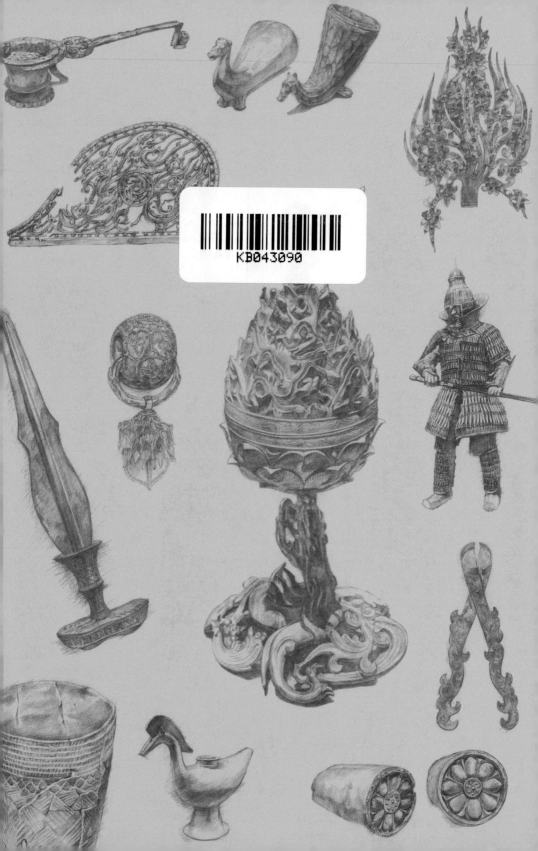

KB043090

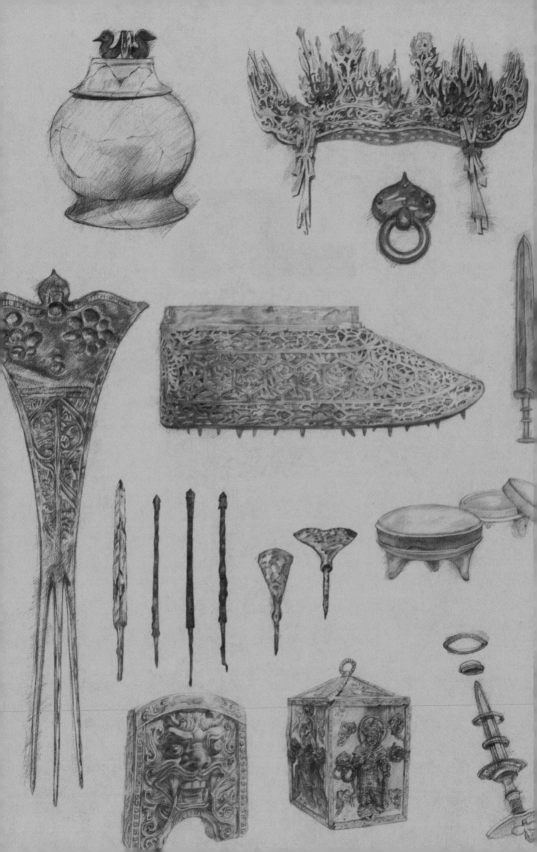

아름다워 보이는 것들의 비밀

우리 미술
이야기
1

아름다워 보이는 것들의 비밀
우리 미술 이야기 1
미완의 시작 – 선사, 삼국, 통일신라

초판 1쇄 발행 2021년 9월 16일
초판 3쇄 발행 2022년 7월 18일

지은이 최경원
펴낸이 하인숙

기획총괄 김현종
책임편집 김혜영
디자인 표지 강수진 · 본문 황윤정

펴낸곳 ㈜ 더블북코리아
출판등록 2009년 4월 13일 제2009-000020호
주소 서울시 양천구 목동서로 77 현대월드타워 1713호
전화 02-2061-0765 **팩스** 02-2061-0766
포스트 post.naver.com/doublebook
페이스북 www.facebook.com/doublebook1
이메일 doublebook@naver.com

ISBN 979-11-91194-45-6 (04600)
ISBN 979-11-91194-44-9 (세트)

아름다워 보이는 것들의 비밀

우리 미술 이야기

최경원 지음

1

미완의 시작
– 선사, 삼국, 통일신라

다블북

시리즈를 시작하며

제가 디자인 공부를 막 시작하던 시절에는 한국 문화가 '소박하다'는 말이 좋게만 들렸습니다. 한 나라의 문화가 그렇게 겸손할 수 있다는 사실이 오히려 뛰어나 보였고, 그만큼 유물들이 푸근하고 정겹게 마음속에 스며들었습니다. 괜히 엄숙하거나 화려해서 부담감부터 드는 주변 나라의 문화에 비하면 훨씬 더 좋아 보였습니다. 그간 우리 문화를 아껴온 많은 선각자들도 역사적으로 힘들었던 때부터 우리 문화의 이런 특징들을 칭송해온 터라 더욱 신뢰가 갔습니다. 그러던 어느 날 일본인 친한 친구와 함께 박물관을 재미있게 둘러보고 나오는데, 그 친구의 입에서 나온 말이 충격적이었습니다.

"잘 보긴 했는데, 모두 만들다 만 것 같아."

갑자기 머리가 복잡해지면서 몸과 마음이 땅속으로 꺼지는 듯한 느낌이 쓰나미처럼 저를 덮쳤습니다. 서울말을 저보다 더 잘하고, 평소 한국에 대한 태도가 무척 우호적인 친구인지라 더 당황스러웠습니다. 예술적 감각이 평균을 훨씬 넘어서는 친구라 더 그랬습니다. 그런 친구가 그토록 위대하고 우수하다고 여겨온 5000년 역사의 우리 문화를 기껏해야 마감이 부실한 것 정도로 보았던 것입니다.

이것은 일본 제국주의 운운하면서 그 친구의 잘못된 생각을 고친다고 해결될 문제가 아니었습니다. 대신 그 친구의 입장에서 우리 유물을 꼼꼼하게 다시 살펴보았습니다. 그런 시각으로 보니 박물관을 채우고 있는 우리 유물들이 정말로 그렇게 보였습니다. 만듦새가 엄격한 일본의 유물들을 떠올리니 왠지 마음이 쪼그라들었습니다. 그 이후로 한동안 매우 큰 충격에 빠져있었던 것 같습니다. 되돌아보니 우리 문화의 소박함에 대해서는 한 번도 의심조차 하지 않았고, 우리 유물을 그저 좋게만 보려 했던 태도가 굳건했던 것 같았습니다. 우리 문화의 소박함이 보는 사람에 따라서는 제작의 부실함으로, 완성도의 결핍으로 보일 수 있다는 것을 그때까지 전혀 생각하지 못했던 것입니다.

잠시 아득해진 정신을 수습하고 고개를 들어 주변을 살펴보니, 여전히 많은 사람들이 흐뭇하게 웃으며 우리 문화를 소박하고 자연스럽다며 칭찬하고 있었습니다.

우리 유물을 보다 객관적으로 살펴보고, 그 안에 깃든 가치를 제대로 파악하고 해석해야겠다고 결심한 것은 그때부터였습니다. 그렇게 새로운 눈으로 유물들을 대하니 이전에는 보이지 않았던 모습들

이 보였습니다.

예를 들면 조선 시대에는 소박하고 자연스러워 보이는 유물들이 많습니다. 조선 시대에 들어서면서부터 대체로 많은 유물들의 만듦새가 단순해지고 조금 허술해지는 것처럼 보입니다. 그런데 바로 직전인 고려 시대까지만 해도 전혀 그렇지 않습니다. 통일신라나 고려의 유물들을 아무런 선입견 없이 살펴보면, 소박하기는커녕 제작의 완성도가 동시대 일본이나 중국의 유물들과 비교할 때 더 뛰어난 경우를 많이 볼 수 있습니다. 그러니 우리 문화를 소박하고 자연스럽다고만 단정 짓는 것은 사실이 아닌 편견입니다.

그런데 이런 사실을 인지하면서도 많은 이가 조선 시대 문화의 비기교적인 특징들을 낙후된 문화 현상으로 여기곤 합니다. 이것은 식민지 시대에 일본의 학자들이 우리 문화재를 그렇게 해석하면서부터 나타난 것이며 옳지 않은 해석입니다.

문화가 퇴락해서 매너리즘에 빠질 때는 기교만 뒤떨어지는 것이 아니라 양식적인 일관성을 잃어버립니다. 그러나 조선의 문화는 기교면에서는 문제가 없다고 할 수 없지만, 양식적으로는 매우 일관돼 있습니다. 오히려 동시대 중국이나 일본이 양식적으로는 더 혼란스럽습니다.

만듦새의 정교함만을 기준으로 문화의 낙후성을 평가한다면, 20세기에 들어서면서 세계적으로 일반화된 기능주의 디자인이나 현대 추상미술이야말로 가장 낙후된 문화 현상으로 보아야 할 것입니다. 바우하우스에서 만들어진 단순한 의자나 물건들, 클레나 칸딘스키 혹은 피카소의 그림들을 보면 이전 시대의 화려함이나 정교함은 전혀 엿보이지 않습니다. 누구나 만들 수 있고 누구나 그릴 수 있는 수

준입니다. 그럼에도 당시 디자인이나 미술의 양식적 경향은 매우 일관적이어서 그 누구도 만듦새만 가지고 감히 평가하지 않습니다. 비대칭적인 곡면으로 휘어진 조선 후기의 도자기를 그저 소박하고 자연스럽다고만 한다면 피카소의 대충 그린 듯한 그림도 미숙한 화가의 솜씨라고 말해야 할 것입니다. 그렇지만 희한하게도 조선 문화의 낙후성을 주장하는 사람들일수록 서양의 현대 문화에는 후한 점수를 주는 경우가 흔합니다.

디자인에 대한 공부가 깊어지면서 이런 부조리가 점점 더 자주 눈에 띄었고, 지금까지 우리 문화의 특징이라고 믿었던 것들에 대해 근본적으로 다시 생각하게 되었습니다. 그러면서 지금까지 우리 문화의 보편적인 특징으로 적합하지 않은 전제들이 마치 적합한 양 행세해 왔다는 믿음이 커졌습니다.

지금 박물관에 진열된 유물은 후손들더러 박물관에 전시하라고 만든 것이 아니라 당시에 필요해서 만든 실용품이 대부분입니다. 당대에 살았던 사람들의 삶 속에 존재했던 것들이며, 요즘 시각에서 보면 디자인입니다.

그렇다면 이런 유물들이 일차적으로 당대에 어떻게 사용되었는지, 그 안에 담겨있는 삶의 지혜는 어떤 것인지, 어떤 미적 가치를 지니고 있는지가 그동안 규명되었어야 합니다. 하지만 지금까지 대부분의 유물이 고고학적 대상이나 고미술의 대상으로만 설명했습니다. 감상을 위한 미술품으로 만들어지거나 고고학을 위해 만들어지지 않았는데 말입니다. 그 과정에서 입증되고 밝혀진 내용들도 많지만, 상당 부분 왜곡된 것도 사실입니다. 아무리 디테일하고 전문

적이고 사실에 입각한 설명들이라 하더라도, 정작 유물을 바라보는 사람에게는 전혀 중요하지 않거나 본질을 보지 못하게 만든 것도 많았습니다.

사실 고려청자를 1500도 온도에서 굽는다는 사실은 오늘날 대중이 고려청자의 가치를 이해하는 데 별로 큰 의미가 없습니다. 그런 식이라면 지금 타고 다니는 자동차도 두랄루민 합금이나 탄소섬유로 만들었기 때문에 뛰어나고, 명품 가방도 귀한 송아지 가죽으로 무두질을 수만 번 해서 만들었기 때문에 뛰어나다고 해야 할 것입니다.
그런데 정말 그럴까요? 맛있는 음식은 맛과 풍미, 음식에 담긴 문화적 격조 등으로 평가되고, 좋은 음악은 소리가 전해주는 감동과 시대를 아우르는 세련된 스타일 등으로 평가됩니다.
생산적 전문성이 유물의 질을 좌우하는 가치인 것처럼 강조하다 보니 정작 고려청자가 가진 아름다운 곡선이나 구조적인 완벽함, 디테일한 장식성 등은 지금까지 제대로 설명하지 못한 채 가려져 왔습니다. 고고학자나 미술사학자들에게는 빗살무늬 토기 표면의 빗금이 중요하겠지만, 일반 관람객에게는 밑이 뾰족하게 생긴 희한한 형태가 더 중요합니다. 삶의 지혜가 들어 있기 때문입니다.

디자인을 깊이 공부하면 할수록, 저는 삶 속의 사용성과 아름다움의 문제를 전문적으로 다루는 디자인적 관점에서 유물을 설명하는 것이 가장 적합하다고 생각하게 되었습니다. 그리고 그런 관점에서 유물들을 보았을 때 더 새롭거나 의미 있는 가치를 많이 찾을 수 있

었고, 그 과정에서 박물관에 있는 대부분의 유물들이 당대 사람들이 실제로 사용했던 것은 물론 애호했던 디자인이라는 사실을 더욱더 확신했습니다.

그때부터 우리 유물들을 디자인 관점에서 당대의 실용성과 사회적 심미성, 유행, 보편적 조형성 등을 해석해 왔고, 무엇보다 지금 우리에게 의미 있는 가치들을 가려내고 재해석하는 것을 목표로 지금까지 오랜 시간 연구를 이어왔습니다. 그렇게 우리 유물들을 분석하고 해석한 내용들을 최초로 정리한 것이 이 책으로부터 시작하는 〈우리 미술 이야기〉 시리즈입니다. 앞으로 선사 시대에 최초로 등장한 유물인 주먹도끼에서부터, 청동기 시대, 삼국 시대, 통일신라 시대, 고려 시대, 조선 시대 그리고 현재에 이르기까지 역사의 마디마다 등장했던 의미 있는 유물을 선정하여 디자인 관점에서 설명할 예정입니다. 그렇게 해서 우리의 유구한 역사를 통해 만들어진 수많은 삶의 지혜를 순전히 현재 우리의 시각에서 바로잡아 놓고, 우리문화가 세계적인 현상으로 퍼져나가고 있는 지금 우리에게 힘이 되고 밝은 전망을 줄 수 있는 가치를 확립하려 합니다.

이 책의 가장 중요한 특징은 그림을 중심으로 유물들을 설명하여, 기존 문자 중심의 설명에 비해 훨씬 이해하기 쉽고 재미있게 받아들일 수 있다는 것입니다. 그림만 보더라도 즐거울 수 있고 많은 볼거리를 얻을 수 있도록 그림 자료를 풍성하게 수록했습니다. 글과 그림을 함께 보며 그간 익숙하게 봐왔던 우리 유물을 완전히 새로운 이미지로 받아들일 수 있을 것이고, 얼마나 세련됐는지를 느낄 수 있을 것입니다.

또한 우리 유물을 다양한 현대 디자인이나 현대 미술과 비교하여,

그 속에 들어 있는 가치들을 현대적인 관점에서 쉽고 실감 나게 이해할 수 있도록 했습니다. 이 과정을 통해 우리 유물에 대한 이해가 더욱 깊어지고, 미술과 디자인에 대한 안목이나 지식도 보너스로 얻을 수 있을 것입니다.

이 책은 수많은 학생들의 발품으로 만들어졌다고 해도 과언이 아닙니다. 제가 수십 년 전 처음 강의를 시작할 때부터 시작한 박물관 수업이 지금까지도 이어지고 있는데, 이 책의 내용들은 거의가 그 수업에서 축적된 것들입니다.

한 번 수업을 시작하면 쉬지 않고 그 넓은 박물관을 3시간 이상을 쫓아다녀야 했으니, 학생들에게는 그야말로 고난의 행군이었을 것입니다. 그런 어려움을 감내하면서 우리 선조들이 이루어놓은 업적을 따라 반짝이는 눈빛으로 함께해준 학생들에게는 지금도 고마운 마음이 넘칩니다.

박물관 투어가 끝나고 마무리할 때쯤이면 그들의 마음속에 단단히 자리 잡은 문화에 대한 자부심이 제 마음에 그대로 전달되었습니다. 덕분에 3시간 이상을 설명하느라 느꼈던 고단함은 뿌듯한 성취감으로 전환되었고, 그런 기억이 저로 하여금 지난 수십 년간 지치지 않고 박물관을 돌아다니게 한 원동력이 되어 주었습니다. 그리고 마침내 이렇게 책으로 정리하는 단계에 이르렀습니다.

아무쪼록 이 책을 통해 그동안 쌓아온 수많은 학생들의 발자취가 소중하게 기억되면 좋겠습니다. 더불어 앞으로 박물관에 가서 유물과 함께할 많은 사람들에게 이 책이 소중한 안내서가 되기를 바랍니다.

유물은 글로 이루어진 사료보다 훨씬 확실하고 조작할 수 없는 증

거입니다. 조상들이 남겨 놓은 유물들을 직접 살펴보면서 그 안에 담긴 수많은 이야기를 읽는 것은 그 어떤 역사책보다 더 진실하고 흥미진진하며 생생한 지혜를 선사할 것입니다. 그 과정에서 선조들과 직접 만나고, 그들이 남겨둔 지혜를 통해 세계를 이끌 미래를 만들어가는 것이 우리가 지금 해야 할 일이 아닐까 싶습니다.

2021년 8월
최경원

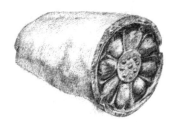

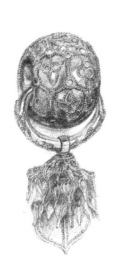

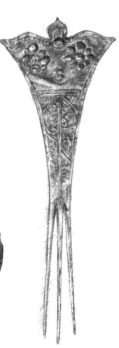

에필로그

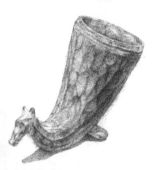

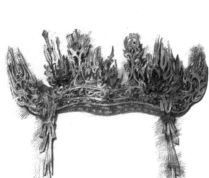

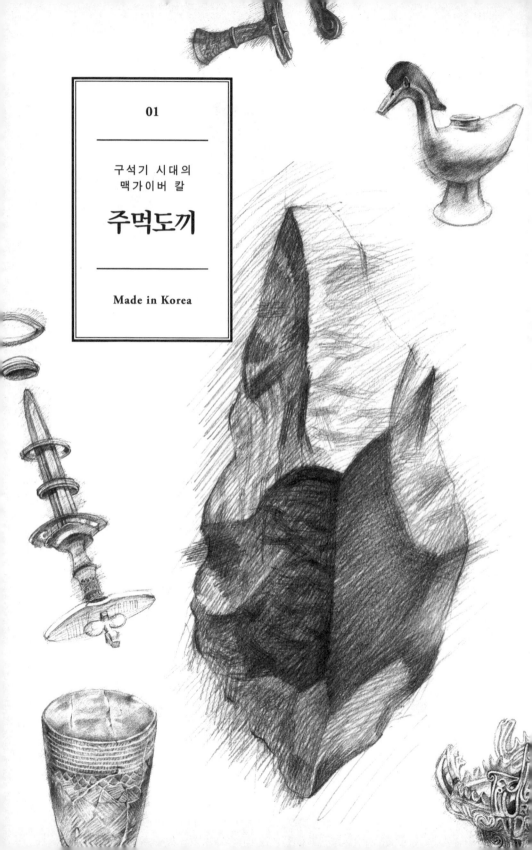

01

구석기 시대의
맥가이버 칼

주먹도끼

Made in Korea

유구한 우리 역사를 거슬러 올라가면 맨 앞줄에서 구석기 시대를 만나게 됩니다. 유물로는 주먹도끼로 불리는 것 정도가 눈에 띄는데, 여느 들판에 굴러다니는 돌덩어리와 별로 달라 보이지 않습니다. 그래서인지 많은 사람들이 이 주먹도끼를 미개한 원시 시대의 산물로만 보고 별 감흥 없이 그냥 지나치곤 합니다. 모양만 보면 그렇게 생각하고도 남을 만하지만, 정말 그럴까요?

유물들을 많이 보다 보면, 아무리 보잘것없어 보이는 유물이라도 박물관에 진열된 오브제로만 대하지 못하게 되는 순간을 맞이하게 됩니다. 미학에서는 이런 것을 '감정이입'이라고 설명하기도 하는데, 예술품을 보고 깊은 감동을 받아 혼연일체가 되는 것을 말합니다. 유물은 경우가 조금 다릅니다. '예술적 감동'보다는 그 속에 스며있는 당시의 '삶'이 생생하게 다가오면서 혼연일체가 되는 것 같습니다. 그래서 주먹도끼도 많이 보다 보면, 맨손에 이런 돌덩어리 하나만 들고 황량한 들판을 직면해야 했던 당시 사람들의 심정이 생생하게 느껴지면서 마음이 짠해지곤 합니다. 그럴 때면 마치 소리가 레코드판에 그대로 음각되듯이 주먹도끼의 거친 표면에 당시의 고단했던 삶이 그대로 새겨진 것처럼 보입니다.

유물은 당대의 '삶'과
혼연일체

이렇듯 거친 주먹도끼의 진면목을 제대로 이해하려면 이런 정서적인 감정이입은 뒤로 미루어 두고, 인류가 주먹도끼를 비롯한 거친 구석기들을 얼마나 오랫동안 사용했는

지 좀 더 살펴볼 필요가 있습니다.

한반도에서 구석기 시대가 시작된 시기는 지금으로부터 약 5만 년 전이라는 설에서부터 20만 년 전이라는 설까지 의견이 분분합니다. 70만 년 전으로 보는 시각도 만만치 않습니다. 세계적으로는 약 200만 년 전에서 150만 년 전부터 구석기 시대가 시작되었다고 봅니다. 워낙 오래전이라 정확한 의견을 모으기는 어렵지만, 신석기 시대가 출현한 것이 지금으로부터 1만 년 전인 것은 확실합니다. 그러니 어떤 기준에서든 인류는 역사의 대부분을 구석기 시대로 지내온 것은 분명합니다. 한반도에 살았던 사람들만 해도 주먹도끼 같은 석기를 최소한 69만 년 이상 사용했던 것으로 보입니다. 생긴 건 보잘것없지만 사용 시간으로 따지면 그 어떤 첨단도구도 명함을 꺼내기가 어렵습니다.

그런데 주먹도끼 같은 깬 석기를 그렇게 오랜 시간 동안 사용했다는 사실은 곧 그만큼 도구가 발전하지 못했다는 것을 뜻합니다. 일이 백 년도 아니고 그렇게 오랜 세월 돌로 도구를 만들었다면 겉모양이라도 좀 깔끔하게 다듬었을 만한데, 만듦새에 변화가 거의 없습니다. 돌을 깔끔하게 다듬는 데 무슨 첨단기술이 필요한 것도 아닌데 말입니다.

이에 대해 많은 사람들이 진화론적으로 생각하는 것 같습니다. 아직 인간이 원시성을 탈피하지 못한 단계라서 벌이 집을 만들거나 야생동물이 보금자리를 만드는 것처럼 동물적 본능으로 도구를 만들었기 때문에 변화와 발전이 없었다고 생각하는 것이지요. 많은 학자들도 구석기 시대의 도구들이 거친 이유를 제작 기술의 부족으로 설명하고 있습니다.

《100대 유물로 보는 세계사》의 저자 닐 맥그리거Neil MacGregor, 1946~에 따르면, 구석기 시대에 주먹도끼를 만들 때 사용했던 뇌의 부분과 말할 때 사용하는 뇌의 부분이 겹친다고 합니다. 이 말은 주먹도끼가 본능이 아니라 지적 능력에 의해 만들어졌다는 것을 의미합니다. 그냥 만든 게 아니라 주어진 환경에서 가장 적합한 생존 방법을 찾고 선택하는 과정에서 만들어졌다고 추정할 수 있습니다. 그렇다면 구석기인들은 도대체 어떤 생각으로 수만 년, 수십만 년 동안 거의 같은 모양의 주먹도끼를 만들어 썼던 것일까요? 거기에는 어떤 필연적인 이유가 있었을 것입니다.

그 이유를 알기 위해서는 우선 주먹도끼의 형태와 구조를 찬찬히 살펴볼 필요가 있습니다.

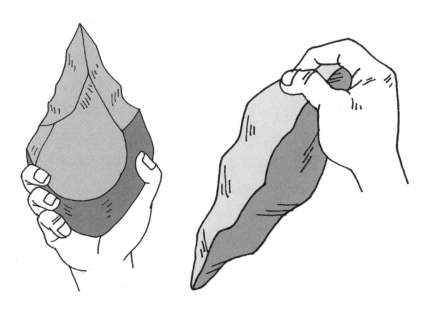

잡기 편한 주먹도끼 아랫부분의 구조와 사용

주먹도끼를 살펴보면 아래쪽은 손으로 잡는 부분이고, 위쪽은 기능을 수행하는 부분으로 보입니다. 그래서인지 아래쪽은 손으로 잡기 편하게 둥근 형태이고 위쪽은 산처럼 뾰족한 형태입니다. 만들어진 형태가 워낙 거칠기 때문에 그냥 보아서는 이런 특징들을 알아보기가 쉽지 않고, 이런 구조가 도구로서의 기능성과 이어진다고 생각하기는 더욱 어렵습니다. 그렇기 때문에 일단 직접 사용해 봐야 도구로서 이 주먹도끼의 특징들을 제대로 이해할 수 있습니다.

인체공학적으로도
매우 뛰어난 주먹도끼

먼저 주먹도끼 아랫부분을 손으로 쥐어 보면 보기와는 달리 그립감이 상당히 좋다는 것을 알 수 있습니다. 박물관에 있는 모사품으로 직접 체험해 볼 수 있는데, 손에 착 감기며 밀착되는 편안한 느낌에서 거친 모양과는 달리 매우 세심한 만듦새를 느낄 수 있습니다. 표면이 매끄럽지 않고 거칠어서 손에 쥐었을 때 잘 미끄러지지 않아 들고 사용하기에 아주 좋습니다.

적당한 무게감도 빼놓을 수 없습니다. 손으로 잡기 편하게 하려고 아랫부분을 약간 통통하게 만들다 보니, 사용하기에 불편하지 않을 정도로 무게감이 느껴집니다. 망치나 끌처럼 재료에 힘을 가해야 하는 도구는 적당히 무게가 있는 것이 좋습니다. 그래서 일부러 조금 무겁게 만드는데, 같은 원리로 적당히 무거운 주먹도끼는 뚫거나 자르는 작업을 하는 데 아주 유리합니다.

이런 점들로 미루어보면 주먹도끼가 원시적인 생김새와는 달리 인

체공학적으로 매우 잘 만들어졌음을 알 수 있습니다. 이런 도구는
절대 그냥 만들어지지 않습니다. 많은 임상 시험을 거쳐야 하지요.
그런 측면에서 주먹도끼는 그냥 돌덩어리가 아니라 최적의 인체공
학적 솔루션이라고 할 수 있습니다. 관상용이 아니라 실제로 사용
하기 위해서 디자인된 도구들이 대체로 그렇습니다. 모양에 그다지
신경을 쓰지 않으니 정작 정성을 들인 기능성이 잘 안 보입니다.
뾰족하게 만들어진 위쪽의 날도 심상치 않습니다. 맨 위쪽은 아주
뾰족하고 양쪽의 비스듬한 경사면에는 얇은 날이 서 있습니다. 그
런데 양쪽의 날을 잘 보면 조금 다릅니다. 한쪽은 칼처럼 거의 굴곡
이 없는 선에 날이 서 있고, 반대편은 지그재그로 울퉁불퉁한 선에
날이 서 있습니다. 몸체는 하나인데 세 가지 구조로 디자인된 것이
지요. 그런 만큼 주먹도끼의 용도는 다양합니다.

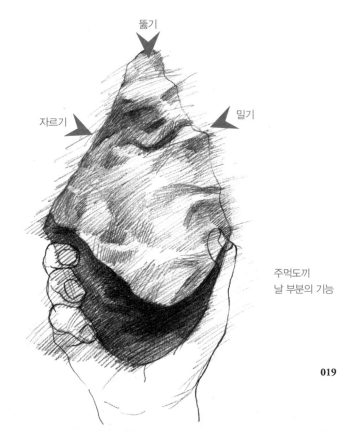

뚫기

자르기 밀기

주먹도끼
날 부분의 기능

하나씩 살펴볼까요? 가장 위쪽의 뾰족한 부분은 보기보다 날카로워서 동물의 가죽이나 나무 같은 소재에 구멍을 내기에 아주 적합합니다. 구멍을 뚫을 때 주먹도끼의 무게가 이 부분에 실리기 때문에 압력이 강화되어 작업하기가 아주 수월하지요. 옆면의 날 부분을 보면, 완만한 선을 이룬 쪽은 칼처럼 날이 곧바르게 서 있어서 재료를 자르기에 적합합니다. 아무리 그래도 돌인데 금속으로 만든 칼과 비교가 될까 싶지만, 실제로 주먹도끼의 날 상태를 보면 그런 생각을 접게 됩니다. 돌이라 단단해서 사냥한 동물을 자를 때 금속 칼보다 못하지 않습니다. 그 외의 다른 재료들을 자를 때도 매우 효과적입니다. 반대편은 날이 칼처럼 서 있는 경우도 있지만 톱날처럼 지그재그로 굴곡진 경우가 많습니다. 이 부분으로는 보통 재료를 밀었는데, 자르는 기능을 제외한 용도로 다양하게 사용했던 것 같습니다. 모양만 봐서는 톱으로도 사용하지 않았나 싶습니다.

이렇게 기능 중심으로 주먹도끼를 살펴보면, 거친 모양과는 달리 대단히 기능적으로 만들어져 있다는 사실을 알 수 있습니다. 다기능으로 사용할 수 있게 디자인된 점이 상당히 인상적입니다. 그래서 맥가이버 칼로 불리는 스위스의 군용 칼과 자주 비교되기도 하지요. 이런 다기능 도구는 20세기 중반 기능주의 디자인이 자리 잡으면서부터 본격화되는데, 디자인 관점에서 주먹도끼를 보면 도저히 원시 시대의 열악한 솜씨로 만든 도구로 보기가 어렵습니다. 적어도 동물적인 본능으로 만들어진 게 아니었음은 확실합니다.

그럼에도 불구하고 남는 의문이 있습니다. 기능적인 측면에서는 거의 현대적이기까지 한데, 모양은 원시성을 넘어서지 못합니다. 그래서 신석기 시대의 도구에 비해 기술적으로 뒤떨어졌다는 오해를

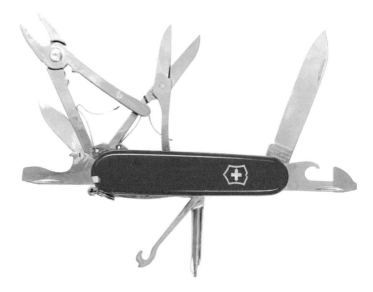

하나로 다양한 기능을 수행할 수 있는 스위스 군용칼

많이 받아왔습니다, 주먹도끼에 담긴 인체공학적 고려나 기능적인 우수함과는 너무나도 다른 모습입니다. 다용도나 인체공학적 고려를 할 정도의 수준이라면 형태도 거칠게 만들지 않을 수 있었을 텐데, 구석기 시대의 도구들은 왜 전부 그렇게 거친 것일까요?

당시 주먹도끼를 만든 방법을 살펴보면 실마리를 잡을 수 있습니다. 주먹도끼 제작에 그 실마리가 있는데, 파편의 흔적이 몇 개 되지 않는다는 것이 바로 그것입니다. 이는 주먹도끼를 몇 번의 타격만으로 간단하게 만들었음을 알려줍니다. 섬세하게 떼어내는 작업을 더 이상 진행하지 않았다는 뜻이기도 합니다.

사실 돌을 손으로 가공하는 데 첨단기술이 필요하지는 않습니다. 미켈란젤로Michelangelo Buonarroti, 1475~1564의 대리석 조각이 진짜 사람처럼 실감 나는 것은 특별한 기술이나 도구 덕분이 아닙니다. 손길과

정성이 많이 들어간 덕분이지요. 석공이 돌을 다듬는 과정을 보면, 처음에는 큼직하게 깎아내다가 점점 세밀하게 다듬으면서 정교한 형태를 완성합니다. 그런 점에서 보면 주먹도끼는 정교하게 다듬는 과정이 생략된 상태라는 것을 알 수 있습니다. 도자기에 비유하자면 초벌구이에서 그쳤다고나 할까요. 더 다듬었다면 신석기 시대의 간석기처럼 표면을 충분히 매끄럽게 만들 수 있었을 것입니다. 그런데 그러려면 노동량과 시간을 엄청나게 많이 투입해야 합니다. 주먹도끼에는 그런 노동과 시간이 투입되지 않았을 뿐입니다. 주먹도끼뿐만 아니라 구석기 시대의 도구들 대부분이 마찬가지입니다. 제작 기술이 부족했다기보다는 제작에 노력과 시간을 들이지 않았다고 볼 수 있지요.

이렇게 만들면 기능적으로 문제가 생길 공산이 큽니다. 무엇이든 급하게 만들면 문제가 생기는 법이니까요. 하지만 구석기 시대의 도구들을 보면 사용하는 데는 문제가 없어 보입니다. 주먹도끼도 날이 일직선으로 서 있지는 않지만 무엇을 자르는 데 큰 문제가 있어 보이지는 않습니다. 그렇다면 주먹도끼를 비롯한 구석기 시대의 도구들을 만들 때, 사용하는 데 지장이 없는 선에서 가공을 딱 멈추었다는 것을 알 수 있습니다.

구석기 석기들, '합리성' 두드러져

도구의 핵심은 기능입니다. 겉모양이 아무리 거칠더라도 기능적으로 하자가 없다면 도구로서는 아무 문

제가 없습니다. 그러니 단지 주먹도끼의 거친 겉모습만을 보고 기술의 부족이나 원시성을 말하는 것은 그다지 바람직하다고 할 수 없습니다. 오히려 조금만 더 생각해 보면 그 반대임을 알 수 있습니다. 앞서 살펴본 것처럼 주먹도끼는 돌을 최소한도로 가공해서 만들었습니다. 필요한 도구를 적은 시간과 최소한의 노력으로 획득했다면 그것을 원시적이라고 할 수 있을까요?

주먹도끼를 비롯한 구석기 시대의 도구들을 조금 다른 시각에서 보면, 도구의 기능성뿐 아니라 가공의 경제성까지 지니고 있음을 발견하게 됩니다. 그렇게 보면 구석기 시대의 석기들에서는 '원시성'이 아니라 '합리성'이 두드러집니다. 신석기 시대의 도구들을 제작하는 데 투여했을 노력과 시간을 생각해 보면 더욱 그렇습니다.

그렇다면 구석기인들은 왜 도구를 그렇게 만들었을까요? 왜 최소한의 노력만을 투여하여 빨리 만드는 데 중점을 둔 것일까요? 이 물음에 대한 답을 얻기 위해서는 당시의 상황, 구체적으로는 외적 환경을 살펴볼 필요가 있습니다. 모든 도구들은 처한 환경에 대한 대응으로 만들어지기 때문입니다.

이 주먹도끼가 만들어졌던 구석기 시대는 전체적으로 '빙하기'에 속합니다. 빙하기는 지구 전체가 얼어붙은 시기여서 살기에 몹시 불리했습니다. 일단 지구상에 살아있는 생명체 자체가 흔하지 않았으니 먹을 것을 구하기가 너무나 어려웠습니다. 그래서 빙하기 때 인류는 먹을거리를 찾아 이리저리 떠돌며 이동생활을 했습니다. 수십만, 수백만 년 동안 추위와 사투를 벌이면서 배고픔을 해소하기 위해 끊임없이 이동하면서 살았던 것입니다. 그런 것을 생각하면 아무리 헬 조선이라는 소리가 들려도 지금과 같은 문명 시대에 태어난

것이 얼마나 다행인지 모릅니다. 동시에 극한 상황에서 살아남아야 했던 구석기인들에게 같은 인간으로서 무한한 연민을 느끼게 됩니다. 그래서인지 언젠가부터 주먹도끼를 있는 그대로 똑바로 바라보기가 쉽지 않습니다.

여기서 우리가 상식적으로 생각해 봐야 할 것이 하나 있습니다. 구석기인들이 추운 환경에서 먹을거리를 찾아 끊임없이 떠돌아다닐 때, 과연 주먹도끼처럼 무거운 돌덩어리들을 들고 다녔을까요? 이 의문에서 주목해야 할 것은 주먹도끼의 재료인 돌입니다. 지금도 그렇지만 당시 돌은 어디에나 널려있는 재료였고, 주먹도끼는 그런 돌을 주워서 순식간에 깨뜨려 만들어 쓰던 도구였습니다. 이런 사실이 우리에게 시사하는 것은 무엇일까요?

간단합니다. 구석기인들이 이동할 때 주먹도끼 같은 무거운 도구들을 들고 다니지는 않았을 것이라는 사실입니다.

주먹도끼는 가성비 좋은
일회용품

삶의 방식이 이러니 구석기인들은 언제 어디서든지 구하기 쉬운 재료로 최소한의 가공을 통해 최대한의 기능을 얻을 수 있는 도구를 만들 수밖에 없었습니다. 즉, 주먹도끼를 비롯한 구석기 시대의 도구들은 모두 이동하는 중간중간 필요할 때마다 손쉽게 만들어 썼던 '일회용'이었습니다. 지금도 그렇지만 일회용품을 비싼 재료로 정성 들여 만드는 경우는 없습니다. 최소의 비용으로 최대의 기능적 효과를 얻는 것이야말로 일회용 도구가 갖

추어야 할 중요한 덕목입니다. 그런 점에서 주먹도끼의 거친 디자인은 기술 부족의 결과가 아니라, 삶 속에서 필요한 도구를 손쉽고 빠르게 획득할 수 있는 가장 합리적인 선택이었다고 볼 수 있습니다.

모든 것이 생존을 위협하는 상황 속에서 이리저리 굴러다니는 돌덩어리를 생존의 실마리로 이끌어 냈던 당시 사람들의 지혜에 거친 겉모습만으로 원시나 선사라고 이름 붙인 것은 굉장히 부당해 보입니다. 비록 거칠기는 하지만 효율성이란 측면에서 주먹도끼와 같은 구석기 시대의 도구들은 지금의 그 어떤 첨단기술로 만들어진 도구들보다 뛰어납니다. 문명의 이름으로 이런 유물들을 선사 시대, 즉 역사 이전 시대의 것으로 내몰아 그로부터 아무런 지혜를 얻지 못하는 것이야말로 현대의 원시성이 아닐까요?

주먹도끼를 통해 우리는 구석기인들의 원시성을 밝히기보다는, 어떠한 열악한 조건에서도 현명하게 삶을 꾸려나갔던 당시 사람들의 의지와 지혜를 배우는 것이 더 바람직해 보입니다. 갈수록 살아가기가 어렵다는 목소리들이 높아지지만, 아무렴 거친 주먹도끼 하나에 생명을 담보했던 시대에 비교할까요. 거친 주먹도끼를 통해 오늘날을 살아갈 의지와 지혜를 다시금 깨우치고 북돋우는 것이 현명한 일일 것 같습니다.

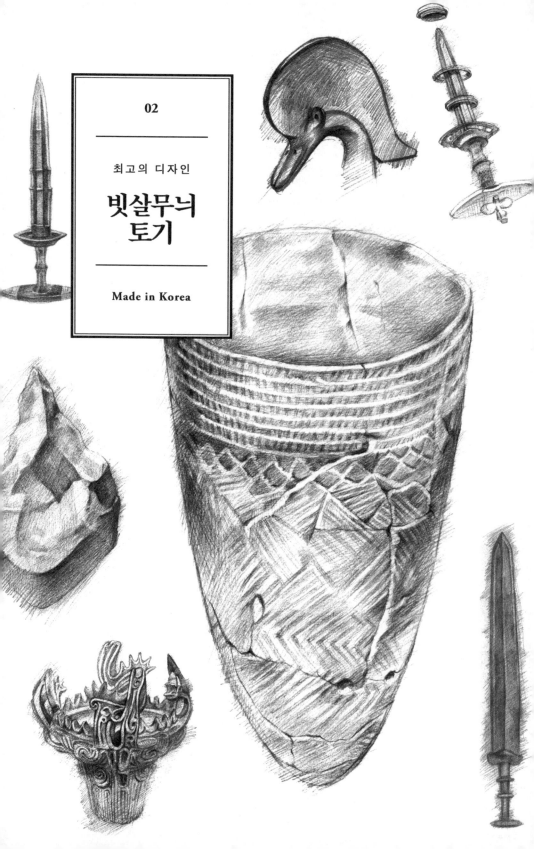

최고의 디자인

빗살무늬
토기

Made in Korea

선사 시대의 유물들 중에서 유독 많은 사람들의 시선을 끄는 것이 하나 있습니다. 바로 빗살무늬 토기입니다. 박물관에서 초점 흐린 눈길로 선사 시대 유물들을 훑어보다가도 이 토기 앞에 서면 시선을 곧추세우게 됩니다. 선사 시대의 많은 유물들 중에서 단연 군계일학으로 빛나는 유물입니다.

빗살무늬 토기는 신석기 시대를 대표하는 유물로 널리 알려져 있습니다. 석기 시대를 대표하는 것이 석기가 아니라 토기라는 점이 참 희한한데, 이는 그 정도로 이 토기의 존재감이 뛰어나다는 것을 말해 줍니다. 그런데 이러한 존재감은 심지어 신석기 시대마저도 뛰어넘습니다. 아마도 조선 시대의 분청사기나 청화백자가 뭔지는 몰라도 빗살무늬 토기를 모르거나 보지 못한 사람은 없을 것입니다. 그러니 거의 국민 토기라고 해도 과언이 아닙니다. 선사 시대에 만들어진 거친 토기일 뿐인 빗살무늬 토기가 왜 이토록 많은 사람들의 관심을 받는 것일까요?

빗살무늬 토기에서 빗살무늬는 표면에 그어진 빗금을 지칭하는 말입니다. 머리를 빗는 빗으로 그은 것 같은 빗금이 사선으로 많이 그어져 있어서 붙은 이름이지요. 원래는 북유럽 지역에서 출토된 빗살무늬 토기의 독일어 이름 'Kammkeramik'에서 유래한 것으로 'kamm'은 독일어로 빗이라는 뜻입니다. 일본 신민지 시대 때 일본의 고고학자 후지타 료사쿠藤田亮策, 1892~1960가 우리나라에서 출토된 토기에 이 이름을 붙이면서 빗살무늬 토기가 되었습니다. 굳이 일본 사람이 붙인 이름을 우리가 왜 그렇게 오랫동안 사용해야 했는지는 모르겠지만, 다행히 최근에는 이 토기를 용도에 비춰 '바리'라고 부르는 것을 보면 역사가 점차 올바른 방향으로 가고 있는 것 같

아 다행입니다. 그렇지만 이미 온 국민들의 머릿속에는 이 이름이
깊게 각인되어 있는 것도 사실입니다.

미니멀리즘 디자인에
가까운 빗살무늬 토기

　　　　　　　　　　이 토기의 무늬를 살펴보면, 비스듬하
게 기울어진 길고 짧은 직선들이 모여 다양한 패턴을 이룸을 알 수
있습니다.

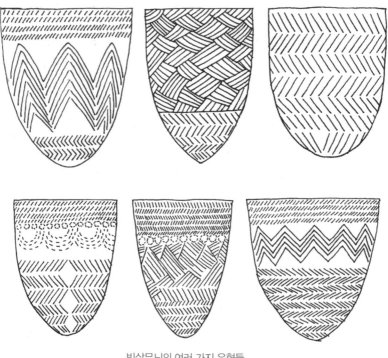

빗살무늬의 여러 가지 유형들

오직 빗금으로만 다양한 이미지의 패턴을 보여준다는 것이 대단하기는 하지만, 눈길을 끌 만큼 시각적으로 뛰어나거나 아름답다고 할 수 있을 정도는 아닙니다. 일본의 조몬 토기나 그리스의 암포라 같은 도기 항아리들처럼 장식성 강한 그릇들과 비교해 보면 딱히 내세울 수준으로 보이지도 않습니다. 양식적으로 보자면 오히려 장식성을 절제한 미니멀리즘 계통의 디자인에 가깝습니다.

조형적으로 절제되다 보니 이 토기는 시각적으로만 보면 존재감이 그리 강하지 않습니다. 그런데도 이 빗살무늬 토기는 어떻게 이토록 강한 존재감을 뽐내는 것일까요?

그 이유를 알기 위해서는 우선 인간의 시·지각적 작용을 살펴볼 필요가 있습니다. 눈으로 무엇을 본다는 것을 순식간에 이루어지는 작용으로 생각하는 경우가 많습니다. 한 번에 모든 것을 다 본다고

장식이 뛰어난 일본의 조몬 토기와 그리스의 암포라 토기

생각하는 것이지요. 그런데 독일의 철학자 칸트Immanuel Kant, 1724~1804 의 인식론을 살짝만 더듬어 봐도 사람의 눈은 대상을 한꺼번에 보기 보다는 순차적으로 본다는 것을 알 수 있습니다. 현대의 생리학이 나 지각심리에서는 그런 과정을 다룬 더 세밀한 연구결과들을 내놓고 있습니다.

예를 들어, 사람의 얼굴에서 우리 눈이 가장 먼저 보는 것은 그 사람의 세포가 아니라 전체적인 인상입니다. 인상을 통해 우리는 이 사람이 친구인지, 동생인지, 선생님인지를 먼저 판단합니다. 이 사람이 무슨 색깔 립스틱을 발랐는지, 안색은 어떤지 등 디테일한 부분을 보는 것은 그다음입니다. 이것만 봐도 우리가 무엇을 본다는 것은 찰나적 작용이 아니라 과정적 작용이라는 사실을 확인할 수 있습니다. 이 인지과정에서 우리 눈이 가장 먼저 보는 것은 대상의 '구조'입니다. 얼굴에서는 인상이 구조에 해당합니다.

시각과 지성을 압도하는
역삼감형 구조

빗살무늬 토기를 볼 때도 그렇습니다. 사람들이 가장 먼저 보고 파악하는 것은 표면의 무늬가 아니라 역삼각형 구조입니다. 표면의 무늬는 몇 단계 뒤에나 보게 됩니다. 그런데 밑이 뾰족한 이 토기의 구조는 시선을 끄는 힘이 아주 강합니다.

구도적인 측면에서 가장 안정적인 것이 삼각형 구도입니다. 그래서 정물화를 배울 때 삼각구도를 가장 먼저 익히게 됩니다. 그런데 이 안정적인 삼각형 구도는 거꾸로 돌려놓으면 가장 불안정한 구도로

엘 리시츠키의 안정된 삼각구도 그림과 불안정한 삼각구도 그림

바뀝니다. 러시아 아방가르드 화가 엘 리시츠키El Lissitzky, 1890~1941의
두 그림을 비교해 보면 삼각구도의 그림과 역삼각구도의 그림이 자
아내는 느낌이 상반되는 것을 알 수 있습니다. 같은 화가의 그림이
라도 구도가 불안정해지면 눈을 자극하는 강도가 크게 증폭됩니다.
구도가 불안정해지면 눈을 자극하는 강도가 아주 세지지요. 역삼각
구도의 빗살무늬 토기가 사람들의 시선을 아주 강하게 끄는 것도 바
로 이 때문입니다.

그런데 눈의 자극 정도와는 별개로, 어떤 대상이 기존 구조와 전혀
다르게 생기면 우리의 시ㆍ지각은 거기에 매우 집중하는 특징이 있
습니다. 빗살무늬 토기의 구조는 그릇으로서는 그 어디에서도 찾
아볼 수 없을 만큼 비상식적입니다. 인류 역사상 이렇게 밑이 뾰족
한 그릇은 없습니다. 그러다 보니 사람들은 일반적인 그릇의 구조
에서 완전히 벗어난 이 빗살무늬 토기에 관심을 가지고 집중하게 됩
니다. 이처럼 빗살무늬 토기는 구도적인 측면에서는 눈을 자극하는

힘이 강하고, 구조적인 측면에서는 지성을 자극하는 힘이 강합니다. 그 결과로 많은 사람들의 시선과 관심을 끌어모으고 뇌리에 깊이 각인되지요. 이 토기의 강한 존재감은 표면의 무늬가 아니라 구조에서 나온다는 것이 명백합니다.

그런데 이 토기의 독특한 구조에 먼저 머물렀던 사람들의 시선은 막상 유물 앞에 서면 그릇 표면에 새겨진 무늬로 급격히 옮겨 갑니다. 바로 이름 때문입니다. 우리가 사용하는 물건들은 대체로 용도에 따라 이름이 붙습니다. 물을 따르는 용기는 주전자라고 하고, 물을 따라 마시는 용기는 컵이라고 합니다. 하지만 컵에 장미무늬가 있다고 해서 장미무늬 용기라고 하지는 않습니다. 용도는 물건의 구조에 의해 결정되니까요.

그런 점에서 빗살무늬 토기라는 이름은 좀 이상합니다. 구조나 용도를 반영하지 않고 표면에 있는 무늬를 반영했기 때문입니다. 물론 그릇류의 유물들 이름을 정할 때는 표면의 그림이나 색채 등을 이름으로 채택하는 경우가 많습니다. 청자나 백자, 분청사기 등이 그렇게 지어진 이름입니다. 이 경우에는 이 도자기들을 보면 용도를 짐작할 수 있기 때문에 문제가 되지 않습니다.

그런데 빗살무늬 토기는 형태만 봐서는 구체적인 용도를 알기가 어렵습니다. 이럴 때는 이름이 용도나 구조를 설명해 주어야 하는데, 이 토기에 붙은 이름은 구조나 용도에 대해서 아무런 설명을 하지 못할 뿐 아니라 보는 사람의 시선을 그릇 표면의 장식으로 가둬 버립니다. 그래서 빗살무늬 토기를 보는 사람들은 자기도 모르는 사이에 이 토기의 용도나 구조에 대해서는 미처 생각하지 못하고, 모든 시선이 토기의 표면 장식에만 머무르다 떠납니다. 이런 그릇을

만들어 쓸 수밖에 없었던 당시 사람들의 삶이나 환경에 대해서는 전혀 관심을 기울이지 못하게 되는 것이지요. 이럴 때 유물은 박물관의 진열장을 채우는 차가운 물체 이상이 되지 못합니다.

같은 그릇이라도 구조가 근본적으로 다르다는 것은 표면에 어떤 장식이 있는가 하는 문제와는 비교할 수 없을 정도로 중요합니다. 구조는 장식과는 달리 개인의 주관에 의해 마음대로 만들어지는 것이 아니라, 당대의 생활방식이나 외적 환경에 의해 만들어집니다. 특히 빗살무늬 토기처럼 구조가 일반적인 그릇들과 완전히 다를 때는 그렇게 만들 수밖에 없는 독특한 외적 이유가 반드시 작용했다고 봐야 합니다. 이유 없이 구조를 특이하게 만드는 경우는 없습니다. 바로 이 독특한 외적 이유 속에 빗살무늬 토기의 진정한 비밀이 숨어 있습니다.

그렇다면 빗살무늬 토기의 구조를 이렇듯 독특하게 만들게 한 외적 이유는 무엇일까요? 이것을 이해하려면 빗살무늬 토기를 비롯한 신석기 시대의 유물들이 출토되는 지역을 먼저 살펴볼 필요가 있습니다. 신석기 시대의 유물들은 대부분 조개무덤에서 발굴됩니다. 조개무덤은 말할 필요도 없이 강가나 바닷가에 있습니다. 이 사실에서 당시 사람들이 주로 강가나 바닷가에서 살았음을 알 수 있습니다. 강가나 바닷가에 펼쳐진 드넓은 모래밭은 사람들이 가장 살기 좋고 살고 싶어 하는, 요즘 말로 하면 핫한 지역이었습니다. 바닥도 경사 없이 평평한 편이어서 보금자리를 마련하기에도 좋고, 드넓게 개방되어 있어서 주변을 경계하기에도 좋았지요. 무엇보다도 생존에 필요한 물이 가까이 있는 데다, 물 안이나 물 주변에 먹을거리가 많았습니다. 지금 암사동이나 잠실 위치에 펼쳐져 있었던 드넓은 모래밭이 바

로 그런 곳이었습니다. 신석기 시대에 이 드넓은 모래밭 위에는 수많은 집들이 마을을 이루었을 것이고, 집집마다 많은 빗살무늬 토기들이 있었을 것입니다. 상상해 보면 평화롭고 아름답기 그지없는 풍경입니다.

빗살무늬 토기 구조는
주거지 환경에 최적화

여름에 바다나 강으로 물놀이를 갔다가 바닥이 단단하지 않아서 걸어 다닐 때 발이 푹푹 빠지는 경험을 해 본 적이 있을 것입니다. 모래밭은 바닥이 균일하지 않고 유동적이어서 무엇을 안정감 있게 세워 놓기가 어렵습니다. 이 위에서는 정상적인 이 세상의 모든 그릇이 제 기능을 펼치지 못하고 하자 있는 물건이 되어 버립니다.

그런데 이와 반대로 딱딱한 바닥에서는 무용지물인 빗살무늬 토기가 이런 환경에서는 물 만난 물고기가 됩니다. 밑이 뾰족하기 때문에 모래밭 위에 놓고 누르면 바닥에 꽂혀 금방 똑바로 섭니다. 옆으로 넘어질 염려는 전혀 없습니다. 살짝 위로 들면 쉽게 빠져 다른 곳으로 가지고 이동하기에도 좋습니다. 크기가 아무리 커도 유동적인 모래밭 위에서는 작은 토기 못지않게 쉽게 세울 수 있습니다. 그래서 이 시대에는 높이가 1m 이상으로 거대한 크기부터 한 손에 들고 다닐 수 있는 크기에 이르기까지 다양한 빗살무늬 토기들이 만들어졌습니다. 신석기 시대에 대부분의 그릇들을 아래가 뾰족한 모양으로 만든 데는 이처럼 모래밭이라는 환경이 큰 영향을 미쳤습니다.

모래밭에 쉽게 세울 수 있는 빗살무늬 토기

빗살무늬 토기는 모래밭이라는 환경에 가장 적합한 그릇이었습니다. 그런데 신석기 시대에 살았던 모든 지역의 사람들이 이런 토기를 만들 수 있었던 것은 아닙니다.

신석기 시대의 출발은 빙하기의 종료와 깊은 관계가 있습니다. 세상이 꽁꽁 얼어붙어 있다가 온기가 돌자 얼음이 녹아서 지구에 물이 많아졌습니다. 물이 많아지니 여기서 수많은 생명체들이 탄생했는데, 그런 물 주변은 인간이 적은 노력으로 먹을거리를 얻을 수 있는 최적의 환경이었습니다. 그래서 전 세계에 흩어져서 떠돌던 사람들이 서서히 물 주변으로 모여들어 더 이상 이동하지 않고 풍부한 먹을거리 속에서 안정된 삶을 살기 시작했습니다. 이때를 가리켜 신석기 시대라고 합니다.

그런데 신석기 시대를 대표하는 우리의 빗살무늬 토기는 한반도와

만주 지역 그리고 바이칼 호수 근처와 북유럽 일부 지역 등 극히 한 정된 지역에서만 나타납니다. 이것은 우리 선조들만이 밑이 뾰족한 토기를 만들어 썼다는 것을 말해 줍니다.

흙으로 만든 토기는 세계 곳곳에서 발견되지만, 빗살무늬 토기 같은 파격적인 구조의 그릇은 보이지 않습니다. 남들에게는 없는 가장 발전된 도구를 사용하면서 살 수 있다면 호사를 누린다고 할 수 있습니다. 빗살무늬 토기를 사용했던 신석기 시대의 우리 선조들은 당대에 가장 호사스러운 삶을 살았다고 해도 과언이 아닙니다. 이런 호사가 탁월한 물질적 풍요로움이나 기술적 혜택을 통해 이루어진 것이 아니었다는 데 큰 의미가 있습니다.

현실적으로 문제가 생기면 이것을 해결하기 위한 기술이 동원됩니다. 이때 무조건 첨단기술만 사용한다고 해서 좋은 것은 아닙니다. 어려운 문제를 가장 저렴하고도 간단한 방법으로 해결하는 것이 오히려 더 첨단이라고 할 수 있습니다.

빗살무늬 토기의 구조를 머릿속에서 지워버리고 생각해 봅시다. 만일 바닥이 평평하지도 않고 발이 쑥쑥 빠지는 모래밭에서 무리 없이 사용할 수 있는 그릇을 만들어야 하는 과제가 주어진다면 어떻게 해야 할까요? 꼭 신석기 시대가 아니라 지금 당장 해수욕장에서 사용할 그릇을 디자인한다고 해도 눈앞이 막막해질 일입니다. 아마 디자이너나 엔지니어가 이런 과제를 받았다면, 그릇 아래에 완충재를 개발하거나 그릇의 균형을 잡아주는 최첨단 메커니즘을 만드느라 정신이 없을 것입니다.

그런데 신석기 시대의 우리 선조들은 그런 문제를 쐐기 모양 구조로 너무나 쉽게 해결해 버렸습니다. 그런 점에서 빗살무늬 토기는 난

해한 문제를 첨단기술 없이 해결한 신석기 시대의 최첨단 디자인이
라고 할 수 있습니다.

현대 생활용품에 응용해도
손색없는 디자인

선사 시대의 거친 기술로 만들어진 것
이긴 하지만, 직면한 환경에 필요한 기능적 문제를 가장 만들기 쉬
운 구조로 가장 정확하게 해결했다는 점에서 빗살무늬 토기는 현대
디자인과 본질적으로 다르지 않습니다. 그런 점에서 보면 빗살무늬
토기의 가치를 단지 표면에 그어진 몇 개의 선에만 국한하는 기존
설명들은 오히려 선조들의 업적을 과소평가하는 것으로 보입니다.
빗살무늬 토기가 국민적 유물로 인기가 높은 데는 이 토기에 내재된
뛰어난 가치가 무의식적으로 대중에게 깊이 인지된 결과라고 할 수
있습니다.
빗살무늬 토기가 진정 대단한 것은 지금 당장 우리 생활에 응용해도
될 만한 디자인 콘셉트를 지니고 있기 때문입니다. 당장 바닷가나 강
가의 백사장에 설치되는 여러 가지 시설들만 봐도 이 토기의 디자인 콘
셉트를 적용해서 바꾸어야 할 것이 많습니다. 해수욕장의 쓰레기통
만 해도 과연 신석기 시대보다 나아졌다고 할 수 있나 싶으니까요.
과거는 과거대로 의미가 크고, 현재는 현재대로 의미가 있습니다.
과거와 현재가 끊임없이 교감하면서 지혜를 나눌 때, 보다 좋은 미
래를 일굴 수 있는 것이 세상의 이치가 아닐까 싶습니다.

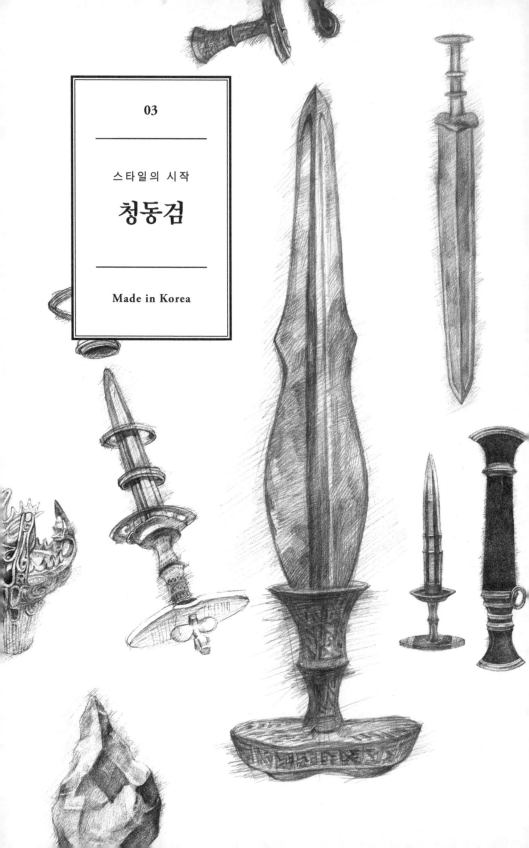

03

스 타 일 의 시 작

청동검

Made in Korea

인간이 살아가는 데 필요한 기본적인 체제나 방식은 대부분 청동기 시대에 확립된 것으로 추정됩니다. 사회구조나 의식주 체제, 교육 기관이나 군대체계 등 오늘날 우리가 살아가는 기본적인 사회 시스템 모두가 청동기 시대에 만들어졌습니다. 뿐만 아니라 인류가 위대한 스승으로 여기는 예수나 공자, 부처 등의 성인들이 세상에 출현하고, 문자를 본격적으로 사용한 것도 이때부터입니다.

청동검은 이런 배경에서 나타난 것으로 이전 시대와는 완전히 다른 문명 시대의 소산입니다. 재료부터 다릅니다. 청동검의 재료인 청동을 석기 시대의 돌처럼 생각하기 쉬운데, 청동은 자연에서 바로 채취할 수 없습니다. 경험에서 발전시키거나 만들어낼 수 있는 재료가 아니고 인류 역사에서 최초로 등장한 화학적 재료입니다. 의도적인 기술개발과 그에 대한 사회적 투자가 없으면 아예 얻을 수 없지요. 금속재료를 절박하게 필요로 했던 당시의 사회적 환경이 바로 이런 재료가 만들어진 중요한 원인이었습니다. 이런 문명적인 배경을 고려하지 않고 단지 유물로서만 청동검을 다루는 것은 별로 의미가 없습니다. 아무튼 청동과 그것으로 만든 청동검 뒤에는 단지 기술만 있었던 것이 아니라, 인간 사회의 거대한 문명 발전이 상당히 크게 뒷받침했다는 사실은 꼭 이해하고 넘어가야 합니다.

청동검의 곡선미는
사회적 심미성의 표현

뒤로 가면서 좀 더 실용적인 형태로 바뀌기는 하지만, 우리 문화권에 나타나는 전기의 비파형 청동검들

은 그저 칼로만 보기에는 너무나 아름답습니다. 좌우의 날이 가진 유려한 곡선은 비파라는 악기에 비유될 정도입니다. 그런 측면에서 이 검을 실제로 사용했던 무기가 아니라 지배층들의 장식품이나 호사품이었을 것으로 추정하는데, 이런 추정은 좀 문제가 있습니다. 장식품이 맞는다면 그냥 금이나 은 같은 귀금속으로 만들지 왜 하필 청동으로 만들었을까요? 청동의 주재료인 구리는 당시 구하기가 그리 어려운 금속이 아니었습니다. 청동이 귀했던 이유는 재료가 되는 구리에서 청동을 만들어 내기가 어려웠기 때문입니다. 그러니까 청동은 귀금속이 아니라 첨단소재였습니다. 첨단소재로서 귀한 것과 귀금속으로서 귀한 것은 다릅니다. 미국 항공 우주국 나사의 우주왕복선에 들어가는 비싸고 귀한 단열 재료로 장신구를 만들지는 않지요. 같은 측면에서 당시 첨단재료로 만들어진 청동검은 단연코 살상을 위한 무기였습니다.

비파형으로 생긴 청동검을 자세히 살펴보면, 아름다운 칼의 곡선 안에 숨어있던 날카로움이 불쑥 튀어 나와 위협할 때가 있습니다. 그럴 때면 지금은 박물관 진열장 안에 얌전히 걸려 있는 저 칼을 실제로 사용했을 때 적이 얼마나 큰 피해를 입었을지 시뮬레이션되면서 등골이 오싹해지곤 합니다.

그도 그럴 것이, 청동검은 가운데에 튼실한 뼈대가 버티고 있어서 구조적으로 매우 튼튼합니다. 뼈대의 양쪽에는 부드럽고 아름다운 곡선의 날이 날카로움을 숨기고 있습니다. 그립감 좋게 만들어진 손잡이를 보면, 이 검을 가진 사람의 힘과 움직임이 칼끝까지 매우 정확하게 전달됐으리란 사실을 짐작할 수 있습니다. 게다가 이 청동검이 철에 육박하는 단단함과 묵직한 무게로 무장한 합금이라는

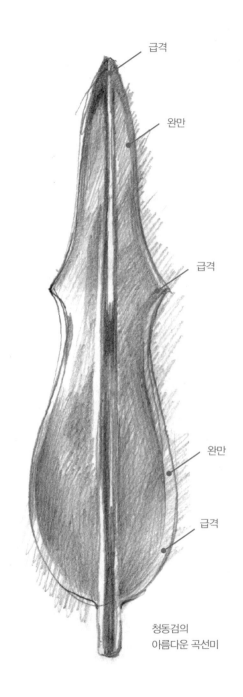

급격

완만

급격

완만

급격

청동검의
아름다운 곡선미

사실을 생각하면 더 이상 낭만적으로만 대할 수가 없습니다.

당시 사람들은 살상용 무기인 청동검을 왜 이렇게 아름답게 만들었을까요?

이 검의 양쪽을 흐르는 곡선의 비례나 곡률의 완급조절 등을 보면 상당히 뛰어난 조형성을 엿볼 수 있습니다. 그런데 이 검을 만든 사람의 개인적 취향에 따라 이렇게 디자인된 것 같지는 않습니다. 그랬다면 지역마다 청동검의 모양이 전부 달랐겠지요.

하지만 지금까지 발견된 비파형 청동검은 모두 구조가 똑같습니다. 이런 현상을 '표준화'라고 합니다. 표준화는 대량생산을 전제로 할 때 나타나는 디자인적 특징인데, 표준화가 되었다는 것 자체가 이 검이 개인적 차원이 아닌 사회적인 차원에서 만들어졌음을 입증합니다. 그러니까 청동검의 곡선미는 개인적 취향의 소산이 아니라 당시 사회적 심미성의 표현이었던 것으로 보입니다.

우리 역사 최초의 양식성을
지닌 청동검

여기서 아름다움에 대해 한번 살펴보고 넘어가겠습니다. 우리가 어떤 것을 아름답다고 말할 때는 일반적으로 개인의 주관적이고도 심미적인 '취향'이 많이 영향을 미칩니다. 그러나 취향을 너무 절대화하다 보면 아름다움에 대해서 그 어떤 판단이나 이야기도 하지 못하게 됩니다. 취향이 그렇다고 하면 그냥 끝이니까요.

인간은 기본적으로 사회적인 존재입니다. 외로운 섬처럼 고립되

어 사는 게 아니라 세상과 끊임없이 상호작용하며 살아갑니다. 그런 과정 속에서 개인의 인성이나 사회적 존재로서의 자질들이 만들어집니다. 이른바 '사회화'되는 것이지요. 개인의 미적 취향도 마찬가지입니다. 아름다움에 대한 특정한 취향은 바깥 세계로부터 얻은 많은 미적 자극과 경험을 토대로 형성됩니다. 엄밀하게 말하면 모든 개인의 미적 취향은 사회화된 결과입니다.

여기서 우리는 아름다움의 측면에는 개인적인 것과 사회적인 것이 있음을 알 수 있습니다. 개인의 특수한 미적 취향은 사회의 보편적인 미적 취향의 영향을 받아 만들어집니다. 분명한 것은 개인의 미적 취향 이전에 사회적인 미적 취향이 먼저 존재한다는 사실입니다. 이 사회적인 미적 취향을 지칭하는 말에는 여러 가지가 있는데, '양식style'이라고 하면 이해하기가 수월할 것입니다. '양식' 혹은 '스타일'은 사회화된 심미성이며, 사회 구성원들의 취향을 집대성한 공통분모라고도 할 수 있습니다.

발전한 문명은 당대의 미적 취향을 대체로 양식의 형태로 정리합니다. 프랑스의 바로크나 로코코 같은 양식이 여기에 해당합니다. 같은 맥락에서 모두 똑같은 형태로 만들어진 청동검도 당시의 사회적 양식을 반영한 것이라고 할 수 있습니다.

하지만 아무리 그렇다 하더라도 피 튀기는 전쟁의 최전선에서 사용하는 무기를 만들면서 심미성을 추구한다는 것은 참으로 대단한 일입니다. 아름다움은 전쟁도 이기는 것인지…. 생존과 밀접하게 관련된 무기라면 마땅히 갖춰야 할 실용성에만 치중해 만들어도 모자랄 텐데 말이지요. 비슷한 시기에 만들어진 중국의 청동검을 보면 대체로 실용성에만 집중했음을 알 수 있습니다.

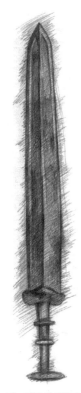

무기에까지 당대의 미적 양식을 표현할 정도였던 것으로 미루어보아 당시 사회가 문화적으로 대단한 수준에 이르렀다는 사실은 분명해 보입니다. 이런 청동검을 만든 고조선의 문화적 수준은 지금 우리가 아는 것보다 훨씬 더 대단했던 것 같습니다.

아무튼 청동검의 양식은 우리 역사에서 최초로 확인되는 양식적 경향입니다. 이후로 나타나는 문화들에서는 직선이나 딱딱한 형태보다는 유려한 곡선의 아름다움을 지향하는 일관된 경향을 보여줍니다. 이것을 두고 일제 강점기 일본의 제국주의 학자들은 우리 문화를 '곡선의 아름다움'이라고 주장했고, 이후 한국의 여러 학자들도 비슷한 주장을 곁들여 왔습니다. 물론 틀린 말은 아닙니다.

기능에만 충실했던
중국의 청동검

그러나 앞서 살펴본 것처럼 일관된 양식적 특징은 사회 전체의 문화적 수준을 반영한 것이므로, 보는 사람의 주관적 취향에 입각해서 개별 유물을 표면적 특징으로만 파악하는 것은 좋지 않습니다. 게다가 그 주관적 취향이 일본의 것에서 시작되었다면 문제가 있겠지요. 청동검이 일관된 양식을 가지고 있다면 그 배후에 어떤 사회적 미의식이 작용했는지까지 고려해야 할 것입니다.

아무튼 청동검에서 나타나는 일관된 곡선적 양식은 우리 문화에서 최초로 나타난 양식적 경향이라고 할 수 있으며, 우리의 문화적 DNA를 양식적으로 정리한 최초 사례로 볼 수 있을 것 같습니다.

청동검의 정교한
조립 형태가 가지는 의미

청동검에 담겨 있는 비밀은 이게 다가 아닙니다. 우리가 그동안 주로 보아온 청동검은 사실 비파형 모양으로 만들어진 날 부분입니다. 많은 박물관들이 날만 전시하는 경우가 대부분이라 온전한 모양의 청동검을 볼 기회가 그리 많지는 않습니다. 이 비파처럼 생긴 날에 손잡이를 결합하고, 손잡이 아래에 추처럼 보이는 덩어리를 결합해야 온전한 칼이 완성됩니다. 요즘 제품들처럼 여러 부품들을 조립해서 만들어지는 구조입니다. 완성된 청동검을 보면 날만 볼 때와는 느낌이 완전히 다릅니다. 모형으로라도 가지고 싶을 정도로 매력적이지요.

날이 가진 웨이브만 아름다운 게 아니라 손이 미끄러지는 것을 막기 위해서 손잡이 부분에 자리한 정교한 장식도 아름답고, 칼이 가진 전체적인 비례나 구조도 균형이 잘 잡혀 있으며 아주 아름답습니다. 그리고 칼을 휘두를 때 무게 중심을 생각해서 손잡이 아래쪽에 추를 부착한 것도 눈에 띕니다. 아름다움과 기능성을 모두 고려한 흔적들을 엿볼 수 있습니다.

다른 문명권에서는 이렇게 여러 부품을 조립해서 칼을 만드는 경우를 찾아보기 어렵습니다. 중국의 칼들을 봐도 조립식이 아니라 대체로 일체형입니다. 우리 문화권에서 나타나는 청동검이 조립식인 이유는 일단 모양이 복잡하기 때문입니다. 날이나 손잡이, 추 등의 부분이 각각의 용도에 따라 다양한 모양으로 디자인되었기 때문에 하나의 거푸집, 즉 하나의 제작 틀로는 만들 수가 없습니다. 그래서

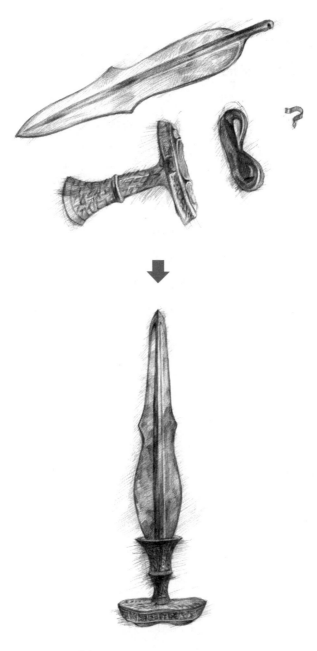

여러 부분으로 이루어진 조립형 청동검

각 부분을 따로 만들어서 조립하도록 디자인했던 것입니다. 기능성과 심미성을 모두 고려한 결과였지요.

여러 부품을 조립해서 하나의 형태를 만들기 위해서는 그 전에 해결해야 할 중요한 과제가 있었습니다. 부품들이 거칠게 만들어진 탓에 서로 정교하게 들어맞지 않으면 완성품을 만들 수 없지요. 어떻게든 조립하더라도 제대로 된 기능을 수행하기 어렵고 금방 고장 나기 쉽습니다. 현대의 제품들을 거의 다 조립식으로 만들 수 있는 것은 각 부품을 정교하게 만들어내는 산업기술 덕분입니다. 하지만 청동기 시대에는 그렇지 못했습니다. 돌을 깨거나 흙을 빚어서 거푸집을 만들어야 했으니 요즘같이 형태를 정밀하게 만든다는 것은 상당히 어려운 일이었습니다.

그런데 우리 청동기의 표면을 보면 매우 매끄럽고 정확해서 부품들을 조립하면 아주 잘 결합됩니다. 이에 비해 중국의 청동기들은 크기만 하고 표면이 아주 거칩니다. 대개 굵은 모래로 거푸집을 만들었기 때문이지요. 거푸집 자체가 거칠다 보니 청동기 표면에 그 거친 질감이 그대로 찍혀서 정확한 형태를 만들기 어려웠던 것입니다. 반면에 우리 청동기들은 표면이 아주 부드럽습니다. 곱돌처럼 입자가 치밀하면서도 무른 재료를 깎아서 거푸집을 만들거나, 서해안 갯벌의 미세한 흙으로 거푸집을 만들어 청동기를 제작했기 때문입니다. 우리 문화권에서는 이렇듯 일찍부터 청동기를 정교하게 만들 수 있었기 때문에 조립식 구조의 아름답고 기능적인 검을 만들 수 있었습니다.

하지만 여러 부품을 조립한 검만으로는 아직 완전하다고 할 수 없습니다. 여기에 검집이 더해져야 비로소 완전해집니다. 검집은

청동검과 검집의 뼈대

주로 나무로 만들었기 때문에 오래 세월이 흐르는 동안 부식되어 온전하게 출토되는 게 별로 없습니다. 그러다 보니 검집까지 완비되어 온전한 모습의 청동검을 볼 기회가 그리 많지 않지요. 몇 개 남아 있지 않은 아주 희귀한 유물들을 통해 전체 청동검의 모습을 유추하면서 봐야 합니다.

현재 남아 있는 유물로 비춰볼 때, 청동검의 검집은 금속 뼈대에 나무 재료를 부착했던 것으로 추정됩니다. 그런 사실을 고려하여 복원한 검집을 보면, 청동검에서 구현되었던 유려한 곡선이 여기에도

그대로 적용되었음을 알 수 있습니다. 검의 곡선과 잘 어울리는 검집의 아름다운 곡선은 이 스타일이 당대에 유행한 고조선의 조형적 양식이란 생각을 더욱 굳혀줍니다.

청동검의 모양을 검집까지 완비하여 복원해 보면 실용적으로나 심미적으로나 상당히 뛰어남을 알 수 있습니다. 이렇게 고급스러운 청동검을 사용했던 것으로 미루어보아, 청동기 시대가 상당히 높은 수준의 문명사회였다는 것은 의심할 여지가 없습니다.

검집에 들어 있는 청동검

피홈으로 기능성을 강화한
한국형 청동검

　　　　　　웨이브가 강한 전기의 비파형 청동검은
시간이 지나면서 점차 기능성을 강화한 형태로 바뀌었습니다. 특히
날의 다이내믹한 웨이브가 요즘 군대에서 사용하는 대검처럼 좁고
날씬해졌습니다. 실용성을 더욱 강화하는 방향으로 진화한 것이지
요. 그러나 심미적인 측면에서 보면 오히려 퇴보한 것으로 볼 수도
있습니다. 무기에 심미성을 강화한 것과 실용성만 강조한 것을 비
교할 때 둘 중 어떤 것이 더 문화적으로 진보한 것일까요?
청동검의 모양이 단순하고 실용적으로 바뀐 것은 단순히 도구의 진
화로 보기보다는 사회 상황의 변화에 따른 결과로 보아야 할 것입니
다. 고조선 후기에 접어들면 두 번의 정변을 거치며 기자조선과 위
만조선으로 정권이 정신없이 바뀝니다. 급기야 한나라와의 전쟁 끝
에 고조선은 역사에서 막을 내리는데, 이런 역사적 정황들이 청동
기 시대 후반에 청동검을 철저히 기능성 중심으로 바꾸어 놓았을 가
능성이 큽니다.
이렇게 기능성을 강화한 청동검은 주로 한반도 지역에서 많이 출토
되었기 때문에 한국식 청동검이라고 부릅니다. 한국식 청동검을 자
세히 살펴보면 앞 시대의 청동검에 나타난 특징이 적지 않게 남아
있습니다. 우선 웨이브가 완만해지기는 했지만 역시 전체적으로 곡
선을 이룹니다. 검의 양쪽 날 허리 가운데 부분이 약간 잘록한 것이,
한국식 청동검에 비파형 청동검의 두 단계 웨이브가 마치 인간에게
남은 꼬리뼈의 흔적처럼 남아있는 것을 볼 수 있습니다. 이런 점 때
문에 많은 사람들이 한국형 청동검을 비파형 청동검의 업그레이드

피홈

기능성을 강화한 한국형 청동검의 날과 피홈

버전으로 생각하는 것 같습니다. 그것도 크게 틀렸다고 할 수는 없습니다. 일반적으로 기능성이 향상되는 것을 발전으로 보기 때문입니다.

한국식 청동검에서 발전된 부분으로 꼽을 수 있는 것은 검의 몸통 가운데 부분에 세로로 길게 파인 두 줄의 홈입니다. 이 홈을 '피홈'이라고 하는데, 바로 이것이 청동검이 무기임을 실감 나게 보여주는 부분입니다. 피홈은 군대에서 나누어주는 대검에서도 볼 수 있으며 말 그대로 살상을 원활하게 하기 위한 장치입니다. 한국식 청동검의 피홈도 사람을 찔렀을 때 공기나 피를 통하게 해서 칼을 쉽게 뺄 수 있게 해주는 구멍이지요.

이 피홈의 존재는 한국식 청동검이 사람을 살상하기 위한 목적을 강화한 무시무시한 무기라는 사실을 대놓고 광고하는 것이나 마찬가지입니다. 이로 인해 한국형 청동검에서 인간적인 면모는 많이 지워진 반면 무기의 서늘함은 강화되었고, 비파형 청동검의 아름다운 흔적을 간직하고 있기는 하나 문화적인 가치는 상대적으로 많이 탈색되었습니다.

이렇듯 비록 짧은 검이지만 우리의 청동검에는 단지 구리와 아연만 들어 있는 것이 아니라, '대량생산'이라는 생산방식의 혁신과 그것을 위한 '형태의 표준화' 그리고 '사회적 심미성' 등의 가치들이 녹아 들어 있습니다. 이런 가치들은 청동기 시대에만 나타나는 것이 아니라 이후 우리 역사에서 계속 나타나는데, 놀랍게도 현대 산업사회와 함께 등장한 특징들과 매우 유사합니다. 덕분에 우리 역사나 문화가 서구에 비해 열등했다거나, 우리 역사에서 근대성이 근대 이후에나 등장했다는 그간의 선입견이 무색해지고 있지요. 이 문제

에 대해서는 앞으로 계속 살펴보도록 하겠습니다.

어쨌든 청동기 시대에 들어서면서부터 우리 역사에는 청동검으로 대표되는 매우 혁신적인 문명이 성립했습니다. 이 시대에 만들어진 문화적 기반을 바탕으로 향후 우리 역사와 문화는 대단한 발전과 업적을 이루게 됩니다. 쭉 이어지는 유물들과 함께 그 대단한 여정을 따라가볼까요?

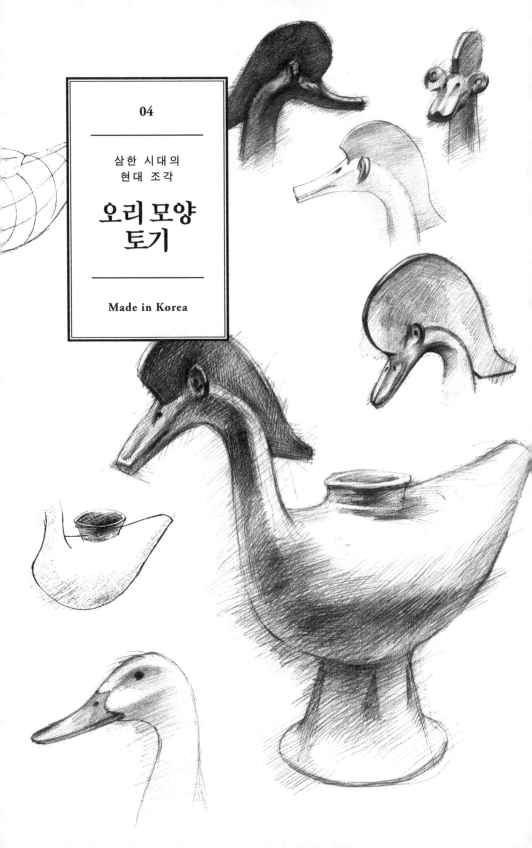

04

삼한 시대의
현대 조각

오리 모양
토기

Made in Korea

고대 토기 중 가장 눈에 띄는 것이 오리 모양 토기입니다. 분명히 같은 토기인데 오리 모양이어서 무표정한 다른 그릇들에 비해 한층 재미있고 친근하게 다가옵니다. 요즘 캐릭터와 다르지 않게 생겨서 그런지 이 토기 주변에는 특히 어린이들이 많이 모이는 등 호감도가 높습니다. 옛날 유물들 중에서 이 토기만큼 호감을 주는 것도 없을 것입니다. 요즘 디자인에서는 이런 것을 가리켜 '감성 디자인'이라고 부릅니다.

모양만 봐서는 그릇의 기능은 별로 고려하지 않은 것처럼 보입니다. 그릇이라기보다는 오리 모양의 조각이라고 하는 것이 더 맞을 것 같기도 합니다. 그렇다고 그릇이 아니냐 하면 그것도 아닙니다. 분명히 당대에 사용한 토기가 맞습니다. 구조를 자세히 살펴보면 기능적인 면에서도 모자라지 않습니다.

닭 모양을 응용해서 만든 일본의 조몬 토기

그런데 토기를 이렇게 조각과 비슷한 형태로 만든 경우는 세계적으로도 희귀합니다. 아무리 장식을 지향한다고 하더라도 대부분의 토기들은 그릇으로서의 본질을 넘어서지는 않지요. 가령 닭의 형태를 추상화해서 만든 일본의 조몬 토기는 형태가 아무리 화려하고 복잡해도 토기로 보이지, 닭으로 보이지는 않습니다. 그런데 이 오리 모양 토기는 분명 그릇이기는 한데, 그릇보다는 오리 모양 쪽에 더 치우쳐 있습니다.

당시 사회의 공통된 미적
가치를 담은 단순한 모양

오리 모양 토기는 생각보다 매우 심플합니다. 얼핏 보면 과장되고 왜곡된 오리 모양 때문에 사실성이나 장식성이 강하다고 느끼기 쉽지만, 자세히 살펴보면 정반대임을 알 수 있습니다. 머리, 몸통, 굽으로 이루어진 전체 형태를 볼 때 어느 부분도 화려하거나 복잡하지 않습니다. 오리 이미지가 강해서 그렇지 실제 오리 모양보다 훨씬 단순화되어 있습니다.

반면에 다른 문화권의 유물들을 보면 가급적 화려하고 눈에 띄게 만들려 한 것을 알 수 있습니다. 예나 지금이나 무엇을 만들 때는 밋밋하게 만들기보다는 가급적 보기 좋게, 장식적으로 만들고자 하는 것이 일반적입니다. 더욱이 토기는 흙을 빚어서 만들기 때문에 장식적으로 만드는 것도 그리 어렵지 않고, 마음만 먹으면 얼마든지 화려하게 만들 수 있습니다.

그런 점에서 이 오리 모양 토기는 매우 흥미롭습니다. 그 옛날 삼한

시대의 유물임에도 불구하고 장식의 욕구를 전혀 느낄 수 없기 때문입니다. 오히려 그런 본능을 최대한 절제한 형태입니다.

이렇듯 절제된 형태는 장식 본능을 이성으로 누르면서 만들어야 하기 때문에, 막연한 취향이나 솜씨만으로는 만들 수 없습니다. 게다가 이런 형태를 일관된 양식으로 만들었다는 것은 당시 사회에 어떤 공통된 미적 가치가 있었음을 시사합니다.

그래서 이런 절제된 형태를 대할 때면 살짝 긴장감이 생깁니다. 눈에 보이는 것이 전부가 아니기 때문이지요. 이럴 때면 마치 퀴즈문제를 풀듯이, 숨겨진 보물을 찾듯이 머리를 굴리면서 작품 안쪽으로 파고들어가야 합니다. 좀 어렵긴 해도 보이지 않는 작품의 내면을 만나는 것인 만큼 재미있는 일이기도 합니다. 이럴 때는 먼저 형태를 하나하나 세심하게 따져 들어가는 것이 좋습니다.

가장 먼저 특이하게 다가오는 부분이 머리입니다. 머리 한가운데서부터 목덜미를 따라 닭 볏 같은 것이 이어져 있는데, 이것은 오리에는 없는 부분입니다. 그래서 가끔 닭과 하이브리드된 형태가 아닌

실제 오리와 오리 모양 토기의 머리 부분

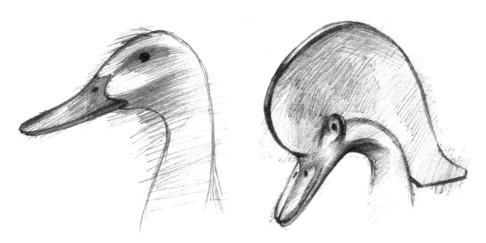

지 의심을 받기도 합니다. 그러나 이 부분을 조형적으로 살펴보면 대단히 큰 역할을 하고 있음을 알 수 있습니다. 아무런 장식 없이 구조적인 윤곽만 만들어져 있지만, 이 부분은 몸통에 비해 자칫 조형적으로 약해질 수 있는 머리 부분을 강화하는 역할을 합니다. 이 부분이 없다면 이 토기는 몸집만 크고 머리는 작아서 멸종한 공룡 꼴이 되었을 것입니다. 이 부분 덕분에 머리와 몸통이 균형을 잡아 전체적으로 안정적인 조형성을 이룰 수 있었습니다.

얼굴 부분도 오리 특유의 이미지를 심플하지만 조형적으로 매우 잘 표현했습니다. 오리라는 느낌만 남아 있을 정도로 만들고 나머지는 매우 단순하게 처리했지요. 실제 오리의 얼굴은 이와 반대로 형태나 굵기의 비례 변화가 매우 다이내믹해서 실제 오리의 원형과는 거리가 많이 떨어져 있는 형태입니다. 이러면 보통은 오리가 가진 본연의 인상이 희석되기 쉽습니다. 그렇지만 이 토기에서는 오리의 이미지가 손상되기는커녕 더 강화되었습니다. 오리의 특징만 강화하고, 조형적으로 필요 없는 군더더기는 모두 없앴기 때문입니다.

유선형으로 단순한 오리 모양 토기의 몸통

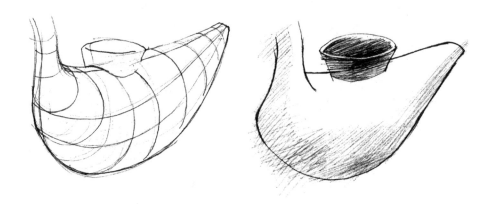

몸통 부분의 단순화는 더 극적입니다. 아무런 장식이나 형상 없이 오직 유선형 형태의 오리 몸통만 추상적으로 표현했습니다. 새의 가장 중요한 특징이 날개인데 이 토기의 몸통에서는 날개의 흔적조차 찾아볼 수 없습니다. 이미지의 형성에서 열쇠 역할을 할 정도로 중요한 부분을 지나치게 생략해 버리면, 그 형태가 어색하거나 부족하게 느껴지는 것이 보통입니다. 그렇지만 날개가 없는 이 토기의 몸통 부분은 오리의 몸

유선형으로 단순화된 브랑쿠시의 조각 '새'

통으로서 전혀 어색해 보이지 않습니다. 날개가 없어서 날아가지도 못하게 생겼는데 말입니다. 이것이 바로 이 토기가 지닌 단순화의 클래스입니다.

고유한 특징을 그대로 살리면서도 형태를 유선형으로 과감하게 단순화하는 솜씨는 흡사 브랑쿠시|Constantin Brancusi, 1876~1957| 같은 현대 조각가의 솜씨를 연상케 합니다. 조형적으로만 보면 이 토기는 브랑쿠시의 작품 '새'와 많이 닮았습니다.

단순화를 통해
표현되는 '추상성'

　　　　　　조형예술에서 이렇게 장식을 없애고 단순화하는 이유는 사람이 형태를 눈으로만 보지 않기 때문입니다. 눈으로 보는 것만 생각한다면 시각을 자극하는 장식만으로도 충분히 눈에 띨 수 있습니다. 물론 그것도 쉬운 일은 아닙니다.

그런데 사려 깊은 사람일수록 형태를 볼 때 겉모양보다는 그 속의 깊은 내면을 보려고 합니다. 그에 조응하는 것이 예술입니다. 좋은 예술은 눈과 같은 감각기관을 거쳐서 정신을 감화하기 때문에 문화가 발달하면 할수록 눈보다는 정신에 어필하는 지적인 조형이 힘을 얻습니다. 그럴 때 조형예술은 장식을 뒤로하고 '추상성'을 추구하게 되지요. 형태를 단순화하는 것은 그런 추상적인 발걸음의 한 방식입니다. 이 오리 모양 토기에서 가장 두드러지는 점은 바로 단순화를 통해 표현되는 '추상성'이라고 할 수 있습니다.

오리 모양 토기는 오리와 비슷하게 만들어졌지, 오리와 똑같이 만들어지지는 않았습니다. 그런데도 한번 보면 우리 머릿속에는 자연스럽게 오리가 연상됩니다. 진짜 오리와 오리를 연상하게 하는 형태의 차이점은 무엇일까요?

바로 '재미'입니다. 그냥 오리를 보면 '오리구나' 하고 말지만, 오리를 연상하게 하는 토기를 보면 재미를 느낍니다. 이때 재미를 느끼는 정도는 진짜 오리와 그것을 연상하게 하는 토기 형태 사이의 간격과 비례합니다. 즉, 오리를 연상하게 하는 토기의 형태가 진짜 오리와 다를수록 조형적인 재미는 배가되지요. 물론 이때 오리의 이미지는 더 강해져야지 희미해지거나 사라지면 안 됩니다.

소의 이미지를 잘 해석한 피카소의 소 그림

미술에서는 이것을 '추상'이라고 합니다. 추상은 대상에 대한 아티스트의 해석이라고 할 수 있으며, 대단히 지적인 창조행위입니다. 따라서 추상에는 손으로 하는 행위 외에도 아티스트의 뛰어난 교양이 크게 작용합니다.

여기서 피카소Pablo Picasso, 1881~1973가 그린 소의 추상 그림을 살펴봅시다. 그림의 형태는 진짜 소와는 완전히 다르게 생겼습니다. 하지만 딱딱한 직선과 검은색의 구성이 소의 육중한 느낌과 유사하게 느껴집니다. 그리고 단순하게 표현한 이미지가 실제 소보다 더욱 소 같은 인상을 줍니다. 소가 실제로 가지고 있는 이미지를 피카소가 독특한 선과 색, 추상적인 구조로 '번역'한 그림이라고 보는 것이 정확할 것 같습니다.

추상은 이처럼 대상에 대한 조형적 번역이라고 할 수 있습니다. 대상이 가진 사실적인 가치는 이런 시각적 번역, 즉 추상작업을 통해 매력적이고 재미있는 제2의 형태로 재탄생하게 됩니다. 플라톤적으로 본다면 이 제2의 형태, 추상적 형태야말로 이데아적인 형상, 본질적인 진실의 형상이라고 할 수 있습니다.

피카소의 소 그림을 보는 방식으로 오리 모양 토기를 살펴보면, 이 토기가 얼마나 뛰어난 수준의 추상적 표현인지를 알 수 있습니다. 우선 오리 모양과는 하나도 일치하지 않는 형태이지만, 이것을 보고 오리를 본떠 만든 것이란 사실을 알아차리지 못하는 사람은 없습니다. 오히려 오리의 인상을 더 강하게 느낍니다. 그런 점에서 이 삼한 시대의 토기는 현대적인 추상미술에 비춰봐도 전혀 모자람이 없습니다.

단순함 속에 숨은
조형적 비밀들

머리 부분에서부터 이 토기에 숨겨진 많은 비밀들을 함께 풀어볼까요? 오리의 눈은 원래 작은 편입니다. 그냥 점 하나 찍어놓은 것처럼 생겼습니다. 그런데 이 토기에서는 구멍을 뚫은 사각형 면을 얼굴 양쪽에 눈처럼 붙여 놓았습니다. 실제 오리의 눈을 보고서는 절대로 상상할 수 없는 조형적 처리입니다. 이 눈 부분과 머리 한가운데에 있는 닭의 볏같이 생긴 부분을 빼고 보면 머리가 상당히 작다는 것을 알 수 있습니다. 머리에 이런 부분들이 없었다면 매스감이 있는 몸통에 비해 머리 부분이 상대적으

로 왜소해졌을 것입니다. 그러니까 눈 부분을 이렇게 눈에 띄는 구
조로 강조한 것은 토기의 전체적인 조형적 균형을 맞추기 위한 것임
을 눈치챌 수 있습니다.

부리와 양쪽의 눈 구조, 머리 가운데에 크게 솟아있는 닭의 볏 같은
부분이 어울려서 만드는 머리 부분의 모양은 단순하지만 아름다운
구조를 이룹니다. 이 부분을 볼 때마다 오리를 보고 어떻게 이런 색
다른 구조의 아름다운 디자인을 이끌어 낼 수 있는지 감탄을 금할
수 없습니다. 닭에게나 있는 볏을 오리 머리에 붙여 놓은 것도 머리
에 조형적 무게감을 더하기 위해 취한 조치였을 공산이 큽니다.

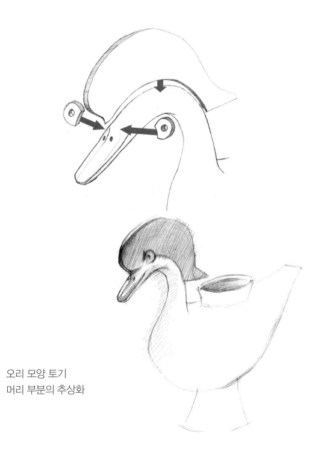

오리 모양 토기
머리 부분의 추상화

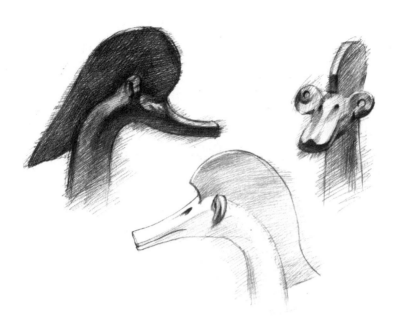

다양하게 추상화된 오리 머리 모양

오리 모양 토기 몸통의 곡면에 나타난 아름다움

이런 것들만 봐도 이 토기가 감각이 아니라 매우 치밀한 조형적 계산에 의해 만들어졌다는 것을 알 수 있습니다. 이는 현대 미술에서나 나타나는 조형적 솜씨입니다.

이런 머리 구조를 가진 오리 모양 토기는 많이 만들어졌습니다. 각각의 토기들에서는 오리 머리의 기본적인 추상적 구조를 유지하면서도 다양한 구조를 볼 수 있습니다. 멀리서 보면 모두 같은 모양으로 만들어진 것 같지만 자세히 보면 생김새가 다 다릅니다. 그냥 다른 게 아니라 구조적인 변주를 통해 다양하게 표현되어서 대단히 재미있으며, 추상의 묘미를 한껏 느낄 수 있습니다.

복잡하고 구조적으로 추상화된 머리 부분에 비해 몸통은 매우 단순하게 추상화되어 있습니다. 앞서 말한 것처럼 날개도 생략해 버려서 몸통은 오리의 일부분으로 보이기도 하지만, 그냥 유선형의 추상 형태로도 보입니다. 여기서 몸통의 유선형적 아름다움을 한번 짚고 넘어갈 필요가 있습니다.

스피디한 3차원 곡면의 아름다움을 잘 보여주는 자동차와 전투기

유기적인 곡면의 아름다움이 돋보이는 프랭크 게리의 루이뷔통 재단과
자하 하디드의 런던 올림픽 수영장 건축

가슴 부분에서 꼬리 부분으로 물 흐르듯이 흐르는 3차원 곡면 형태는 공기의 흐름을 타고 곧장 하늘을 날아올라갈 듯이 가볍고 우아하게 생겼습니다. 곡면의 흐름만 보면 세련된 현대 조각이나 요즘 스포츠카 또는 전투기의 디자인과 유사합니다.

몸통의 조형적 아름다움만 보면 스페인 빌바오에 구겐하임 미술관을 설계하여 건축을 예술로 탈바꿈시킨 건축가 프랭크 게리frank gehry, 1929~, 동대문 디자인 플라자를 설계한 자하 하디드Zaha Hadid, 1950~2016의 건축물과 다르지 않은 현대적인 아름다움을 가지고 있습니다. 만약 여기에 날개를 암시하겠다고 중간에 뭔가 만들어놓았다면 그런 현대적인 느낌은 모조리 파괴되었을 것입니다.

새에서 날개는 아이덴티티의 전부라고 해도 과언이 아닙니다. 이 본질적인 요소를 생략했다는 것은 오리로서의 특징을 포기해서라도 유기적인 추상적 조형성을 얻겠다는 의지가 강했음을 말해줍니다. 이는 요즘의 추상미술적 감각으로도 쉽지 않은 일입니다. 그런 것을 생각해 보면, 이 토기는 그냥 만들어진 것이 아니라 주도면밀하게 계산해서 만들어졌다는 것을 알 수 있습니다.

그리고 몸통에서 빠뜨릴 수 없는 것이 바로 이 토기의 용도입니다. 아무리 오리에 가깝다고 해도 이것은 조각이 아니라 토기입니다. 토기라면 구체적인 용도를 가지고 있을 텐데, 오리 모양이 워낙 강렬해서 무엇에 쓰는 토기인지 알기가 쉽지 않습니다. 여기에 실마리를 주는 것이 꼬리 끝부분에 있는 구멍입니다. 등 쪽에도 큰 구멍이 있는데 물이나 술을 이 구멍으로 부을 수 있을 것 같습니다. 그렇다면 꼬리 쪽의 구멍이 무엇인지는 답이 나옵니다. 담긴 술이나 물을 이쪽으로 따르는 것이겠지요? 아마도 이 오리 모양 토기는 주로

주전자, 그중에서도 제례용 주전자로 쓰였을 것으로 추측됩니다. 그렇게 보면 이 오리의 몸통은 아름다운 유선 형태에 주전자의 기능을 절묘하게 결합한 결과라는 것을 알 수 있습니다. 가장 기능적인 것이 가장 아름답다는 말을 바로 이 토기에서 확인하게 됩니다. 조각적인 아름다움에만 치중한 것 같지만 주전자로서 본연의 임무를 잊지 않은 것을 보면, 요즘의 디자인도 능가할 만한 아주 뛰어난 디자인인 것을 알 수 있습니다.

맨 아래의 굽도 만만치 않습니다. 굽은 토기 전체를 안정적으로 서 있게 해 주는 받침대인 동시에, 이 토기의 조형적 완성도에서도 아주 큰 역할을 맡고 있습니다. 구조적인 측면에서 이 토기를 보면 머리 부분의 아래로 휘어지는 동세와 몸통의 수평적 동세가 대비되

전체적인 동세의 흐름 속
굽의 역할

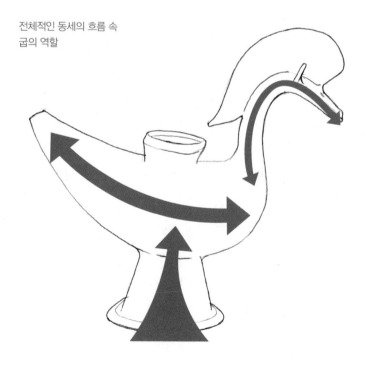

는 구조를 이룹니다. 특히 오리 몸통의 수평적인 구조는 토기 전체의 중심을 이루면서 전체적으로 조형적 안정감을 더해줍니다. 그런데 바로 밑의 좁고 높은 굽이 수직적인 동세를 더하면서 이 부분을 조형적으로 보완해줍니다. 자칫 안정감만 두드러질 수 있는 형태에 긴장감을 더하는 역할을 하지요. 옛날에 만들어진 유물임에도 불구하고 이 토기가 현대적으로 세련된 느낌을 주는 이유는 이 굽의 대비되는 동세 덕분이라고 할 수 있습니다.

굽의 형태가 직선이 아니라 약간 휘어진 곡면으로 디자인된 것도 주목해서 보아야 합니다. 굽이 곡면으로 만들어진 덕분에 머리나 몸통의 유선형적인 형태와 어울려 전체적으로 통일된 이미지를 형성하고 있습니다.

대개 장식성에만 치중한 유물들은 세밀한 장식에만 신경 쓰다가 전체적인 균형과 조화를 잃는 경우가 많습니다. 그렇게 되면 형태가 하나로 어울리지 못하고 모조리 파편화되기 쉽습니다. 솜씨는 좋은데 안목이 부족한 문명 시대일수록 그런 경우가 많이 나타납니다. 그에 비해 오리 모양 토기는 전체가 일관된 조형적 특징으로 통일되어 있어서 상당히 안정적으로 조화를 이루고 있습니다.

삼한 시대의 문화적 · 경제적
수준을 보여주는 증거

우리 역사에서도 초기에 속하는 삼한 시대에 만들어진 토기이지만, 오리 모양 토기에 담긴 가치는 한둘이 아닙니다. 그 옛날에 벌써 과장된 장식이나 과격한 표현을 절제

하는 경향이 나타난 것이나, 현대에 유행하는 유기적인 유선형 형태를 구사한 것은 단지 조형적 수준이 대단했다고 칭찬만 하고 넘어갈 일이 아닙니다.

아무리 유행이 돌고 돈다고 하지만, 요즘에나 유행하고 본격화된 조형적 경향들이 그 옛날에 어떻게 나타날 수 있었는지 눈으로 보고서도 믿어지지 않습니다. 무엇보다 추상성의 경향이 이때 벌써 나타났다는 사실은 삼한 시대에 대한 선입견을 뒤흔듭니다. 오리 모양을 추상화하는 솜씨는 요즘 추상조형 수준에서 봐도 전혀 손색이 없습니다. 어떻게 그 시대에 이런 지적인 추상조형이 나타날 수 있었을까요?

우리 유물들을 살펴보다 보면 그 뛰어난 문화적 역량에 수시로 감탄도 하게 되고, 많은 지혜와 교훈도 얻게 됩니다. 그런데 오리 모양 토기처럼 현대적인 가치를 보여주는 유물을 접하면 상당히 난감해집니다. 잘 모를 때야 그냥 '캐릭터처럼 만들었나보다' 하고 지나칠 수 있지만, 조형에 대한 이해가 깊어질수록 이 유물에 담긴 추상의 수준이 읽히고, 이런 추상성을 뒷받침했을 사회적 배경이나 역사적 축적 등을 고려하게 됩니다. 이 모든 것들을 생각하면 익숙한 오리 모양 토기 하나가 마치 우주적 존재인 양 낯설어집니다.

그냥 상식 수준에서 말하자면 이 오리 모양 토기 같은 추상적인 조형은 한 사람의 뛰어난 천재가 만들 수 있는 게 아닙니다. 사회의 문화적·경제적 수준이 뒷받침되어야 하고, 고도의 추상성을 소비하는 층이 존재해야 합니다. 물론 이 토기는 제사에 사용했던 특수한 용도의 그릇이자 술을 담았던 주전자로 추측되는 만큼, 당대의 지배층들이 사용했을 것이니 높은 수준의 사회적 배경이 뒷받침되었을 것입니다.

하지만 그렇다고 하더라도 그 옛날에 기교를 중요시하는 화려하고 정교한 토기가 아니라 이념성을 중요시하는 추상적인 토기를 제사용으로 요청했다는 사실은 이해하기가 어렵습니다. 이런 현상이 본격화되려면 사회의 지적 축적이나 문화적 축적이 꽤 많이 이루어져야 하기 때문입니다.

그런데 순전히 오리 모양 토기만 보면 삼한 시대에 이미 그런 축적이 이루어진 것으로 보입니다. 현재까지 일반화된 역사적 사실과는 좀 다른 관점이지요. 하지만 충분히 가능성이 있기 때문에 이 점에 대해서는 앞으로 좀 더 많은 연구가 이루어져야 할 것 같습니다. 아무튼 오리 모양 토기는 우리 역사에서 추상성을 엿볼 수 있는 매우 이른 시기의 조형물임에는 틀림없습니다.

05

일찌감치 나타난
현대적 추상

삼한 시대
토기

Made in Korea

서양의 바로크나 로코코 문화들을 생각하면 인간이 무엇을 아름답게 꾸미게 된 것을 문명이 제법 발달한 연후에나 나타난 현상으로 생각하기 쉽습니다. 그러나 원시 시대의 유물들이나 아직도 그와 비슷한 문명 수준을 이루고 있는 지역의 문화 현상들을 보면, 정신없을 정도로 빼곡한 장식들에다 눈을 빼놓을 정도의 화려한 색채로 가득 차 있습니다. 그것을 보면 장식은 본질적으로 인간의 타고난 본능인 것 같습니다.

원시 시대뿐 아니라 그 이후로도 인간이 만든 뛰어난 조형물들, 가령 그릇들이나 조각품들은 대체로 장식적으로 만들어졌습니다. 문명이 고도로 발달한 이후에나 장식을 불필요한 조형요소로 대하면서 심플한 형태를 더 선호하는 현상이 나타났지요. 그런데 삼한 시대의 토기들을 보면 좀 이상합니다. 모든 토기들에서 장식을 거의 찾아볼 수 없기 때문입니다.

앞서 나온 오리 모양 토기도 마찬가지이지만, 이 시대의 토기들은 대부분 아무런 장식이 없습니다. 그저 둥글둥글하기만 합니다. 아직 삼국 시대도 시작되기 전이다 보니 무늬나 장식을 넣을 만한 기술이 없어서 그런 것처럼 보입니다. 흙의 거친 질감과 색깔을 아무런 가공 없이 그대로 옮겨 놓은 것 같은 토기의 맨얼굴에서 그것을 더 확신하게 됩니다. 그래서 많은 사람들은 이 토기들에 별 관심을 보이지 않고, 서둘러 문명이 본격적으로 빛을 발하는 삼국 시대로 넘어가 버리지요.

하지만 그냥 지나치기 전에 잠시 발걸음을 멈추고 삼한 시대의 토기들을 전체적으로 한 번 더 살펴볼 필요가 있습니다.

획일성과는 다른 양식적
통일성을 지닌 유물

이 당시의 토기들은 모두 일관되게 무 늬나 장식이 없이 곡면으로만 만들어졌습니다. 간혹 몇 개 정도는 그렇지 않게 만들 만도 한데 전부 다 그렇습니다. 이것은 미학적으로 그냥 지나칠 일이 아닙니다. 이 시기의 모든 토기가 그렇다는 것은 아무리 허술하게 보이더라도 사회적으로 형성된 '양식'을 따른 결과라는 뜻이기 때문입니다.

만일 토기를 만드는 기술이나 솜씨가 부족했다면 토기의 제작 상태나 모양이 만든 사람의 솜씨에 따라 천방지축으로 달라졌을 것입니다. 제작기술만 고도로 발달해도 그렇습니다. 이는 일본의 도자기를 보면 알 수 있는데, 지방마다 개인마다 모두 다 다르게 만들어서, 만든 기술은 뛰어나지만 일관성이 없습니다.

양식적인 차원에서 볼 때 그런 현상은 그리 자랑할 만한 것은 아닙니다. 시대를 주도적으로 이끄는 양식이 없었다는 것을 스스로 증명하는 것이나 다름없으니까요. 미술의 역사에서는 이런 현상을 보통 '매너리즘'이라고 부릅니다. 기술만 있고 시대나 사회가 지향하는 규범이나 표본이 없으면 모든 것이 이렇게 제각각 다르게 만들어질 수밖에 없습니다.

허름해 보이는 삼한 시대의 토기들이 빛을 발하는 것이 바로 이 지점입니다. 대충 만든 것 같은 토기들이 알고 보면 어느 하나 예외 없이 우아한 곡면 형태를 이룬다는 것은 양식적으로 통일되어 있음을 의미합니다. 양식적 통일은 획일성과는 전혀 다릅니다. 일관된 삼한 시대의 토기들은 획일적이지는 않습니다. 기능에 따라 토기의 구조

가 조금씩 다르지요. 박물관에 옹기종기 진열되어 있는 삼한 시대의 토기를 보면 마치 동네 사람들이 정답게 모여 있는 것처럼 보입니다.

그러나 좀 더 자세히 살펴보면 일관되면서도 변화무쌍한 것이, 마치 방탄소년단 같은 아이돌 스타들이 무대 위에서 일사불란하게 군무를 추는 것처럼 아름답습니다. 이것이야말로 안정된 양식에서 얻을 수 있는 최고의 아름다움이 아닐까요.

많은 토기들이 이렇게 일관된 양식을 이루려면 이런 양식을 뒷받침해 주는 이념이 반드시 뒷받침되어야 합니다. 어떤 사회가 추구하는 이념이 사회 구성원들에게 널리 전파되어 공유되고, 그런 다음 그들의 손에 의해 실현되는 것이 양식입니다. 이때 꼭 필요한 것이 이념이라는 정신과 그것이 활성화될 수 있는 조직화된 사회체제입니다. 이것은 낮은 수준의 문명에서는 기대할 수 없습니다.

그런데 삼한 시대의 토기를 그런 이념적 양식으로 보면 문제가 좀 복잡해집니다. 이런 토기를 제작한 삼한 시대가 그다지 높은 수준의 문명을 지닌 것으로 알려져 있지 않기 때문입니다. 우리에게 삼한 시대는 고조선이 무너지고 난 뒤 한반도 전역이 특정한 정치적 구심점 없이 산산이 조각나 있었던 시기, 삼국 시대의 발달된 국가 체제가 탄생하기 전까지 허술하게 구성되었던 과도기적인 시기라는 인상이 강합니다. 그런 시기의 토기들이 미적 이념에 의해 일관된 양식으로 만들어졌다는 것은 일반적인 상식으로는 좀처럼 납득하기가 어렵습니다.

아무런 장식이 없는 형태도 그렇습니다. 이렇게 미니멀한 양식은 서유럽 문화권에서는 위로 거슬러 올라가야 봐야 르네상스 시대에

서나 징후가 조금 나타나고, 20세기 모더니즘 디자인에 이르러서야 본격화됩니다. 좀 더 구체적으로 보면, 독일의 바우하우스나 2차 대전직후 미국의 기능주의 디자인에서부터 장식이 배제된 단순한 형태의 디자인이 일반화됩니다. 문화사적인 측면에서는 미니멀한 양식을 현대사회에 들어서면서 본격화된 현상으로 보고 있습니다.

상황이 이런데 우리 역사에서는 이미 삼한 시대부터 이런 미니멀한 양식이 나타나니, 우리 민족은 매우 일찍부터 현대적인 문명을 발전시킨 셈이 됩니다. 하지만 이런 생각에 많은 사람의 동의를 구하기는 좀 어려울 것 같습니다. 그저 살아가기가 빠듯해서 간단하게 흙으로 그릇을 만들어 썼던 것 같은데, 단지 형태가 조금 비슷하다고 해서 이런 양식을 현대적인 현상과 동일시한다면 이집트의 피라미드도 외계인이 만들었다고 해야 할 것 아니냐고 비난할 사람도 많을 것입니다.

장식 없는 기하학적 조형을 추구한 20세기 초의 현대미술

장식이 없는 바우하우스의 조명등과 미국 기능주의 디자인 양식의 방송장비

'삼한 시대의 모더니즘'으로
불러도 손색없어

삼한 시대에 대해서는 전해지는 기록도 거의 없고, 유물도 많이 남아있지 않습니다. 그러니 이 시대의 토기 몇 점을 두고 발달된 문명적 양식성을 논하거나 현대적인 양식성을 언급하는 것은 너무나 비논리적으로 보이고, 자칫하면 국수주의라는 의심의 눈길을 받을 수도 있습니다. 그렇지만 그 양이 아무리 적다고 해도 유물은 거짓말을 하지 않습니다. 지금까지 출토된 삼한 시대의 토기만 놓고 보면 양식적인 경향이 없었다고 말하는 것이 더 어렵습니다. 옛날이니까 현대적인 이념에 입각한 지적 조형양식이 존재하지 않았을 거라고 단정할 근거도 없습니다. 현대의 그 어떤 철학도 공자나 예수나 석가모니 같은 성인들이 내놓은 철학을 넘어서지 못하는 것과 마찬가지입니다. 옛날일수록 지금보다 덜 발전되었다는 생각은 진화론이 만든 학문적 선입견일 뿐입니다.

삼한 시대의 문명을 현대의 문명과 동일선상에서 비교할 수는 없지만, 결코 그 시대의 문화가 현대의 문화에 비해 뒤떨어졌다고는 볼 수 없습니다.

순전히 양식적인 측면에서만 보면 장식을 일절 배제한 삼한 시대의 토기는 20세기 초의 몬드리안Piet Mondrian, 1872~1944이나 러시아 아방가르드와 같은 순수미술, 기능주의 디자인과 조형적으로 매우 유사합니다.

이 당시 서양에서 나타난 미니멀한 양식적 경향은 우연히 나타나거나 한시적인 트렌드가 아니라, 장식을 억제하고 제거하려는 이념적인 목적을 분명히 가지고 있었습니다. '장식은 죄악'이라든지, '형태는 기능을 따른다'는 식의 이념들이 형성되면서 미니멀한 양식들이 순수미술과 디자인 전반에 걸쳐 일반화되었지요. 이렇게 만들어진 양식적 경향이 바로 '모더니즘'입니다.

단순하고 일관된 삼한 시대의 토기들을 구석기 시대의 주먹도끼나 신석기 시대의 빗살무늬 토기와 비교하여, 이념이나 양식의 소산으로 보기보다는 환경이나 사용성에 입각해서 만들어진 결과로 볼 수도 있습니다. 즉, 생존에 최적화된 형태를 추구하다 보니 단순한 형태로 일관되게 만들어진 것으로 생각할 수 있지요. 선사 시대의 도구들을 생각하면 충분히 그럴 수 있을 것 같습니다. 하지만 삼한 시대의 토기들을 보면 그 일관된 형태가 첨예한 생존 문제에 천착되어 보이지는 않습니다. 오히려 심플하고 곡면적인 형태에 대한 심미적 선호가 더 강하게 느껴집니다.

게다가 이런 무늬 없는 토기들은 사실 삼한 시대 이전부터 만들어졌습니다. 민무늬는 청동기 시대 토기들에도 공통으로 나타나는 특징

청동기 시대의 민무늬 토기

입니다. 그러니까 삼한 시대의 토기는 갑자기 역사에 등장한 것이 아니라 청동기 시대의 문화적 전통을 이어받은 뿌리 깊은 양식이기도 합니다.

이렇게 시대를 이어서 특정한 양식이 전수된 데는 기능적인 이유보다는 체계적인 미적 선호가 크게 작용했을 것으로 짐작됩니다. 삼한 시대의 무늬 없는 토기들도 현대미술이나 현대 디자인의 미니멀한 양식처럼 특정한 미적 이념에 입각해서 시대적 양식에 의해 만들어졌을 가능성이 커 보입니다. 그런 점에서 이들 토기를 '삼한 시대의 모더니즘'이라고 해도 크게 틀리지 않을 것 같습니다. 뚜껑에 새 모양이 있는 토기를 보면 그런 생각을 완전히 굳히게 됩니다.

삼한 시대에 나타난
조형적 미니멀리즘

이 토기의 구조는 단순합니다. 몸통은 완벽하지는 않지만 구 형태를 이루고, 토기의 뚜껑 위에는 작은 새

토기를 장식하고 있는 듯한 뚜껑의 새 모양

모양이 만들어져 있습니다. 여느 삼한 시대의 토기들처럼 장식은 전혀 없는 미니멀한 모양입니다.

일단 토기의 뚜껑에 있는 새 모양부터 살펴보면, 모양이 심상치가 않습니다. 위치로 볼 때 원래 이 부분에는 토기를 아름답게 장식하는 조각이나 무늬가 들어가야 합니다. 그런데 그런 위치에 자리한 새의 모양을 보면 엄밀히 말해 장식이라고 하기는 어렵습니다. 예쁘거나 정교하기는커녕 요즘 디자인이나 추상미술처럼 기하학적으로 단순화되어 있습니다. 새와 똑같이 생기지는 않았지만 누가 봐도 새라는 것을 알 수 있습니다. 이것을 미술에서는 추상화라고 합니다.

특이한 것은 새의 모양이 기하학적인 형태로 단순화되었다는 것입니다. 자연의 형태를 기하학적인 조형언어로 추상화하는 것은 20세기 현대미술에서 본격적으로 나타나는 특징입니다. 우연인지는 몰라도 삼한 시대에 이런 현대적인 조형이 있었다는 것은 상당히 놀라운 일입니다. 물론 옛날 시대라고 해서 이런 지적 조형이 이루어지

기하학적인 형태로 단순화된 새의 형태

지 말란 법은 없지만요. 이 토기의 몸통은 삼한 시대의 토기가 단지 현대적 모더니즘 양식과 모양만 비슷한 것이 아니라, 조형논리에서도 유사했다는 사실을 입증해 줍니다.

일단 위에 있는 새의 모양도 기하학적으로 단순하지만 그 아래의 토기 모양은 더 단순한 기하학 형태로 처리되어 있습니다. 기하학적인 구 형태가 정확하게 대칭을 이룹니다. 이것을 보면 이 토기의 단순함이 제작기술이나 경제적 여유가 부족해서가 아니라, 형태를 이렇게 만들고자 하는 분명한 목적과 의지에 의한 것이라는 사실을 알 수 있습니다.

이후에 더 살펴보겠지만, 기하학적인 형태를 깔끔하게 만드는 것은 보기보다 훨씬 어렵습니다. 조금만 실수해도 선명하게 눈에 띄기 때문입니다. 게다가 대칭 형태는 몇 배나 더 만들기가 어렵습니다. 오늘날처럼 기계가 있어도 어려우니, 기계가 없던 그 당시에는 웬만한 솜씨나 목적이 없었다면 못 만들었을 것입니다.

따라서 이 토기는 도저히 장식이 결핍된 것으로 볼 수 없으며, 농담이 아니라 삼한 시대의 모더니즘이라고 칭하기에 충분합니다. 무엇보다 특정한 조형논리를 추구하는 과정에서 의도적으로 미니멀하게 만들어진 형태로 보입니다. 몸통을 이렇게 단순하고도 정교하게 만들 수 있는 솜씨라면 장식을 만드는 것도 전혀 어렵지 않았을 것입니다. 이 토기를 조형적으로 살펴보면 장식이 아니라 조형적 완성도에 비중을 두었음을 짐작할 수 있습니다.

이 토기의 몸통을 지극히 단순한 구 모양으로 만든 것은 순전히 조형적인 판단으로 보입니다. 만일 이 몸통 부분이 위에 있는 새 모양보다 조금이라도 더 복잡하거나 장식적이었다면 어땠을까요? 새 모

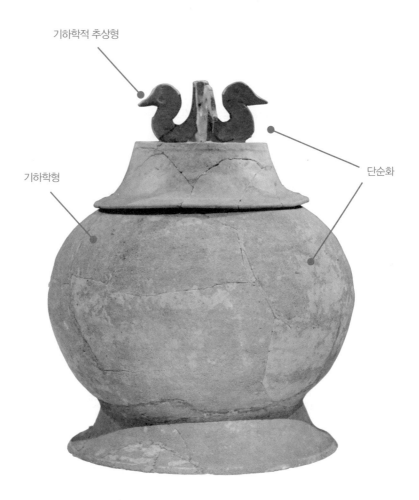

기하학적 추상형

기하학형

단순화

토기의 조형적 분석

양이 워낙 단순하기 때문에 토기의 몸통이 지나치게 부각되어서 전체적으로 조형적인 균형이 크게 손상되었을 것입니다.

이 토기의 몸통은 그런 실수 없이 조용하게, 마치 작품을 떠받치는 작품대처럼 생겼습니다. 그래서 위에 있는 작은 새 모양을 받치는 역할에만 충실하지요. 이렇게 아래의 구형 몸통은 배경 역할을 하고 위쪽의 새 모양은 주인공 역할을 하며, 결과적으로 매우 완성도 높은 조형물로서 우리 눈을 즐겁게 해줍니다.

조금 더 전문적으로 분석해 보면, 이 토기는 크기나 면적이나 형태적인 면에서 위아래가 강한 대비를 이룹니다. 이렇게 대비가 이중, 삼중으로 강해지면 형태의 인상이 아주 강해집니다. 이 토기가 크게 볼거리가 없는 단순한 기하학적인 형태임에도 불구하고 인상적인 모습을 보여주는 것은 바로 이 중층적인 조형적 대비 때문입니다. 또한 형태의 대비를 심하게 표현할 때는 복잡한 형태보다는 단순한 기하학적인 형태를 대비시키는 것이 효과적입니다. 조형적 대비감도 강한데 형태마저 복잡해져 버리면 시선이 분산되어 오히려 조형적인 안정감이 떨어지기 때문입니다. 이는 현대미술이나 현대 디자인에서 상식적으로 통용되는 조형원리입니다. 따라서 삼한 시대의 이 토기가 그냥 무딘 손으로 만들어진 게 아니란 것을 알 수 있습니다.

이 토기에서 또 한 가지 빼놓을 수 없는 것이 몸체를 흐르는 곡면의 아름다움입니다. 워낙 단순해서 시각을 자극하지는 않지만, 마치 화장하지 않은 미인의 얼굴선처럼 너무나 아름답습니다. 이것만으로도 이 토기의 조형적 성취는 인정받을 만합니다.

이처럼 단순하게 생긴 삼한 시대의 이 토기는 조형적인 측면에서 토기의 수준을 한참 넘어섭니다. 특히 조형요소들을 다루는 솜씨는

거의 현대미술 또는 디자인에서나 볼 수 있는 경지를 보여줍니다. 이 토기를 볼 때마다 만약 불법이 아니라면 몰래 미술관에 전시해 놓고 현대미술이라고 속여 보면 어떨까 하는 생각이 듭니다. 의심하는 사람이 과연 얼마나 될까요? 삼한 시대의 토기라는 명찰만 떼면 현대미술 작품이라고 해도 전혀 손색이 없을 정도입니다. 앞서도 삼한 시대의 유물을 현대 모더니즘에 비교해도 무리가 아니라고 했지만, 이 토기가 진짜로 삼한 시대에 만들어졌고 실제로 사용됐던 그릇이 맞는다면 한국의 문화사나 디자인 역사는 다시 써야 할 것입니다.

현대미술에 비견되는
탁월한 조형성

이와 비슷한 삼한 시대의 토기들은 이 밖에도 많습니다. 둥근 토기 위에 새 한 마리를 올려놓은 이 토기는 앞의 토기와 마치 형제처럼 닮았습니다. 당시 많이 만들어진 것으

유사한 조형원리로 만들어진
삼한 시대의 새 모양 뚜껑 토기

로 보이는 이런 유형의 토기들은 대부분 비슷한 수준의 조형성을 보여줍니다.

우선 맨 위에 있는 새의 모양을 보면 역시 단순합니다. 모양이 기하학적이지 않고 매우 천진난만한 형태로 디자인되어 있습니다. 마치 어린아이가 아무렇게나 만든 것 같아 보입니다. 보통 이런 단순한 형태 때문에 토기를 민중의 소박한 손과 감각에 의해 만들어진 것으로 보기가 쉽습니다. 한국 문화를 소박하게 보는 관점은 전부 이런 유형의 유물들을 솜씨의 부족, 천진난만한 심성의 직접적 표현으로 여기는 데서 만들어졌습니다.

하지만 이 토기의 몸체를 잘 살펴보면 전혀 다른 방식으로 만들어져 있음을 알 수 있습니다. 앞의 토기와 마찬가지로 기하학적인 구 형태인데 표면에 약간의 질감을 곁들여 놓은 것이 특이한 점입니다. 기본적인 구조는 앞의 토기와 동일하게 기하학적입니다. 단순한 형태이지만 상당히 뛰어난 솜씨로 정성껏 만들어져 있습니다.

그런데 몸체는 이렇게나 정성 들여 기하학적으로 만들어 놓고, 그 위의 새는 거칠고 소박하게 만든 이유는 무엇일까요? 나중에 가야나 통일신라 시대의 토기에서도 이런 경우를 종종 볼 수 있는데, 기존의 많은 이론들이 토기의 몸체가 정성 들여 만들어졌다는 점은 간과합니다.

아무튼 토기의 위아래 상황이 크게 다른 점은 상식적으로 납득이 되지 않습니다. 어쩌면 만든 사람이 지쳐서 맨 마지막에 새를 이렇게 성의 없이 만든 것은 아닐까요?

새 모양을 자세히 보면, 거칠기는 하지만 새의 이미지를 정확하게 표현한 것을 볼 수 있습니다. 정말 못 만든 것이라면 새인지, 돼지인

거칠게 만들어진 새 모양

지 알아보지 못할 이상한 형태가 되어야 합니다. 어설프게 만든 것 같아도 대상의 이미지가 압축되어 강하게 표현되었다면 그것은 일단 어떤 표현 의지에 따른 결과로 보아야 합니다.

현대미술에서는 대상을 이런 식으로 표현하는 경우가 아주 많습니다. 대상의 특징을 거칠고 액티브하게 표현하는 것을 보통 '표현주의적 추상'이라고 합니다. 마티스Henri Matisse, 1869~1954의 새 그림이나 피카소의 새와 고양이 그림들이 이런 계통에 속합니다. 거칠게 표현하는 이유는 흔히 그을 그리는 사람의 내면을 드러내기 위해서이거나 대상의 생동감을 표현하기 위해서입니다. 이 토기의 새 모양은 후자에 가깝다고 볼 수 있습니다.

독일의 미술사학자 빌헬름 보링거Wilhelm Worringer, 1881~1965는 자신의 논문에서 문명이 발달하지 않았던 시대의 추상과 현대의 추상이 가지는 유사함에 대해 말한 적이 있습니다. 사실 현대의 추상미술과 비슷한 추상적 조형은 원시 시대부터 나타납니다. 원시 시대에 만들어진 조각이나 그림을 보면 거의가 추상적입니다. 실제로 현대미술과 구분하기 어려운 것들도 많습니다. 입체파의 거장 피카소가 아프리카 원시 조각으로부터 입체파의 아이디어를 얻었다는 것은

새가 있는 마티스와 피카소의 추상화

잘 알려진 사실입니다. 지금도 문명의 발달이 미흡한 지역에서는 현대미술을 연상케 하는 추상적 조형물들을 많이 만듭니다. 그렇기 때문에 모양이 좀 비슷하다고 해서 그 옛날 삼한 시대의 토기가 지닌 추상성을 현대의 추상미술과 동일한 차원으로 해석하는 것은 문제의 소지가 될 수 있습니다.

보링거는 원시 시대의 추상이 자연에 대한 두려움을 해소하기 위해 만들어진 것이라고 설명합니다. 그러니까 원시 시대의 사람들은 자신을 둘러싼 자연과 실제 세상을 몹시 무서워했고, 이런 현실로부터 도피하기 위해서 현실 세계와는 완전히 다른 추상적 형상을 만들었다는 것입니다. 그런 본질적인 불안감이 현대에도 그대로 이어져 추상미술이 되었다는 것이 보링거를 비롯한 많은 이론가와 작가들의 주장입니다. 고흐Vincent van Gogh, 1853~1890의 그림을 보면 고개가 끄

삼각구도와 보색대비로 구성된 고흐의 그림

덕여지기도 합니다.

그러나 이런 주장 역시 표피적 형상만을 과도하게 해석한 것이란 의심을 피하기 어렵습니다. 원시 시대나 현대미술에 나타나는 추상성이 둘 다 불안이나 공포심에서 시작되었다고 하더라도, 그것에 대해 조건반사적으로 만들어진 것과 그것을 조형적으로 표현하는 것은 전혀 다른 문제입니다. 말하자면 무서워서 비명을 지르는 것과 무서움을 표현하는 것은 동일한 차원에서 말할 수 없습니다. 전자가 주로 본능에 의해 분출된 조건반사적인 행위라면, 후자는 '이념'에 의해 조직화된 '표현'입니다. 세잔Paul Cézanne, 1839~1906에서부터 시작된 현대미술이라는 이념이 없었다면 고흐의 그림은 그렇게 추상표현주의적으로 표현될 수 없었을 것입니다.

원시적 추상에서 찾아볼 수 없는 것은 이념적 목적과 주도면밀한 표현입니다. 격정적인 고흐의 그림을 잘 살펴보면, 의외로 색과 구도가 대단히 치밀하게 계산되어 있음을 알 수 있습니다. 전체적으로 노란색과 파란색으로만 칠해져 있어서 색에 대한 계획성을 살펴볼 수 있으며, 오른쪽의 나무를 정점으로 하여 땅과 비스듬한 수평선을 이루는 견고한 삼각구도도 살펴볼 수 있습니다. 그래서 이런 그림들은 표현으로서 '추상미술'로 대접받습니다.

삼한 시대의 이 새 장식 뚜껑 항아리가 현대미술에 비견되는 것은, 그 안에 담긴 탁월한 조형적 계산과 그에 따른 뛰어난 조형적 완성도를 읽을 수 있기 때문입니다. 그런 점에서 삼한 시대의 토기들을 시대에 대한 선입견 없이 당당한 하나의 '추상'으로 대접하는 것이 오히려 논리적으로 타당하게 보입니다.

흄David Hume, 1711~1776 같은 철학자는 현대미술을 유기적인 것과 기하

학적인 것으로 구분했습니다. 여기서 우리가 알 수 있는 것은 추상미술이 크게 두 가지 유형으로 이루어졌다는 사실입니다. 바로 '표현주의적 추상'과 '기하학적 추상'입니다.

앞에서 살펴본 두 토기의 새 모양을 떠올려보면 각각의 새들이 바로 이 두 가지 추상 형태로 만들어졌다는 것을 알 수 있습니다. 비슷한 시기에 비슷한 형태로 만들어진 토기들에서, 그것도 삼한 시대의 토기들에서 두 가지 추상성을 모두 볼 수 있다니 참으로 놀라운 일입니다. 그냥 보면 일관성 없이 아무렇게나 만든 것 같지만, 알고 보면 인간이 표현할 수 있는 두 개의 전형적인 추상성을 동시대에 각각 실현한 셈이니까요. 문제는 현대미술에서도 표현주의적 추상과 기하학적 추상이 거의 동시에 나타난다는 것입니다. 완전히 일치하지는 않더라도 현대미술에 나타나는 현상이 그 옛날 삼한 시대에도 유사하게 나타났다는 이 사실을 어떻게 해석해야 할까요?

장식성보다 조형적 완성도를 중요시한 우리 유물

유물을 볼 때 좁은 시야로 부분적인 것만 챙기다가 전체적인 조형적 균형을 놓치는 경우를 많이 보게 됩니다. 중국이나 일본의 도자기들을 찬양하는 사람들이 거의 이런 실책을 범합니다. 조형적 안목이 없으면 기교적으로 만들어진 부분에만 집중하고 정작 전체적인 조형적 불균형은 보지 못합니다. 세계에는 휘황찬란한 장식으로 전체적인 조형적 불균형을 가리는 유물들이 많습니다. 정신 차리고 보지 않으면 속기 십상이지요.

그런데 현대에 들어서면서 조형원리가 체계적으로 정리되었고, 순수미술이든 디자인이든 조형 자체의 완성도를 지향하게 되었습니다. 그러다 보니 옛날처럼 조형적 미숙함이 화려한 장식 뒤로 숨을 길이 없어졌습니다. 그래서 20세기 초부터 현란한 고전적 장식들은 크게 비난받았고, 이념과 원리에 입각한 작품들이 제대로 평가받기 시작했지요. 그러면서 작품에서 조형적인 완성도가 무엇보다 중요해졌습니다.

우리 유물들은 일찍부터 장식성보다 조형적 완성도를 더 중요시했기에 이런 현대적인 흐름 속에서 오히려 제대로 된 평가를 받을 수 있게 되었습니다. 앞서 살펴본 것처럼 현대적인 조형원리에 입각해서 우리 유물을 보면 그간 드러나지 않았던 가치가 크게 빛을 발합니다. 삼한 시대의 토기에 이미 비례나 조화, 기하학적 단순화 등 현대적인 조형원리들이 한껏 담겨 있어서, 현대적인 관점에서 볼 때 뛰어난 조형성이 모습을 드러냅니다. 너무 현대적이어서 사실 보고서도 믿기지 않습니다. 이것은 이후에 다른 유물들을 살펴볼 때도 대동소이합니다.

이제부터는 삼한 시대의 장식 없는 민무늬 토기들을 조형적인 논리에 따라 표현된 결과로 보아야 할 것 같습니다. 민무늬는 단지 무늬가 없다는 뜻으로만 읽히기 때문에, 그 말만 쫓아서는 토기 속에 녹아 있는 수많은 미적 가치를 보지 못하게 됩니다. 삼한 시대의 토기는 그 말에 어울리게 내면에 수많은 조형적 가치를 품고 있습니다. 거친 재료와 터프한 제작 솜씨에 가려진 측면도 많고, 아직은 더 살펴봐야 할 역사적 사실들이 많이 남아있어서 섣불리 속단하기는 이른 감이 있습니다. 그렇지만 적어도 삼한 시대의 토기에 표현된 조

형적 상태만 살펴보면, 당시 사회가 문명적으로 매우 높은 수준을 이루었던 것으로 추정됩니다.

지금을 살아가는 우리에게 삼국 시대 이전의 문화가 그다지 크게 실감 나지는 않지만, 아직 남아있는 유물들이 보여주는 정황들은 역사에 대한 기존의 이해를 매우 위태롭게 하고 있습니다. 박물관에 옹기종기 모여 있는 삼한 시대의 토기들을 볼 때마다, 이것들이 과연 역사적으로 제자리에 있는 것인지 의문이 들기도 하고, 이들을 단지 무늬 없는 그릇으로만 대해 온 것에 대한 미안함도 느낍니다. 유물을 보는 우리 시각을 신속히 수정하여 우리 유물들이 가진 가치들을 하나라도 더 제대로 밝혀내야 하겠다는 책임감도 어깨를 누릅니다.

아무튼 삼한 시대의 문화 속에 이런 수준의 가치들이 저장되어 있다면 좀 더 앞선 시대인 고조선의 문화 수준은 어떠했을지 참 궁금합니다. 유물에 빠져들다 보면 정말 타임머신을 타고 직접 가보고 싶은 열망이 뜨겁게 타오릅니다. 도대체 그 옛날 이 땅에는 무슨 일이 일어났을까요?

06

고구려 시대의
아르누보

불꽃문 투조
금동보관

Made in Korea

우리 역사에서 고구려는 삼국 시대에 가장 크고 국력이 강력했던 나라로 흔히 인식됩니다. 중원의 수많은 나라들과 피 튀기는 경쟁 속에 700여 년간 국체를 유지한 나라. 수나라 300만 대군을 물리친 나라, 우리 민족의 호연지기가 가장 드높았던 나라. 그래서 우리 민족의 강력한 민족적 자긍심을 증명하는 나라. 이것이 우리 눈에 비친 고구려의 모습입니다.

그런데 고구려의 문화에 대해서는 해석이 좀 엇갈리는 것 같습니다. 뭔가 크고 강하기는 하지만 거칠고 섬세하지는 않다는 것이 제가 대학교에서 한국 미술사를 배울 때 접한 고구려 문화의 이미지였습니다. 거칠고 추운 지역에서 살아가느라 말 타고 싸움은 잘했지만, 문화적으로는 어딘가 세련되지 못했던 나라. 남아있는 유물이 너무 적기도 하거니와 그나마 남아 전해오는 유물들의 모습이 대체로 세련된 것보다는 그렇지 못한 것들이 대부분이라 그렇게 생각하는 것이 당연했지요. 군사적인 측면에서나 크게 부각되었지, 문화적인 면에서는 백제나 통일신라에 비해 인상적이지는 못했던 것이 사실입니다.

하지만 700년 동안 국가체제를 지속했던 고구려 역사를 생각해 보면, 군사력만 강하고 문화적으로는 거칠기만 했을 리 만무합니다. 강력한 물리적 힘만 가지고 중원의 그 넓은 지역에서 수많은 왕조들과 피 튀기는 경쟁을 할 수는 없습니다. 또한 세련된 문명의 힘이 뒷받침되지 않으면 그렇게 오랜 시간 동안 거대한 나라가 지속되기 어렵습니다.

게다가 고구려가 존재했던 시기에 동아시아에서는 인도의 불교가 중국을 위시한 동아시아 문화와 화학작용을 일으키면서 새로운 고

차원 문명을 만들고 있었습니다. 그런 흐름에서 고구려가 소외되었을 가능성은 없지요. 실제로 신라에 불교를 최초로 전해준 것은 고구려였습니다. 그러니 남아있는 몇 안 되는 유물만을 보고 고구려의 문화 수준을 속단하는 것은 문제가 있습니다. 아닌 게 아니라 엄청난 숫자의 고분들 속에 남아있는 벽화들이나 일본 호류사法隆寺의 금당벽화를 보면, 고구려의 문화 규모가 군사력만큼이나 대단했을 거라는 추측이 가능합니다.

백제에 뒤지지 않는
금장식을 만든 고구려

금으로 세공된 이 작은 금속공예품은 금판을 세공하여 만든 장식이자, 고구려의 문화적 수준이 그리 만만치 않음을 더듬어볼 수 있는 중요한 실마리입니다. 마치 불꽃무늬처럼 다이내믹한 곡선들이 복잡하게 어우러져 휘황찬란한 장식으로 가득 찬 이 금속공예품은 직선적인 부분은 하나도 찾아볼 수 없고, 전체적으로 흐르는 듯한 곡선만으로 디자인된 것이 특징입니다. 수많은 종류의 곡선들이 얽혀 있지만 조형적으로 매우 뛰어난 조화를 이룹니다. 그런 와중에 곡선의 아름답고 힘찬 웨이브를 대표적인 이미지로 표현하고 있습니다.

아주 옛날에 만들어진 유물이기는 하지만, 이미 이때부터 우리 문화는 중국이나 일본과는 확연히 다른 곡선의 아름다움을 미적 아이덴티티로 삼았음을 알 수 있습니다. 고구려는 백제나 신라보다는 중원과 중국의 여러 나라들과 더욱 치열하게 경쟁하며 교류했습니

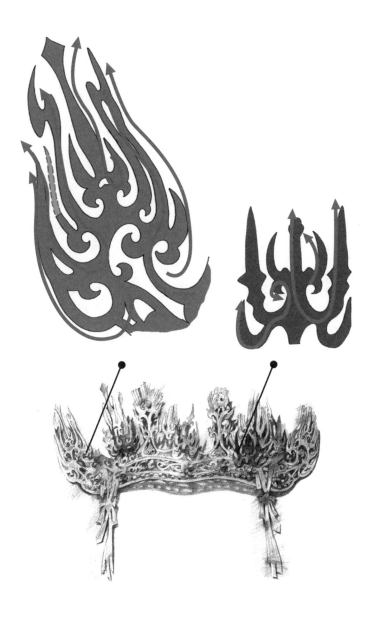

금장식의 부분들이 가지고 있는 곡선 구조의 조형적 조화

다. 하지만 이 유물을 보면 고구려가 확실히 중원의 문화적 특징보다는 한반도의 문화적 유전자를 더 강하게 가지고 있었던 것을 알 수 있습니다.

비슷한 시기에 뛰어난 곡선미를 자랑했던 것은 백제였고, 이후 통일신라가 그 영향을 받아 조형성을 꽃피웠습니다. 이런 조형성이 고구려에서도 똑같이 나타난다는 사실은, 문화적으로도 고구려가 명백한 우리 역사라는 사실을 잘 보여줍니다. 아울러 이렇게 섬세하고 여성적인 아름다움을 가진 장식품이 고구려에서 만들어졌다는 사실은 그간 고구려 문화에 대해 가졌던 선입견을 의심하게 만듭니다.

이 장식품에는 조형요소들이 상당히 많이 들어있습니다. 만들어진 결과물만 보면 수많은 부분들이 무리 없이 전체를 이루는 것으로 보입니다. 그런데 이처럼 조형적 요소가 많을 때 각각의 요소들이 무리 없이 서로 어울리게 디자인하기는 아주 어렵습니다. 흔히 미니멀한 형태가 세련되고 아름답다고 생각하기가 쉬운데, 이렇게 장식적인 형태를 조화시키는 데는 그와 비교할 수 없을 정도의 조형적 공력이 소요됩니다. 그러므로 이런 유물들을 볼 때는 그냥 곡선미가 뛰어나다고 하지 말고, 그 많은 조형적 요소들을 어떻게 하나도 예외 없이 아름답게 조화시켰는지를 꼼꼼하게 살펴보아야 합니다.

이 유물을 자세히 살펴보면 조형적 요소들이 이루는 서로 다른 곡률들의 다이내믹한 조형미가 무척 뛰어납니다. 유기적으로 흐르는 곡선들이 서로 부딪히기도 하고, 연속되기도 하면서 전체적으로 자연스럽게 하나의 유기체를 이루고 있습니다. 부분적으로는 비대칭적인 구조를 이루면서도 전체적으로 무리 없이 조화되어 있습니다.

보기에는 별것 아닌 것 같지만, 실제로 디자인해 보면 대칭적인 형태에 비해 이런 비대칭적인 형태를 만들기가 훨씬 어렵습니다.

이 금장식에서 두드러지는 것은 조형적인 개성, 즉 아이덴티티입니다. 무조건 장식만 한다거나 눈만 자극한다고 해서 인상적인 개성이 만들어지지는 않습니다. 바로크니, 로코코니 하는 말들은 모두 장식적 형태들이 가지는 개성, 특정한 개성을 가진 양식적 스타일을 지칭하는 말입니다. 장식적 형태들을 조화시키는 것도 중요하지만, 그렇게 조화된 형태들이 강력한 자기만의 인상을 가지게 하는 것도 중요합니다. 그런 점에서 이 장식에는 유려한 곡선의 느낌이 강하면서도 단단한 느낌을 동시에 지니는 고구려만의 독특한 인상이 잘 정리되어 있습니다.

또한 이 유물을 보면 고구려와 백제의 조형성에 비슷한 점이 적지 않다는 것을 알 수 있습니다. 전체의 비례나 느낌이 조금 다르긴 하지만, 유려한 곡선들이 혼란스러울 정도로 어지럽게 엉켜있는 것 같으면서도 동세가 정리되어 있고, 그런 어울림이 매우 역동적이면서도 세련된 조화를 이루는 점이 매우 비슷합니다. 힘찬 곡선들로 이루어진 이런 스타일은 후에 백제에 영향을 미쳤을 수도 있고, 비슷한 양식적 경향을 동등하게 공유했던 것으로도 보입니다. 이 금장식은 나중에 살펴볼 백제 무령왕릉에서 출토된 금관 장식의 디자인과 꽤 유사합니다.

고구려에서는 왜 이렇게 뛰어난 조형성을 가진 금장식을 만들었을까요? 이렇게 정성 들여 아름답게 만들었다면 분명 중요한 용도가 있었을 텐데, 정작 이것의 용도가 무엇인지는 잘 알려져 있지 않습니다. 그것을 알기 위해서는 일본으로 가볼 필요가 있습니다.

유물은 문화를 생생하게
되살리는 메모리칩

일본 나라에 있는 호류사는 세계에서 가장 오래된 절로 알려져 있습니다. 우리 고대문화와 관련이 많은 절이기도 합니다. 삼국 시대의 문화를 이해하기 위해서는 이 절과 이곳에 있는 여러 문화재들을 반드시 알아야 합니다. 이 절에는 매우 중요한 불상이 하나 있습니다. 나무로 만들어진 관세음보살상인데 키가 훤칠해서 2m가 넘고, 일반 불상들과는 달리 머리가 작아서 매우 현대적인 미인상으로 보입니다. 이 불상 앞에는 백제관음百濟觀音이라고 쓰여 있습니다. 이 불상을 백제에서 만들어 준 것인지, 일본에서 직접 만든 것인지에 대해서는 의견이 분분합니다.

그렇지만 일본에서 만들어진 다른 불상들과 비교해 보면 양식적으로 너무 차이가 나서, 적어도 양식적으로 이 관세음보살상을 일본 본토의 것으로 보기는 어렵습니다. 부드러운 표정과 전체적으로 느껴지는 우아한 곡선, 어느 한 군데도 맺힌 느낌이 없는 고전적인 아름다움은 이름처럼 백제 문화와 그대로 이어집니다. 이 불상은 백제 시대의 고전성을 그대로 간직하고 있다고 보는 것이 타당할 것 같습니다.

중요한 것은 이 불상의 머리 부분입니다. 이 불상은 머리에 화려한 장식으로 이루어진 금속관을 쓰고 있습니다. 고구려의 금장식과 구조적으로 아주 유사한 모양입니다. 이게 다가 아닙니다.

같은 절 금당에는 사천왕상이 있는데, 이 사천왕의 머리에도 화려하게 장식된 금속관이 부착되어 있습니다. 역시 고구려의 금속장식품과 구조가 유사합니다.

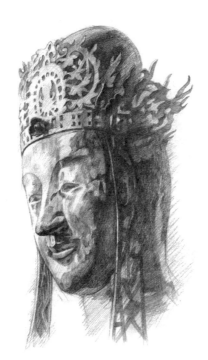

호류사 백제관음의 관

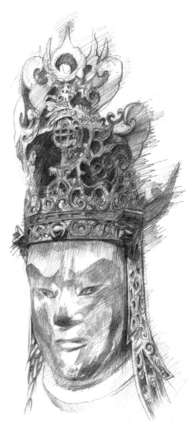

호류사 금당에 있는 사천왕의 관

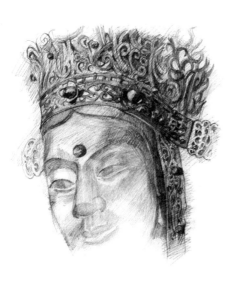

호류사 구세관음의 화려한 관

호류사와 같은 절은 아니지만 바로 옆에 붙어있는 절의 몽전에 있는 구세관음상도 살펴볼 만합니다. 이 불상은 백제의 위덕왕을 모델로 만들었다는 설이 있는데, 그래서인지 머리에 쓴 금속관이 가장 크고 화려합니다. 엄청나게 많은 장식들이 들어 있는데, 자세히 보면 백제풍의 무늬를 아주 많이 발견할 수 있습니다. 관과는 별도로 백제의 장식성을 살펴볼 때도 꼭 연구해봐야 할 유물입니다. 아마 고구려에서 만들었던 불상의 관장식 중에도 이 정도로 화려한 것들이 많았을 것입니다.

고구려 관장식과 호류사 불상들의 관에서 볼 수 있는 꽃봉오리 모양

여러 금속관의 구조를 좀 더 자세히 살펴보면 각각의 관들에 화려한 무늬들만 새겨져 있는 게 아니라, 꽃봉오리 모양의 입체 장식이 만들어져 있는 것을 공통적으로 볼 수 있습니다. 그런데 이것과 똑같은 모양이 고구려의 금장식에도 있습니다. 이것을 보면 고구려의 금장식이 불상의 머리에 부착했던 관이었다는 것을 확실히 알 수 있습니다.

그렇다면 고구려의 이런 아름다운 장식관이 부착되었던 불상은 얼마나 아름다웠을까요? 그리고 그런 불상이 세워져 있던 절은 또 얼마나 크고 화려했을까요? 이 작은 관장식을 볼 때마다 상상의 나래를 점점 더 넓게 펼치게 됩니다. 작은 유물 하나가 결코 작은 것이 아니며 거대한 유물 못지않게 중요한 것은 이 때문일 것입니다. 그냥 유물 하나에서 끝나는 것이 아니라, 사라져 버린 수많은 다른 문화들을 생생하게 되살리는 문화적 메모리칩이라고 할 수 있을 것 같습니다.

그래서 우리는 이 관장식 하나를 통해 고구려의 아름다운 불상은 물론, 그 불상을 모셨던 절도 복원할 수 있습니다. 그렇게 상상의 나래속에 부활한 고구려는 어떤 모습일까요? 아마 그동안 짐작해 왔던 모습과는 굉장히 다를 것입니다. 그렇게 고구려의 꿈을 꾸다 보면 어느 순간 잊히고 사라졌던 고구려가 우리 앞에 생생하게 모습을 드러낼 것입니다. 아니, 어쩌면 우리가 고구려로 가게 될지도 모르겠습니다. 그렇게 역사를 오가다 보면, 어느새 우리 미래가 눈앞에 성큼 와있는 것을 발견하게 될 것입니다. 바로 이런 점 때문에 역사가 중요하고 제대로 보아야 하는 게 아닐까 싶습니다.

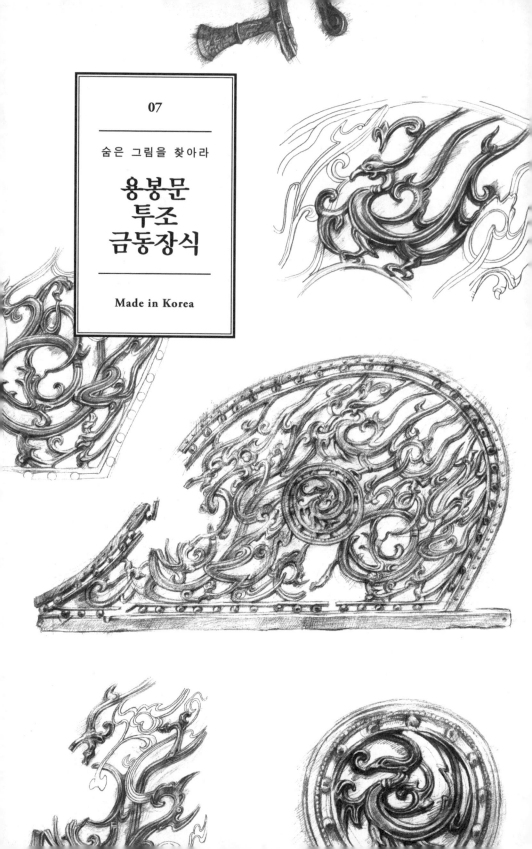

07

숨은 그림을 찾아라

용봉문
투조
금동장식

Made in Korea

이 유물은 눈에 잘 띌 정도로 크지 않아서 자세히 보지 않으면 무심코 지나치기 쉽습니다. 그렇지만 한 번만 제대로 보면 말 그대로 한 번 보는 데 그치지 않게 되는 유물이기도 합니다. 이 조그마한 장식품 안에는 아름다운 곡선들의 향연에서부터 뛰어난 디자인 아이디어, 각종 캐릭터들 그리고 그에 얽힌 뒷이야기 등 수많은 볼거리와 재미난 이야기들이 가득하기 때문입니다. 아쉽게도 이 유물을 어디에 사용했는지 정확한 용도는 알려져 있지 않습니다. 그렇지만 고구려 시대에 만들어졌다는 것이 도저히 믿어지지 않을 정도로 아름다워서, 고구려 문화에 대해 근본적으로 다시 생각하게 하기에 충분합니다. 고구려가 군사력만 강했던 것이 아니라 문화적인 역량도 대단했다는 것을 알려주는 작지만 매우 중요한 유물입니다.

지금은 고구려의 대단했던 아름다움을 이 작은 금장식 하나로 겨우 엿볼 수밖에 없으니, 우리가 아직 고구려에 대해서 제대로 아는 것이 없다는 사실을 다시금 돌이켜봐야 할 것 같습니다. 아울러 고구려에 관해서 앞으로 밝혀야 할 새로운 사실들이 많이 남아있고, 그것을 통해 고구려를 지금과는 완전히 다른 모습으로 그릴 수 있다는 가능성도 염두에 두어야 할 것입니다. 일단은 이 작은 유물에 숨어있는 비밀부터 차근차근 살펴볼까요?

고구려 유물에 나타난 상징, 삼족오

우선 이 유물은 전체적으로 수많은 곡선들로 디자인되어 있습니다. 기하학적 형태나 딱딱한 부분은 하등

찾아볼 수 없고, 순전히 곡선으로만 이루어져 있습니다. 이것을 보면 고구려에서도 역시 곡선적인 아름다움을 선호했으며, 곡선을 다루는 솜씨가 대단한 수준에 도달해 있었음을 확인할 수 있습니다. 역시 고구려는 우리 민족, 우리 역사임에 틀림이 없습니다.

이 금장식 안에는 둥글게 휘어지기도 하고 완만하게 펴지기도 하는 수많은 곡선들이 서로 복잡하게 어울려 있습니다. 모든 곡선들은 오른쪽 사선 방향을 향해 날아올라가면서 마무리됩니다. 그래서 복잡하지만 혼란스러워 보이지 않고, 전체적으로 매우 역동적인 운동감을 형성합니다.

각각의 곡선들을 살펴보면 모두가 운동감이 강한 웨이브로 구성되어 있습니다. 모든 선들이 펄펄 살아 움직이는 생기를 잔뜩 머금고 있지요. 그런데 이런 개성 강한 선들이 궁극적으로는 하나의 방향을 향하다 보니, 전체적으로 만들어지는 생동감이 각 부분의 생동감을 산술적으로 합친 것보다 월등히 강해 보입니다. 프랑스의 로

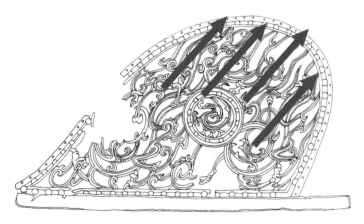

역동적인 곡선들의 조화와 동세

코코 양식에서 느낄 수 있는 화려하고 세련된 느낌 위에 고흐나 마티스의 그림에서 볼 수 있는 압도적인 조형적 에너지가 더해진 양상입니다.

비록 고구려 시대의 유물이지만 부분적인 요소들을 하나의 전체로 조화시키고, 그 조화의 중심에 어마어마한 조형적 에너지를 압축해 넣은 솜씨는 도저히 옛날 것이라고 믿을 수 없을 정도입니다. 형태를 구성하는 조형적인 테크닉만 놓고 보면 너무나도 현대적입니다. 무엇에 쓰는 물건인지 정확하게 알 수는 없지만, 그냥 하나의 아름다운 조형물로 대해도 전혀 손색이 없어 보는 것만으로도 어마어마한 시각적 드라마를 만끽할 수 있습니다.

이런 전체적인 어울림을 보다 보면 그 속에서 아주 강하게 눈길을 끄는 부분이 보입니다. 가운데에 있는 둥근 원형의 장식입니다. 이 둥근 원 안에는 몇 개의 곡선들이 회오리치듯 둥글게 돌아가는데, 작지만 움직임만은 매우 복잡하고 강렬합니다. 그러면서도 매우 자연스럽게 하나의 유기적인 형상을 이루고 있습니다. 누가 디자인했는지는 모르겠지만 대단한 조형능력입니다. 마치 축구선수 메시의 현란한 개인기를 보는 것과 같다고나 할까요.

형태를 구성하는 많은 요소들이 각각 엄청난 개성과 힘을 가지고 움직이면 하나의 전체를 이루기가 무척 어렵습니다. 그런데 여기서는 그런 어려움을 각 동세들의 길이와 완급을 적절히 조절하는 것으로 해결하고 있습니다. 보통 현대적인 조형에서는 주로 비례나 대비 등의 원리를 따라 조형적 구성을 해나가는데, 여기서는 곡선의 방향과 힘이라는 원리를 더해서 해결하고 있습니다. 현대적인 조형원리보다 한층 더 복잡하고 정교한 원리를 구사하고 있는 것이지요.

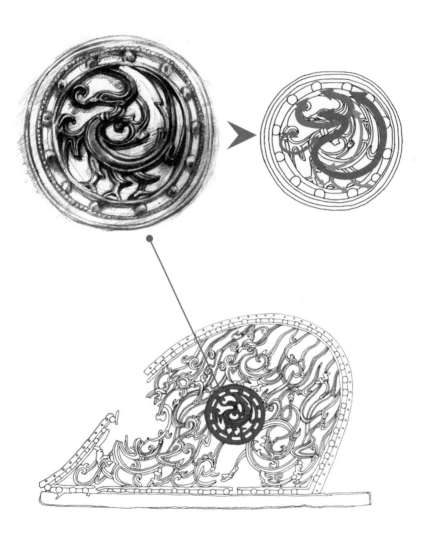

원형 가운데에서 회전하는 곡면들의 유기적인 어울림과
그에 의해 만들어지는 삼족오의 형상

이런 메시급의 조형성은 이 금장식 곳곳에서 나타납니다.

더욱 대단한 것은 이 곡선들의 복잡한 움직임이 모여서 새의 형상을 만든다는 것입니다. 완만한 어떤 곡선은 몸통이 되고, 급격한 어떤 곡선은 다리가 되고, 회전하는 어떤 곡선은 머리와 목이 됩니다. 참으로 대단한 디자인입니다. 그렇게 만들어진 새의 다리를 보면 둘이 아니고 셋이니, 고구려의 상징이라고 할 수 있는 세 발 달린 까마귀 '삼족오'임을 알 수 있습니다. 삼족오는 고구려의 고분벽화에서 매우 자주 발견되며, 고구려와 관련된 유물에서도 아주 많이 나타납니다. 거의 고구려의 국가적 상징으로 알려져 있는 캐릭터이지요. 이 검은색 삼족오가 태양의 흑점에서 유래했다는 설도 있는데, 당시에는 태양을 상징하는 캐릭터였던 것 같습니다.

이 장식품에 있는 삼족오의 형태가 동그라미 안에서 소용돌이치는 모양으로 디자인된 데는 태양을 상징한다는 의미가 있습니다. 원 안에서 회전하는 곡선들의 어울림은 둥근 태양이 환하게 빛나는 이미지를 시각화한 것이고, 그런 곡선들이 어울려서 자연스럽게 태양을 상징하는 삼족오의 형태를 이루도록 디자인한 것이지요. 형태는 단순하지만 그 안에 구현된 디자인 감각은 대단한 수준입니다.

태양과 삼족오라는
이중적인 상징 표현

구체적으로 분석해 보면 먼저 원이나 곡선 등은 일차적으로 태양을 상징합니다. 그리고 그 상징적인 형상들은 이차적으로 태양을 상징하는 삼족오를 구성합니다. 이중으

로 상징적 표현을 했음을 알 수 있습니다. 보통 형태가 의미를 상징할 때는 대상에 대한 일차적인 상징에서 그칩니다. 상징성이 하나 더 겹치면 의미를 전달하거나 파악하기가 어렵기 때문이지요. 그런데 이 장식품에서는 하나의 의미를 두 가지의 상징으로 동시에 표현하는 데 성공했으니 참으로 놀랍습니다. 현대의 그래픽 디자인으로도 따라가기 힘들 만큼 높은 수준의 조형성을 보여주는 이런 디자인이 고구려 시대에 만들어졌다는 사실은 직접 눈으로 보면서도 믿기 힘들 정도입니다.

이 삼족오는 고구려에만 나타난 것은 아니었습니다. 그리고 한국 사람들만 좋아한 것도 아닌 것으로 보입니다. 그 사실을 알려주는 것이 일본 축구대표팀의 상징입니다. 놀랍게도 현재 일본 축구대표팀의 상징이 삼족오입니다. 우리 문화를 강탈당한 것 같아서 기분이 좋지 않은데, 당연히 고구려 금장식의 삼족오가 디자인적으로 훨씬 더 현대적이고 뛰어납니다. 일본의 것은 직선적인 느낌이 강하고 자세나 비례가 좀 어색해 보입니다. 조형적인 측면에서 보면 그렇다는 말입니다. 그런데 고구려의 삼족오가 어떻게 일본 축구대표팀의 상징이 되었을까요? 여기에는 그 원인으로 추정할 만한 사연들이 있습니다.

우선 삼족오가 고구려 유물에서 많이 나타나다 보니 많은 사

일본 축구대표팀의 삼족오

고구려 벽화에서 볼 수 있는 삼족오 그림

람들이 삼족오를 고구려의 상징으로만 알고 있습니다. 아닌 게 아니라 고구려의 고분벽화에는 삼족오가 정말 많이 그려져 있습니다. 그냥 그려진 것이 아니라 요즘의 엠블럼이나 마크처럼 단순하고 세련되게 상징성이 강한 형태로 디자인되어 있습니다. 당시 고구려에서 삼족오를 대단히 중요한 상징으로 여겼음을 짐작할 수 있는 대목입니다.

삼족오가 당시 고구려에만 있었던 것은 아닙니다. 중국 위진 시대 정가갑 묘의 벽에도 다리가 세 개가 달린 새 모양이 새겨져 있습니다. 고구려의 삼족오에 비하면 상징성보다는 사실성에 더 가까운 모양이지만, 이로써 중국에도 오래전부터 삼족오가 존재했다는 것을 알 수 있습니다. 그러니 삼족오가 우리만의 문화라며 독점권을 주장하기는 좀 어렵습니다.

먼 일본에서도 삼족오를 볼 수 있는 것은 아마도 고대 고구려의 일부 세력이 일본으로

중국 정가갑 묘의 삼족오 그림

건너가면서 전해졌기 때문일 것으로 추정됩니다. 우리는 흔히 옛날 백제가 일본에 문화적으로 많은 영향을 미쳤다고 알고 있는데, 백제뿐 아니라 고구려도 일본에 많은 문화적 영향을 미쳤습니다. 사실 그 흔적은 적지 않습니다. 고구려 승려 담징曇徵, 579~631이 그렸다는 호류사의 금당벽화나 고구려 이민 3세였던 도리가 만들었다고 전해지는 호류사 오층탑의 불상들이 모두 고구려 문화의 흔적들입니다.

지금도 일본의 신사 입구에는 돌로 된 개 두 마리가 자리 잡고 있는데 이 개의 이름이 '코마이누狛犬', 즉 고구려 개라는 뜻입니다. 이것만 봐도 일본과 고구려의 문화적 인연도 꽤나 뿌리가 깊었다는 것을 알 수 있습니다. 그런 교류의 흔적들이 오늘날까지 이어져 내려와 삼족오가 일본 축구대표팀의 상징이 되기에 이르렀다고 볼 수 있겠지요. 문화의 전파와 교류는 이처럼 뿌리가 깊습니다. 아무튼 아전인수격으로 보일지 몰라도, 디자인 감각이나 조형미에서는 일본 축구대표팀의 상징보다 고구려 금동장식의 삼족오가 단연 뛰어나 보입니다.

추상미술과 같은 개념적인
조형성까지 시도

이 유물의 뛰어난 가치는 가운데에 있는 삼족오에서 그치지 않습니다. 삼족오가 들어 있는 원의 바깥으로 시선을 옮기면 복잡하게 어우러진 수많은 곡선들이 눈에 띕니다. 얼핏 보면 혼란스럽게 보이지만, 곡선들이 어울려 자아내는 시각적 에너지가 곧 강렬하게 눈을 파고듭니다. 이것만으로도 매우

매력적입니다. 그런데 곡선들이 어지럽게 어우러진 모습을 좀 더 지긋이 살펴보면 곡선 외에도 무언가가 더 있다는 느낌이 듭니다. 먼저 가운데에 있는 삼족오 바로 위 부분을 볼까요.

날아오르는 듯한 곡선들이 복잡하게 어울려 있는데, 그 역동적인 움직임 속에 무언가가 들어 있는 것을 발견할 수 있습니다. 불꽃처럼 타오르듯 위로 올라가는 곡선적 장식들이 눈을 교란하기 때문에 미간을 좀 찡그리며 봐야 합니다. 그러면 새 모양 같은 것이 눈에 들어오는데, 바로 봉황입니다. 복잡하게 어우러진 장식적 곡선들 안에 봉황 한 마리가 교묘하게 앉아 있습니다. 그냥 보면 불타오르는 듯한 장식적 곡선으로만 가득 찬 것처럼 보이지만, 이 곡선들이 봉황의 모양을 겸하고 있는 것입니다.

하나의 형태로 두 개 이상의 형상을 함축하는 이런 표현은 앞의 삼족오 디자인에서도 나타난 바 있습니다. 이는 현대 화가 에셔^{Maurits Cornelis Escher, 1898~1972}의 그림에서 많이 볼 수 있는 착시효과입니다. 착시효과는 현대 회화에서 많이 시도하는 기법이니만큼, 고구려 시대의 유물에서 이런 현대적인 착시효과를 볼 수 있다는 것은 상당히 놀라운 일입니다.

이것은 고구려의 이 금장식이 단지 장식에 그치지 않고, 추상미술처럼 매우 개념적인 조형성까지도 시도한 작품이라는 뜻이므로 그 의미가 적지 않습니다. 이미 오래전부터 우리 문화에서는 장식성 속에 지적 조형까지 표현하려 했던 것이지요. 만든 솜씨도 대단하지만 개념성도 정말 대단합니다.

봉황의 디자인을 보면 역시 바로 아래에 있는 삼족오를 디자인한 솜씨가 어디 가지 않았다는 것을 알 수 있습니다. 휘돌아 올라가는 곡

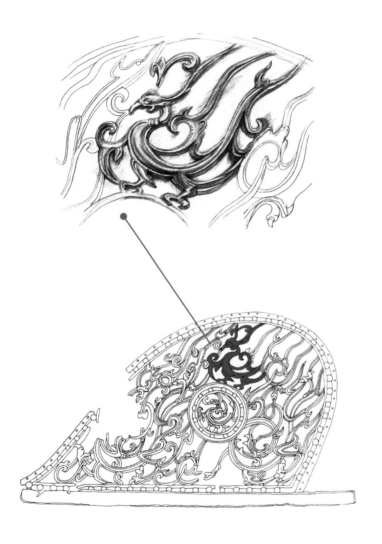

장식 상단부에 숨겨져 있는 아름다운 봉황의 모양

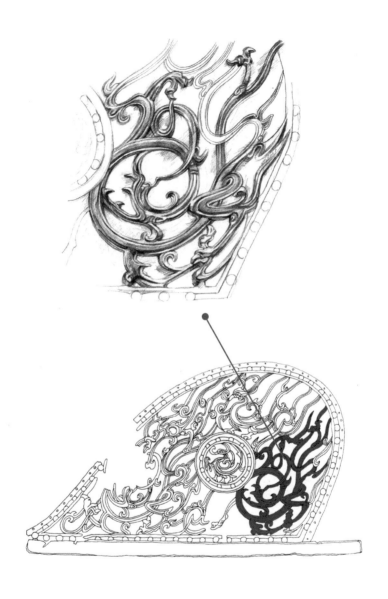

장식 오른쪽에 숨겨져 있는 용의 모양

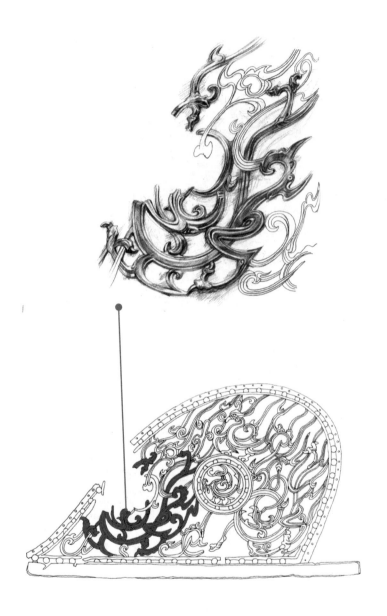

장식 왼쪽에 숨겨져 있는 용의 모양

선들의 복잡한 움직임이 그대로 봉황의 머리가 되고, S라인으로 회오리처럼 휘어 올라가 몸통이 되고, 다리와 날개가 됩니다. 그렇게 만들어진 봉황의 형태는 말할 것도 없이 아름답지만, 여러 곡선들의 자유롭게 움직임 속에서 봉황 모양이 저절로 형성되도록 디자인한 개념이 그야말로 탁월합니다. 그런데 이게 전부가 아닙니다.

삼족오가 있는 원의 아래쪽 좌우에도 그런 식으로 무언가가 만들어져 있습니다. 오른쪽 편을 잘 보면 둥글게 회전하는 가느다란 선의 흐름 속에 용이 한 마리 들어 있는 것을 볼 수 있는데, 참으로 감쪽같습니다. 자세히 보지 않으면 보고서도 알아차리지 못합니다. 수많은 곡선들의 흐름 속에 발톱이나 다리, 이빨 등을 표현해 놓았으니, 이것들을 실마리로 용의 모양을 차분히 추적해야 합니다.

이 용이 자리 잡은 반대편에도 역시 무언가가 있습니다. 같은 용입니다. 용의 머리 바로 윗부분이 일부 파손되어서 알아보기가 좀 어려운데, 오른쪽 용과 유사한 구조라서 곡선들의 궤적을 잘 따라가면 용의 형태를 유추할 수 있습니다. 오른쪽의 용 디자인과 마찬가지로 가느다란 곡선의 웨이브 속에 용의 형태를 자연스럽게 오버랩해 놓은 조형적 솜씨는 대단하면서도 매우 현대적입니다.

시대를 초월하는
유물의 참가치

19세기 말 프랑스의 아르누보 장식이나 17, 18세기의 바로크, 로코코 시대의 장식들을 보면 대체로 표면의 아름다움에만 충실합니다. 장식이 장식의 역할에만 충실하기도

쉽지는 않은 일입니다. 고구려의 이 작은 금장식은 그런 류의 장식으로 봐도 손색이 없습니다. 안에 담긴 곡선들의 작지만 복잡하면서도 아름다운 형태는 장식적으로도 매우 뛰어나고 조형적 완성도도 높습니다. 그것만으로도 이 금장식은 자기 역할을 충분히 하고 있다고 할 수 있습니다. 그런데 이런 아름다운 형태 안에 봉황과 용을 마치 숨은그림찾기 하듯이 숨겨 놓은 조형적 아이디어와 그것을 실제로 표현한 조형적 솜씨에는 정말 혀를 내두르지 않을 수 없습니다. 이 정도 디자인을 박물관에만 보관하기에는 너무나 아깝습니다. 당장 박물관 바깥으로 나와 현대의 디자인들과 경쟁하며 현역으로 활동해도 전혀 손색이 없을 수준입니다.

이런 유물은 과거의 시각에 입각하기보다는 추상성이나 개념성, 구조미 등 오늘날의 미학적 관점에서 바라볼 때 그 가치가 더 온전히 드러나며 제대로 설명될 수 있습니다. 시대를 초월한 가치를 가지

장식에만 충실한 프랑스의 아르누보 장식과 로코코 장식

고 있기 때문입니다.

이 유물을 보면 고구려처럼 국력이 강한 나라는 군사나 경제 같은 특정 분야에만 치중하지 않고, 모든 분야에서 고루 수준 높은 발전을 이룬다는 상식을 다시 한번 확인하게 됩니다. 이렇게 작은 장식 하나에도 눈과 정신을 모두 감동시킬 만큼 뛰어난 가치를 넣어서 만들었으니, 이것보다 더 크고 귀중한 것들은 얼마나 더 대단하게 만들었을까요? 그리고 이런 수준의 고구려 유물들이 더 많이 남아있다면 우리는 얼마나 더 큰 감동을 받을 수 있을까요?

좋은 유물은 아쉬움도 그만큼 많이 낳습니다. 그런 궁금증과 아쉬움이 고구려 문화에 대한 우리의 상상력을 더 자극하고, 그에 대한 관심을 더욱 절실하게 만들어주는 것 같습니다.

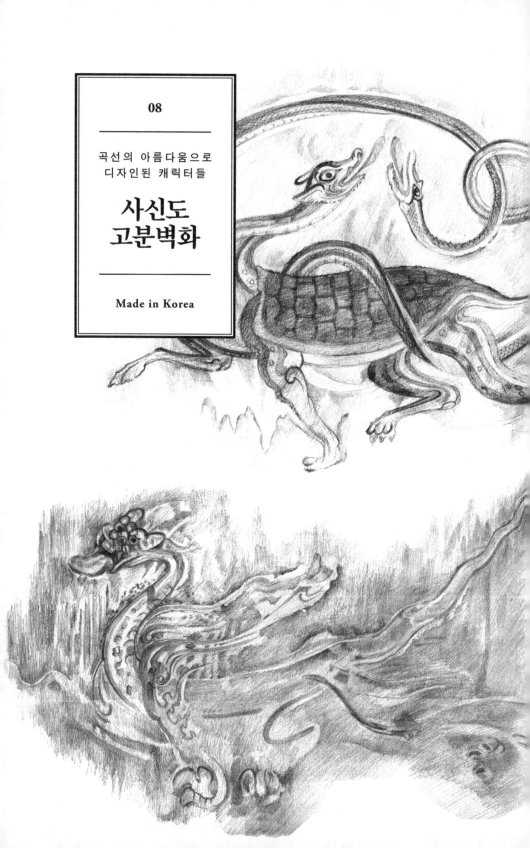

곡선의 아름다움으로
디자인된 캐릭터들

사신도
고분벽화

Made in Korea

무덤이라면 번잡한 삶의 공간으로부터 가급적 멀리 떨어진 한적한 공간에 들어서는 것이 당연할 것 같습니다. 그런데 경주 시내에 가 보면 대형 무덤들이 삶의 중심지에 잔뜩 들어서 있습니다. 경주만 그런 게 아니라 고구려의 수도에도 많은 무덤들이 만들어졌습니다. 그런 걸 보면 삼국 시대에는 수도에 무덤을 만드는 것이 유행이었던 것 같습니다.

고구려의 무덤은 규모나 수에서 신라의 무덤과는 비교가 불가합니다. 고구려의 두 번째 수도였던 국내성 주변, 지금의 압록강 유역인 집안 지역에는 무덤이 약 1만 2,000기 정도 있고, 세 번째 수도였던 평양 주변에는 수천 기가 있는 것으로 알려져 있습니다. 말이 쉽지 무덤의 수가 만 단위나 천 단위라는 것은 보지 않고서는 상상하기도 어려운 규모입니다.

땅이 아무리 넓다고 해도 수도 안팎에 무덤이 그 정도로 많았다면, 과연 시민들이 마음 편하게 등을 대고 누울 만한 공간이나 있었을지 의심됩니다. 이 정도면 역사 기간 내내 고구려에서는 무덤만 만들고 살았다고 해도 과언이 아닙니다.

크기도 대단합니다. 장군총만 해도 높이가 12.4m에 이를 정도의 대규모이고, 일반적인 무덤들도 상당한 규모여서 이집트가 부럽지 않을 수준입니다. 그러다 보니 무덤 안의 공간도 상당히 넓어서 무덤 내부 벽에 그림을 많이 그려 넣었습니다. 지금까지 약 85기 정도의 무덤에서 벽화가 발견되었는데, 일정한 유형이 없다고 봐도 좋을 정도로 주제도 다양하고 그림 스타일도 다양합니다. 평안남도 강서군 강서면에 있는 강서대묘의 사신도는 그중에서도 단연 뛰어난 완성도를 보여줍니다.

고구려 최후의 걸작,
사신도

사신도는 현무, 청룡, 백호, 주작을 그린 그림입니다. 이들은 모두 도교의 캐릭터로, 고구려 초기의 무덤 벽화에서부터 등장합니다. 처음에는 여타의 다른 그림들과 함께 그려졌던 그림들 중 하나였습니다. 사신도만 독자적으로 그려진 것은 고구려 후기인 6세기 전반부터였습니다. 사신도만 독자적으로 그리기 시작했다는 것은 곧 도교가 아주 융성했다는 것을 의미합니다. 고구려 후기에 접어들면서부터 도교가 각광을 받았던 것 같습니다. 그런데 이전까지 불교가 고구려 정신의 중심이었던 것을 생각하면 도교의 이런 성장을 그렇게 좋은 현상으로만 볼 수는 없습니다. 강력한 사상들이 같은 시공간에 공존하면 사회를 정신적으로 통합하기가 어렵기 때문입니다.

사신도가 독자적으로 많이, 잘 그려졌다는 것은 그만큼 고구려 사회가 정신적으로 크게 분열되고 있었음을 의미합니다. 700여 년을 지속해온 군사 강대국 고구려가 허탈하게 패망한 데는 당나라의 침공뿐 아니라 내부의 이념분열 문제도 컸음을 강서대묘의 벽화를 통해 짐작할 수 있습니다.

이런 짐작이 틀리지 않은 것이, 강서대묘의 사신도 이후로 고구려 벽화의 흐름은 딱 멈추어 버립니다. 일반적으로 뛰어난 수준에 이르면 그 이후로는 양식적인 퇴화현상이 나타나면서 점차 소멸됩니다. 그런데 고구려 고분벽화는 강서대묘의 사신도에서 정점을 찍고서는 더 이상의 진행 없이 그대로 끝나 버립니다. 그 이유는 바로 고구려가 멸망했기 때문입니다. 강서대묘의 뛰어난 사신도 뒤에는 이

캐릭터성과 양식적 일관성이 뛰어난 강서대묘의 사신도

런 역사적 그림자가 드리워 있습니다. 어쩌면 강서대묘의 사신도는 고구려의 문화적 저력이 마지막으로 토해낸 최후의 걸작일지 모릅니다. 이런 역사적 배경 때문인지 이 벽화의 수준은 대단히 뛰어납니다. 이 벽화에 대한 역사적 또는 고고학적인 설명들이 적지 않지만 이것은 일단 그림입니다. 모든 구구한 설명이나 뒷얘기들은 뒤로 미루어 놓고, 먼저 그림으로서 이 벽화를 바라볼 필요가 있습니다. 이렇게 하나의 그림으로서 바라볼 때 사신도의 진정한 가치가 드러납니다. 명작은 시대나 공간을 초월하여 사람을 감동시키는데, 그런 점에서 강서대묘의 사신도는 분명 명작으로 불릴 만합니다. 그냥 봐도 그 사실을 충분히 알 수 있지만, 좀 더 세밀하게 살펴보면 이

사신도가 성취한 시대를 초월한 예술적 가치를 정리할 수 있습니다.

가장 먼저 조형적 완성도와 곡선의 아름다움을 들 수 있습니다. 사신도의 그림들은 모두 현실에 존재하지 않는 상상의 캐릭터를 그린 것입니다. 실제로 존재하지 않는 대상을 그린 것이라 기본적으로 추상화로 분류할 수 있습니다. 이런 부류의 그림이 어려운 것은 이 세상에 없는 형상을 창조해야 하고, 그것을 매력적으로 그려야 하기 때문입니다. 그래서 이런 부류의 그림을 그리는 사람은 형태의 참신성, 비례나 구조의 아름다움, 조형요소들의 조화 등 조형적 완성도에 승부를 겁니다. 그런 점에서 이 사신도는 매우 성공적이라고 할 수 있습니다.

고구려 전성기
르네상스를 열다

그냥 보더라도 현무, 청룡, 백호, 주작 등의 형태들이 요즘 게임 캐릭터처럼 참신하고 매력적으로 디자인되어 있습니다. 그리고 요즘의 게임 캐릭터 일러스트레이션에 비해 봐도 모자람이 없을 정도로 잘 그려져 있습니다. 전체적으로 어색한 부분 없이 잘 묘사되어 있고, 세련된 선들이 모두 일필휘지로 그려져 있어서 기술적으로도 매우 잘 표현되었음을 알 수 있습니다.

눈에 띄는 것은 서로 다른 캐릭터 4개가 일관된 스타일로 디자인되어 있다는 것입니다. 현무의 몸에 긴 뱀 모양을 첨가한 것이나 백호를 호랑이보다는 청룡의 모습과 유사하게 그린 것, 주작의 머리나 날개, 다리 등의 표현들은 모두 청룡의 이미지와 유사한 조형성을

보여줍니다. 이렇듯 형태의 구성이나 표현력 그리고 일관된 양식성에서 이 사신도는 매우 뛰어난 조형적 완성도를 선보입니다.

사실 일반적인 고구려 고분벽화들은 조형적 완성도 측면에서 볼 때 미흡한 점이 많습니다. 물론 그런 것도 하나의 양식일 수 있겠지만, 솔직히 구조적 완성도가 떨어지고 비례도 어색한 경우가 적지 않습니다. 그러던 것이 강서대묘의 사신도에 이르면 표현의 기술적인 측면에서도 흠잡을 데가 없어지고, 형태의 완성도도 우수해집니다. 마치 마사치오Masaccio, 1402~1428와 같은 르네상스 초기 화가들의 작품이 다소 완벽하지 못한 면모를 보이다가, 보티첼리Sandro Botticelli, 1445~1510와 같은 화가에 이르러 그림의 완성도가 높아지면서 본격적인 르네상스의 전성기가 열리는 것과 비슷합니다. 비유하자면 이 사신도는 고구려 고분벽화의 전성기 르네상스에 속하는 그림이라고 할 수 있습니다.

이 강서대묘 사신도의 또 다른 장점은 곡선들이 자아내는 아름다움입니다. 네 벽에 그려진 그림들은 모두 부드럽게 흐르는 곡선으로만 그려져 있습니다. 서로 다른 곡선들이 결합하여 전체적으로 하나의 이미지를 구축하는데, 각각 곡선들의 궤적도 빼어나지만 곡선들이 어울려 이루는 전체 구조도 매우 아름답습니다. 기술적으로나 감각적으로나 대단히 높은 경지에 도달한 솜씨로 그렸음을 알 수 있습니다.

그런데 이 사신도를 이루는 곡선들은 단지 부드러운 세련됨만을 보여주는 선에서 그치지 않고, 살아 숨 쉬는 듯 힘찬 조형적 에너지를 표현하는 데까지 이릅니다. 이 곡선들이 그저 아름답게 조화를 이루는 데 그쳤다면 프랑스의 아르누보 스타일처럼 아름다운 장식 이

상이 되기 어려웠을 것입니다. 실제로 부드러운 곡선으로만 이루어진 형태들은 그 부드러운 흐름에 기운이 생동하는 조형적 에너지가 같이 미끄러져 버리기 때문에, 부드럽고 우아해 보이기는 쉬워도 기운이 생동하는 느낌을 보여주기는 어렵습니다. 그런데 이 사신도의 곡선들은 더없이 부드러우면서도 강력한 조형적 에너지를 품고 있습니다. 고구려 고분벽화가 왠지 한국 사람에게 익숙한 부드러운 곡선의 느낌을 가지고 있으면서도 고구려다운 강한 기상을 지니고 있는 것은 곡선의 이런 독특함 때문입니다.

나중에 살펴보겠지만 백제나 통일신라, 고려의 유물들도 거의가 곡선들로 이루어져 있는데, 고구려의 강서대묘 사신도처럼 이렇게 파워풀한 느낌을 주는 유물은 찾기가 어렵습니다.

곡선미와 더불어 빛나는
뛰어난 조형성

　　　　　　　　　　여기서 잠시 곡선미에 대해 살펴보고 넘어가겠습니다. 형태를 만들 때 직선적이거나 기하학적인 요소들은 그래도 다루기가 쉬운 편입니다. 조화가 조금 미흡해도 그다지 눈에 띄지 않기 때문입니다. 형태가 정형적이고 단순하기 때문에 웬만큼 문제가 없으면 무난해 보이는 것이 이런 형태의 특징입니다.

그렇지만 곡선적인 형태는 다릅니다. 조금만 어색해도 눈에 금방 띄며, 미세한 길이와 폭의 변화에 따라 아름다움의 차원이 천차만별로 달라집니다. 그래서 곡선만으로 아름다움을 표현하는 데는 많은 훈련과 경험이 필요합니다.

곡선미에서 발군의 솜씨를 보여주는 프랑스의 조형문화

자연환경 또는 문화적 환경의 영향도 큽니다. 지구상에서 곡선이
나 곡면을 자유자재로 사용할 수 있는 민족은 생각보다 많지 않습니
다. 프랑스가 그중 뛰어난 편인데 바로크나 로코코, 아르누보의 아
름다운 장식들 모두가 특유의 감각적인 곡선으로 이루어져 있습니
다. 그런 점에서 보면 프랑스도 곡선 다루는 솜씨를 인정받을 만합
니다. 그런데 곡선을 다루는 능력에서 우리나라도 단연 최고의 경
지에 올랐던 것 같습니다. 우리 문화를 살펴보면 곡선을 단지 아름
답게만 다룬 게 아니라, 다양한 인상을 자유자재로 표현하는 경지
에까지 이르렀음을 알 수 있습니다.

강서대묘의 사신도에 나타난 곡선들이 그렇습니다. 모두 부드럽고
아름다워 보이는데, 그 안에는 외재적인 힘을 표출하는 선들도 있
고 내재적인 힘을 응축하는 선들도 있습니다. 이것을 보면 곡선을
자유자재로 참 잘 다룬다는 것을 느낄 수 있습니다. 또한, 우리 민족

은 시대마다 다양한 인상을 가진 곡선들을 표현해 왔습니다. 보는 눈이 좀 예민한 사람이라면 곡선 하나만 봐도 어느 시대의 것인지 구별할 수 있을 정도로 우리 민족은 곡선을 다루는 데 섬세하고 능수능란했습니다. 이렇듯 강서대묘의 사신도는 앞서 살펴본 것처럼 표현력이나 전체의 조형적 완성도, 곡선의 표현성 등이 매우 뛰어납니다. 그런데 전체만 뛰어난 게 아니라 각각의 그림들이 가진 조형성들도 대단합니다.

현무, 청룡, 백호, 주작의
예술적 가치

먼저 현무도를 살펴보겠습니다. 현무는 거북이인데 이 그림에서 볼 수 있듯이 현무도에는 거북이만 그리지 않고 꼭 뱀을 같이 그려 놓습니다. 그 이유는 정확히 알 수 없는데, 강서대묘의 이 현무도에서 뱀을 가리고 보면 그림이 무척 단조롭고 초라해지는 것을 알 수 있습니다. 조형적으로 맥이 뚝 떨어져버려 옆에 있는 청룡도나 백호도의 다이내믹하고 비대칭적인 형태들에 비해 존재감이 많이 약해집니다. 적어도 이 그림에서 뱀이 거북이만으로는 부족한 조형적 생동감과 완성도를 보완해 주는 것은 확실합니다.

이 현무도에서 뱀은 현무의 몸통을 크게 휘감으며 그림 전체를 둥근 타원형 구도로 만들고 있습니다. 현무 모양만 있었다면 형태가 대칭적이고 구도가 둥글어서 옆에 있는 청룡이나 백호 그림과 조형적으로 어울리기 어려웠을 것입니다. 그런데 뱀처럼 생긴 캐릭터

가 둥근 형태를 유지하면서 현무를 속도감 있게 휘감으며 머리와 꼬리 부분이 한 번 더 서로 역동적으로 엉켜있어서, 전체적으로 매우 다이내믹한 동세가 잘 드러납니다. 이 부분 덕분에 다른 벽에 그려진 생동감 가득한 사신도 그림들에 비해 이 그림도 생동감에서 전혀 뒤지지 않게 되었습니다. 이 그림에서 뱀의 형태는 전체 구도를 결정짓는 것은 물론, 역동적인 생동감까지 더하면서 그림의 조형성을 거의 홀로 책임지고 있습니다.

그런 점에서 보면, 현무도에 뱀을 넣어 그린 것은 신의 한 수로 보입니다. 선적인 형태를 가진 뱀은 어떤 형태로도 변형 가능하므로, 거북이 형태와 어울려서 어떤 형태의 구도든 만들어낼 수 있습니다. 그렇기 때문에 뱀은 현무도의 조형성을 결정짓는 열쇠 역할을 할 수밖에 없습니다. 고구려의 현무도 중에서도 강서대묘의 현무도에는 그런 뱀의 조형적 역할이 아주 뛰어나게 표현되어 있습니다. 조형적으로만 보면 현무도의 실질적인 주인공은 현무가 아니라 뱀이라고 해도 과언이 아닙니다.

그렇다고 현무의 역할이 아예 없느냐 하면 그렇지는 않습니다. 조형적으로 현무는 뱀이 그림 전체의 구도를 마음대로 만들 수 있는 바탕, 즉 움직이지 않는 기둥 역할을 합니다. 식물이 자라려면 땅이 든든해야 하는 것처럼, 현무는 뱀의 형태가 마음껏 꽃피울 수 있는 땅의 역할을 충실히 하고 있습니다. 정확히 말하자면 이 그림에서 뱀과 현무는 서로 다른 조형적 역할과 임무를 맡아 상호보완적으로 전체 그림의 완성도를 높이고 있다고 보는 게 맞을 것입니다.

그렇게 해서 이 현무도는 전체적으로 타원형의 안정된 구도를 기본으로 하고 있습니다. 그래서 사신도 중에서도 안정감이 가장 뛰어

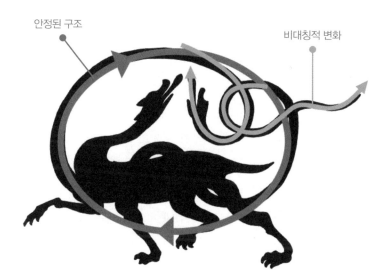

안정된 구조

비대칭적 변화

현무도의 곡선 구조와 조형적 특징 분석

납니다. 현무도가 사신도 중에서 가장 중심이 되는 그림이라는 것을 생각하면, 왜 이렇게 안정적인 구도로 그렸는지를 이해할 수 있습니다. 현무도가 이렇게 안정된 구도로 무덤 가운데에서 중심을 잡고 있는 덕분에 좌청룡, 우백호와 같은 주변 캐릭터들을 변화무쌍한 비대칭적인 형태로 그릴 수 있었지요.

무덤 속에 그린 그림을 누가 보고 감상할 것도 아닌데 이렇게 주도면밀한 조형적 계산에 의해 그려놓은 것을 보면, 이 현무도를 그린 사람은 이 그림을 죽은 이를 추모하는 종교적 상징이 아니라 뛰어난 그림 자체로서 그리려고 했던 것 같습니다. 이렇게 추상화된 형태들을 순수한 조형적 완성도에 입각하여 조율해서 그리는 것을 현대적인 말로 '구성composition'이라고 합니다. 서양에서는 19세기 말과 20세기 초 현대미술에 와서나 일반화되는 현상입니다. 그런 구성적 경향을 그 옛날 고구려의 그림에서 볼 수 있다는 것은 매우 놀라운 일입니다. 서양에서 구성적 조형행위가 현대에 와서나 본격화된 것을 보면 알 수 있지만, 이런 조형적 경향은 사회 전반의 조형적 수준이 높아야만 나타납니다. 현무도만 놓고 보면 당시 고구려의 조형적 수준이 매우 높은 차원에 이르렀을 것으로 추측됩니다.

현무도에서는 뱀의 형태가 가장 중요한 역할을 하고 있습니다. 그런데 이와는 별도로 현무의 다리 네 개의 형태를 한번 짚고 넘어갈 필요가 있을 것 같습니다.

현무의 다리를 보면 앞으로 달려 나가려는 듯한 모양이 매우 역동적입니다. 각각의 다리들이 가진 동세나 생동감 있는 표현이 상당히 뛰어납니다. 그런데 이렇게 서로 다른 모양으로 동세만 너무 강하게 되면 조형적으로 자칫 불안정해 보이기 쉽습니다. 그러나 이 그

현무의 다리들이 보여주는 뛰어난 생동감과 그로 인한 조형적 안정감

림에서는 현무의 다리들이 가진 파워풀한 생동감이 현무와 뱀이 엉클어진 윗부분의 무거운 형태를 오히려 바위처럼 탄탄하게 지탱합니다. 그냥 날렵한 모양으로만 그려졌다면 윗부분의 조형적 무게감을 감당하기 어려웠을 것입니다. 그리고 안정감만을 생각했다면 네 개의 다리를 마치 기둥처럼 수직적인 형태로 그리는 게 훨씬 쉬웠을 것입니다. 그러나 그렇게만 그렸다면 안정감은 얻었을지 몰라도 그림이 무척 경직되어 버렸을 텐데, 이 그림에서는 오히려 역동성을 강화하면서도 안정감을 꾀하는 대단히 차원 높은 표현을 보여주고 있습니다.

이처럼 현무도는 전체적인 구도의 치밀함이나 표현의 뛰어남, 곡선들의 아름다운 어울림, 강렬한 동세 등 어느 한 부분도 모자람이 없이 완벽하게 구성되어있습니다. 그래서 오늘날의 시각에서도 전혀

역동적인 중심동세

부분동세들의 조화

청룡도의 구성과 조형적 특징 분석

촌스럽거나 어색하지 않고, 오히려 시간을 초월한 세련됨과 완성도 높은 조형성을 느끼게 됩니다.

청룡도는 강서대묘를 대표한다고 할 만큼 인상 깊은 그림입니다. 우선 청룡의 긴 몸이 왼쪽 상단에서 오른쪽 하단 쪽으로 달려가면서 강렬한 속도감을 자아냅니다. 전체적인 동세가 한 방향을 향해 매우 단순하게 구성되어 있어서 그만큼 더 강렬해 보입니다. 그런데 부분적인 동세들이 그런 동세에 협조하기도 하고 거스르기도 하며 다양하게 결합되어 있는 것이 특이합니다. 지그재그로 휘어진 꼬리 부분이나 역동적인 운동감을 지닌 다리 모양 그리고 힘찬 S라인 곡선을 이루는 목과 머리 부분이 몸통과 결합되어, 자칫 대각선 방향으로만 단조롭게 흐르기 쉬웠던 전체 동세를 매우 부드럽고 풍성하게 만들어줍니다. 그래서 전체적으로 더욱 기운차고 세련되어 보입니다.

이 그림에서는 곡선들의 세련된 어울림이 눈에 띕니다. 청룡의 상체 부분에는 역동적인 곡선들이 많이 모여 있어서 조형적인 무게감이 집중되어 있고, 꼬리 부분은 하늘을 날아갈 듯이 가벼워 보입니다. 그런 동세의 대비와 변화가 그림 전체를 매우 세련되게 만들고 있습니다.

용의 얼굴 모양이나 다리, 발톱의 모양도 캐릭터로서 멋진 조형미를 갖추고 있습니다. 특히 용의 얼굴은 여타 고분벽화에서는 볼 수 없는 수준으로 조형적인 짜임새가 무척 뛰어납니다. 용 그림의 경우 고대로 갈수록 얼굴 형태가 완전하지 않습니다. 상상의 동물이라 참고할 것이 없어서 그런지 대체로 얼굴 구조와 표정이 어색하고 미흡한 경우가 많습니다. 같은 고구려의 고분벽화들만 봐도 용의 얼굴

들은 분명하지 않고 구조적으로 정리가 잘되어 있지 않습니다.

그런데 강서대묘의 청룡 얼굴은 확실히 정리된 형태인 데다 조형적인 완성도가 높습니다. 우선 곤충의 촉수처럼 부드럽고 우아한 궤적을 그리면서 길게 뻗어나간 두 개의 뿔과 그 뿔에 연결된 긴 직사각형 구조의 머리가 강한 대비를 이루며 상당히 세련된 이미지를 만들고 있습니다. 동아시아의 용들은 대체로 뿔이 짧은 편인데, 고구려 고분벽화에 나타난 용들은 뿔이 길어서 매우 세련되어 보입니다. 긴 뿔을 가진 사슴이 우아하게 보이는 것과 같은 조형원리입니다.

그리고 두 개의 긴 뿔 끝부분에 커다란 두 개의 둥근 눈과 어울려서 만들어지는 형태도 아주 매력적입니다. 둥근 원과 긴 선이 결합된 형태라서 단순하지만 대단히 견고해 보이며, 강한 대비감을 자아내서 아주 인상적으로 보입니다. 둥근 두 개의 눈 아래로는 마름모 구조의 입 모양이 조화를 이루어 조형적으로도 탄탄하게 구성되어 있습니다. 고구려 시대의 그림이긴 하지만 뿔에서 눈으로, 눈에서 입으로 이어지는 형태들이 대체로 기하학적인 구조들입니다. 그래서 이 용의

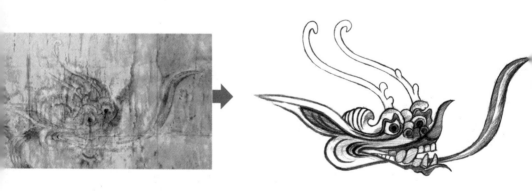

캐릭터성이 뛰어난 용의 얼굴 모양

얼굴은 다른 어떤 용보다도 견고하고 강한 인상으로 다가옵니다.

강서대묘의 청룡도가 유독 매력적으로 느껴지는 이유 중 하나는 표정입니다. 보통 용과 같은 신성한 동물들은 엄숙하고 신비롭게 그려지는 경우가 많습니다. 그런데 강서대묘의 청룡은 아주 정감 있는 표정을 하고 있습니다. 눈은 부릅뜨고, 입은 잡아먹을 듯이 벌리고 있지만 왠지 그 표정이 위협적이거나 권위적이지 않고, 마치 애완동물처럼 친근한 인상으로 다가옵니다. 그래서인지 다른 용 그림보다 훨씬 친근하게 느껴집니다.

이런 조형적 특징은 요즘의 캐릭터 디자인과 매우 유사합니다. 요즘 캐릭터 디자인들을 보면 과장되었지만 매력적인 형태로 정리되어 있고, 정감을 불러일으키는 표정으로 사람들을 매료시키지요. 흐릿해진 부분들을 보완해서 정리해 보면 청룡도의 용 얼굴은 요즘 캐릭터라고 해도 전혀 손색이 없을 정도입니다. 고구려 시대에 이런 캐릭터성 그림을 무덤 벽화로 그렸다는 것은 참으로 놀라운 일입니다.

아무튼 이런 캐릭터성과 조형성을 가지고 있기 때문에 강서대묘의 청룡도는 사신도 중에서도 가장 두드러져 보이고, 많은 사람들에게 부담 없이 다가가는 것 같습니다.

청룡의 어깨를 휘감은 불꽃 모양은 고구려의 금속장식품에 나타난 선들과 유사성이 많은 디자인입니다. 나중에 살펴볼 백제의 여러 장식들과도 조형적으로 유사한 면이 많습니다. 시작점에서는 다이내믹한 동세를 이루면서도 결국은 길고 부드럽게 흘러가는 움직임은 마치 음악을 듣거나 이야기를 듣는 듯 드라마틱하게 느껴집니다. 곡선을 다루는 솜씨도 매우 출중한 것을 느낄 수 있습니다.

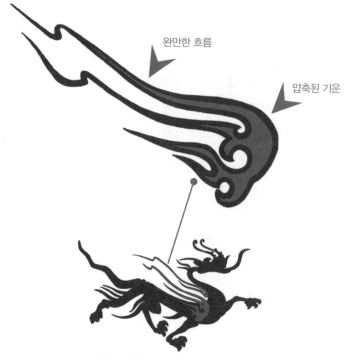

완만한 흐름

압축된 기운

고구려의 불꽃문 투조 금동보관 무늬와 비슷한
조형성을 지닌 용의 불꽃 모양

이처럼 청룡도의 조형적 구성도 현무도처럼 매우 뛰어납니다. 청룡을 형성하는 부분의 형태와 전체적인 어울림, 그림 전체의 구도와 표현의 기술적 완성도, 마치 그림을 뚫고 나올 것 같은 강한 생동감 등 모든 면에 있어서 수준 높은 조형적 솜씨를 보여줍니다.

백호도는 호랑이 같지 않은 모양 때문에 더 특이해 보입니다. 다른 벽화의 백호도를 보면 몸은 청룡이지만 얼굴만큼은 호랑이 형태입니다. 그런데 이 백호도는 얼굴을 전혀 호랑이답지 않게 그린 것이 특이합니다. 눈과 코가 과장되어 있고, 무엇보다 혀를 요즘 만화 캐릭터처럼 표현한 것이 재미있습니다. 사신도의 캐릭터적인 성격이

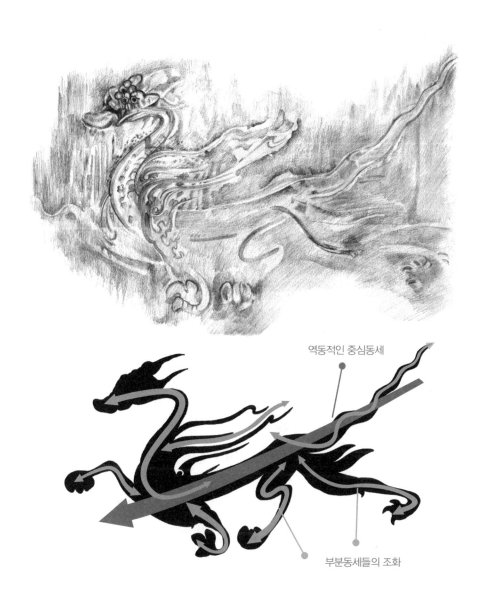

역동적인 중심동세

부분동세들의 조화

백호도의 구조와 조형적 분석

사람에 가까운 얼굴

호랑이에 가까운 얼굴

백호도의 특이한 얼굴과 진파리 1호 무덤의 백호 얼굴 그림

더 강해졌다는 것을 눈치챌 수 있습니다.

모양이나 구도가 반대편 벽에 그려진 청룡도와 거울에 비춘 것처럼 반대로 그려져 있습니다. 청룡도와 마찬가지로 비스듬한 대각선 구도를 이루며, 전체적으로 단순한 구조와 부분적인 요소들의 강력한 동세들이 합을 이루어 매우 역동적이고 강렬한 인상을 만듭니다. 그런데 청룡도보다는 전체적인 조형적 어울림이나 동세가 조금은 느슨한 편입니다. 대신 과장된 얼굴이나 발톱 등의 표현을 보면 캐릭터성은 더 강하다고 할 수 있습니다.

주작도에는 무덤 바깥과 안이 연결되는 통로 양쪽으로 주작이 두 마리 그려져 있습니다. 가운데 뚫린 구멍을 피해 양쪽으로 그려져 있어서 다른 그림들에 비해 크기가 작습니다. 일단 전체적인 구조를 보면 봉황을 이루는 요소들이 원형의 구도로 되어 있어서 조형적으로 대단히 안정감이 있습니다. 그 안에서 머리나 날개, 발, 꼬리 등의 요소들이 매우 복잡하고 다이내믹한 동세를 표출하고 있습

니다. 이 봉황은 이렇듯 구도의 안정감 위에 매우 강렬한 동세를 표출하고 있는 것이 특징입니다. 보기와는 달리 상당히 복잡한 조형적 논리가 구현되어 있음을 알 수 있습니다.

좀 더 구체적으로 살펴보면, 봉황의 머리를 중심으로 두 날개의 끝이 어깨와 머리 위쪽으로 올라가 있어서 전체적으로 둥근 원형의 구도를 이룹니다. 그리고 그 중심에 봉황의 머리와 목이 역동적인 S라인을 이루고 있습니다. 마치 태극기 안에 있는 태극 모양을 보는 것 듯합니다. 날개 아래쪽으로는 날개와 상체가 이루는 원형의 구도에 자연스럽게 어울리도록 꼬리와 다리, 발이 그려져 있습니다. 꼬리쪽에 그려져 있는 여러 가지 장식들이 그것을 도와주고 있습니다. 그리고 마지막으로 긴 꼬리들이 날개의 둥근 동선과 이어져서 머리 위쪽으로 뻗어 있습니다. 덕분에 전체적으로 원형의 동세가 더욱 강화되어 보입니다.

이처럼 봉황을 구성하는 요소들이 상당히 많아서 복잡하기 그지없

강서대묘 입구를 지키고 있는 두 마리의 봉황 그림

원형의 구조를
중심으로 이루는
역동적인 동세

원형의 구도에 어울리면서도 역동적인
동세를 이루는 부분들

주작도의 구조와 조형적 분석

어 보이지만, 좀 더 자세히 살펴보면 봉황의 부리 쪽에서 나오는 복잡한 영기靈氣들의 모양이나 봉황의 몸을 이루는 여러 부분들이 전체적인 구조에 따라 매우 치밀하게 조직화되어 있어서 전체적으로 난삽하지 않고 구조적인 조화가 뛰어납니다.

그리고 입구를 지키는 그림이다 보니 다른 벽에 그려진 그림들과는 조금 다른 것도 살펴볼 필요가 있습니다. 무덤의 구조 때문에 두 개로 나누어진 벽면에 작게 그려진 탓도 있겠지만, 남쪽 입구에 있기 때문에 이 봉황 그림은 무덤 입구에서 무덤을 대표하는 상징물의 역할을 합니다. 그림이 원형 구도로 그려져 회화인데도 마크나 로고 같은 상징성이 더욱 강조되어 있는 것이 이 봉황 그림의 또 다른 특징이자 매력이라고 할 수 있습니다.

이상에서 살펴본 것처럼 고구려의 강서대묘 고분벽화는 전체적으로 일관된 완성도를 보여주지만, 하나하나의 그림들이 가진 조형적 개성도 뛰어납니다. 각각의 그림들이 하나같지 않고 독특한 조형적 논리를 가지고 있어서 저마다 다양한 매력을 표현하는 것도 이 사신도가 가지고 있는 전체적인 특징입니다. 그런데 이 사신도의 진짜 뛰어난 점은 각각의 그림들이 모여서 하나의 전체를 이룬다는 사실입니다. 안정된 타원형 구도를 가진 현무도가 사신도의 무게중심을 잡으면, 그 양쪽으로 좌청룡, 우백호 그림들이 대칭적인 형태로 속도감 있는 구도를 이루고, 정면에는 두 마리의 봉황이 출입문 양쪽에 두 날개를 활짝 벌리고 호위무사처럼 자리 잡고 있습니다. 강서대묘의 사신도들은 이렇게 퍼즐처럼 모여서 하나의 완전한 그림을 이룹니다. 강서대묘 사신도의 진정한 가치는 이 전체 그림에서 드러난다고 할 수 있습니다. 직접 보면 얼마나 드라마틱하고, 얼마나 웅장할까

요! 죽은 이를 위해 이렇게 치밀하게 아름다운 그림을 그릴 만큼 배려했던 데는 어떤 문화적 의도와 정신적 지향이 있지 않을까요?

아무튼 뛰어난 사신도 그림들은 강서대묘 전체의 조형적 기획에 따라 서로 다른 역할이나 임무를 맡아 그에 따라 독특한 구도와 개성으로 그려진 것으로 보입니다. 그러니까 강서대묘 사신도는 그냥 잘 그린 그림이 아니라, 무덤 전체의 조형적 계획에서부터 각 그림들의 디테일한 표현방식에 이르기까지 탄탄하게 기획된 결과였습니다. 그림을 그리기 전에 이미 모든 것들을 치밀하게 계산했던 것이지요. 강서대묘의 사신도에서 우리가 가장 먼저 봐야 할 것은 바로 이렇듯 눈에 보이지 않는 전체적인 기획이라고 할 수 있습니다.

이처럼 전체 구성에서부터 그림의 최하층 부분에 이르기까지 체계적으로 기획하는 것이나, 각각의 그림을 이루는 조형요소들을 전체적인 기획에 의거하여 추상적으로 구성하는 것은 현대에 들어와서나 본격화됩니다. 이런 고도의 추상성과 조형성이 고구려 시대에 이루어졌다는 것은 참으로 놀라운 일입니다. 그런 점에서 강서대묘의 사신도는 시대를 뛰어넘는 명작으로 인정받을 만합니다.

일본 호류사 금당벽화, 정말 담징이 그렸을까?

이 사신도가 구현하는 뛰어난 곡선미와 완성도 높은 조형미는 우리로 하여금 또 다른 중요한 사실을 유추하게 합니다. 바로 일본 호류사 금당벽화의 원조가 누구냐에 관한 문제입니다.

일본 나라에 있는 호류사의 금당벽화는 고구려의 화승 담징이 그렸다고 전해집니다. 그런데 이것은 정확한 사실이 아닙니다. 610년 고구려 승려 담징이 호류사에 방문했다고 추정되는 기록은 있지만 그림을 그렸다는 기록은 없습니다. 고구려 승려 담징이 금당벽화를 그렸다는 이야기는 1955년 정한숙이라는 소설가가 쓴 소설 《금당벽화》에서 처음 나왔는데, 이 소설 때문에 금당벽화 담징설을 자연스럽게 역사적 진실로 여겨 온 듯합니다. 물론 이전부터 금당벽화를 담징이 그렸다는 설화가 일본에서 전해 내려왔다는 말도 있습니다. 일본 측에서는 금당벽화에 표현된 화법이 다양해서 한 사람이 그렸

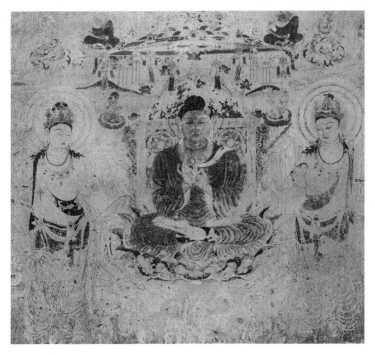

곡선의 아름다움과 조화가 뛰어난 호류사 금당벽화

다고 보기는 어렵고, 색채 구성이나 인물을 묘사한 화풍이 서역의 영향을 받은 것으로 보이기 때문에 후에 당나라 사람이 금당벽화를 그렸을 것으로 추정합니다. 그러면서 담징설을 부정하고 있지요.

그렇지만 담징이 그리지 않았다는 증거도 딱히 없는 게 사실입니다. 담징이 일본에 건너가서 채색 기술과 종이 및 먹의 제조법을 전했다는 기록을 보면, 그가 금당벽화를 그렸을 가능성은 충분합니다. 채색 기술을 가지고 있었다는 것은 직접 그림을 그릴 수 있었다는 것을 의미하니까요.

어떤 사람은 음악 연주자가 악기를 직접 만들지는 않는다고 하지만, 화가가 물감을 직접 만들어 쓰는 것은 동서를 막론하고 매우 일반적인 일이었습니다. 유화물감을 최초로 개발한 사람만 해도 바로 르네상스 시대의 화가 레오나르도 다빈치Leonardo da Vinci, 1452~1519였습니다. 그와 더불어 담징이 호류사에 머물렀다는 추정 기록도 있는데, 그렇다면 멀고 먼 고구려에서 온 화승을 호류사 측에서 그냥 잠만 재

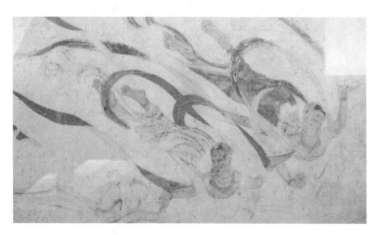

화재에도 무사했던 호류사 금당의 비천상 그림

우고 보냈을 리가 없지 않을까요? 호류사까지 방문했던 담징이 벽화를 그리지 않았다고 보는 것이 더 이상합니다. 안타깝게도 이 위대한 그림은 1949년 호류사를 수리하는 과정에서 불타 버렸습니다. 비천상을 빼고는 모두 화마에 손실되어 버려 지금은 남아 있는 사진만을 두고 여러 논쟁이 일어나고 있습니다. 증거물이 사라져서 그런지, 이후로 일본 측은 금당벽화를 당나라 사람의 작품이라고 우기면서 한반도의 영향을 점점 더 축소하거나 아예 부정하고 있습니다. 현재 나오고 있는 호류사 금당벽화에 대한 기사들에서는 담징이나 고구려 등에 대한 언급을 전혀 찾아볼 수 없습니다.

이 문제를 해결하는 방법은 간단합니다. 그림을 보면 됩니다.

호류사의 금당벽화는 전체적으로 유려한 곡선으로만 구성되어 있습니다. 일본의 주장대로라면 이 그림을 적어도 일본 사람이 그리지 않은 것은 확실합니다. 그림의 분위기도 전혀 당대의 일본풍이 아닙니다. 그렇다고 해서 당나라풍인가 하면 그것도 의심스럽습니다. 당나라의 벽화나 그림에서는 금당벽화와 같은 수준으로 우아하고 짜임새 있는 곡선들을 구현한 경우를 보기가 어렵기 때문입니다. 특히 당나라의 인체 표현을 보면 사실적이기는 하지만 다소 딱딱한 편입니다.

서역풍으로 보는 것은 어느 정도 일리가 있습니다. 부처님과 보살의 옷 스타일이나 화려한 곡선 표현이 헬레니즘적 간다라 분위기를 풍겨서인지, 돈황석굴의 벽화와 연관지어 생각하는 사람이 많습니다. 그러나 돈황석굴의 벽화들을 보면 묘사력이나 그림의 분위기에서 호류사 금당벽화와 함께 논하기는 좀 어려운 수준입니다. 문제는 녹색입니다. 돈황석굴의 벽화에는 에메랄드그린에 가까운 밝은

청록색 계통이 많이 쓰였는데, 호류사의 금당벽화에는 올리브그린에 가까운 어두운 녹색이 주로 쓰였습니다.

색조도 호류사 금당벽화에서는 강서대묘의 벽화들처럼 고동색에 가까운 붉은 색조가 주조를 이루는데, 돈황석굴을 비롯해서 중앙아시아 쪽에서는 푸른색이나 녹색 계통의 색을 붉은색 계통의 색과 비슷한 비중으로 씁니다. 호류사 금당벽화와는 색감에서 오히려 차이가 많이 나지요. 그리고 돈황석굴의 그림들은 색 면 위주로 많이 그려진 데 비해 호류사 금당벽화는 주로 유려한 선으로만 그려져 있습니다. 표현방식에서도 많은 차이가 납니다. 그러므로 양식적 유사성을 상호연결 짓기는 좀 어렵습니다.

붉은색을 주조로 한 색감과 우아하고 스피디한 곡선으로 세련되게 그려진 점을 보면 호류사의 금당벽화는 강서대묘의 사신도와 조형적으로 더 가깝습니다. 그래서 이 그림은 담징이 아니더라도 고구려 계통의 솜씨 있는 화가가 그렸을 확률이 높습니다.

그런데 호류사의 금당벽화를 고구려 사람이 그렸다는 사실 자체는 그리 중요하지 않습니다. 기아 자동차를 네덜란드 출신의 수석 디자이너가 디자인했다고 해서 네덜란드의 자동차가 아닌 것과 같은 이치로, 호류사 금당벽화를 담징 같은 고구려 사람이 그렸다고 해서 소유권을 주장할 수는 없으니까요. 설사 소유권이 인정되어서 이 그림을 국립 중앙 박물관에 전시해 놓는다고 해도 별 의미가 없습니다. 호류사의 금당벽화를 담징이든 누구든 고구려 사람이 그린 것이 사실이라면, 우리는 이 호류사 금당벽화를 통해 고구려를 눈앞에 소환할 수 있고, 고구려의 예술적 두께를 훨씬 두툼하게 만들 수 있습니다. 바로 이것이 어떤 어려움이 있더라도 호류사 금당벽화의 기

원을 추정해야 하는 이유입니다.

이 그림을 고구려의 것으로 보거나 적어도 고구려 계통의 그림으로 본다면, 고구려 시대의 모습을 우리는 훨씬 더 구체적으로 그려볼 수 있습니다. 가령 고구려의 거대한 절 안에도 이런 그림들이 그려져 있었다고 생각해 봅시다. 머릿속에 어떤 이미지가 그려지나요? 앞서 살펴본 금동장식관을 쓴 부처님도 그 안에 서 있었을 것입니다. 용과 봉황도 그려져 있었겠지요. 건물은 또 얼마나 웅장하고 화려했을까요?

강서대묘의 사신도는 그 자체로도 뛰어난 명작이지만 일본과의 문화 교류 흔적을 추적하는 데 큰 실마리를 제공해 주는 소중한 문화 자산입니다. 앞으로 이런 유물들을 더 많이 발굴하고 추정하다 보면 고구려의 모습을 더욱 생생하게 그려낼 수 있을 것입니다. 그런 측면에서 통일이 더 간절하게 기다려집니다. 앞으로 고구려는 우리 앞에 또 어떤 새로운 모습으로 나타날까요?

09

고구려 시대의
휴대용 가스레인지

철제
부뚜막

Made in Korea

별 특징 없이 생긴 철 덩어리이다 보니, 박물관을 찾는 많은 사람들도 이 유물 앞에서는 발걸음을 멈추지 않습니다. 대부분 별 볼일 없이 그냥 지나치고 말지요. 장식도 하나 없고, 그저 자신의 임무에만 충실한 모양을 하고서는 무표정하게 있으니 그럴 만도 합니다. 그러나 누가 저에게 고구려의 유물 중에서도 가장 특별한 것을 고르라고 한다면 주저 없이 이 철 덩어리를 선택할 것입니다. 고구려 문화의 선진성을 증명해 주는 매우 귀중한 증거이기 때문입니다.

고구려 삶의 수준을 보여주는
휴대용 부뚜막

이 유물이 무엇에 쓰는 물건인지부터 살펴볼까요? 워낙 녹이 많이 슬어 있어서 무엇인지 알아보기 어렵긴 하지만, 철로 만들어졌다는 것은 쉽게 알 수 있습니다. 자세히 살펴보면 굴뚝 같은 부분이 있고 속은 비어 있습니다. 굴뚝 반대편에는 사각형 구멍이 뚫려 있습니다. 종합해 보면 요리를 하거나 밥을 할 수 있는 부뚜막인 것을 알 수 있습니다.

그런데 부뚜막이 부엌에 붙어 있지 않고 단독 형태로 만들어져 있는 데다, 크기가 작아서 들고 다니기에 불편함이 없을 정도입니다. 부뚜막은 부뚜막인데 휴대용인 것을 알 수 있습니다. 요즘으로 치면 휴대용 가스레인지에 비견할 수 있습니다.

일설에 의하면 고구려 군인들의 야전 식사용 보급품이라고 추정하는 경우도 있는데, 군사용으로 철제 부뚜막을 지급한다는 것은 좀 과한 복지로 보입니다. 이 무거운 것을 들고 다니면서 전투를 치르

는 모습은 언뜻 상상이 되지 않기도 합니다. 무덤에서 출토되었다는 점에서 미니어처 부장품으로도 보기도 하는데, 앞으로 살펴보겠지만 부장품 하나 넣겠다고 어렵사리 틀까지 만들어서 철로 대량 생산했다는 것도 납득하기 어렵습니다. 그러니 아무래도 이것은 당시 일상에서 썼던 야외용 부뚜막으로 보입니다.

아무튼 이 철제 부뚜막은 당시에는 귀했던 철로 만든 것이니 야외로 나들이 갔을 때나 썼을 것 같은데, 고구려 시대에 이런 야외용 레저 용품을 철로 만들어 쓸 정도로 삶이 여유로웠다는 것이 상당히 흥미롭습니다. 그런데 여기에는 고려해야 할 점이 하나 있습니다. 바로 이것이 철로 만들어졌다는 사실입니다. 부뚜막을 왜 철로 만들었을까요? 다른 지역에서는 무기에나 쓸 정도로 귀한 재료였는데 말이지요.

고구려는 철이 풍부했던 나라입니다. 고구려 영역이었던 요동지방을 비롯하여 백두산 인근과 두만강 일대는 철광 산지였고, 예부터 양질의 철이 많이 생산되었습니다. 그래서 고구려 지역에서는 이미 기원전 3세기부터 강철을 생산했습니다. 풍부한 철과 기술로 강력한 무기를 만들 수 있었던 덕분에 오랫동안 중원을 호령하는 강대국이 될 수 있었습니다. 그런데 고구려는 철로 무기만 만들지는 않았습니다. 망치나 도끼, 톱, 자귀, 끌과 같은 공구도 많이 만들었고 가래, 괭이, 호미, 보습, 삽, 낫, 쇠스랑 등 농기구도 만들어 썼습니다. 당시에는 귀한 재료였던 철을 고구려에서는 일상생활 용품에까지 적용했던 것입니다. 그러니 휴대용 부뚜막을 철로 만들었다는 사실이 그리 이상한 것은 아닙니다.

고구려에서는 이런 일이 당연한 것이었다 보니, 비슷한 시기에 다른 지역에서도 이렇게 철로 많은 것을 만들어 썼을 것으로 생각하기

쉽습니다. 하지만 유럽만 하더라도 14, 15세기에 와서야 겨우 용광로로 철을 만들기 시작했고, 이후 18세기 초에 코크스 제련법이 나온 이후에야 겨우 주철을 생산했습니다. 강철을 본격적으로 생산한 것은 1856년 영국의 발명가 베서머Henry Bessemer, 1813~1898가 새로운 제강로를 개발한 이후였고, 일상생활에 필요한 제품까지 철로 만들기 시작한 것은 산업혁명 때부터였습니다.

영국에서는 산업혁명이 일어나기 바로 직전에 인클로저 운동과 함께 농업혁명이 먼저 일어났는데, 이 혁명이 일어난 원인이 바로 철제 농기구의 보급이었습니다. 근대 이전까지 영국에서는 농기구를 나무로만 만들어 썼습니다. 그런 상황에서 철제 농기구의 보급은 당시 영국에 혁명이라고 할 수 있을 정도로 농업 생산성에 대대적인 혁신을 가져왔고 이는 이후 산업혁명의 기반이 됩니다. 그런데 그런 철제 농기구를 우리는 이미 기원전부터 사용하기 시작했던 것이지요.

일상생활에 철이 도입된 것으로만 본다면 고구려는 유럽에 비해 거의 1800년 가까이 앞서 나갔습니다. 서양의 산업혁명을 예로 들면서 철로 산업화를 이룬 서양이야말로 진정하게 앞서 나갔다고 반론을 주장하는 사람도 있을 것입니다. 하지만 그것도 상대적인 관점

영국 사이언스 박물관의 철제 농기구와 고구려의 철제 농기구

일 뿐입니다. 적어도 철의 대량 생산에서 고구려가 앞서갔던 것은 누가 뭐라 해도 틀리지 않습니다.

특정한 시기를 기준으로 삼아 역사에 근대니 계몽이니 산업화니 하는 굴레를 씌워 놓고는, 특정한 문화권이 세계적으로 영원히 앞서는것처럼 여기는 것은 대단히 문제가 많은 시각입니다. 산업 발전에서 이제는 세계를 주도하고 있는 동아시아 지역이나 첨단 IT 기술을 선도하는 우리나라의 상황을 생각하면, 선진문명을 앞세웠던 서양의 문화가 일방적으로 뛰어났다고 주장하는 근대론은 이제 전면적으로 다시 검토해 봐야 할 것 같습니다. 여기에 더해 그간 상대적으로 열등하게 여겨온 우리 역사도 전면적으로 재검토해야 하지 않을까 싶습니다.

대량 생산의 실마리를 찾을 수 있는 파팅 라인

철로 만들어진 고구려의 휴대용 부뚜막에는 동서와 고금을 오가는 많은 문화적 이야기들이 깔려 있는데, 세계적으로 철을 일상생활에 적극적으로 사용한 것은 그리 오래된 일이 아닙니다. 그런데 우리는 이미 고구려 시대에 휴대용 부뚜막을 철로 만들어 썼으니, 이것은 단순히 그냥 '그렇구나' 하고 지나칠 일은 아닌 것 같습니다. 여기서 주목할 것은 그 옛날에 철로 생활용품을 만들었다는 사실 자체가 그리 중요한 것은 아니라는 것입니다.

이 부뚜막에는 특이한 부분이 한 군데 있습니다. 굴뚝의 목 주변부를 보면 몇 개의 선들이 지나는데, 장식도 아니고 별다른 기능을 하

는 것도 아닙니다. 그러다 보니 무심하게 그어진 선으로만 보고 넘기기가 쉽습니다. 그런데 알고 보면 이 선들은 이 유물의 존재 가치와 고구려 시대를 다시 보게 하는 매우 중요한 단초를 제공하는 중요한 부분입니다. 전문용어로 이런 선들을 '파팅 라인'이라고 부릅니다. 파팅 라인은 몰드, 즉 두 개 이상의 형틀이 결합되는 이음새 부분에 만들어지는 선입니다. 붕어빵을 생각해 보면 쉽습니다. 붕어빵의 외곽선을 보면 반죽이 약간 삐져나온 채로 구워진 것을 볼 수 있는데, 이것은 붕어빵을 찍어내는 형틀이 위아래로 만나는 부분에서 만들어집니다. 바로 이 삐져나온 선 부분이 파팅 라인입니다. 이 라인은 페트병 중심을 지나는 가느다란 선에서도 볼 수 있습니다. 페트병을 만드는 두 개의 몰드가 붙는 지점에서 만들어지지요.

고구려의 이 이동용 부뚜막에 파팅 라인이 있다는 것은 대단히 중요한 사실을 알려줍니다. 바로 이 부뚜막이 붕어빵처럼 형틀에 의해 대량 생산되었다는 사실입니다. 말하자면 이 유물은 장인이 정성 들여 만든 공예품이 아니라 산업제품입니다. 산업제품의 특징이 무엇인가요? 같은 모양을 빠른 속도로 많이 만들어낼 수 있어서 경제적이고, 많은 사람들이 쓸 수 있다는 것입니다.

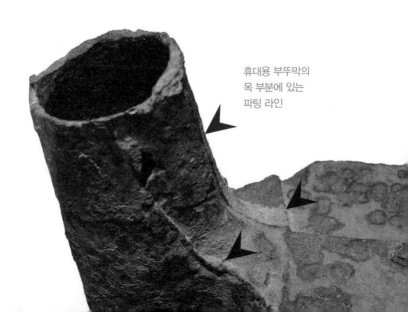

휴대용 부뚜막의
목 부분에 있는
파팅 라인

붕어빵과 패트병에서 볼 수 있는 파팅 라인

세계적으로 대량 생산이 본격적으로 시작된 시기는 산업혁명 이후로 알려져 있습니다. 산업혁명을 통해 대량 생산체제가 확립되었고, 이후로 사람들이 쓰는 대부분의 물건들이 공장에서 대량으로 생산되기 시작했습니다. 현대인들은 그런 공산품을 싸게 살 수 있었던 덕분에 이전에는 상상할 수 없었던 윤택한 삶을 누리게 되었지요. 이런 산업적 대량 생산의 본질은 형틀을 활용해 똑같은 물건을 저렴한 가격에 수없이 찍어내는 것입니다.

그런 점에서 고구려의 휴대용 부뚜막은 옛날의 유물이라기보다는 현대적인 산업제품의 성격을 뚜렷하게 가지고 있습니다. 장식 없이 단순하게 생긴 것은 형틀을 통해 대량 생산되었기 때문이며, 사용하는 데 필요한 기능만을 고려해서 최소한의 형태로 디자인되었습니다. 이는 현대의 기능주의 디자인의 문법과 그대로 일치하는 부분입니다. 녹만 제거하면 20세기 초에 독일을 중심으로 등장했던 기능주의 디자인이라고 해도 의심하지 않을 것입니다.

철을 재료로 한 것도 그렇습니다. 플라스틱이 나오기 전까지 형틀을 통해 필요한 형태의 물건을 가장 쉽게 대량으로 만들 수 있었던

휴대용 부뚜막의 몰드와 생산

재료가 바로 철이었습니다. 녹여서 부으면 어떤 형태라도 만들 수 있어서 똑같은 물건을 만들어내기에 가장 적합했고, 강도도 뛰어나서 재료를 적게 써도 튼튼한 물건을 만들 수 있었습니다. 경량화에도 유리하여 서양에서 산업혁명을 통해 초기에 대량으로 생산했던 것들도 주로 철로 만든 제품이었습니다. 고구려의 휴대용 부뚜막을 철로 만든 데는 철이 당시 흔하고 튼튼한 재료였기도 했지만, 대량 생산을 위한 선택이었던 측면도 있습니다.

그런데 이 부뚜막에 있는 파팅 라인은 하나가 아니라 여러 개입니다. 이는 곧 이 부뚜막을 여러 쪽의 형틀로 주조했음을 말해줍니다. 형틀의 쪽수가 많아지면 그만큼 만들기가 어려워집니다. 이것을 보면 이 유물이 제작하기가 어려운 형태임에도 불구하고 대량으로 생산하겠다는 명백한 의지에서 생산되었다는 것을 알 수 있습니다. 여기에는 철의 대량 생산 기술이 발전한 측면도 작용했겠지만, 그만큼 철의 대량 생산이 일상화된 측면도 작용했을 것입니다.

이 작은 유물로 알 수 있는
고구려 사람들의 삶

이런 여러 가지 특징들을 살펴보면 고구려가 상당히 현대적인 수준에 다다른 나라로 성큼 다가옵니다. 시간 차이를 생각하면 상상하기 어렵긴 하지만, 몰드로 철을 가공하여 일상용품을 대량으로 생산했다는 것은 명백히 현대적인 생산 방식이고 현대 문명의 특징입니다. 무엇보다 사용하는 물건들을 이렇게 대량으로 생산하면 필요한 효용성을 매우 저렴하게 공급할 수

있습니다. 국가적 차원에서 보면 이런 생산체계를 통해 국민들의 삶이 질적으로 매우 높아지지요. 그런데 고구려가 당시에 부뚜막만 대량으로 생산했을까요?

철로 만든 작은 부뚜막인 이 유물이 그 오랜 시간을 거쳐 우리에게 말해 주는 것은, 아직도 우리가 고구려에 대해서 많이 모른다는 사실입니다. 당시 고구려에서 철로 부뚜막만 만들지는 않았을 것입니다. 생활에 필수적인 아이템도 아닌 휴대용 부뚜막까지 철로 대량 생산했다면, 당시 생활에 필요한 수많은 물건들을 철로 만들어 썼을 공산이 큽니다. 고구려 사람들이 철제 대량 생산품을 그토록 많이 사용할 수 있었다는 것은 무엇을 의미할까요?

산업혁명을 통해 많은 물건을 대량 생산하기 시작하면서부터 현대인의 삶은 매우 윤택해졌습니다. 고구려도 비슷했을 것입니다. 많은 철제 대량 생산품을 통해 고구려 사람들은 경제적으로도 윤택하고, 문화적으로도 빼어난 삶을 구가하지 않았을까 생각됩니다. 물론 현대의 산업 생산체제와 단순비교를 할 수는 없겠지요. 높은 지위에 속한 사람들에 사이에서만 이런 혜택이 주어졌을 확률도 높을 것입니다. 하지만 대량 생산을 할 만큼 수요가 컸던 것은 분명해 보입니다. 지금과 비교할 수는 없겠지만, 그런 대량 생산을 통해 사회적인 혜택이 커졌을 것도 거의 확실합니다.

이 작은 유물은 고구려 시대의 럭셔리했던 삶과 오늘날 우리의 삶을 자연스럽게 연결해 줍니다. 오늘날 우리가 야외에서 휴대용 가스레인지에 고기를 구워 먹는 것처럼, 고구려 시대에는 이 철제 부뚜막에 고기를 구워 먹었을 것입니다. 사람이 살아가는 모습은 예나 지금이나 크게 달라지지 않은 것 같습니다.

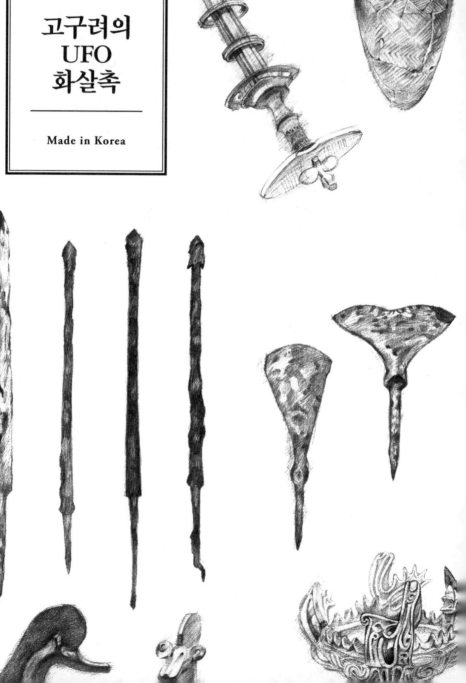

10

기능성이 만든 유물

고구려의
UFO
화살촉

Made in Korea

이왕 철에 관한 이야기가 나왔으니 좀 더 이어가볼까요? 고구려 유물들 중에는 철로 된 것이 많은데 그중에서도 무기가 많습니다. 특히 화살촉이 많이 출토됩니다.

철기가 발달한 가장 중요한 원인은 무기의 개발이었습니다. 사회 규모가 커지고 문명이 발달할수록 외부로부터 스스로를 방어하고 적을 공격할 수 있는 강력한 무기의 확보는 생존과 직결되는 문제였습니다. 그런데 상비군이 30만 명 전후였던 고구려 같은 거대 국가에서 대규모 군대를 무장한다는 것은 쉬운 일이 아니었지요. 핵심은 강도가 뛰어난 재료를 확보하는 것과 가장 적은 비용으로 무장하는 것이었습니다.

그러려면 철과 같이 물성이 좋고 쉽게 대량 생산할 수 있는 재료를 얻어야 하는데, 이는 국가차원에서 개발해야 하는 일이었습니다. 청동기든 철기든 국가가 새롭고 뛰어난 물성의 재료를 확보하면, 가장 먼저 만들고 가장 많이 만드는 것이 무기였습니다. 철로 만든 유물 중에서 무기류가 압도적으로 많은 이유입니다. 그중에서도 화살촉이 가장 많이 출토됩니다. 화살이 소모품에 속하니까 당연히 다른 무기류에 비해 많이 만들었던 것으로 보입니다.

그런데 고구려의 화살촉을 보면 같은 화살촉인데도 모양이 조금씩 다른 것을 볼 수 있습니다. 고구려 이전의 화살촉들은 대체로 짧고 뾰족한 산 모양이고, 이것은 그 이후에도 그렇습니다. 그래서 화살촉은 시대와는 상관없이 비슷한 모양일 것으로 생각하기 쉬운데, 고구려의 화살촉들을 보면 그렇지가 않습니다. 화살촉인 것 같기는 한데 특이하게 생긴 것들이 많습니다.

19세기 말에서 20세기 중반까지 미국에서 활약했던 건축가 루이스

설리번Louis Sullivan, 1856~1924은 "형태는 기능을 따른다."라는 명언을 남겼습니다. 건축이나 디자인의 형태는 아름다움이 아니라 기능성에 따라 만들어진다는 의미인데, 다양한 형태의 고구려 화살촉이 바로 이 말에 충실하게 만들어졌습니다.

다양한 모양의
고구려 화살촉

화살촉의 모양을 살펴보면 일반적인 것보다는 가늘고 긴 것, 작은 부채가 달려 있는 것, 두껍고 무겁게 생긴 것들이 있습니다. 이런 모양들은 모두 화살의 기능과 관련이 있는데, 아주 가늘고 긴 화살촉부터 살펴봅시다.

가늘고 긴 화살촉과 그 기능

보통 화살촉보다 얇고 길어서 부러지지 않을까 싶기도 한데, 그냥 철이 아니라 탄소를 함유한 강철이라서 그럴 염려는 없습니다. 강철같이 물성이 좋은 재료를 사용하면 이렇게 재료를 절감할 수도 있고, 기능적으로 뛰어난 화살촉을 얻을 수도 있습니다. 문제는 왜 이런 형태로 화살촉을 만들었느냐 하는 것이지요.

화살촉이 이렇게 가늘고 길면 물리학적으로 뚫는 힘이 강해집니다. 단단한 재료도 쉽게 파고 들어갈 수 있고, 깊이 찌르고 들어갈 수도 있습니다. 당시 적의 철갑옷을 깊이 뚫고 들어가 공격하기 위해 만들어진 모양이지요. 화살촉이 짧으면 아무리 강철로 만들어졌다고 해도 타격 면적이 넓어서 적의 갑옷을 뚫고 들어가기도 어려울뿐더러 심각한 피해를 줄 수도 없습니다. 이렇게 바늘같이 가늘고 긴 강철 화살촉이 힘차게 날아가 적의 두꺼운 갑옷을 관통해서 전투력을 상실하게 만드는 것을 상상해 보면 아주 무시무시합니다. 이런 촉을 단 화살들이 비 오듯 날아온다면 얼마나 끔찍할까요?

정말 특이한 것은 화살촉 끝이 부채처럼 넓은 것입니다. 도끼날처럼 생긴 것도 있습니다. 이런 모양은 모두 화살촉에 대한 우리의 상식을 완전히 넘어서는 모양입니다. 이런 화살촉의 모양을 보면 적의 갑옷을 관통해서 공격하기 위한 것 같지는 않습니다. 날이 넓으니까 아무래도 접촉 면적이 넓어서 적의 몸에 상처를 크게 내려는 용도일 가능성이 높습니다. 아니면 갑옷의 철편을 잇는 가죽끈을 공격하기 위한 것이 아닐까 싶기도 합니다. 아무튼 화살촉 앞의 넓은 면에 날이 세워져 있다면 공격 시 파괴력이 없지는 않을 것 같습니다. 그렇지만 굳이 그런 용도를 위해 화살촉을 넓게 만들었다는 것은 조금 설득력이 떨어집니다. 그보다는 더 합리적이고 치명적인

이유가 따로 있습니다.

끝이 넓은 화살촉이 공기를 가르고 날아가는 모습을 떠올려보면 모양을 이렇게 디자인한 의도를 정확하게 알 수 있습니다. 일반적으로 활시위를 떠난 화살은 포물선을 그리며 날아가다가 무거운 화살촉 부분이 아래쪽을 향하면서 떨어집니다. 그런데 이런 촉을 단 화살이 공기를 가르며 날아가면 넓은 화살촉이 비행기의 날개와 같은 역할을 하게 됩니다. 화살 뒤쪽 끝의 깃털 날개도 있어서 앞뒤에 날개가 있는 비행기와 같은 구조를 이루지요. 날아가는 속도가 빠를수록 화살촉의 양력, 즉 뜨는 힘이 증대되어 화살의 앞부분이 위로 뜹니다. 뒤에 달린 깃털 날개에서도 양력이 생깁니다. 그러면 화살이 날아가는 사정거리가 훨씬 더 길어집니다.

이렇게 일반적인 화살보다 사정거리가 길면 전투에서 얻는 이점이 엄청납니다. 적이 화살로 공격할 수 없는 거리에서 적보다 먼저 공격해 큰 타격을 입힐 수 있으니까요. 적에게는 그야말로 치명적인

폭이 넓은 화살촉과 그 기능

무기가 되겠지요. 이런 무기를 통해 적이 구사할 수 없는 전술들을 펼칠 수 있으니 전술적인 활용도도 큽니다. 그리고 아무리 끝이 넓어도 도끼같이 날이 서 있기 때문에 공격의 파괴력도 적지 않습니다.

그런데 이런 화살촉 중에 끝부분을 뾰족하게 해서 파괴력을 강화한 것들이 있습니다. 멀리 날아가는 동시에 끝부분이 뾰족해서 일반적인 화살촉 못지않게 공격력이 높지요. 폭이 넓어졌다가 끝을 뾰족하게 디자인한 것이 일반적인데, 끝을 두 갈래로 나누어서 같은 기능을 얻는 디자인도 있습니다. 동일한 기능적 효과를 얻기 위한 아이디어들이 이렇게 다양할 수 있다니 참 놀랍습니다. 이 모두가 절실한 현실적 필요성과 그것을 얻기 위한 과학적 노력에 의해 만들어졌다는 것을 알 수 있습니다.

화살의 비행과 화살촉의 역할

폭이 넓은 화살촉의 유형들과 그 기능

대량 생산을 고려해 단일하고도
표준화된 형태

　　이런 철제 화살촉 같은 무기들은 군사
용 무기였기 때문에 당연히 국가적 차원에서 대량으로 생산되었습
니다. 시설만 구비된다면 형틀에 녹여 부어 만들기도 쉽고, 강도가
뛰어난 소재인 철을 무기의 재료로 삼았다는 것부터가 대량 생산을
전제로 한 선택이었음을 알 수 있습니다. 대량 생산을 하려면 기능
성만을 고려해서 형태를 디자인해야 하고, 그 형태를 단일하게 표
준화해야 합니다. 고구려의 철제무기류들이나 철제품들은 모두 그
렇게 표준화되어 대량 생산되었습니다.

그런데 무기를 이렇게 표준화해서 대량 생산했다는 것은 그만큼 무

장인원이 많았고, 사회 규모나 체계가 대단한 수준이었음을 방증합니다. 서양에서 국민군대가 등장하고 표준화된 무기가 만들어지기 시작한 것이 겨우 프랑스 혁명 전후부터였다는 것을 생각하면 당시 고구려의 수준이 어떠했을지 궁금해집니다. 서구사회에서는 산업혁명 이후부터 표준화와 대량 생산이 산업 생산의 기본으로 자리 잡았습니다. 그 이전의 생산활동이었던 공예를 대신해서 산업적 생산활동인 디자인이 새롭게 등장한 것도 이 시기입니다.

이런 것들을 생각하면 일찍부터 표준화된 무기와 생활용품들을 대량 생산했던 고구려는 그 옛날부터 이미 현대적인 생산체계를 운영한 것으로 보입니다. 그러니 그런 생산체계를 통해 생산된 것들은 모두 공예적 유물이라기보다는 디자인이라고 할 수 있으며, 이런 특징은 고구려에서 멈추지 않고 이후의 역사에서도 계속 이어집니다. 그렇기 때문에 우리 역사에서 만들어진 거의 모든 유물을 디자인이라는 새로운 관점에서 살펴보고 해석할 필요가 있습니다.

11

고구려 시대의
아르마니

쌍영총
벽화

Made in Korea

고구려 시대의 유물들을 보다 보면 작은 돌판 조각에 말을 탄 사람이 그려져 있는 것을 볼 수 있습니다. 아주 잘 그린 것도 아니고 회화적으로 특별한 의미가 있는 것도 아니어서 그냥 지나치기가 쉬운데, 패션이라는 관점에서 보면 이 그림에는 그냥 지나칠 수 없는 흥미로운 것들이 많이 숨어 있습니다.

일단 말을 탄 사람의 모습을 보면 그저 그런 사람이 아니라 당대 고구려에서 가장 앞선 패션 감각을 가진 듯 보입니다. 말의 장식도 상당합니다. 재갈을 비롯해서 안장, 등자 등 많은 장식으로 치장하여 대단히 화려해 보입니다. 말의 장식 상태를 보면 이 말을 탄 사람의 신분이 예사롭지 않다는 것을 알 수 있습니다. 아마도 상당한 재력과 권력, 교양을 가진 인물이 아닐까 싶습니다. 차림새를 보면 말과는 달리 상당히 미니멀하면서도 맵시 있어 보여서 더 그렇게 짐작됩니다.

고구려 벽화에 나타난
세련된 패션 감각

우선 말을 탄 인물부터 자세히 살펴볼까요? 머리에 '절풍'이라는 두 개의 깃털을 부착한 세련된 모자를 쓰고 있는 것부터가 예사롭지 않습니다. 비스듬히 대각선으로 날렵하게 뻗은 깃털의 맵시가 모자의 존재감을 매우 귀족적이고 화려하게 드러내고 있으며, 남성용 장신구로서 단아하면서도 날렵한 이미지로 아주 인상적인 역할을 하고 있습니다. 사실 진짜 멋쟁이라면 이런 패션소품을 섬세한 감각으로 활용하여 자신을 꾸밀 줄 알아야

합니다. 이 사람의 전체적인 옷차림은 이 모자의 깃털로 완성된다고 해도 과언이 아닙니다. 옷을 살펴보면 전체적으로는 흰색을 바탕으로 검은색 띠로 강조한 미니멀하고 댄디한 옷차림을 하고 있습니다. 일체의 군더더기가 없이 심플합니다. 이 사람이 귀족적으로 보이는 것은 색채 때문이 아니라, 이처럼 검은색과 흰색의 두 가지 색으로만 패션의 멋을 압축하여 표현하고 있기 때문입니다. 더없이 깨끗하고 순수하며 세련된 흰색으로 옷 전체의 인상을 구축하고 있고, 그 위에 좁은 검은색 면이 엄숙하고 세련된 인상을 더해 차분하면서도 강한 인상을 표현하고 있습니다.

- 날렵한 맵시
- 흰색과 검은색의 미니멀
- 패션 소품 역할을 하는 화살
- 화려한 말 장식

그림 속 인물이 입은 옷차림 분석

제가 처음 이 그림을 보고서 놀랐던 이유는 이 사람이 입은 흑백의 패션이 조선 시대 선비들의 옷, 특히 학자들이 입는 학창의와 너무나 유사했기 때문입니다. 역시 우리 민족은 흰색과 검은색 면을 대비시킨 옷을 전통적으로 선호하는 것을 눈으로 확인할 수 있었습니다. 나중에 왕회도에 그려진 신라 사신과 번객 입조도의 백제 사신이 흰색 옷을 입은 것을 보면서 그런 생각은 더 굳어졌습니다.

그런데 고구려 벽화에 나타난 사람들이 입은 일반적인 옷들을 보면 대체로 컬러풀합니다. 고려 불화에 그려진 사람들의 옷들을 봐도 그렇습니다. 조선 시대에 흰색 옷을 많이 입었던 것은 사실이지만, 역사적으로 우리 민족은 흰색보다는 다채로운 색상의 옷을 더 많이 입었던 것 같습니다. 백의민족이라는 선입견은 조선말 일제의 영향으로 만들어진 것일 공산이 큽니다. 조선 시대에는 옷을 염색할 물감을 살 경제적인 여력이 없어서 사람들이 흰색 옷만 입었다는 생각은 일본 제국주의가 악의적으로 만들어낸 선입견일 뿐입니다.

조선 시대의 학창의, 중국 왕회도의 신라 사신 그림과
번객 입조도의 백제 사신 그림의 흰색 옷들

당시에는 국상도 많고 나라 전체가 초상집과 다름이 없다 보니 백성들이 흰색 옷을 입을 일이 많았고, 그런 한편으로 유교 엘리트층에서 공유하던 백색에 대한 미학적 의미가 조선 말기에 대중화되면서 흰색 옷이 유행했을 가능성도 커 보입니다. 아무튼 출토된 조선 시대의 옷들을 보면 동시대 전체에 걸쳐 흰색 옷만 유행하지는 않았고, 오히려 일반적으로 컬러풀한 옷을 많이 입었던 것 같습니다. 흰색 옷은 매우 이념적인 미적 취향을 가졌을 경우에 선호되었던 것으로 보입니다.

현대 복식에서도 아르마니나 샤넬처럼 무언가 럭셔리하고 고급스런 이미지를 지향할 때 무채색을 특별히 선호합니다. 그런 것처럼 조선 시대의 흰색 옷이나 고구려의 이 벽화에서 그려진 흰색에 검은색을 곁들인 옷은 일상적인 것이기보다는, 특별한 사람들이 선호했던 당대의 럭셔리한 차림이라고 보는 것이 정확할 것입니다.

흰색 바탕으로 좁은 검은색 면을 대비시키는 패션은 전통적으로 신분과 지성의 수준이 높은 층이 선호하는 것이었습니다. 귀족들이나 학자들이 입은 옷에서 주로 이런 흑백 대비를 많이 볼 수 있는 것도 그런 이유일 것입니다. 그런데 많은 사람들이 흰색과 검은색으로 이루어진 옷을 청렴하고 소박하며 서민적인 이미지로 흔히 알고 있습니다. 이것은 가난하고 양반에게 핍박받는 조선 사람들의 처지를 부각함으로써 제국주의를 합리화하려 했던 일본 제국주의자들의 문화적 조작으로 의심됩니다.

조선 말에 흰색 옷이 유행한 것을 물감의 결핍 때문으로 보기는 어렵습니다. 지천에 널린 게 꽃이고 열매인데 마음만 먹으면 옷감에 물들이는 게 뭐 그리 어려웠을까요?

샤넬과 아르마니의
옷을 입은 고구려인

동서고금을 막론하고 흰색이나 검은색은 가난을 상징하는 색이 아니라 이념을 상징하는 색이었습니다. 그래서 서양에서도 귀족이나 성직자 등 특수계층에서 많이 선호하는 색이었지요. 현대 패션에서도 샤넬이나 아르마니와 같은 세련되고 깊이 있는 명품 브랜드들이 시그니처 컬러로 내세우는 것이 검은색 등의 무채색입니다.

색도 색이지만 아무런 장식 없이 순전히 단색으로만 옷을 디자인한 것을 들어, 가난이나 문화적 낙후성을 대변하는 것 아니냐고 지적하는 사람도 있는 듯합니다. 그렇지만 서양의 문물이 가장 득세하던 20세기 초 서양에서 최초로 각광받으며 유행한 것이 미니멀한 패션입니다. 이때 등장한 것이 가브리엘 샤넬Gabrielle Chanel, 1883~1971입니다. 샤넬 이후로 현대 패션에서는 이전의 극단적인 화려함을 뒤로 하고, 극단적인 심플함을 오히려 더 세련된 것으로 인정하게 됩니다. 남성복에서 이런 미니멀함을 최고의 품격으로 승화한 브랜드는 이탈리아의 조르조 아르마니Giorgio Armani, 1934~였습니다. 아르마니는 처음부터 지금까지 줄곧 검은색이나 흰색의 무채색 등을 위주로 최고의 패션을 디자인해 왔습니다.

그런 점에서 보면 고구려 벽화에 나타난 말을 탄 사람은 현대로 치면 샤넬이나 아르마니의 옷을 입고 있는 것처럼 보입니다. 즉, 시대와 공간은 달라도 이 벽화에 그려진 옷이나 이탈리아 아르마니의 옷이 지향하는 멋은 동일하다고 할 수 있지요. 이 정도로 치장된 말을 탈 신분의 사람이라면 화려한 색의 옷을 입으려고 해도 얼마든지 입

을 수 있었을 것이고, 화려한 치장도 얼마든지 할 수 있었을 것입니다. 그런데도 자신은 모자에 깃털만 꽂고 말에는 갖은 치장을 한 것을 보면 뛰어난 패션 감각을 지녔음을 짐작할 수 있습니다.

고구려 시대에 이런 경지의 패션 감각을 지녔다는 것은 고구려의 문화적 차원이 일상적인 차원에서도 얼마나 높은 수준을 이루었는지를 시사합니다. 고구려가 700여 년간 전쟁만 치른 게 아닌 것은 확실합니다. 수많은 중원의 경쟁자들과 싸우면서도 국가의 정체성을 그렇게 오랜 세월 유지할 수 있었던 까닭은 이렇게 옷차림 하나로도 이념성을 구현할 수 있는 차원 높은 문화 덕분이었을 것입니다.

댄디한 신사복을 차려입고 화살통과 활을 지니고 있는 모습을 보

럭셔리한 샤넬과 아르마니의 무채색 패션

면, 그림의 남자는 전투를 치르러 가는 것 같지는 않아 보입니다. 화살을 넣은 케이스도 아마 오늘날의 에르메스 같은 수준의 명품일 것입니다. 허리춤에 맨 화살통도 마치 아름다운 패션 소품처럼 보입니다. 화살 하나를 살짝 삐뚤게 놓은 것을 보면 이 그림을 그린 사람의 감각도 상당히 세련된 것 같습니다.

아마도 이 그림의 주인공은 사냥하러 가는 것처럼 보입니다. 당시 사냥이라면 오늘날의 골프와 같이 최고의 레저 활동이었을 것입니다. 그러니까 이 그림은 아름답게 치장한 말을 타고, 멋지게 옷을 차려입고 사냥을 즐기러 가는 모습을 그린 듯합니다. 오늘날 멋진 차림으로 고급 승용차를 몰고 골프를 즐기러 가는 럭셔리한 현대인의 모습과 하나도 달라 보이지 않습니다.

이런 그림에서 우리는 시대를 초월한 멋에 대해 배웁니다. 이 그림에 드러난 패션 감각이 시간을 초월하여 이후의 여러 시대에도 그대로 이어져 내려왔다는 것은 우리로 하여금 많은 생각을 하게 합니다. 전통이란 그렇게 시간을 넘어서서 흘러가는 것인지…. 이제 100여 년간 남의 문명에 의해 손상된 우리의 고유한 멋을 회복할 때가 된 것 같습니다. 그리고 우리의 이런 역사적인 멋으로 세계를 멋지게 만드는 꿈도 꾸어 봄직한 것 같습니다.

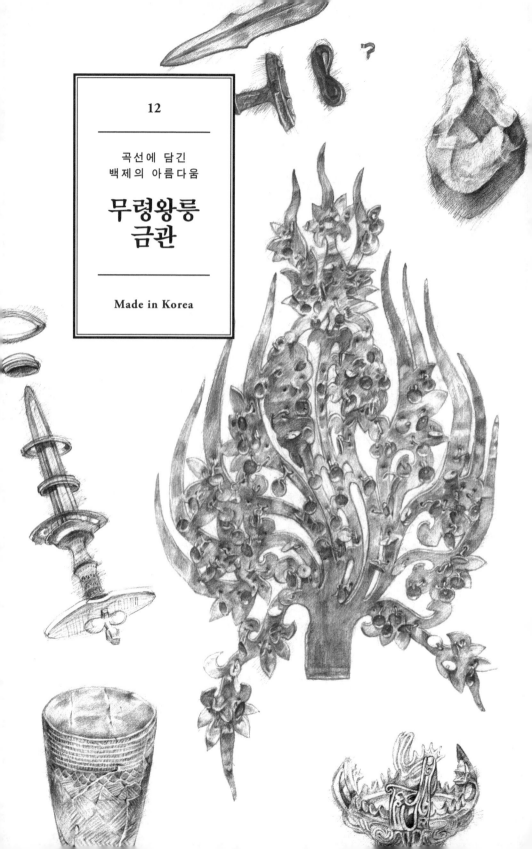

12

곡선에 담긴
백제의 아름다움

무령왕릉
금관

Made in Korea

이 아름다운 유물을 볼 때마다 저는 가슴이 철렁합니다. '이거라도 없었으면 어쩔 뻔했나!' 싶어서요.

이 금관 장식은 무령왕릉에서 나왔습니다. 알다시피 무령왕릉은 일본 식민지 시대에 도굴되지 않은 유일한 백제 왕릉입니다. 일본 식민지 시대가 우리에게 미친 피해는 이루 말할 수 없지만, 그래도 시간이 지나면서 회복되는 것이 많았습니다. 하지만 개성의 그 수많은 고려 시대 능들이나 백제의 왕릉들이 모두 도굴당한 것은 다시는 회복할 수 없는 피해였습니다. 유물 몇 점을 빼앗긴 수준이 아니라 역사를 완전히 통째로 파괴당했기 때문에 더욱 치명적이었지요. 이로 인해 백제나 고려의 역사 중 많은 부분은 앞으로도 영원히 회복할 수 없게 되었습니다.

같은 제국주의 국가임에도 영국이나 프랑스는 식민지에서 불법적으로 수탈해 온 유물들을 박물관에 소중하게 보관하고 공개하면서 본국보다 더 꼼꼼하고 성실하게 연구합니다. 그렇지만 일본은 우리나라를 식민 지배하는 동안 무엇을 얼마나 수탈해 갔는지 기록조차 제대로 해놓은 게 없습니다. 아니, 있어도 안 보여주는 것이겠지요. 그러니 영국이나 프랑스 같은 수준은 아예 기대할 수도 없을 뿐만 아니라, 빼앗아간 유물을 공개된 장소에 온전히 전시하지도 않고 있습니다. 그러기는커녕 숨기기에만 급급합니다.

이것만 봐도 과연 일본이 제대로 된 문화적 역량이나 산업적 실력으로 근대화를 이루었는지 의심이 갑니다. 문화적인 부분만 봐도 식민지 시대뿐 아니라 지금까지 일본의 태도는 근대적이기는커녕 제대로 야만적입니다.

무령왕릉은 어쩌면 망한 백제의 영혼들이 자신들이 역사에서 완전

히 잊히는 것을 막으려고 마지막으로 영혼의 힘을 모아 우리에게 남겨준 타임캡슐이 아닐까 싶습니다. 이 무령왕릉이 없었다면 우리는 아직도 백제가 어떤 나라였는지 감조차 못 잡고 있을 것입니다. 이 무덤이 일본 식민지 시대에 발견되지 않은 덕분에 백제의 모습을 그나마 조금만이라도 머릿속에 떠올릴 수 있게 되었으니 얼마나 다행인지요.

현대의 조형원리를 품은
백제 금관 장식

무령왕릉에서는 총 108종, 2,906점의 유물이 출토되었는데, 그중에서도 가장 중요하고 상징적인 것이 바로 왕이 머리에 썼던 이 금관 장식이라고 할 수 있습니다. 작지만 이 안에는 백제의 조형미가 고도로 압축되어 있어서 잘만 살펴보면 백제 문화에 대한 많은 정보와 가치를 얻을 수 있습니다. 가히 백제 시대의 메모리칩이라고 할 만합니다.

이 금관 장식은 전체적으로 좌우가 대칭 형태로 보이며, 그 안에 복잡한 장식이 들어 있습니다. 대칭적인 형태의 특징은 '질서'로 요약할 수 있습니다. 좌우가 같으면 아무리 복잡한 구조의 형태라도 탄탄한 질서가 형성됩니다. 데칼코마니를 생각하면 이해하기 쉽지요. 한쪽 면에 물감을 아무리 복잡하게 떨어뜨려 놓아도 종이를 반으로 접어서 반대 면에 그대로 찍으면 언제 그랬느냐는 듯이 질서정연해집니다. 그래서 질서를 추구했던 서양의 건축역사에서는 '대칭'의 질서를 건축이 구현해야 할 가장 중요한 원리로 여겼잡니다. 로마 시대의 건

좌우가 같은 데칼코마니

축이론가 비트루비우스Marcus Vitruvius polio, ?~?는 《건축술에 대하여》라는 저서에서 대칭구조를 강조했으며, 이런 그의 이론은 이후 르네상스 시대에 와서 건축가 알베르티Leon Battista Alberti, 1404~1472에 의해 다시 이어져 근대 건축에까지 영향을 미쳤습니다. 실제로 서양의 고전건축들을 살펴보면 거의가 엄격한 대칭 형태로 디자인되어 있습니다. 그런 경향은 서양의 현대 건축에까지도 부분적으로 이어집니다.

그런데 이렇게 질서가 너무 엄격해지면 안정감은 확보되지만, 생동감이 상실되고 얼음처럼 딱딱해지는 문제가 생깁니다. 예술이 지향하고 확보해야 할 자연스러움이 훼손되어 버린다는 것은 아주 치명적인 단점입니다. 그래서 많은 조형이론에서는 '통일감'과 함께 '변화'를 강조합니다. 좋은 조형은 안정감 속에 변화를 머금어야 합니다. 근대에 접어들어 서양 조형예술에서도 엄격한 대칭성을 벗어나려는 움직임이 활발하게 일어나면서 현대미술이 시작되었습니다.

그런 점에서 무령왕릉의 금관 장식을 다시 보면 좀 놀랍습니다. 전체적으로 대칭 형태로 보이긴 하지만, 그 안에 들어 있는 복잡한 곡선의 장식들은 대칭을 벗어나는 움직임을 보이기 때문입니다. 전체

대칭성이 강한 서양의 고전 건축

적인 실루엣은 대칭형으로 디자인해서 안정적인 질서를 형성하며, 그 안쪽은 비대칭적인 구조로 디자인해서 역동적인 변화와 강하고 부드러운 운동감을 표현했습니다. 변화와 통일이라는 조형의 근본 원리를 매우 영리하게 실현한 것입니다.

이렇게 전체 실루엣은 안정적이고 그 안쪽은 역동적이어서 형태의 안과 밖이 조형적으로 강하게 대비되는 것도 중요한 특징입니다. 이렇게 서로 다른 조형원리들이 대비되면 시각적으로 아주 강한 인상이 만들어집니다. 이 금관 장식이 무령왕릉에서 출토된 유물 중에서도 가장 눈에 띄는 것은 그 때문입니다.

이 유물뿐 아니라 백제 시대의 유물들에서 공통적으로 발견되는 현상이지만, 이 시대의 유물들에서는 현대에 들어와서나 일반화된 조형원리들이 아무렇지도 않게 불쑥불쑥 나타납니다. 이 금관 장식의 디자인만 보더라도 형태들이 모두 현대적인 조형원리를 표현하고 있습니다. 그때와 지금의 시간 차이를 생각하면 아무리 우연이라고 해도 이해하기 어려운 현상입니다. 중국이나 일본의 전통문화에서

비대칭적인 부분

대칭적 실루엣

무령왕릉 금관 장식의
대칭적이면서도
비대칭적인 형태

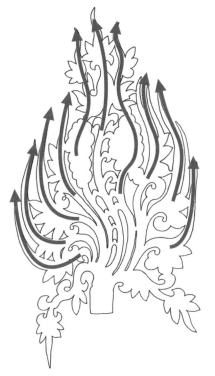

금관 장식의
통일된
전체적인 동세

는 좀 찾아보기가 어려운 특징이기도 합니다.

백제의 이런 현대적 조형성은 결코 태생적인 감각으로 만들어질 수 있는 것이 아닙니다. 이런 형태를 구현하기 위해서는 표현욕구보다는 그것을 절제하고 조정하려는 조형적 의지가 강해야 하기 때문입니다. 인간은 본능적으로 절제하기보다는 장식을 하려고 듭니다. 그래서 절제된 형태를 만드는 데는 이성의 역할이 필요하고 미적 이념의 통제가 작용해야 합니다. 지금까지 살펴본 것처럼 이 금관 장식에 작용되는 조형논리에서도 그런 절제의 흔적을 많이 발견할 수 있습니다.

그 옛날에 이런 지적 조형이 가능했다는 것은 참으로 믿을 수 없는 일이지만, 아무튼 백제의 문화를 제대로 이해하려면 이 금관 장식의 안쪽으로 좀 더 파고 들어갈 필요가 있습니다.

백제의 곡선미에
숨은 비밀

금관을 장식한 부분들의 구조를 살펴보면 대단한 논리들이 들어 있습니다. 일단 곡선들의 궤적들이 다이내믹하고 복잡합니다. 그렇다고 혼란스럽지는 않습니다. 전체적인 동세는 위쪽을 향해 웨이브를 형성하고 있는데, 그런 흐름에 편승한 부분들의 움직임이 매우 역동적으로 조화를 이룹니다. 역시 우리는 곡선의 민족인 것 같습니다. 얼핏 봐도 곡선으로 흐르는 형태들이 부드러우면서도 힘차고, 복잡하면서도 명쾌하여 백제 특유의 세련된 아름다움을 보여줍니다.

그런데 장식성이 강하면 시각적으로 명쾌해 보이기보다는 화려한 느낌이 두드러지게 되고, 세련되기보다는 고전적으로 보이는 것이 일반적입니다. 장식적이면서도 명쾌하다는 것은 조형적으로 매우 모순적인 특징입니다. 그러니까 이 백제의 금관은 상당히 모순적인 조형미를 가지고 있는 셈입니다. 그런 점에서 백제의 유물들은 고전적인 듯하면서도 현대적인 느낌을 가지게 됩니다. 이 금관을 이루는 곡선의 가지를 아무거나 하나 선택해서 그 구조를 살펴보면 백제의 곡선미에 숨은 비밀을 풀 수 있습니다. 한쪽이 완만한 곡선으로 긴 웨이브를 형성하면서 부드럽고 세련된 이미지를 구축하면, 그 반대쪽은 짧은 웨이브를 가진 곡선들이 짧고 복잡한 구조를 이루면서 장식적인 역할을 합니다. 그렇게 한쪽에는 미니멀한 이미지를 불어넣고 다른 한쪽에는 다이내믹한 기운을 불어넣고 있는데, 이렇게 하나의 형태에 상반되는 성격의 곡선들이 조화를 이루는 덕분에 단순하면서도 장식적인 매우 모순적인 조형미를 얻게 됩니다. 백제의 유물들에서는 이런 원리가 공통적으로 적용된 곡선들을 많이 볼 수 있습니다. 금관의 장식뿐 아니라 백제의 유물들이 대체로 현대적으로 세련되어 보이는 것은 이런 조형원리들을 구현했기 때문입니다. 조형원리로 보면 백제에서는 조형적 대비효과를 대단히 선호했던 것 같습니다. 한쪽은 완만하고 한쪽은 복잡한 형상으로 이루어진 백제 특유의 장식 스타일은 일본 유물에서도 적지

단순한 선

장식적인 선

부분적인 장식에 담긴 백제의 조형원리

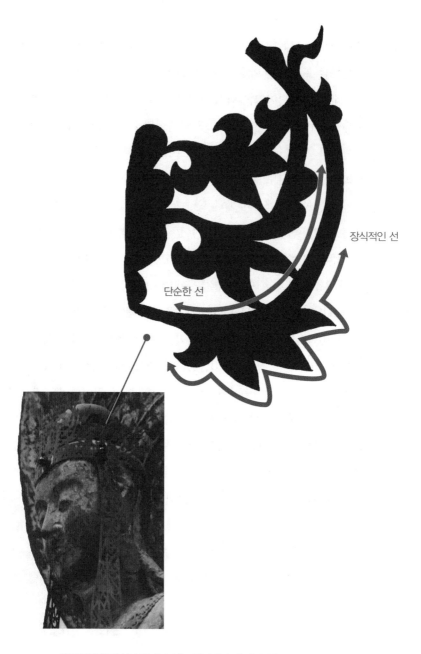

장식적인 선

단순한 선

백제의 곡선 장식이 들어가 있는 일본 호류사 백제관음의 관

않게 살펴볼 수 있습니다. 호류사에 있는 백제관음의 관을 잘 살펴보면 백제의 관에 들어가 있는 장식적인 형태와 거의 유사한 장식들이 많이 들어가 있습니다. 한쪽은 완만한 곡선으로, 한쪽은 다이내믹한 움직임을 지닌 곡선으로 만들어져 있어서 백제적인 세련미를 보여줍니다. 이 사실이 중요한 것은 일본 문화와 백제 문화의 양식적 연관성을 추적함으로써 백제 문화의 원형을 되살릴 수 있기 때문입니다.

일본에도 많은 고대의 유물들이 남아 있는데, 대부분 한반도의 영향을 받아서 만들어진 것입니다. 그러므로 아무리 나중에 독자적으로 발전시켰다고 해도 그 안에는 백제의 양식적 경향이 시대양식으로서 남아있을 수밖에 없습니다. 우리나라에서 출토된 유물들을 실마리로 이들과의 조형적 연관성을 밝히고 재해석하는 데 성공하면, 과거에 사라진 많은 문화적 흔적들을 어느 정도 복원할 수 있습니다. 로마의 복제품들로 그리스 조각의 역사를 되살렸던 서양 조형예술사의 사례도 있습니다.

아무튼 무령왕릉의 작은 금관 장식 하나도 이렇게 섬세하고 중층적인 조형원리로 만들었으니, 더 크고 화려한 것들은 어떻게 만들었을지 상상이 됩니다. 이 땅에서 이미 사라진 많은 백제의 문화들 모두가 이처럼 뛰어난 조형적 논리와 솜씨로 만들어졌을 것입니다. 앞으로 백제의 문화를 살펴볼 때 우리는 항상 보이는 것이 전부가 아니며, 그보다 더 좋은 것들이 즐비했을 것이라는 생각을 염두에 두어야 하겠습니다.

13

날 아 가 는 제 비 로
장 식 하 다

금제
뒤꽂이

Made in Korea

무령왕릉에서 출토된 유물 중에서 시선을 끄는 또 다른 걸작이 있습니다. 금관 장식 옆에 항상 따라다니는 머리 장식인 금으로 만든 뒤꽂이입니다. 아마 무령왕릉의 금관 장식 옆에 있는 모습을 많이들 보았을 것이므로 상당히 눈에 익은 유물일 것으로 생각됩니다. 전체적으로 우아하게 흐르는 곡선으로만 구성되어 있는데, 백제 시대의 금속공예품으로 보기 어려울 정도로 심플합니다. 그래서 상당히 현대적인 느낌을 주는 유물입니다. 같이 출토된 금관 장식과는 조형적인 원리가 완전히 다른데도 불구하고 시선을 끄는 힘은 금관 장식 못지않습니다.

시각적으로 눈길을 강하게 끄는 형태들은 대체로 두 가지 특징을 가집니다. 우선 눈에 잘 들어오는 형태여야 합니다. 구조가 복잡한 형태보다는 단순한 형태가 생리학적으로 눈에 훨씬 잘 들어옵니다. 그다음은 형태의 이미지, 즉 인상이 강해야 합니다. 같은 심플한 형태라도 인상이 강한 것과 덤덤한 것이 있습니다. 인상이 강한 형태가 아무래도 눈에 더 잘 들어옵니다. 그런 점에서 이 뒤꽂이는 두 가지의 특징을 모두 가지고 있습니다. 전체적 형태가 단순 명료하며, 속도감이 강해서 눈에 잘 들어옵니다. 그래서 많은 사람들이 이 유물을 특히 인상 깊게 기억하는 것 같습니다.

단순한 형태 속에 숨은 복잡한 조형원리

이 뒤꽂이를 좀 더 구체적으로 살펴보면, 조형적인 가독성뿐 아니라 유려한 곡선이 날렵하게 흐르는 강

한 동세가 매우 인상적입니다. 같이 출토된 금관 장식에서는 짧고
복잡한 웨이브들의 복잡한 장식성이 시선을 강하게 끌었다면, 이
뒤꽂이에서는 완만한 곡선이 만들어내는 날렵한 속도감이
강하게 시선을 이끕니다. 형태는 단순하지만 내
재된 조형적 에너지가 아주 강합니다. 그런데
이 스피디한 곡선의 속도감을 좀 더 살펴볼 필
요가 있습니다.

완만한 곡선들로 이루어진 형태는 일반적으로 부드럽
고 우아해 보이지 속도감을 자아내지는 않습니다. 그런
데 이 뒤꽂이에서는 자동차나 비행기의 곡면들에서 느껴
지는 것과 같은 속도감이 느껴집니다. 백제의 다른 유물들
에서 볼 수 있는 유사한 모양의 곡선들은 대체로 속도감과는
거리가 멉니다. 느리고 우아하게 흐르는 듯한 느낌으로 귀족
적인 인상을 자아내는 경우가 대부분이지요.

그런데 이 뒤꽂이는 우아한 곡선으로 디자인되어 있음에도 불
구하고 속도감이 매우 강합니다. 이렇듯 다른 유물들과는 달리
매우 강한 인상으로 다가오는 비밀은 바로 이 뒤꽂이 아랫부분
의 처리에 있습니다.

이 뒤꽂이의 곡선 흐름에만 주목하면 느리고 완만해 보여서
별로 강한 동세를 느낄 수가 없습니다. 그런데 뒤꽂이의 폭이
변화하는 것을 보면, 위쪽에서는 아주 넓었다가 아래쪽으로
갈수록 좁아지면서 극적인 변화를 보여줍니다. 이 뒤꽂이에
서 느낄 수 있는 빠른 속도감은 바로 이 폭의 대비에서 만들
어짐을 알 수 있습니다. 문제는 좁아진 폭 아랫부분의 조형

자동차와 전투기의 실루엣에서 찾은 속도감 있는 형태미

뒤꽂이의 조형적 속도감 분석

적 처리입니다.

뒤꽂이 양쪽 옆면으로 흐르는 곡선이 최대로 좁아지는 부분을 지나면 다시 조금 넓어지기 시작합니다. 여기서부터 곡선은 직선에 가까워지고, 세 개의 기다란 가지로 변합니다. 선의 흐름은 그대로인데, 끝부분으로 갈수록 뾰족하고 길쭉한 형태로 바뀌어 버립니다. 이런 대비감으로 인해 아래쪽으로 갈수록 시각적 속도감이 빨라집니다.

이처럼 뒤꽂이의 형태는 단순하지만 그 안에 적용된 조형원리를 살펴보면 대단히 복잡합니다. 겉만 보면 이렇게 심플한 형태가 디자인하기 쉬울 것 같지만 사실은 반대이지요.

심플한 형태의 묘미는 눈에 뻔히 보이는 단순한 요소들에 이처럼 복잡한 조형원리를 심어 놓았을 때입니다. 그냥 이미지만 보면 별것 없어 보이지만, 그 안에 감추어져 있는 조형원리가 복잡할수록 조형적인 인상과 쾌감은 증폭됩니다. 그래서 이 뒤꽂이는 백제 때 만들어진 유물임에도 그 안에 담겨 있는 조형원리만 보면 매우 현대적입니다.

'제비'라는 퍼스낼리티를 구현한 뒤꽂이

이 뒤꽂이에 구현된 모든 조형적 처리들은 사실 하나의 목적을 향해 계획된 것으로 볼 수 있습니다. 그 목적은 이 작은 뒤꽂이에 왜 우아하고 귀족적인 느낌이 아니라 빠른 속도감을 구현했는지를 살펴보면 알 수 있습니다.

이 뒤꽂이의 상단을 보면 대칭을 이루는 곡선의 흐름이 좀 복잡합니다. 긴 웨이브와 중간의 동글동글한 웨이브가 아주 귀여운 대비감을 자아내고 있는데, 자세히 보면 새의 머리와 날개를 곡선으로 단순화한 모양입니다. 전체적으로 보면 제비가 빠른 속도로 날아가고 있는 모습을 추상화한 것임을 알 수 있습니다.

어느 한 부분도 제비를 구체적으로 묘사하지 않았음에도, 날렵한 곡선 몇 개만으로 제비의 이미지를 은유한 조형적 솜씨가 매우 출중합니다. 은유적 암시로 표현된, 매우 현대적인 추상조형에 근접한 유물입니다.

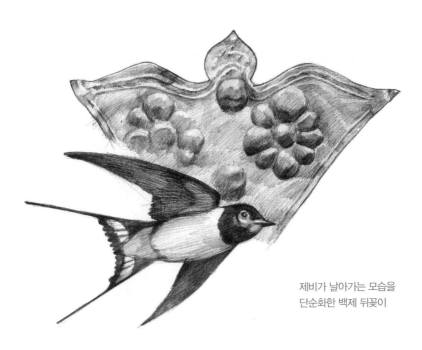

제비가 날아가는 모습을
단순화한 백제 뒤꽂이

191

같은 시대, 같은 장소에 있었던 유물인데 금관 장식과는 완전히 다른 조형원리를 구사하고 있습니다. 도대체 백제 시대의 조형적 수준은 얼마나 높은 경지에 이르렀던 것일까요? 이 작은 금제 뒤꽂이는 단순한 머리 장식일 뿐이지만, 여기에 제비라는 생명의 존재성을 구현한 점도 놓쳐서는 안 될 것입니다.

사람이 쓰는 물질인 도구에 이처럼 생명의 퍼스낼리티를 부여하고, 쓰임새와 상징성을 모두 성취한 디자인으로는 이탈리아 디자이너 알레산드로 멘디니Alessandro Mendini, 1931~2019의 와인 오프너 '안나 G'를 꼽을 수 있습니다.

이것은 단지 하나의 와인 오프너일 뿐이었지만 여인의 모습으로 디자인해서 세계 디자인계에 센세이셔널을 불러일으켰고, 지금까지

제비를 닮은 백제의 뒤꽂이와 여인을 닮은 알레산드로 멘디니의 안나 G

도 세계적인 인기를 구가하고 있는 디자인입니다. 물체에 이렇게 퍼스낼리티가 구현되면, 사람은 심리학적으로 그 물체를 애완동물처럼 대하게 된다고 합니다. 이 와인 오프너가 디자인 역사에 길이 남을 명작이 된 배경에는 이런 심리학적인 이유가 있었습니다.

여인이 아니라 제비라는 차이가 있을 뿐, 도구인 물건에 퍼스낼리티를 구현했다는 점에서 무령왕릉의 뒤꽂이와 '안나 G'는 같습니다. 그러니까 이 뒤꽂이는 단지 심플한 겉모습으로만 현대적으로 보이는 것이 아니라, 그 안에서 작동하는 조형적인 논리와 디자인적 개념 때문에 더 현대적으로 보이는 것이지요.

보면 볼수록 당시 백제 시대의 문화에 무슨 일이 있었는지 궁금해집니다.

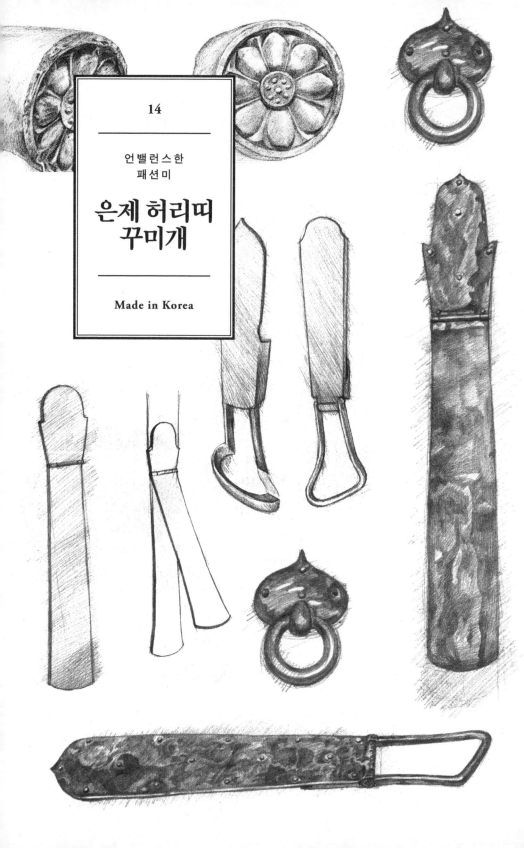

14

언밸런스한
패션미

은제 허리띠
꾸미개

Made in Korea

멋이란 말에 대해 한번 생각해 볼까요? 멋은 자기 혼자만 두드러지는 것이 아니라, 남들의 삶을 존중하는 가운데 나의 독특한 가치를 표현하는 것입니다. 영화 〈킹스맨〉 주연 배우들의 아름다운 수트에 나타난 멋을 생각하면 쉽게 이해할 수 있습니다.

많은 사람들이 눈여겨보는 유물은 아니지만 박물관 한쪽에 얌전하게 자리 잡은 백제 시대의 이 허리띠를 처음 보았을 때, 멋이란 말의 뜻이 머리가 아니라 심장을 파고들었던 기억이 납니다. 그냥 간단하게 생긴 허리띠 버클과 금속판 같은 것들 몇 개만 놓여 있었는데, 이런 부분들로 만들어졌을 허리띠의 구조를 상상하면서 보니 감칠맛 나는 멋이 너무나 매력적으로 제 마음속에 파고들었습니다. 얼핏 보면 요즘 허리띠와 별반 다르지 않게 생겼는데, 허리띠를 매는 구조를 보면 완전히 다릅니다. 천으로 된 허리띠를 버클 부분에 대각선으로 돌려 감아 아래로 늘어뜨리게 되어 있습니다. 그게 전부입니다.

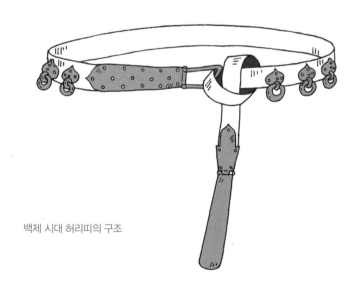

백제 시대 허리띠의 구조

일반적인 허리띠의 구조와 비슷한 듯하지만, 구조가 비대칭적이어서 대칭적인 형태에 비해 여유 있어 보이고 더 멋져 보입니다. 아마도 익숙한 허리띠를 살짝 다르게 사용하는 센스가 생소하면서도 매력적으로 느껴지기 때문일 것입니다.

차라리 완전히 새로운 것을 만드는 것이 쉽지, 이렇게 이미 생활 깊숙이 자리 잡고 있는 익숙한 물건을 색다르게 쓰는 방법을 떠올리기는 생각보다 어렵습니다. 바로 이런 점이 보는 사람들로 하여금 무릎을 '탁' 치게 하고, 더 깊은 인상을 주는 것 같습니다. 진짜 멋쟁이들은 이렇게 익숙한 방식을 살짝 바꿔 남들과 다른 멋을 표현하지요. 그런데 그런 멋을 프랑스의 새 시즌 패션이 아니라 오래전 백제 시대의 유물에서 발견할 수 있다는 것이 참으로 놀랍습니다.

일상적인 패션 아이템에
숨은 감각적인 미(美)

이 허리띠를 세심하게 살펴보면, 가장 먼저 버클 부분이 매우 조형적이라는 것을 알 수 있습니다. 복잡한 장식 하나 없이 가느다란 선적인 형태가 우아한 궤적으로 휘어지면서 비대칭적인 구조를 이루고 있습니다. 아무런 장식이 없어도 단순하면서 세련된 모습에서 매우 현대적인 아름다움을 느낄 수 있습니다. 버클 앞부분의 곡선적인 형태와 뒷부분의 면적인 형태가 서로 강하게 대비되면서 더욱더 현대적인 느낌을 주는데, 이 정도면 버클 부분 자체가 하나의 장신구 또는 그것을 넘어서서 하나의 조형작품이라고 해도 손색이 없습니다.

버클 부분의 조형성

허리띠의 끝부분을 안정적으로 늘어뜨릴 수 있도록 긴 금속판을 부착하여 무게를 가미한 처리 방법도 뛰어납니다. 아래로 늘어뜨리는 금속 부분의 완만하면서도 우아한 곡선의 흐름은 백제 특유의 세련되고 귀족적인 멋을 잘 표현하고 있습니다. 이 부분 역시 아무런 장식 없이 순전히 유려한 곡선으로만 만들어져서 현대적인 느낌이 강합니다. 두드러지지는 않지만 백제의 세련된 조형적 센스를 잘 보여준다고 할 수 있습니다.

작은 허리띠 하나에 불과하지만, 비대칭적으로 매는 새로운 방식과 그로 인한 허리띠의 비대칭적인 디자인 덕분에 이 유물은 허리띠라는 일상적인 패션 아이템에 매우 감각적인 멋을 불러일으킵니다. 장식을 최대한 배제하여 미니멀한 형태와 우아한 곡선의 흐름만으로 깊은 멋을 자아내는 디자인 감각은 도저히 백제 시대의 것으로 볼 수 없을 정도입니다.

그 옛날인 백제 시대에 이미 이런 세련된 패션 아이템과 패션 센스

끝부분의 금속판 처리

가 있었다는 것은 놀라운 사실입니다. 시대만 다를 뿐이지 오늘날 감각으로 봐도 전혀 손색이 없는 디자인입니다. 아마 지금 그대로 다시 만든다고 해도 문제가 없을 것 같습니다.

그래서인지 백제의 이 허리띠는 이후 통일신라 시대에도 그대로 전달됩니다. 통일신라 시대의 패션 아이템에서도 이와 똑같은 구조의 허리띠 유물을 볼 수 있습니다. 백제의 심플한 스타일에 통일신라의 불교문화적 색채가 더해져서 훨씬 화려해지고 조형적으로도 깊어진 것을 볼 수 있습니다. 이런 사실을 보면 당시에도 백제의 패션 감각은 시대를 초월해서 인정을 받았던 것 같습니다.

통일신라의 허리띠

오늘날 프랑스와 같은
역할을 했던 백제

　　　　　　　　그렇다면 이 허리띠와 어울렸던 당시 백제의 최신 패션은 어떠했을까요? 아마도 허리띠의 멋들어진 모양처럼 화려하면서도 세련된 스타일이 아니었을까 싶습니다. 현대 패션에 비해도 전혀 손색없을 세련된 스타일이었겠지요. 그리고 그런 스타일은 고전주의 시대 때 프랑스 패션이 영국이나 독일로 수출되었듯이, 신라나 일본으로 전파되어 유행되었을 것입니다. 그렇다면 과연 백제의 앞선 패션 스타일은 누가 어떻게 만들었으며, 어떤 경로와 어떤 시스템을 통해 주변 나라들에 전파되었을까요? 궁금한 것이 한둘이 아닙니다. 어쨌든 전 유럽에 귀족 문화를 생산하고 전파했던 프랑스의 역할을 그 당시 백제가 하고도 남았으리라 생각됩니다. 그런 것들을 생각하면 백제의 아름다움이 백제 땅 전체는 물론이고, 현해탄을 건너 일본 전역에까지 공기처럼 충만했을 거라는 느낌이 온몸으로 전해옵니다. 이렇듯 박물관이나 도록에만 갇혀있는 전시품이 아니라, 당대의 일상생활 속에서 공기처럼 사람들과 함께 호흡했던 대상으로 볼 때 유물은 비로소 단순한 유물이 아닌 생생한 현실로 다가옵니다. 이탈리아나 프랑스 사람들은 자신들의 오래된 고전문화를 현대 패션으로 계속 되살리고, 그것을 즐기며 새로운 현대 문화를 만들어가고 있습니다. 우리도 백제의 세련된 패션 감각을 오늘날의 감각으로 부활시켜 역사적으로 검증된 멋을 한껏 부려보면 좋을 것 같습니다. 그 옛날 백제가 그랬던 것처럼 주변 여러 나라들에 이런 멋을 전파해도 좋겠지요. 마침 한류열풍이 전 세계를 강타하고 있는 시점이니 바람으로만 그치지는 않을 듯싶습니다.

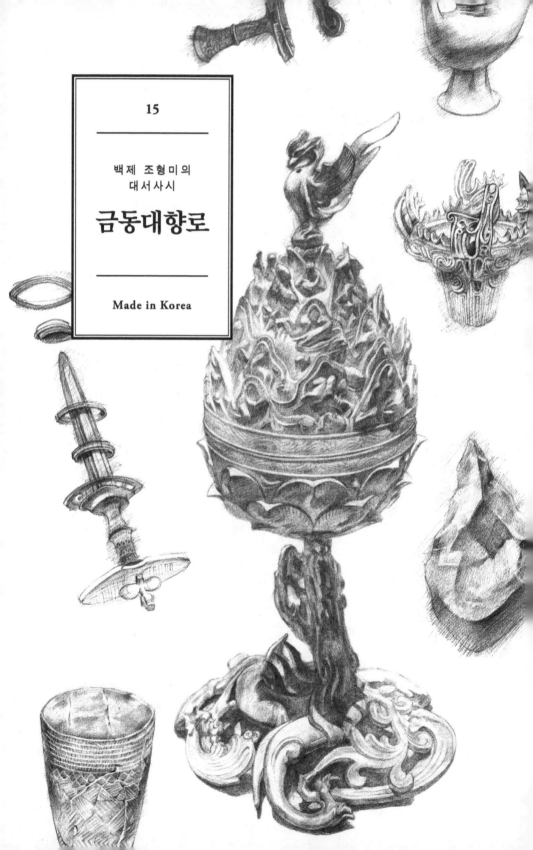

15

백제 조형미의
대서사시

금동대향로

Made in Korea

이 금동대향로는 발견되는 과정부터 무척 드라마틱했습니다. 절터에 주차장을 만들기 위해 터를 닦다가 우연히 발견되었기 때문입니다. 정말 다행이었던 것은 칠기로 만들어진 상자 안에 진흙과 더불어 많은 습기와 함께 묻혀 있던 덕분에 1400여 년이라는 오랜 세월이 지나는 동안에도 부식되지 않은 채 온전한 모습으로 세상에 나오게 되었다는 사실입니다.

이 귀한 금동대향로를 뜬금없이 나무 상자에 넣어 땅에 묻은 것으로 볼 때, 당시 상황이 매우 다급했음을 짐작할 수 있습니다. 아마도 위급한 상황을 맞아 급히 땅속에 숨겼던 것 같습니다. 만일 매장된 상태에 조금이라도 문제가 있었다면, 오랜 세월 동안 부식되어 버려서 오늘날 우리와 만날 수 없었을 테니 여러모로 기적적으로 살아남은 백제의 보물이라고 할 수 있습니다. 백제의 선조들이 위급한 상황에서도 우리에게 남겨둔 진정한 타임캡슐이라고나 할까요.

백제 문화가 소극적이라는
편견을 부서뜨린 유물

당시에도 그리고 지금도 거의 기적적으로 살아남은 이 금동대향로는 그만큼 뛰어난 아름다움을 보여줍니다. 하나의 향로에 불과하지만 세밀하게 만들어진 수많은 조형요소들, 당대 어디에서도 볼 수 없는 아름다운 곡선과 구조 등 잃어버린 백제 문화의 단초들이 거의 모두 압축되어 있습니다.

1993년 이 금동대향로가 발굴되면서 그때까지 백제 문화에 대해서 유통되던 이론이나 추측은 완전히 새로운 국면을 맞이했습니다. 그

간 황량하게만 보였던 백제 땅은 이 발견 이후 화려하고 웅장한 문화로 가득 찬 곳으로 바뀌었으며, 백제 문화에 대한 이해는 수백 걸음, 수천 걸음 앞서가게 되었습니다.

역사적으로 수많은 수탈을 겪은 탓에 우리는 그동안 백제의 모습을 몇 개의 유물에만 의지하여 그릴 수밖에 없었습니다. 그러다 보니 백제의 문화를 소박하거나 차분한 것으로 추측하는 경우가 많았습니다. 거기에 더해 일제 식민 시대부터 전해 내려온 선입견들이 학문을 가장하여 우리의 상상력을 심각하게 저해하기도 했습니다.

그런 차에 혜성처럼 등장한 이 금동대향로는 백제 문화에 대한 소극적인 해석을 완전히 수정해 버렸습니다. 그간 소박하고 간결하게만 여겼던 백제 문화에 대한 인식은 더없이 화려하고 웅장했던 것으로 발전되었습니다.

이는 곧 우리로 하여금 백제 문화의 아름다움이나 규모에 대해 보다 자신감 있게 해석할 수 있게 했고, 그 과정에서 우리는 백제 문화에 대한 상상의 나래를 펼칠 수 있는 새로운 방향성과 새로운 공간을 확립할 수 있었습니다. 우리 생각보다 더 화려하고 어마어마한 문화가 존재했을 것이라는 전제로, 생각과 상상의 여백을 두고 백제 문화를 볼 수 있게 된 것이지요. 어쩌면 이것이 백제 금동대향로가 우리에게 가져다준 가장 큰 선물이 아닐까 싶습니다.

이후로 이 금동대향로의 뛰어난 조형성을 뒷받침해 주는 유물들이 계속해서 출토되고 발견되면서 백제 문화의 면모는 시간이 지날수록 더욱더 크고 화려하게 되살아나고 있습니다. 만일 이 금동대향로가 없었다면 우리는 아직도 백제 문화를 대단히 과소평가하고 있었을 것입니다. 그래서인지 이 유물을 보면 볼수록 조상이 돌봤다

는 생각이 듭니다.

이 금동대향로를 보면 눈과 정신을 가득 채우기 때문에 일단 탄성부터 나옵니다. 그러고 나서 이 안에 들어 있는 구체적인 가치들을 하나하나 꼼꼼히 살펴보게 되지요. 일단 큰 것부터 살펴봅시다.

각 부분이 독자적으로
조형적인 목적과 역할을
지니는 금동대향로

이 금동대향로는 향로치고는 아주 큰 편입니다. 사찰에서 사용했던 것으로 추정되는데, 중국이나 일본에서는 이 금동대향로와 유사한 것을 찾을 수 없습니다. 중국에서 출토되는 박산향로를 비슷한 유형으로 꼽기도 하지만, 크기나 만든 솜씨에서 비교가 되지 않습니다.

백제의 이 금동대향로는 동아시아에서만큼은 독보적인 크기와 아름다움을 지녔습니다. 그런 점에서 생각해 보면 백제의 문화는 화려함과 정교함에서도 뛰어났을 뿐만 아니라 규모에서도 대단했던 것 같습니다.

법당 안에 사용하는 향로가 이 정도의 크기와 만듦새였으니 건물은 얼마나 크고 화려했을까요? 불상은 또 얼마나 웅장하고 아름다웠을까요?

아시아 최대의 면적을 자랑하는 익

중국의 박산향로

산 미륵사지를 보면 백제의 문화적 스케일이 우리가 생각하는 그 이상이었던 것은 분명한 사실 같습니다.

이 금동대향로는 크기만 큰 것이 아니라 매우 복잡하게 만들어졌습니다. 얼핏 봐도 향로 꼭대기의 봉황에서부터 몸체를 채우고 있는 수많은 조형요소들, 받침대의 복잡한 구조 등 향로 전체가 수많은 조형요소들로 가득합니다. 그래서 향로 전체를 보면 무척 화려하고 다이내믹해 보입니다.

그런데 이 금동향로를 구성하고 있는 복잡한 형태들은 그냥 맥락 없이 만들어진 게 아니라 어떤 질서를 이루고 있습니다. 그렇기 때문에 눈으로 볼 때는 복잡해 보이지만 머리로 보면 혼란스럽지 않고 전체적으로 아름다워 보입니다.

전체 구조를 보면 맨 위에 봉황이 홀로 우뚝 자리 잡고 있습니다. 마치 향로 전체를 대표하는 상징처럼 보입니다. 이 봉황은 실제로 향로 전체 이미지를 요약 정리하는 역할을 하며, 향로 전체를 관철하는 조형적 원리나 백제 특유의 조형적 이미지가 압축되어 있습니다.

향로의 몸통은 뚜껑과 향을 피우는 몸체로 나눌 수 있는데, 전체적으로는 달걀 모양 같은 구조를 이룹니다. 그 안에는 대단히 많은 조형요소들이 들어 있습니다. 좀 멀리 떨어져서 보면 향로의 몸통이 매우 장식적으로 보입니다. 조형요소들이 너무 많아서 그렇게 보이는 것이지요.

그런데 자세히 들여다보면 화려하기보다는 수수하고, 세상의 수많은 이야기들이 들어 있음을 알 수 있습니다. 그 안에는 악기를 연주하는 스님도 있고, 많은 산들도 있고, 수많은 캐릭터들이 수많은 이야기들을 만들고 있습니다. 요즘 식으로 표현하면 이 부분은 스토

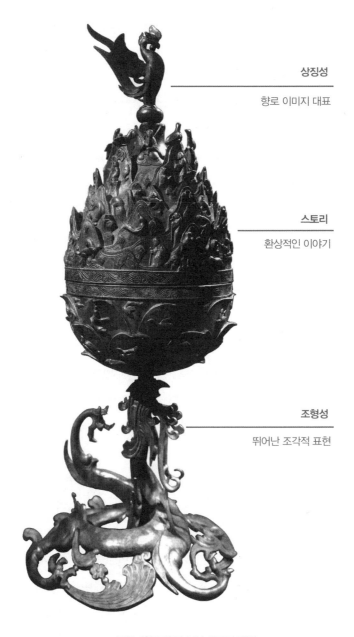

상징성

향로 이미지 대표

스토리

환상적인 이야기

조형성

뛰어난 조각적 표현

금동대향로의 각 부분 구조와 특징

리텔링 영역이라고 할 수 있지요. 그런데 각각의 이야기들이 화려하다기보다는 수수하고 자연스럽습니다. 더없이 크고 화려한 듯 보이지만 그 속에서 뻐기거나 군림하는 태도는 일체 살펴볼 수 없고, 삶에 대한 무한한 애정을 듬뿍 담고 있는 이런 점이야말로 백제 문화의 위대한 가치인 것 같습니다.

향로의 몸통 아래쪽도 복잡해 보입니다. 위쪽과 마찬가지로 수많은 조형요소들이 어울려 있는 것 같지만, 자세히 보면 용 한 마리가 몸을 비틀면서 향로의 몸통을 입으로 물고 있을 뿐입니다. 용의 특이한 모양은 향로가 넘어지지 않게 지지하는 받침대 역할을 합니다. 그런 구조가 너무나 아름다운 형태로 디자인되어서 장식적으로 가장 돋보이다 보니 화려하게 보이는 것이지요.

이상의 구조를 살펴보면 향로의 형태가 그저 화려하고 복잡하게만 만들어진 것이 아니라, 각 부분이 독자적으로 조형적인 목적과 역할을 가지고 만들어졌음을 알 수 있습니다. 무엇보다 각 부분들이 독자적인 이야기를 가지고 전체를 형성하는 점이 여느 유물의 디자인들과는 다릅니다. 단지 시각적으로만 예쁜 게 아니라 조형적 개념이 뛰어납니다.

이 금동대향로는 백제 때 만들어졌음에도 불구하고 그 안에 담긴 조형적 질서나 가치들이 매우 치밀하게 계산되어 있습니다. 그렇기 때문에 현대적인 조형예술을 감상하는 눈으로 살펴봐야 그 진면목을 제대로 파악할 수 있습니다. 우선 전체적인 조형적 이야기를 살펴본 후 부분적인 이야기들을 분석하면서 이 유물 안에 숨은 가치들을 체계적으로 살펴보겠습니다.

100가지 캐릭터가 지닌
100가지 이야기

　　　　　　우선 맨 위에는 자리 잡은 봉황부터 살펴볼까요? 봉황은 중국과 우리나라에서 오래전부터 좋아하는 상징입니다. 원래는 용과 함께 도교의 캐릭터였으나, 후대에 불교나 왕실의 권위를 상징하는 캐릭터로 공유되면서 무척 큰 사랑을 받아왔습니다. 지금도 청와대를 봉황이 장식하는 것을 볼 수 있지요. 봉황이 왕족이나 권력을 상징하는 바가 크다 보니, 주로 화려하고 권위적으로 많이 디자인되어 왔습니다. 그런데 이 향로의 봉황은 옛날 것임에도 불구하고 매우 심플하게 디자인되었습니다. 향로 전

봉황 부분의 아름다운 형태

체의 화려함과는 너무나도 상반되는 이미지입니다. 단지 심플하기
만 한 게 아니라 3차원 곡면으로만 만들어져 있습니다. 페라리나 벤
츠, 아우디 등 요즘 자동차 디자인과 원리적으로 아주 유사합니다.
백제 시대에 만들어진 봉황에서 이런 현대적인 조형언어를 발견하
게 되는 것은 매우 당혹스러운 일입니다. 특히 자동차 디자인을 조
금이라도 아는 사람이라면, 이 봉황의 꼬리를 흐르는 속도감 있고
아름다운 곡면이 평범한 감각으로 만들어진 게 아니란 것을 단박에
알아볼 수 있습니다.

봉황 형태의 동세

이 봉황의 형태는 앞쪽의 몸통과 뒤쪽의 꼬리 부분이 강력한 대비를 이루는 것이 인상적입니다. 앞쪽은 봉황의 머리에서부터 가슴, 다리에 이르기까지 매우 압축된 S라인을 형성합니다. 반면에 뒤쪽의 꼬리 부분은 그와 반대로 크고 완만하게 펴지면서 흐르는 형태입니다. 앞쪽의 몸통은 잔뜩 웅크러서 조형적 에너지를 압축하고 있고, 뒤의 꼬리 부분은 그것을 세련된 웨이브로 풀어주고 있지요. 앞뒤가 이렇게 조형적으로 강하게 대비되기 때문에 전체적으로 인상이 아주 세련되어 보이고 강해 보입니다. 장식을 수반하지 않고 이런 대비감을 형성한다는 점에서 매우 현대적입니다.

이 봉황은 캐릭터로서도 매우 뛰어난 완성도를 보여줍니다. 봉황의 이미지를 심플한 구조로 매력적으로 단순화하여 요즘의 캐릭터 디자인에 비해도 손색이 없습니다. 이런 디자인 감각도 백제 시대의 것으로 믿기가 어려울 정도로 참 세련되고 현대적입니다.

향로의 몸체도 만만치 않은 조형논리로 구성되어 있습니다. 일단 몸체는 봉황과는 달리 무척 복잡합니다. 그런데 자세히 보면 그냥 복잡한 게 아니라 체계적인 질서에 의해 조화를 이루는 것을 알 수 있습니다.

전체 형태는 달걀 모양처럼 생겼는데, 그 안에 작은 산들이 일정한 간격을 두고 규칙적으로 배치되어 있습니다. 이 향로의 몸통이 복잡하지만 혼란스럽게 보이지 않는 것은 바로 이 산들의 배열 덕분이라고 할 수 있습니다. 산들이 일정한 질서로 반복되어 아무리 많은 조형요소가 들어가더라도 혼란스럽지 않지요.

이 산들 안에 들어 있는 수많은 캐릭터들도 일정한 규칙과 위계를 이루며 배치되어 있습니다. 맨 위에서는 스님 5명이 악기를 연주하

향로 몸체와 높이에 따른 산 구조의 배열

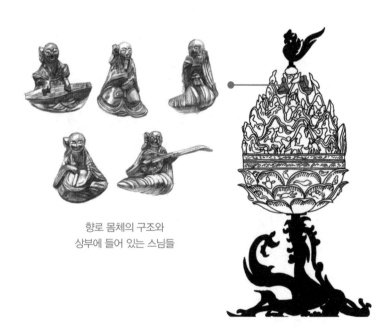

향로 몸체의 구조와
상부에 들어 있는 스님들

는데, 전체적인 균형과 질서의 중심 역할을 합니다. 그 주변으로 새들이 지저귀는 평화로운 분위기를 형성하며, 5명의 스님들이 이루는 질서가 자칫 딱딱해지지 않게 하는 역할을 합니다.

이렇게 향로의 몸체 위쪽이 안정적으로 질서를 이룬 덕분에 아래쪽의 조형요소들은 그에 따라 자연스럽게 배치됩니다. 아래쪽의 모습은 마치 세상의 모든 모습을 압축해 놓은 것처럼 복잡하면서도 정답게 보입니다.

자세히 살펴보면, 이 몸체에 들어 있는 수많은 캐릭터들은 세련되고 구조적인 위쪽의 봉황과는 달리 수수하고 소박한 느낌으로 디자인되어 있습니다. 그런 일관된 이미지 속에 각각의 캐릭터들이 독특한 모양과 포즈를 취한 채 이야기들을 만들어냅니다. 이 안에 약 100여 개의 캐릭터들이 들어 있으니 그만큼 많은 이야기가 들어 있다고 할 수 있지요. 그래서 이 산처럼 볼록한 뚜껑 부분을 볼 때는 마치 그림 그림책을 보듯이 구석구석 살펴보는 것이 좋습니다.

향로 뚜껑과 아래쪽의 경계 부분에는 마치 파도의 물결 같은 무늬들이 띠처럼 들어 있습니다. 이 무늬들은 향로 뚜껑 아랫부분이 물속이라는 암시일 수도 있고, 그냥 장식일 수도 있습니다. 뚜껑 아래의 향로 몸통 부분은 연꽃무늬로 디자인되어 있는데, 꽃잎 가운데에 캐릭터가 하나씩 조각되어 있습니다. 이 캐릭터들 중에 물속에서 사는 것도 있고 새도 있는 것을 보면, 이 부분을 꼭 물속으로 보지는 않아도 될 것 같습니다.

이즈음에서 이 향로의 전체에서 느낀 화려함이나 세련됨을 다시 한 번 상기할 필요가 있습니다. 향로 전체에서 느껴졌던 장식적인 화려함이 이 몸통의 디테일에서는 전혀 느껴지지 않습니다. 그 이유

는 형태는 달라지지 않았는데 보는 관점에 따라 전혀 다른 이미지로 보이기 때문입니다.

이는 그냥 보고 지나칠 수도 있는 특징이지만, 잘 생각해 보면 대단히 계산이 복잡한 표현 방법입니다. 차원이 높은 조형적 솜씨라고 할 수 있겠지요.

비대칭적이지만
역동적인 구조와 동세

이제 가장 아래쪽으로 가봅시다. 향로의 아래쪽에는 용이 몸을 상당히 힘차게 뒤틀면서 자리 잡고 있습니다. 일단 용의 모습이 무척 화려하고 장식적입니다. 이 향로의 아름다움을 이 부분이 모두 책임지고 있다고 해도 과언이 아닐 정도입니다. 그런데 이 부분에서 가장 중요하게 살펴봐야 할 것은 용의 긴 몸으로 향로를 안정되게 받치는 받침대의 구조를 어떻게 만드는가 하는 점입니다. 이것을 이해하려면 이 용의 복잡한 구조를 파악해야 합니다.

먼저 용의 머리부터 살펴보면, 고개를 뻣뻣하게 들고서는 이 육중한 향로의 몸체를 입으로 힘차게 물고 있습니다. 머리를 수직으로 올리고 있는데, 눈 윗부분의 장식이 수직으로 강하게 내려오다가 위로 말려 올라가는 형태가 아주 아름답습니다. 목은 이런 머리와는 반대 방향으로 아래쪽으로 급격히 내려오다가 자연스럽게 몸통으로 이어집니다. 용의 몸은 목 부근에서 급격히 3차원으로 휘어지면서 원운동에 들어갑니다. 그렇게 해서 향로를 안정되게 떠받치는 둥근

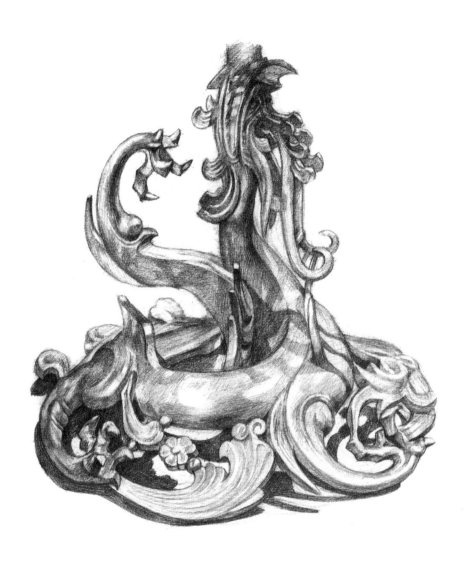

용 모양으로 만들어진 받침대

받침대 형태를 만드는 것이 이 향로 아랫부분의 핵심구조입니다.

그런데 용의 포즈가 너무나 자연스러워서 받침대를 만들겠다는 디자인적인 의도가 전혀 읽히지 않습니다. 그게 이 부분이 가지고 있는 뛰어난 조형적 솜씨라고 할 수 있습니다. 여기서 주목해야 할 부분은 바로 다리의 구조입니다.

향로의 전체적인 균형을 잡기 위해서는 용의 머리가 위를 향하고 4개의 다리로 땅을 딛는 구조가 가장 안정적이었을 것입니다. 그런데 이 향로에서는 용이 다리 하나를 머리 쪽으로 들어 올리고 있는데, 이것이 몸통에서 머리에 이르는 용의 몸과 유기적으로 연결되면서 전체 형태를 비대칭적으로 만들어줍니다. 덕분에 용의 형태가 밋밋해지지 않고 매우 역동적이 되었습니다. 이 다리 부분은 향로 아랫부분만

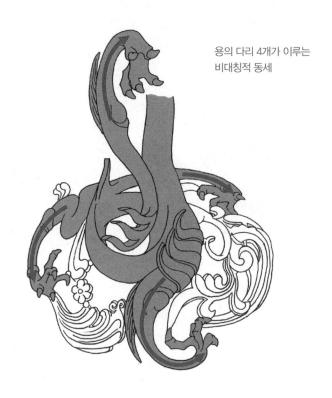

용의 다리 4개가 이루는
비대칭적 동세

이 아니라 향로 전체를 멋지게 만들어 주는 열쇠 역할을 합니다.

이 향로의 전체 구조는 대칭적인 형태입니다. 만일 이 다리가 내려와 있었다면, 향로 전체가 플러그 빠진 난방기처럼 냉랭한 대칭 형태로 마무리되었을 것입니다. 평범하게 크기만 하고 화려하기만 했겠지요. 그런데 이 다리가 매우 역동적인 동세로 올라가 있는 덕분에 향로 전체가 대칭 형태 위로 뜨거운 조형적 에너지를 발산하게 되었습니다.

다리의 이런 조형적 처리는 보면 볼수록 참으로 대단한 수준이어서 계속 감탄하게 됩니다. 이 부분 덕분에 이 향로가 시간을 초월하는 조형적 가치를 얻게 되었다고 봐도 과언이 아닐 정도입니다. 이런 부분의 처리를 보면 백제 문화가 조형적으로 얼마나 뛰어난 수준에 이르렀는지를 확인할 수 있습니다.

다리 하나를 위로 올리면 대단한 조형적 성취를 얻을 수 있지만, 남은 3개의 다리로만 균형을 잡아야 하는 문제가 남습니다. 그리고 몸의 형태를 대칭적으로 만들 수도 없지요. 그런데 대칭적인 형태보다는 비대칭 형태를 다루는 것이 조형적으로는 몇 배나 더 어렵습니다. 그런 조형적 어려움을 어떻게 해결하고 있는지를 살펴보면, 이 향로의

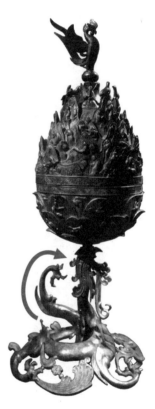

향로 전체에 활기를 불어넣는
용 앞다리의 역동적인 동세

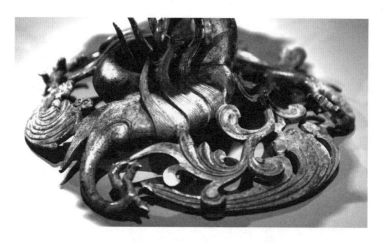

다리와 구름 모양이 어울려 만드는 받침대 구조

뛰어난 예술적 성취를 좀 더 깊이 파악할 수 있습니다.

이 향로에서는 용의 몸을 원형으로 둥글게 말아서 받침대 같은 구조가 되게 함으로써 이 문제를 해결했습니다. 몸이 이루는 원형 구조로 몸의 비대칭적 상황을 대칭적 구조로 만들어 문제를 해결한 것이지요. 참으로 탁월한 조형적 솜씨입니다. 이때 남은 다리 3개도 몸통의 둥근 웨이브를 따라 디자인하여 전체적으로 둥근 바닥 구조를 형성하고 있습니다. 3개의 다리와 몸통 사이의 빈틈을 발에서 피어오르는 구름 모양 장식으로 교묘하게 메운 것도 아주 뛰어난 조형적 처리입니다.

동세의 흐름도 주목할 조형적 가치입니다. 머리에서부터 수직으로 내려와 몸을 둥글게 마는 용의 동세는 그야말로 하나의 드라마입니다. 그런 몸통의 흐름이 3개의 다리로 나누어지면서 역방향으로 웨이브를 만드는데, 서로 같은 방향으로 휘어지다가도 반대 방향으로 회전하는 움직임에서도 굉장한 조형적 에너지를 발산하고 있습니

다. 이것만으로도 큰 볼거리입니다. 그런데 그런 에너지가 형태 바깥으로 빠져버리는 게 아니라 회전하면서 마무리되어 역동적이지만 부드러운 느낌을 주는 것이 특징입니다. 백제의 유물들은 대체로 동세가 강하면서도 귀족적인 우아함으로 마무리되는데, 조형적 에너지가 강한 편인 이 향로에서도 역시 백제다운 이미지로 마무리되는 것을 볼 수 있습니다. 이처럼 향로의 아랫부분은 하나의 독립적인 조각으로도 전혀 손색이 없습니다.

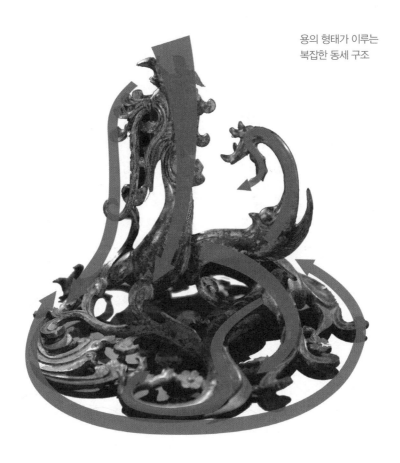

용의 형태가 이루는
복잡한 동세 구조

지금까지 살펴본 것처럼 이것은 단지 장식적인 감각만으로 되는 것이 아니라, 구조에 대한 깊은 이해와 조형요소들을 배치하고 조화하는 탁월한 조형능력이 있어야 가능합니다. 이 유물을 만들 당시 백제의 문화가 얼마나 대단한 수준에 도달해 있었는지를 충분히 알 수 있는 대목입니다.

부분과 전체의 조화, 대우주와 소우주의 어울림

다시 향로의 전체 형태로 돌아가봅시다. 향로를 이루는 모든 부분들이 서로 다른 엄청난 이야기들을 가지고 있고, 각 부분들을 관통하는 조형원리들이 다 다릅니다. 그러면서도 전체의 형태가 한 치의 빈틈 없이 대단히 치밀하게 구성되어 있는 것을 알 수 있습니다. 당대 백제의 예술적 성취가 이 향로 하나에 모두 압축되어 있다고 할 만하지요. 흔히 명작의 조건으로 말하는 부분과 전체의 조화, 대우주와 소우주의 어울림 등이 그냥 말이 아니라 이 향로 안에 실제로 구현되고 있음을 확인할 수 있습니다. 이런 수준의 작품은 동시대 주변의 어느 나라에서도 찾아볼 수 없는 백제의 독자적인 성취입니다. 흔히 백제의 문화가 중국의 영향을 받아서 만들어졌다고 생각하지만, 이 향로에서 볼 수 있는 어마어마한 조형적 성취는 유래를 찾을 수가 없는지라 백제의 독자적 성취로 보는 것이 맞을 것 같습니다.

문화란 전파되면서 반드시 그 나라의 사정에 따라 적응, 발전하게

되어 있습니다. 중국에서 받은 문화적 영향이 이 향로가 만들어질 즈음에는 완전히 백제 스타일로 바뀌어 발전된 것을 알 수 있습니다. 이때 이후로 아마도 백제는 지금의 한국처럼 문화를 수출하는 상황으로 입장이 바뀌었을 것입니다. 그것은 곧 일본 문화의 형성에 백제 문화가 결정적인 영향을 미쳤음을 암시합니다. 그러니 당시의 일본 문화를 잘 살펴보면 백제 문화를 많은 부분 복원할 수 있을 것입니다.

이즈음에서 궁금해지는 것이 있습니다. 향로 하나의 수준이 이 정도인데 다른 것들은 과연 어떤 수준으로 만들어졌을까요? 상상할 수 없는 수준의 것들이 많이 만들어졌을 것입니다. 건축물은 어떠했으며, 쓰는 물건들은 어떠했을까요? 그림 하나라도 남아 있다면 얼마나 좋았을까 싶습니다. 그래서 이 향로의 발견에 대해 고마움을 느끼기 전에 더 많은 유물들이 남아 있지 않은 것에 대한 아쉬움이 더 커집니다. 왕릉이라도 온전했으면 좋았을 텐데….

그렇지만 이미 지난 일을 어쩌겠습니까. 그나마 다행인 것은 이 향로가 남아 있다는 것입니다. 이 향로를 실마리로 상상력을 발휘하여 백제 문화의 영광을 최대한 꿈꿔 보는 것이 오늘날 우리가 할 수 있는 중요한 일일 것입니다.

16

전체에 숨은 소우주

백제의
금동신발

Made in Korea

삼국 시대의 유물 중 두루 발굴되는 것 중 하나가 금동신발입니다. 주로 시신의 발에 신겼던 모양인지, 시신의 발 주변에 놓아두었던 것으로 알려져 있습니다.

금동신발은 얇은 동판을 다양한 무늬들이나 그림으로 뚫고, 그 위에 금도금을 하여 신발 모양으로 만든 것입니다. 대개 기하학적인 무늬나 화려한 곡선들, 다양한 캐릭터 모양 같은 것들을 정교하게 뚫어서 만들었습니다. 무늬가 아름다운 금동신발은 백제 문화권에서 주로 많이 출토됩니다.

그중에서도 만듦새가 특히 뛰어난 신발이 있는데, 만들어질 당시의 조형적 경향이나 유행했던 그래픽적 이미지에 대해서 많은 이야기들을 들려주기 때문에 자세히 살펴볼 필요가 있습니다. 이 신발을 멀리서 보면 도금된 동판에 여러 가지 모양의 구멍을 뚫어서 만든 여느 금동신발처럼 보입니다. 대략 그 정도로 보고 지나치는 경우가 대부분이지요.

그런데 유물을 볼 때 적어도 삼국 시대의 유물부터는 디테일을 놓쳐서는 안 됩니다. 이 시대에 들어서면서부터 문화가 고도로 발달해서 전체 상태도 물론 뛰어나지만 각 부분을 매우 정교하게 만들었기 때문입니다.

이 금동신발도 마찬가지입니다. 자세히 살펴보면 멀리서 볼 때와는 달리 무언가가 잔뜩 보이기 시작합니다.

작은 신발 안에
복잡한 소우주를 담다

곡선적 장식

캐릭터 문양

곡선적 장식

금동신발의 3단계 패턴 구조

금동신발의 구조를 보면 상하 3단계의 면으로 나누어져 있습니다. 가운데 부분은 넓어서 무언가 그림 같은 것들이 많이 보이는데, 마치 요즘의 캐릭터 같은 모양입니다.

위아래 면은 곡선적인 장식으로만 채워져 있습니다. 이 부분의 곡선 구성도 대단히 뛰어납니다. 완만한 곡선들로만 이루어져 있고, 곡선의 움직임이 장식적이면서도 우아한 면모를 가지고 있어서 백제의 이미지가 잘 느껴집니다. 무엇보다 자기를 너무 주장하지 않고 조연으로서 장식의 본분에만 충실함으로써, 신발 가운데 부분의 디자인을 돋보이게 해줍니다.

가운데 부분을 살펴보면 육각형 모양이 줄지어 새겨져 있고, 그 안에 각종 캐릭터 같은 모양들이 뚫려 있습니다. 육각형 모양의 테두리가 이 신발의 구조를 지지하는 뼈대 역할과 캐릭터 그림의 액자

같은 역할을 동시에 하고 있습니다.

그런데 이 육각형 안쪽을 좀 더 자세히 보면 너무나 재미있는 세상이 펼쳐집니다. 육각형의 위아래로는 주로 새 모양 같은 작은 캐릭터들이 새겨져 있습니다. 특이한 것은 각 모양들이 멋있거나 화려하지 않고 매우 독특한 인상으로 디자인되어 있다는 것입니다. 캐릭터라면 좀 더 예쁘게 만들만도 한데, 그럴 의지는 전혀 안 보입니다. 오히려 투박하고 엽기적인 느낌이 더 강합니다. 그래서 요즘 시각에서 볼 때 더 재미있습니다.

무엇보다 육각형 프레임에 맞춰 만들어진 이들의 포즈나 모양이 상황에 따라 임기응변적으로 디자인된 것이 아주 재미있습니다. 주어진 작고 일정하지 않은 공간에 새의 캐릭터를 다양한 구도로 표현한 디자인은 생각보다 뛰어난 조형감각을 보여줍니다.

육각형 안쪽에 들어 있는 캐릭터들은 대체로 온전한 모습에 조형적으로 완성도가 높습니다. 자세히 살펴보면 새도 있고 용도 있습니다.

눈에 띄는 것은 가릉빈가迦陵頻伽, 즉 얼굴은 인간이고 몸은 새인 인면조입니다. 이 가릉빈가는 원래 불교에서 유래된 캐릭터인데, 백제 유물에 새겨져 있는 것을 보면 이 신발이 만들어질 때 즈음에는 불교가 꽤 많이 전파되어 있었다는 것을 짐작할 수 있습니다. 이렇게 작은 크기에 사람의 표정까지 깨알같이 표현해 놓은 것이 상당히 인상적입니다.

새의 모양은 다른 부분에 있는 새와 마찬가지로 예쁘기보다는 다소 거칠게 표현되어 있습니다. 그래서 오히려 더 개성이 강해 보이면서 지금과는 다른 디자인 감각을 엿볼 수 있습니다. 새의 모양은 단독인 것도 있고, 새 두 마리가 몸을 교차한 것도 보입니다. 두 마리

새의 머리가 만드는 하트 모양이 인상적입니다. 물론 당시에 그럴 의도로 만들었을 리는 없겠지만 지금 시각으로 보면 재미있는 부분으로 보입니다.

용은 육각형 프레임에 맞춰 매우 역동적인 포즈를 취하고 있습니다. 몸을 휘어 감은 데다 워낙 작아서 어떻게 생겼는지 파악하려면 시간을 두고 자세히 살펴봐야 합니다. 역시 크기가 작다 보니 제대로 세밀하게 표현하지는 못했는데, 오히려 그렇기 때문에 용을 단순화한 백제의 디자인 감각을 살펴볼 수 있기도 합니다. 육각형이라는 기하학적 도형을 표현한 것을 보면 당시 백제에서는 기하학 형태에 대한 감각도 있었을 듯싶은데, 아마 이 당시에는 대상을 단순화할 때 요즘 캐릭터 디자인처럼 기하학적인 방식으로 하지는 않았던 것 같습니다. 다소 회화적인 방식으로 대상을 단순화하고 과장했던 것으로 추정됩니다.

아무튼 이 육각형 안에 들어 있는 소우주의 모습은 못 보고 지나치면 억울할 정도로 흥미롭고 개성이 강한 조형성을 구현하고 있습니다. 아울러 백제의 장식적 경향이나 대상을 추상화, 단순화하는 방식은 무엇보다도 백제의 디자인 스타일을 보여주어 조형적인 측면에서는 의미가 아주 크다고 할 수 있습니다. 이 금동신발의 반대편은 거울에 비친 것처럼 똑같은 모양으로 만들어져 있는데 같은 그림본으로 만들어서 그런 것 같습니다.

이 금동신발은 금동판으로 만들어지다 보니 많은 것을 표현하기 어려운 구조적 한계를 지닙니다. 그런데도 그런 한계를 넘어서서 이 작은 신발 안에 복잡한 소우주를 담아낸 백제의 문화적 저력이 참으로 대단한 것 같습니다.

①

가릉빈가 ②

가릉빈가 ③

용 ④

⑤

금동신발에 들어 있는 각종 캐릭터들

시대마다 전혀 다른 조형성을
추구한 우리 민족

　　　　　　　정교하고 세밀한 제작 솜씨도 주목해서
봐야 할 부분입니다. 기술이 받쳐주지 않으면 아무리 이념이 좋아
도 표현할 길이 없는데, 그런 면에서 이 신발은 당시 대단한 경지에
올라 있던 백제 장인들의 든든한 지원으로 만들어졌을 것입니다.
그런 기량이 있었으니 이런 신발을 만들 수 있었겠지요?

이 신발에 표현된 소우주와 소우주를 이루는 각종의 캐릭터들이 가
진 조형적 이미지, 스타일은 사실 대단히 중요한 부분입니다. 왜냐
하면 당시의 대중적인 조형 경향이나 디자인 감각을 살펴볼 수 있는
귀중한 자료이기 때문입니다. 이런 부분들을 놓치지 말고 꿰어 맞
추어야 백제의 모습을 제대로 그릴 수 있습니다. 이 캐릭터들을 살
펴보면 당시 백제에서는 지금의 시각으로는 상상하기 어려운 독특
한 스타일이었던 것 같습니다.

사극을 보면 어느 시대든 대부분 조선 시대의 이미지를 바탕으로 고
증하는 것을 볼 수 있지요. 우리가 예전에 흔히 백제의 문화를 소박
하다고 추측한 데는 아마도 조선 시대를 기준으로 우리 문화를 측정
하는 이런 관성이 영향을 미치지 않았나 생각해 봅니다.

하지만 우리 역사를 살펴보면 시대마다 전혀 다른 스타일의 조형성
을 추구해 왔습니다. 이 신발에서 볼 수 있는 캐릭터들만 보더라도
조선이나 고려, 신라와는 이미지가 완전히 다릅니다.

그렇기 때문에 조선 시대, 혹은 조선 후기의 문화를 기반으로 해서
우리 전통문화, 특히 조형적 전통을 제한적으로 규정하는 것은 바
람직하지 않습니다.

백제 금동신발의 캐릭터와 유사한
캐릭터가 새겨진 신라 식리총의
금동신발 바닥

그런데 경주의 식리총에서 출토된 금동신발 바닥에 새겨진 무늬 디자인을 보면 백제의 금동신발 무늬 디자인과 매우 유사합니다. 육각형을 반복한 구조는 똑같고, 그 안에 각종 캐릭터들이 들어 있는 디자인도 백제의 금동신발과 유사합니다.

무엇보다 그 안에 들어 있는 인면조나 하트 모양을 이루는 두 마리의 새를 비롯해서 여러 새의 모양들이 백제의 금동신발과 거의 같습니다. 백제의 디자인 경향이 신라에도 영향을 미쳤던 것 같습니다. 아마도 백제와 문화적으로 밀접하게 교류했던 시기에 만들어진 것이 아닐까요? 나아가 삼국 시대에는 이런 디자인 스타일이 유행했을 공산도 큽니다. 아무튼 이런 이미지들은 현재 시각에서는 매우 생소하지만 당시에는 일반적이었을 것입니다.

이런 실마리들을 통해 우리는 백제만의 독자적인 조형적 개성을 비교적 정확하게 추측할 수 있습니다. 그리고 이런 디테일들이 많이 모이면 백제의 조형적 이미지는 더 명확한 모습으로 우리 앞에 나타나게 될 것입니다.

아무튼 우리의 문화는 이처럼 생각보다 훨씬 다양했고, 역사적으로 수많은 이미지들이 만들어졌습니다. 그렇기 때문에 우리 전통문화를 볼 때는 항상 우리가 생각하는 수준을 넘어선다는 것을 염두에 두고 보아야 할 것입니다.

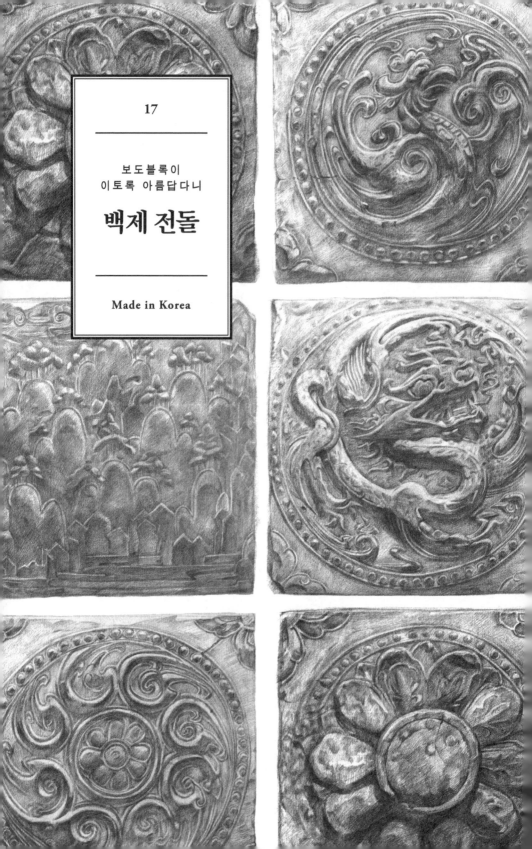

17

보도블록이
이토록 아름답다니

백제 전돌

Made in Korea

백제 유물들 중에서 정사각형 판 모양으로 된 것들이 있습니다. 벽돌이라고 하는데, 많이 알려진 유물이라서 아마 처음 보는 사람은 없을 것입니다. 이 유물에는 여러 가지 그림들이 부조로 조각되어 있어서 사람들의 눈길을 끕니다. 백제 시대에 그림을 어떻게 그렸는지를 보여주는 아주 귀한 유물이기 때문에, 이 유물들을 설명하는 글이나 설명을 보면 거의가 이 부조 그림에만 초점을 맞추고 있습니다. 그러다 보니 정작 이게 무엇에 쓰였는지에 대해서는 별말이 없고, 관심을 가지는 사람도 없는 것 같습니다.

그런데 순전히 이 유물만 보면 표면의 그림은 부차적입니다. 자동차로 치면 기능을 우선시하고 무늬나 색깔을 우선시하지 않듯이, 이 유물도 보기 위해서 만든 게 아니라 필요해서 만든 것이기 때문이지요. 빗살무늬 토기에서 살펴보았던 것처럼 유물에서 용도는 삶을 드러내지만 모양은 형식에 그치는 경우가 많습니다.

물론 용도가 특별하지 않다면 표면의 그림에 더 많이 눈길을 줄 수도 있지만, 벽돌이라는 이 백제의 유물들은 이 부분에서 좀 문제가 있습니다. 상식적으로 이렇게 생긴 벽돌이 있을 수 없으니까요. 그래서 이 유물들을 살펴볼 때는 표면의 그림보다는 용도가 무엇인지를 먼저 규명하고 넘어가는 것이 순서입니다.

벽돌이 아닌 백제의
보도블록

보통 흙으로 만든 것들 중 그릇류가 많은데 이것은 그릇이 아닙니다. 벽돌이라고 조그마하게 쓰여 있으

니, 일단 표면의 그림을 감상하라고 만든 게 아닌 것은 분명합니다. 그런데 벽돌을 이렇게 정사각형으로 만드는 게 합당할까요?

우리 머릿속에 든 벽돌의 이미지는 가로로 긴 직육면체 모양입니다. 그래야 벽을 크기와 관계없이 견고하고 효율적으로 쌓을 수 있습니다. 그렇지만 벽돌보다 다소 큰 정사각형 모양의 벽돌로는 만들 수 있는 벽의 크기나 모양에 제약이 많습니다. 무엇보다도 이 벽돌은 벽돌답지 않게 두께가 얇습니다. 그러니 위로 쌓을 수가 없지요. 쌓을 수도 없는데 왜 벽돌이란 이름을 붙였을까요?

표면에 그려진 용이나 봉황이 아무리 좋은 의미를 가지고 있고, 산수화 모양이 미술사적으로 아무리 큰 의미를 가진다고 해도 벽돌로 쓸 수 없다면 이 유물들은 아무 의미도 없습니다. 컵이 물을 담을 수 없다면 컵에 아무리 예쁜 그림이 그려져 있더라도 의미가 없는 것과 같습니다. 그래서 저는 이 유물을 볼 때마다 그 용도에 대해서 항상 석연치 않았습니다.

그런데 언젠가 한번 부여에 갔다가 길바닥에 깔린 보도블록을 보고는 깜짝 놀랐습니다. 박물관에서 보았던 것과 똑같은 모양의 보도

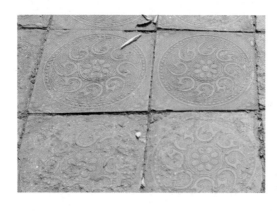

부여 도심지에
깔려 있는 보도블록

블록이 깔려 있었기 때문입니다. 그렇습니다. 이 유물들은 벽돌이 아니라 백제 시대에 사용된 보도블록이었습니다. 물론 처지에 따라서는 벽돌로 썼을 수도 있었겠지요. 기왓장을 화분으로도 쓰니, 상황에 따라서는 벽돌이 아니라 더한 것으로도 활용했을 것입니다. 그렇지만 주된 용도라는 것이 있듯 이 유물들의 주된 용도는 보도블록입니다. 그것을 입증해 주는 사실 하나는 이 유물들이 발굴될 당시의 상태입니다. 이 유물들이 발굴될 당시 사진을 보면 옛 절터의 마당에 한 줄로 길게 깔려 있습니다. 그러니 이 유물은 벽돌이라기보다는 보도블록으로 보는 게 맞습니다. 그런데 박물관에서는 왜 이 유물들을 벽돌이라고 하는 것일까요?

이전에는 이 유물들을 벽돌이 아니라 '전돌'이라고 표기했습니다. 사전적으로 전돌은 '절이나 궁궐의 벽, 바닥을 장식했던 벽돌'입니다. 옛날에는 같은 외장재를 벽과 바닥에 모두 썼던 것 같습니다. 무령왕릉이 그렇습니다. 그래서 건축 외장재를 벽과 바닥을 구분하지 않고 통칭해서 전돌이라고 했을 것입니다. 지금은 전돌의 사전적 정의를 따라 벽돌이라고 이름 붙여 놓은 듯합니다.

그러나 지금의 일상에서 벽돌은 외장재가 아니며, 순전히 벽체를 만드는 데 사용되는 구조적 재료를 뜻합니다. 그래서 유물에 붙은 이 벽돌이라는 명사는 유물을 설명하기보다는 혼란을 야기합니다. 옛날에는 건축 외장재를 벽돌이라고 했다고 하면 할 말이 없겠지만, 설사 이 유물들이 건축 외장재라고 하더라도 문제가 많습니다.

이 유물들의 옆면을 보면 외장재로 쓰기에 너무 두껍습니다. 두꺼우면 무게가 많이 나가고, 무거우면 벽에 부착하기가 어렵지요. 그래서 진짜 벽 외장재들은 아주 얇게 만듭니다. 만일 이것을 정말 벽

돌로 썼다면 백제인들은 기능적으로 굉장히 잘못 설계된 벽돌을 썼다고 봐야 합니다.

이 유물의 두께가 외장재로서 적합하지 않은 이유는 보도블록의 기능성 때문입니다. 비가 올 때 바닥을 흐르는 빗물에 젖지 않고 질퍽한 진흙을 밟지 않고 걸으려면 보도블록이 마당보다 적당히 높아야 합니다. 그런데 맑은 날 거동할 때 불편하지 않게 하기 위해서는 마당의 높이보다 너무 높아도 안 됩니다. 이 유물들의 두께는 바로 이 두 가지 측면을 고려하여 가장 적합한 높이를 찾은 것으로 봐야 합니다. 요즘 인도에 까는 보도블록의 높이도 이와 거의 비슷합니다.

반듯한 정사각형 모양이나 발의 평균 길이보다 약간 커서 밟고 다니기가 편한 가로세로의 크기, 맑은 날이나 비 오는 날이나 불편 없이 밟고 다닐 수 있는 적당한 높이 등을 보면, 이 유물들이 보도블록으로서 아주 완벽하게 디자인되었다는 것을 알 수 있습니다.

지금까지 많은 사람들은 이게 무엇이든 상관하지 않고 이 유물들의 표면에 새겨진 그림만을 봐왔습니다. 그러나 이 유물들의 용도는 보도블록이었습니다. 그 위에 어떤 그림이 디자인되어 있는지도 중요하겠지만, 보도블록으로서 이 유물이 가지고 있는 가치들이 먼저 설명되었어야 합니다. 보도블록으로서 얼마나 뛰어난지, 기능성이나 제작의 문제, 다른 건축요소들과의 관계 같은 것들을 먼저 규명하고, 그것들을 통해 백제 시대의 건축공간이나 건축방식 등을 파악하여 당대의 삶에 대해 어느 정도 그림을 그리고 나면 그다음으로 표면에 새겨진 형상의 가치들을 살펴볼 수 있을 것입니다. 이처럼 삶의 모습이 어느 정도 분명해진 뒤에야 유물의 개별적인 장식적 가치들도 훨씬 쉽게 입체적으로 이해할 수 있습니다.

당시 백제에서 유행한
가장 세련된 디자인

일단 이 백제 시대의 보도블록을 지긋이 바라보면서 이것이 당시 사용되었을 때 어떤 모습이었을지 그려 보면, 그동안 이 유물들 앞을 안개처럼 가렸던 것들이 점점 옅어지면서 백제 시대의 삶이 뚜렷한 윤곽으로 되살아납니다.

먼저 이 보도블록들이 대거 줄지어 거대한 절이나 궁궐 마당에 깔려 있다고 생각해 볼까요? 아마도 엄청난 장관이었을 것입니다. 이 보도블록이 깔린 작은 절 마당도 아름다웠을 것이고, 익산 미륵사지와 같은 거대한 사찰에서는 넓은 마당을 종교적 숭고함과 귀족적 품격으로 가득 채우면서 공간과 공간을, 건물과 건물을 이어주는 다리가 되었을 것입니다.

비가 오는 날에는 뽀송뽀송한 발로 다닐 수 있게 해주는 통로로서도 충실한 역할을 했을 것이고, 맑은 날에는 위에서 쏟아지는 햇볕을 받아 보석처럼 반짝이는 위대한 장식이 되었을 것입니다.

그렇다면 이런 보도블록과 어울려 있는 건물은 어떠했을까요? 그런 건물로 이루어진 도시는 또 어떠했을까요? 건물의 색은 또 어떠했을 것이며, 건물의 장식은 어떠했을까요? 문화는 어느 한 부분만 따로 움직이지 않습니다. 보도블록이 이 정도라면 건물이나 도시도 비슷한 수준이었을 것이고, 최소한 지금 우리가 생각하는 수준은 훨씬 넘어섰을 것입니다. 이렇게 쓰임새를 따라가다 보면 유물들이 하는 말을 더 많이, 더 정확하게 들을 수 있습니다. 나아가 옛날 사람들의 삶 속으로 빠져들게 됩니다. 이것은 단지 표면의 그림을 쫓는 것과는 차원이 다른 묘미를 선사합니다.

출토된 백제 전돌의 양은 많지만, 그림의 종류는 그렇게 많지는 않습니다. 대략 여섯 종류에서 여덟 종류의 그림들을 확인할 수 있는데, 이 정도 종류의 그림들을 기준으로 비슷하거나 똑같이 그려졌습니다. 이것은 백제 시대에 이 보도블록들이 여섯 혹은 여덟 종류의 디자인을 표준으로 하여 대량으로 생산되었다는 것을 의미합니다. 이 유물들이 고상한 감상용 작품이 아니라 당대에 사용했던 실용적인 물건, 건축자재였다는 것을 알 수 있지요.

따라서 이 유물들을 통해 백제 시대의 위대한 조형성을 탐구하는 것은 좋지만, 이 유물들 자체를 순수미술 작품처럼 대하는 것은 바람직하지 않은 것 같습니다. 이 보도블록의 부조 그림에는 백제의 뛰어난 조형성뿐 아니라 당대의 문명교류 흔적들도 담겨 있으니까요.

그럼에도 이 그림들이 일차적으로 당대의 백제 사람들이 보편적으로 선호했던 디자인이라는 것을 먼저 생각해야 합니다. 특히 이 보도블록이 중요한 건축물의 바닥이나 마당 등에 깔았던 것이라면, 표면에 새겨진 그림들도 결코 만드는 사람의 취향에 따라 만들어지지는 않았을 것입니다. 그보다는 클라이언트나 소비자들의 취향에 따른 결과일 공산이 큽니다. 쉽게 말하자면, 이 그림들은 당시 백제에서 유행했던 가장 세련된 디자인이었을 것입니다.

몇 가지 유형으로 대량 생산되었던 백제의 보도블록들은 각각 유형별로 따로 바닥에 깔리기도 하고, 서로 다른 유형들이 섞여서 깔리기도 한 것 같습니다. 이것은 여러 보도블록들의 네 귀퉁이에 새겨진 꽃 모양을 보면 알 수 있습니다.

여기에서 네 귀퉁이의 꽃 모양을 주목해서 봐야 합니다. 지금의 보도블록에도 이처럼 모서리에 장식을 넣는 경우는 보기 어렵습니다.

아예 아무런 모양을 넣지 않은 것이 대부분이지요. 그런데 백제 시대 보도블록의 네 모서리에는 대부분 4등분된 작은 꽃모양이 새겨져 있습니다.

대개 백제 시대 보도블록을 볼 때 표면의 그림에만 주목하다 보니, 모서리에 형태조차 분명하지 않게 새겨진 이 작은 꽃 모양이 있는 줄 모르는 사람들이 많습니다. 물론 보도블록 하나만 보면 네 모서리에 자리한 4등분된 작은 꽃 모양이 그리 눈에 들어오지 않을 것입니다. 그런데 보도블록이 여러 개 깔리면 이 모서리에 파편화된 꽃들이 하나의 꽃으로 활짝 피어오릅니다. 하나의 힘은 약하지만, 여러 개가 모였을 때 이 꽃의 존재감은 부분의 합을 넘어섭니다. 보도블록의 그림들 사이에 시각적 추임새를 넣으면서 화려하고 우아한 아름다움을 일굽니다. 이 보도블록이 항상 동시에 여러 개 깔리는 것에 착안하여 이런 꽃을 디자인했다는 것을 알 수 있습니다. 전돌을 여러 개 깔 때의 시각적인 효과까지 고려했던 당시 백제의 디자인 감각은 오늘날 시각에서도 뛰어나 보입니다.

이처럼 이 보도블록은 당시 대량으로 생산된 건축자재였기 때문에 생산이나, 용도 그리고 디자인 콘셉트, 조형성 등 읽어내야 할 가치들을 상당히 많이 지니고 있습니다. 그리고 그 가치들은 현재의 관점에서 더 잘 보이는 것 같습니다. 비록 지금과는 엄청난 시간의 간격을 두고 있는 시대이기는 하지만, 이 시대에도 지금과 같은 보도블록을 만들어 썼다는 것이 참 재미있습니다. 요즘의 보도블록보다 디자인적으로는 더 뛰어나다는 것도 놀랍고 말입니다. 아무리 오랜 시간이 흘러도 사는 모습은 비슷하다는 것을 새삼 깨우치게 됩니다.

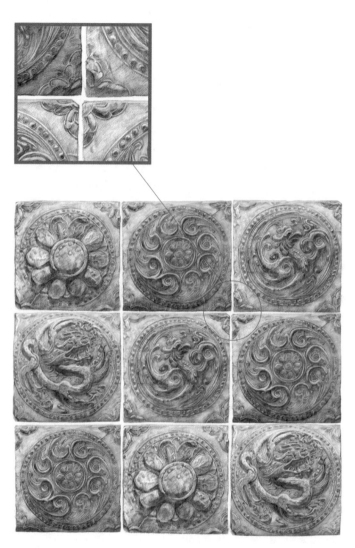

백제의 보도블록에서 공통적으로 보이는 네 모서리의 꽃 모양과 그 조형적 효과

보도블록 무늬에 나타난
백제의 장식적 분위기

　　　　　　보도블록에 새겨져 있는 그림들을 하나씩 살펴봅시다. 그림들이 도대체 어떻기에 그렇게 그림만 가지고 말이 많은 것일까요?

구름 모양의 장식들이 원형으로 회전하면서 우아한 백제의 미를 표현하는 전돌은 백제의 장식성에 대한 많은 정보를 담고 있습니다. 구름 모양의 장식은 전체가 곡선으로만 디자인되어 있는데, 백제 특유의 조형원리를 그대로 담고 있습니다.

구름 모양의 외곽은 완만한 곡선으로, 그 안쪽은 매우 역동적이고 장식적인 곡선으로 디자인되어 있습니다. 무령왕릉의 금장식에서

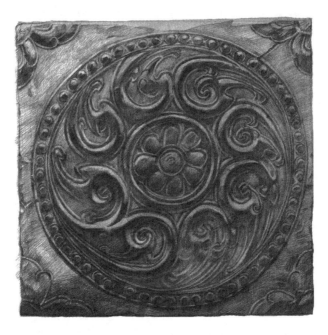

구름무늬 장식이 아름다운 보도블록

보았던 것처럼 무늬의 안쪽과 바깥쪽의 선들이 강하게 대비되는 디자인입니다. 그래서 이 구름 모양의 장식은 백제 특유의 화려하면서도 우아한 느낌을 잘 보여줍니다.

미니멀함과 복잡함을 대비시키는 백제 특유의 조형원리가 이 보도블록에도 일관되게 나타나는 것을 보면, 백제의 문화는 당시 상당히 안정적으로 통합되어 높은 수준에 올라 있었던 것으로 보입니다. 무엇보다 자신의 문화적 정체성을 분명히 인지하고 있었고, 그것을 일관된 조형적 원리로 모든 분야에서 공통적으로 표현했다는 것이 놀랍습니다. 당시 이런 수준의 문화를 꾸린 것을 보면 백제는 이미 완전히 독자적인 문화를 형성하고 있었던 것이 분명합니다.

이 구름무늬 역시 그런 분위기에 따라 당시 모든 건물이나 모든 장신구, 실용품들에 적용되어서 백제의 공기까지 아름답게 장식했을 것으로 짐작됩니다.

그런데 백제의 이 구름무늬는 백제뿐만 아니라 일본에서도 유행했던 것으로 보입니다. 일본의 호류사 옆에 있는 몽전의 구세관음상 뒤에 있는 광배에서도 이 백제의 구름무늬를 볼 수 있습니다. 15세기 초 호류사의 승려 성예聖譽, 1394~1427가 쓴 《성예초》에는 "위덕왕이 부왕의 모습을 연모하여 만들어서 나타낸 존귀한 상이 구세관음상이다."라는 기록이 있습니다. 이 기록에 의하면 이 불상은 위덕왕의 아버지 성왕의 모습을 본떠 만든 것으로 추측됩니다. 아무튼 백제와 깊은 인연이 있는 불상임에 틀림없는데, 이 불상의 광배에서는 백제의 보도블록에 사용된 구름무늬와 거의 똑같이 생긴 무늬들을 많이 볼 수 있습니다.

둥근 테두리를 따라 구름무늬들이 배열되어 있는 것은 백제의 보도

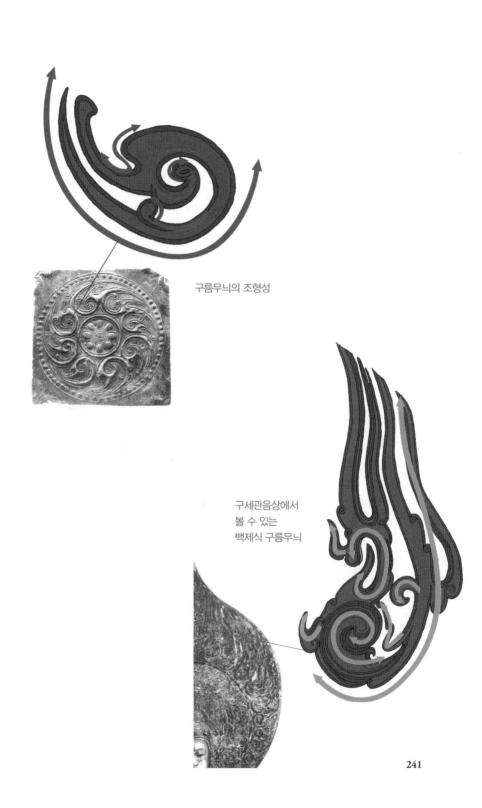

구름무늬의 조형성

구세관음상에서
볼 수 있는
백제식 구름무늬

블록과 구조적으로 매우 유사합니다. 구름무늬가 세로로 구성되어 있는 것만 조금 다르며, 광배의 형태가 사각형이 아닌 유기적인 형태라서 구름무늬의 크기나 비례가 이 형태에 따라 조정되어 있습니다. 그래서 더 다이내믹합니다. 아마 백제에서도 구름무늬를 형태에 따라 다양하게 변형하여 적용하였을 것이고, 보도블록은 그중에서도 가장 단순한 구조로 디자인된 사례에 속할 것입니다.

이런 일본의 사례를 통해 백제의 구름무늬가 조형적 상황에 따라 다양하게 변형되어 적용되었을 것으로 추정할 수 있습니다. 따라서 백제의 전반적인 장식적 분위기는 보도블록의 경우보다 훨씬 더 다채롭고 화려하며 풍성했을 것이며, 결코 소박하지는 않았을 것입니다.

그런데 당대 일본에서 가장 중요한 절의 불상에 이렇게 백제 스타일의 장식이 들어가 있다는 것은, 당시 일본의 상류층과 지배층 사이에서 백제 스타일이 대단히 유행했다는 것을 말해 줍니다. 아마도 구름무늬 하나만 영향을 주지는 않았을 것입니다. 광배 주변의 많은 무늬들이나 불상의 형식도 분명 백제의 영향을 받았겠지요.

일본의 고대 문화들을 전반적으로 살펴보면, 백제 문화의 영향을 받은 다양한 흔적들을 발견할 수 있습니다. 백제 보도블록의 구름무늬를 실마리로 하여 백제의 화려한 조형적 분위기를 유추한 것처럼, 우리에게 그나마 겨우 남아 있는 백제 문화의 조각들을 일본의 고대 문화에 남아있는 흔적들을 통해 확장하고 거기서 백제의 본래 모습을 유추하고 복원해야겠습니다. 그럴 수만 있다면 지금은 이 땅에서 사라져 버린 백제의 모습을 대단히 많이 되찾을 수 있을 것입니다.

지금까지 살펴본 것들만 모아도 백제의 모습은 현재까지 연구된 것과는 전혀 다른 이미지로 구성됩니다. 우선 구름 모양의 전돌들이

바닥에 무수히 깔린 절 마당에는 웅장하고 화려한 건물들이 서있었을 것이고, 그 안에는 화려한 금동향로가 불상 앞에 놓여 있었을 것입니다. 그 뒤에는 180cm가 넘는 구세관음상 같은 화려하고 아름다운 불상들이 자리 잡고 있었겠지요. 뛰어난 솜씨로 만들어진 다른 불상들과 절 내부의 크고 화려한 인테리어도 빼놓을 수 없을 것입니다. 이 정도는 되어야 겨우 백제의 모습이 제대로 그려지는 것 같습니다. 이는 우리가 지금까지 생각해 온 백제의 모습과는 많이 다를 수도 있습니다. 하지만 백제가 이처럼 위대한 비주얼을 지닌 나라였던 사실은 틀림없습니다. 구름무늬로 디자인된 이 작은 전돌 하나가 백제의 모습을 그리는 데 중요한 단초 역할을 톡톡히 해내듯, 역사를 거쳐 온 유물들이 시간을 저장하는 힘은 이렇듯 대단합니다. 그래서 하나도 허투루 보아 넘길 수 없습니다.

일본은 귀신, 백제는 과수

봉황이 그려진 전돌에는 백제 스타일의 곡선미가 잘 표현되어 있습니다. 완만한 곡선과 변화무쌍한 곡선들이 대비를 이루면서 백제 특유의 미니멀하면서도 화려한 느낌을 잘 드러냅니다. 그리고 시계 반대 방향으로 회전하는 곡선들의 흐름 속에 봉황의 모습이 자연스럽게 표현되어 있는 것도 눈여겨볼 만합니다. 회전하는 곡선들의 움직임에 봉황의 형태가 무리 없이 만들어지는 디자인은 고구려 금장식의 삼족오 디자인에서 보았던 조형성과 매우 흡사합니다.

봉황이 그려진
백제의 보도블록

특히 날개 같으면서도 구름 모양과 비슷하게 디자인한 부분이 눈에 띕니다. 오른쪽 날개 부분은 앞의 전돌에 나타났던 구름무늬와 유사한 것으로 보아 분명히 연관이 있습니다. 이렇게 하나의 형상으로 두 개 이상의 의미를 표현하는 아이디어는 요즘의 그래픽 디자인에서도 보기 어려운 솜씨입니다.

다만 캐릭터로서 봉황의 모습은 금동대향로에서 봤던 수준에는 이르지 못한 것 같습니다. 얼굴 부분과 몸통 부분의 조화가 좀 어색하고, 다리의 처리도 좀 아쉬워 보입니다. 그러나 전체적으로 일관된 동세와 짜임새 있는 구조로 디자인된 점은 뛰어나 보입니다.

봉황이 있으면 용도 있어야지요. 백제의 전돌 중에는 용 모양도 있습니다. 그런데 용의 모양은 봉황과는 좀 다른 방식으로 디자인되었습니다. 착시효과 같은 것은 시도하지 않았고, 원형 안에 용의 모양이 그냥 조형적으로 부조되어 있습니다. 전체적으로 백제적인 곡선미가 표현되어 있기는 한데, 캐릭터로서 용의 모양은 완성도가 그리 높아 보이지 않습니다. 특히 4개의 다리 모양이 좀 어색하고

구름 모양으로 디자인된
봉황의 날개

어떻게 생겼는지 구조가 제대로 파악되지 않습니다. 얼굴 모양도 완성도가 좀 떨어져 보입니다.

같은 캐릭터인데도 발 주변이 산수 모양으로 조각되어 있는지, 연꽃 받침대로 조각되어 있는지에 따라 '산수귀문전'이나 '연대귀문전'으로도 불리는 보도블록은 좀 생각해 봐야 할 부분이 많은 유물입니다. 우선 이 보도블록에 등장하는 캐릭터를 귀신으로 단정 짓는 것은 일본의 영향이라고 볼 수 있습니다. 차라리 도깨비라고 하면 어느 정도 납득할 수 있지만 귀신은 좀 어색합니다.

옛날부터 우리 문화권에서 귀신은 그렇게 보편적이라고 할 수는 없는 캐릭터입니다. 일단 소속이 모호합니다. 출생이 불교도 아니고 도교도 아닙니다. 대체로 옛날 문화에서 재미있는 캐릭터들은 전부 불교나 도교에서 나왔는데 귀신은 이 둘 중 어디에도 속하지 않습니다. 일본에서는 귀신 캐릭터가 아주 옛날부터 인기가 많았습니다. 아마도 토속적인 종교와 관련이 있는 듯합니다. 봉건 시대에 수많은 전투로 많은 사람들이 죽은 역사도 한몫했을 겁니다.

용 모양의 보도블록

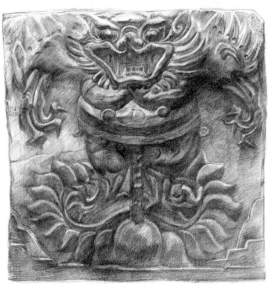

괴수 캐릭터가 들어 있는 보도블록

그런데 백제 시대에 도교의 캐릭터였던 용이나 봉황을 만들면서 소속이 부정확한 귀신을 만들었다는 것은 좀 무리한 해석입니다. 게다가 귀신이라면 머리를 풀어헤치고 소복을 입어야 하니, 제가 보기에 이 보도블록의 캐릭터는 그냥 괴수 캐릭터입니다. 아마 당시에는 분명히 구체적인 이름을 가진 캐릭터였을 것입니다. 이 캐릭터를 단순히 귀신으로 치부해 버리면, 우리는 우리도 모르게 일본식 관점으로 우리 문화를 해석하는 오류를 범하게 됩니다. 그렇기 때문에 이 보도블록에 대해 다시 한번 생각해 봐야 합니다.

상상의 캐릭터, 역삼각 구도, 산수 배경, 연꽃

일단 상상의 캐릭터라고 전제하고 이 보도블록의 디자인을 살펴볼까요? 캐릭터가 보도블록 윗부분에 바짝 붙어서 어깨에 힘을 잔뜩 주고 있는 모습이 특이합니다. 이 부분을 왜 이렇게 디자인했는지는 위아래로 같은 모양의 보도블록들을 붙여 보면 알 수 있습니다. 여러 개의 보도블록들이 깔려 있는 모습을 만들어보면 위쪽은 두툼하고 아래쪽은 부드럽게 빠지는 역삼각형 구도가 만들어집니다. 만일 이 캐릭터가 사각형의 중심에 얌전하게 자리만 잡고 있었다면 이런 역동적이고 재미있는 그림은 만들어지지 않았을 것입니다. 형태가 반복되는 것을 염두에 두고 디자인했음을 확실히 알 수 있습니다. 지금의 보도블록과 비교해 봐도 월등한 디자인 감각입니다.

캐릭터의 모양도 뛰어납니다. 용을 비롯해서 동아시아의 상상 속

연속적으로 깔린 괴수 모양의 전돌 모습

캐릭터들이 가지고 있는 일반적인 구조의 얼굴인데, 부릅뜬 눈과 역사다리꼴 모양의 입 그리고 그 주변의 수염 구조가 조형적으로 잘 어울립니다. 마치 디즈니 캐릭터처럼 완성도가 높게 디자인되어 있습니다. 두툼한 어깨를 세운 모습과 그 아래로 힘이 가득 들어간 팔과 손의 표현도 뛰어납니다. 단순한 선으로만 표현되어 있지만 독특한 조형미와 세련된 이미지가 인상적입니다.

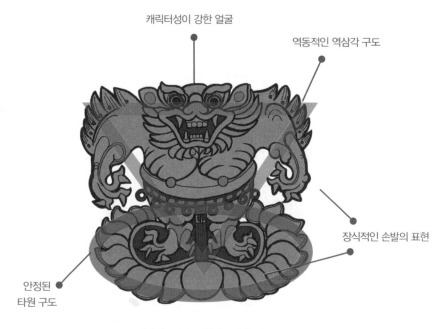

캐릭터성이 강한 얼굴

역동적인 역삼각 구도

장식적인 손발의 표현

안정된
타원 구도

캐릭터로서의 조형적 특징 분석

아래로 내려갈수록 좁아지는 몸통과 하체의 표현도 뛰어납니다. 몸통은 얼굴과 상체에 비해 두드러지지 않으면서도 조형적 중심을 잡아주는 역할을 합니다. 단순한 선과 동그란 모양 장식이 어울린 모습은 구조적으로 짜임새가 있습니다. 힘차고 복잡한 모양의 다리와 발은 전체 형태를 마무리하는 역할을 너무나 충실히 수행하고 있습니다. 이 부분이 심플하기만 했다면 윗부분과 아랫부분의 균형을 잡을 수 없었을 것입니다. 하체 부분은 시각적 비중이 약하긴 하지만, 끝부분에서 이렇게 인상적으로 마무리된 덕분에 캐릭터의 균형이 전체적으로 아주 잘 잡히게 되었습니다.

전체적으로 역삼각형 구도를 이루어 인상도 강합니다. 그 삼각형 아래쪽에서 강한 동세의 다리와 발이 시각적으로 균형을 이루고, 거기에 바로 이어서 원형의 연꽃이 부드러운 타원형 구도를 형성하며 전체적으로 역삼각형 구도를 안정적으로 잡아줍니다. 연꽃무늬의 디자인도 단순한 형태에 연꽃의 이미지를 잘 표현하고 있으며, 그림 전체의 구조적 완성도를 높여주는 형태로 디자인되어 있습니다.

전체적으로 보면 요즘 캐릭터 디자인이라고 해도 전혀 손색이 없을 정도로 짜임새 있으며, 단순화가 잘되어 있습니다. 여러모로 또 한 번 백제 문화의 완성도에 놀라게 하는 유물입니다.

산수 모양이 배경으로 들어 있는 보도블록은 다소 복잡해 보이는데, 산을 단순화한 표현이 독특합니다. 백제 시대라면 아직 산수화가 본격적으로 등장하기 전이라고 할 수 있습니다. 그럼에도 불구하고 이런 산수 모양이 나타났다는 것은 산수화가 도입되기 이전부터 산수에 대한 관심이 매우 많았다는 것을 말해줍니다.

얼핏 보면 조선 시대 후기의 추상화된 산수와 비슷하게도 보이는

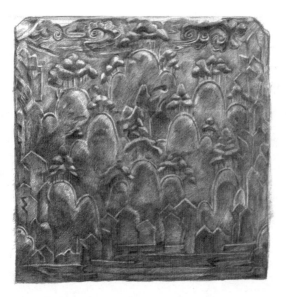

산수 모양이 들어 있는 보도블록

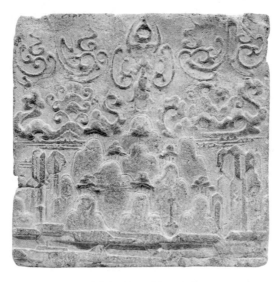

또 하나의 산수 모양 보도블록

데, 이 전돌의 산수 모양은 좀 더 규칙적이고 기하학적인 경향이 더 많이 나타났다는 것이 특징입니다. 나무나 바위 같은 것들도 곁들여서 표현한 점도 재미있습니다. 아무튼 이 당시의 양식화의 경향, 디자인 스타일을 볼 수 있는 중요한 자료라고 할 수 있습니다.

이 산수 모양이 그려진 보도블록은 크게 두 가지 종류로 구도가 좀 다릅니다. 하나는 그림에서처럼 산이 위와 중간 부분에 있고 맨 아래에는 바위나 땅이 있는 구도인데, 전체적으로 균일한 배치의 수평성이 강한 디자인입니다. 그리고 다른 하나는 산을 가운데 두고 바위나 구름 같은 것들이 위계를 뚜렷이 나타내며 배치되어 중심과 주변이 확연히 나뉘는 구도입니다.

백제의 보도블록 중에는 둥근 구도로 연꽃이 그려진 것도 있습니다. 불교의 상징인 연꽃은 백제에 불교가 도입되면서부터 많이 선호된 모양입니다. 그런데 백제에서 디자인한 연꽃은 그 간결함이나, 간결함에 압축된 아름다운 비례와 면적 대비 조형성이 동시대에서 가장 두드러졌습니다.

보도블록에도 그런 수준 높은 연꽃무늬가 새겨져 있는데, 이런 디자인은 바로 뒤에 살펴볼 백제의 와당에 더욱 잘 표현되어 있습니다. 이 보도블록의 연꽃은 그렇게 두드러지기보다는 개성이 강한 다른 보도블록들을 시각적으로 중재하는 역할을 한 게 아닌가 싶을 정도로 무난합니다.

그렇지만 구도가 단순하고 상징성이 강하기 때문에, 절에서 같은 모양의 보도블록을 쫙 깔았다면 종교적인 엄숙함과 장식성이 매우 두드러져 보였을 것 같습니다.

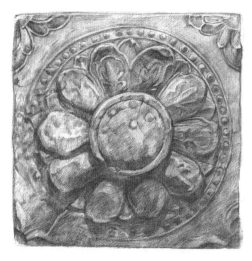

연꽃무늬 보도블록

실용적 가치에 문화적
구조를 융합하다

　　　　　　이상에서 살펴본 바와 같이 백제의 이
보도블록들은 일차적으로는 건축부자재라는 실용적인 가치를 가지
고 있는 유물이었습니다. 그래서 우리는 이 보도블록을 통해 백제
시대의 삶을 어느 정도 그릴 수 있고, 백제 시대의 문화에 대해 많은
것을 유추할 수 있습니다. 앞으로도 이런 유물들의 용도를 통해 백
제의 모습을 조금이라도 더 원형에 가깝게 복원하고 해석해야 할 것
입니다.

그리고 보도블록에 새겨진 부조 그림들은 그 자체로도 다양하고 뛰
어난 가치들을 담고 있어서, 여러 가지 기준으로 그 진면목을 촘촘
하게 따져볼 수 있습니다. 그렇게 해서 재해석한 보도블록의 가치
는 그냥 볼 때와는 완전히 다른 모습으로 다가옵니다. 어떤 점에서
는 오늘날의 시각에서도 뛰어난 수준의 조형적 성취를 이 당시에 이

루었음을 알 수 있습니다.

이 보도블록은 백제 이후로도 쭉 이어지면서 후대 문화에 많은 영향을 미쳤습니다. 가까이로는 통일신라 시대에 백제의 영향을 받은 듯한 보도블록들이 나타나며, 고려 불화를 보면 건물 바닥에 이런 보도블록을 깔아놓은 것을 볼 수 있습니다. 이를 통해 고려 시대까지도 보도블록을 사용한 문화가 그대로 이어져 내려온 것을 알 수 있습니다. 삶 속에서 사용했던 건축자재이다 보니 시간의 흐름과는 관계없이 계속해서 우리 역사에 영향을 미쳐온 것이겠지요.

보도블록 자체보다는 그 위에 새겨진 그림만 보아왔던 그간의 접근 방식에서 벗어나, 이제는 쓰임새를 중심으로 당대의 삶과 문화적 구조들을 해석하는 방향으로 시각을 전환할 필요가 있을 것 같습니다. 그럴 때 우리 문화와 역사는 더욱더 현재 진행형으로 부활할 것입니다.

18

연꽃에 담긴
현대적 조형미

백제의
연꽃 와당

Made in Korea

백제는 역사에서 패한 나라였기 때문에 이미 당대에 많은 문화적 성취들이 거의 파괴되었습니다. 불행하게도 그런 파괴는 식민지 시대에 더 악랄하게 이어졌습니다. 그 결과 온전히 남은 백제의 유물이 별로 없고, 그런 역사적 폭풍을 겨우 견디고 남은 몇 가지의 유물들만을 손에 들고 있는 게 현재 우리의 상황입니다.

백제의 비극적인 역사를 생각하면 지금 가지고 있는 것만이라도 최선의 노력을 다해 되살려, 백제의 모습을 제대로 복원하는 것이 후손 된 도리라는 생각을 할 때가 많습니다. 그렇게 해서 조금이라도 백제의 불행을 회복하고, 적어도 백제인들이 가꾸어 온 문화와 삶이 역사에 그대로 묻혀버리는 불행을 다시는 당하지 않게 해야겠다는 다짐도 하고는 합니다.

훼손된 백제의 유물 중에서도 그나마 온전하게 남아 있는 것이 백제의 와당입니다. 삼국 시대의 목조 건물들은 거의가 화려하고 아름다운 와당들로 장식되었습니다. 하지만 많은 환란 중에 건물들은 전부 파괴되어 버렸고, 불에 타지 않은 와당들만이 피해 속에서도 다수가 살아남아 지금까지 전해져왔습니다.

와당은 당시 건물의 크기와 화려함에 비하면 비교도 안 되는 부분이지만, 그래도 백제의 거대하고 화려했던 역사에 한몫했던 경력이 있는 터라 지금 백제의 모습을 복원하는 데 큰 도움이 되고 있습니다.

게다가 백제 시대에 출토된 와당들은 미적으로도 아주 뛰어나서 백제의 문화의 조형적 개성과 미적 취향, 조형적 수준 등을 되살리는 데 큰 역할을 하고 있습니다.

중국의 영향을 독자적으로
재해석하다

와당은 고구려나 신라, 심지어 중국, 일
본에서도 나타나기 때문에 자연스럽게 각 나라의 문화적 특징을 비
교하게 됩니다. 그런데 백제의 와당들은 이들 중에서도 단연 돋보
입니다. 일단 누가 봐도 백제의 것이란 걸 알 수 있을 정도로 조형적
아이덴티티가 분명하고, 무엇보다 아름답습니다.

그중에서도 수막새가 돋보이는데, 이 수막새에는 주로 연꽃무늬를
많이 넣었습니다. 이 연꽃무늬는 중국의 남조에서 출토되는 수막새
에서도 많이 볼 수 있습니다. 그래서 많은 사람들이 백제의 수막새
를 중국의 영향을 받은 것이라고만 말하고 끝냅니다.

그런 식으로 치면 이탈리아 르네상스의 영향을 받은 독일의 화가 뒤

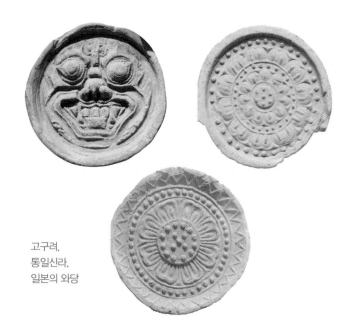

고구려,
통일신라,
일본의 와당

러Albrecht Dürer, 1471~1528의 그림도 르네상스의 영향을 받은 그림이라고만 하면 그만일 것입니다. 하지만 미술사에서는 그렇게 합의하고 끝내지 않습니다. 오히려 뒤러가 이탈리아의 르네상스를 어떻게 독일식으로 발전시켰는지에 주목하지요. 백제의 와당에서도 그런 점을 보아야 합니다.

백제 수막새의 연꽃무늬는 분명 중국 남조의 영향을 받았습니다. 디자인도 매우 유사합니다. 그렇지만 중국의 것과는 조형적인 느낌이 많이 다릅니다. 백제의 수막새는 일단 시원해 보입니다. 중국 남조의 연꽃 수막새도 나름 정리된 형태이지만 백제의 수막새보다는 좀 답답해 보입니다. 무언가 더 복잡하고 시각을 방해하는 군더더기가 좀 더 많이 느껴집니다. 이런 약간의 차이는 조형성을 살필 때 대단히 중요한 문제입니다.

백제 수막새의 연꽃은 시각적으로 아주 쾌한 느낌으로 정리된 디자인입니다. 중국 것에 비해 더 시원한 느낌이 드는 것은 뛰어난 비례감으로 조정되었기 때문입니다.

수막새에 연꽃무늬를 넣은 것은 장식을 위해서입니다. 그렇다면 연

중국 남조의 수막새 모양과 백제의 수막새 모양

꽃이 화려할수록 좋겠지요? 남북조 시대뿐 아니라 중국의 옛날 수막새들만 봐도 그런 장식의 욕구가 잔뜩 느껴집니다. 그런데 백제의 수막새들은 완전히 다른 길을 걷습니다. 화려하게 장식하기보다는 연꽃무늬를 단순화했습니다. 이전에도 이후에도 이렇게 단순화된 수막새는 찾아보기 어렵습니다. 오직 백제만 수막새를 장식적이지 않고 단순하게 만들었습니다.

그렇기 때문에 백제의 와당이 같은 중국의 영향을 받았다고 결론짓기보다는, 독자적인 양식을 이루었다고 보는 게 합당할 것입니다.

백제의 수막새가 가진 특징은 단순함만이 아닙니다. 단순하다는 것은 맨얼굴을 그대로 드러내는 것과 같습니다. 맨얼굴을 드러내려면 얼굴에 자신감이 있어야 하지요. 백제의 수막새는 그런 점에서 아주 탁월합니다. 단순한 맨얼굴이 대단히 아름답기 때문입니다.

백제의 수막새를 자세히 보면, 다른 나라의 것에 비해서 연꽃잎이

백제와 일본.
중국 수막새의 조형성

아주 넓고 아무 장식도 없이 비어 있습니다. 중국은 꽃잎 가운데에 직선을 넣어서 넓은 면을 쪼갰지만 백제는 과감하게 면을 넓게 비웠습니다. 대신 가운데의 작은 원에만 작은 점 같은 형태들을 조밀하게 모아 놓았습니다.

현대의 조형원리에서는 이런 처리를 '면적 대비'라고 합니다. 넓은 면은 훨씬 넓게 아무것도 없이 비워서 시각적 여유를 주고, 복잡한 부분은 더 좁혀 집중해서 전체적으로 시각적인 대비감을 높이는 방법입니다. 이렇게 하면 단순한 형태에 복잡한 형태 못지않은 시각적인 긴장감이 생깁니다. 넓게 비워진 면은 안정감을 형성하고, 좁고 복잡한 면은 장식적이거나 조형적 활력을 더하지요. 그래서 결과적으로 통일감과 변화를 모두 획득하는 조형방식입니다.

여기서 주목해야 할 부분은 단순하게 비워지는 부분의 형태입니다. 형태가 단순하면 일단 눈에 잘 들어옵니다. 시각적 가독성이 좋아지지요. 건물이나 시설의 사인 시스템을 단순한 형태로 하는 이유도 바로 이 때문입니다. 순식간에 디자인을 보고 내용을 이해해야 하니 복잡한 형태로 디자인할 수가 없습니다.

그런데 이렇게 가독성만 좋은 형태는 시각적으로 심심해지기 쉽습니다. 볼거리가 적어지기 때문입니다. 형태가 단순해질 때 생기는 이런 문제를 해결하는 방법이 바로 면적 대비입니다. 앞서 살펴본 것처럼 비운 면은 더 비우고, 좁은 면은 더 복잡하게 구성합니다. 이렇게 조형요소들이 극적으로 대비되면 시각적인 긴장감이 커져서, 적은 조형요소로도 장식이 많은 형태 못지않은 볼거리와 강한 인상을 줄 수 있습니다. 결과적으로 시각적 가독성도 취하고 시각적 쾌감도 얻는 두 마리의 토끼를 다 잡는 것이지요. 원래 이런 고차원의

조형원리는 20세기에 들어와서나 정리되고 일반화되었습니다. 그 이전에는 동서고금으로 이렇게 조형적으로 접근한 사례는 찾을 수 없습니다. 백제의 와당을 빼고는 말입니다.

형태가 단순한 것과는 달리 백제의 와당에 적용된 조형적 원리는 매우 복잡하다는 것을 알 수 있습니다. 이런 조형적 원리는 현대미술이나 현대 디자인에 와서야 일반화됩니다. 예를 들어 현대 패션에서 샤넬이나 아르마니처럼 단순한 스타일을 추구하는 명품 브랜드에서는 옷을 일부러 단순하게 디자인하고 단추나 작은 액세서리, 허리띠나 가방 같은 패션 아이템들의 면적을 대비시켜 장식 못지않은 강한 시각적 효과를 얻습니다. 조형적 대비를 통해 시각적 긴장감을 유발하고, 그것을 통해 명품이 지니는 럭셔리함도 취하고 시각적인 장식성도 같이 취하는 것이지요. 이렇게 백제의 수막새에서 현대 디자인에서나 볼 수 있는 조형성을 볼 수 있다는 것은 믿기지 않는 일입니다.

그런데 진짜 놀라운 점은 다른 데 있습니다. 백제의 이 연꽃무늬에 있는 수막새의 현대적인 디자인은 백제 시대에 출토된 거의 모든 수막새에서 일관되게 나타납니다. 간혹 기본적인 연꽃 형태를 조형적으로 더 발전시킨 것들이 나타나기도 하지만, 전체적으로는 동일한 조형적 경향을 벗어나지 않습니다. 이것이 말해 주는 의미는 정말 큽니다. 일정한 조형적 스타일이 한 시대를 감당했다는 것은 그 사회 전체가 이런 스타일을 선호하고 공유했음을 의미하기 때문입니다.

아무리 만드는 사람이 뛰어난 조형적 감각을 가지고 있다고 하더라도 쓰는 사람이 그것을 받아들이지 않으면 사회적으로 유행할 수 없습니다. 이 수막새 스타일이 백제 사회에서 일관되게 나타났다는

것은 당시 시대적 양식으로 존재했다는 것을 뜻합니다. 그렇다면 이런 수준 높은 조형을 사회 전체가 이해하고 선호했다는 것이니, 당시 백제 사회의 문화적 수준을 짐작할 수 있습니다.

우리 문화의 세계화에 기여할 백제 문화

백제 안에서만 이런 와당 디자인이 광범위하게 유행했던 것은 아니었습니다. 이 백제 스타일의 수막새는 일본에서도 많이 발견됩니다. 구조나 비례를 보면 중국 남조의 것은 분명히 아니니 백제의 것임이 확실합니다.

이 중에는 백제에서 가져간 것들도 많고, 백제의 장인이 일본으로 가서 제작해준 것도 있고, 자체적으로 모방해서 제작한 것들도 있는 것 같습니다. 아무튼 현대의 한류열풍처럼 당시 일본 사회에서도 백제의 생활방식이 매우 각광받았음을 이 수막새를 통해 알 수 있습니다.

백제의 연꽃무늬는 일본의 와당뿐 아니라 여러 부분에 영향을 미쳤습니다. 호류사 백제관음의 광배에서는 관세음보살 바로 뒤 광배의 중심에서 볼 수 있습니다. 연꽃이 불교에서 가장 사랑받아온 상징이다 보니 이것을 꼭 백제 스타일이라고 할 수 있을까 싶지만, 백제의 저작권을 인정할 수밖에 없는 근거가 있습니다. 바로 미니멀한 스타일입니다. 아무런 장식 없이 순전히 연꽃의 이미지만을 단순화해 디자인한 것에서 백제의 숨결을 가득 느낄 수 있습니다. 그리고 그 가운데에 둥근 연꽃 씨 부분에 비해 잎을 훨씬 더 넓게 해서 면적

대비를 강화한 것에서도 전형적인 백제의 조형감각을 느낄 수 있습니다. 광배에는 가능하면 장식을 많이 넣어서 화려하게 디자인하는 게 일반적입니다. 그렇게 전형적으로 접근하지 않은 이 광배에서는 백제 특유의 미니멀리즘적 경향이 가득 느껴집니다.

이런 것을 보면 당시의 백제는 오늘날의 한국과 마찬가지로 문화 수입국을 넘어서서, 문화 수출국의 단계에 들어서 있었던 것으로 보입니다. 문화적으로 이미 중국의 영향을 넘어서서 독자적인 스타일을 구축하는 경지에 올랐으며, 일본으로 자신들의 문화를 전파한 것이지요. 수막새를 비롯한 수많은 백제의 문화가 일본으로 대거 유입되면서 일본은 백제 문화의 중요한 서식지가 되었는데, 이는 백제가 멸망한 이후에도 백제의 문화가 역사의 한 페이지로 보존되는 기회가 되었습니다. 지금도 일본에 남아 있는 고대 문화에서는 백제의 온전한 모습들을 많이 발견할 수 있습니다. 수막새 같은 유물들을 지도 삼아 일본의 고대 문화를 더듬어 보면 백제의 모습을 많이 회복할 수 있을 것입니다.

아무튼 백제의 멸망 이후로도 백제의 문화는 일본과 통일신라 문화

일본에 있는
백제 스타일의
수막새

백제관음 광배의 미니멀한 연꽃무늬

의 자양분으로 새로운 생명을 이어 나갔습니다. 백제의 어이없는 패망은 두고두고 아쉬운 일이긴 하지만, 그나마 이렇게라도 문화적 유전자를 이어갈 수 있었으니 얼마나 다행한 일인지 모릅니다.

백제의 훌륭한 유물들은 이렇듯 좋은 전통은 결코 사라지지 않고 우리 삶 속에 스며들어 영원한 생명을 얻는다는 것을 우리에게 잘 보여줍니다. 그 옛날 기왓장에도 현대적인 조형성을 구현했던 백제 첨단 문화는 그 비극적 역사와 함께 이제는 하나의 신화로 다가옵니다. 이제는 그런 판타지를 다큐멘터리로 바꾸어야 할 때에 이른 것 같습니다. 역사 이래로 우리 문화가 이처럼 세계적으로 각광받았던 적이 없는 시기에 들어섰기 때문입니다.

앞으로 더 오랫동안, 더 전면적으로 세계를 이끌기 위해서는 첨단 IT 기술이나 현대 대중문화만으로는 한계가 있습니다. 5000년이 넘는 우리 문화의 유전자들을 확보할 때 세계는 더욱더 우리를 따라올 것이며, 여기에 백제 문화가 어떻게 기여할지는 물어볼 필요도 없을 것입니다.

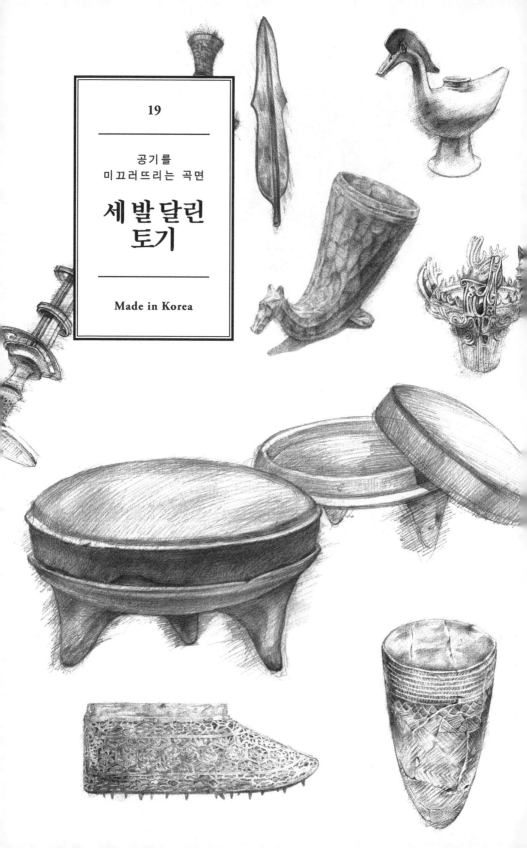

19

공기를
미끄러뜨리는 곡면

세발 달린
토기

Made in Korea

백제는 조형에서 특히 탁월했습니다. 금동대향로나 사리함 등을 보면 장식성이나 정교한 솜씨 그리고 세련된 스타일에서 백제가 당대 그 어떤 나라보다도 뛰어났음을 알 수 있습니다. 그런데 당시에 만들어진 유물들 중에는 빼어난 솜씨로 섬세하고 화려하게 만든 명작들도 많지만, 솜씨를 논하기 어려울 정도로 심플하고 미니멀하게 만든 것들도 많습니다. 백제의 유물들을 살펴보면 대체로 중간 형태가 없고 극단적입니다.

마치 UFO가 착륙한 것처럼 생긴 이 세 발 달린 토기는 몸체에 선 하나 그어져 있지 않고, 점 하나도 새겨져 있지 않습니다. 백제의 것이 맞나 싶을 정도로 심플합니다. 출토량이 많기 때문에 당시에도 비중이 작지 않았던 그릇으로 추정되는데, 생활 속에서 많이 사용되었던 것 같습니다.

이 토기는 마치 요즘 그릇처럼 장식이 하나도 없고 순전히 유려하게 흐르는 곡면으로만 디자인되어 있습니다. 물론 우리 역사에서 청동기나 삼한 시대부터 이렇게 심플한 모양의 그릇을 선호했던 시대가 없지는 않지요. 그렇지만 이 토기가 만들어졌던 백제 시대는 앞서 살펴본 것처럼 화려하고 섬세한 장식적 조형이 극치에 이른 시기였습니다. 화려한 문화가 절정을 이루었던 시대에 한편으로는 이렇게 극도로 심플한 형태를 만든 것은 다른 문화권에서는 참 보기 힘든 현상입니다.

시대 양식이라는 측면에서 보면, 이렇게 조형적으로 완전히 상반되는 형태들이 공존하는 것은 양식적 일관성을 결여한 매너리즘적 현상으로 볼 수 있을 것입니다. 그런데 자세히 보면 장식이나 의례를 목적으로 하는 유물들이 주로 섬세함과 화려함의 극치를 보여주는

데 반해, 실용적인 유물들은 주로 유려한 곡면으로 미니멀하게 만들어졌음을 알 수 있습니다. 사용되는 분야에 따라 서로 다른 양식이 혼란 없이 일관되게 구현되어 있지요. 그렇기 때문에 이것을 양식적인 혼란으로 보기는 어렵습니다.

그렇다면 백제 시대에는 두 가지 상반되는 조형적 양식이 동시에 유행했다고 볼 수 있는데, 이것은 요즘의 문화적 기준에서 봐도 매우 특이한 현상입니다. 게다가 이 시대에 벌써 극도로 미니멀한 형태가 만들어졌다는 것도 그냥 지나칠 수 없는 부분입니다.

'백지 공포'를 훌훌
벗어 던진 백제의 유물

뭔가를 만들 때 아무런 조형요소 없이 깔끔하게 비운다는 것은 여간 부담스러운 일이 아닙니다. 일단 눈으로 볼 때 휑하니 마음이 불편하고, 그 공백에 무엇이든지 넣고 싶은 마음이 솟구치면서 손가락이 근질근질해지지요. 이것을 조형이론에서는 '백지 공포'라고 합니다.

특정한 조형적 이념이나 형태를 다루는 자신감이 없으면 이 백지 공포를 넘어서기가 어렵습니다. 대부분의 사람들은 이렇게 넓게 비워진 면을 작은 면으로 나누든지, 그 안에 무언가를 그리거나 만들어 넣어서 백지 공포를 해소합니다. 그러나 그렇게 하면 조형적 긴장감이 떨어지고, 자잘한 형태 때문에 조잡해지기 쉽습니다.

이런 문제를 막아주는 것이 '장식'입니다. 장식은 부분적인 아름다움으로 시선을 분절시켜서 전체를 잘 보지 못하게 하는 특징이 있습

니다. 그래서 장식이 화려하면 전체적인 조형적 완성도가 떨어지더라도 좋게 보입니다. 그런 이유로 인류의 조형역사는 오랫동안 '장식'이 이끌어왔습니다. '고딕'이니 '바로크'니 '로코코'라고 하는 양식들은 전부 시대를 이끈 장식적 유형을 일컫는 말입니다.

그래서 동서양을 막론하고 이 백제의 토기처럼 아무런 장식 없이 형태를 과감하게 비우는 것은 미니멀한 심미성을 추구하는 지적인 조형이 발달할 때 주로 나타납니다. 서양에서는 20세기 초 몬드리안의 그림을 비롯한 현대미술이 등장하고, 바우하우스를 통한 현대디자인이 본격화된 이후에나 일반화됩니다. 그 이전까지 서양의 조형예술은 가능한 한 많은 장식이나 조형적인 요소들을 빈틈없이 꽉꽉 채워왔습니다. 중국이나 일본의 문화도 크게 다르지 않았습니다. 물론 수묵산수화의 여백미도 백지 공포를 넘어선 조형적 성취로 볼 수도 있기는 하지만, 생활 전반으로 퍼져나가지 못하고 특정한 계층이나 그림에만 그친 한계가 있었습니다.

많은 현대인들은 심플하고 미니멀한 형태를 현대적인 문화적 현상으로 이해하고, 장식적인 형태들을 전근대적 조형성으로 이해하는 경우가 많습니다. 장식이 많고 화려한 색으로 만들어진 형태들을 촌스럽게 여기고, 무채색에 심플한 형태들을 현대적으로 세련되게 여기는 경우가 많은 것 같습니다. 조형에 대해서 이런 시대적 편견을 가지는 것은 전혀 옳은 태도라고 볼 수 없지요. 인류가 백지 공포를 극복하고 본격적으로 심플한 형태를 추구한 것은 얼마 되지 않았습니다.

그런데 백제의 유물들은 시간을 한참이나 거슬러 올라간 시점에서 벌써 백지 공포를 훌훌 벗어 던진 모습을 보여줍니다. 이러한 모습

이 특정한 조형예술 분야에서만 나타난 것이 아니라, 그릇 같은 일반적인 생활용품에서도 공통적으로 나타났기에 의미가 크다고 할 수 있습니다.

UFO를 닮은 이 세 발 달린 토기뿐 아니라 백제의 토기들은 거의가 단순한 형태로 만들어져있습니다. 이를 통해 당시 일상생활에서 매우 현대적인 미니멀함이 대중적으로 받아들여졌다는 사실과 당시의 대중적인 취향이 상당히 이념적이었음을 짐작할 수 있습니다. 지금으로부터 시간적 거리를 생각해 보면 상당히 미스테리한 일입니다. 도대체 당시 백제에 어떤 일이 있었던 것일까요?

단순한 형태의 아름다움을 결정하는 것은 구조

오스트리아의 건축가 아돌프 로스Adolf Loos, 1870~1933가 '장식은 죄악'이라는 견해를 피력하면서 미니멀한 현대 건축이나 현대 디자인이 출현할 수 있는 계기를 마련한 것이 겨우 1900년 무렵이었습니다.

형태를 무조건 미니멀하게 비운다고 해서 이렇게 심플한 형태가 만들어지는 것은 아닙니다. 이런 형태가 문화나 예술적으로 의미를 가지려면, 장식을 없애도 될 만큼 아름다워야 합니다. 심플한 형태를 볼 때 유의해야 할 점은 그 안에 얼마나 많은 아름다움을 확보하고 있는지입니다. 하나도 아름답지 않은데 형태만 심플하다면 길거리에 굴러다니는 돌덩어리와 별반 다를 게 없습니다.

백제의 토기도 마찬가지입니다. 마냥 이미지만 심플한 데 그쳤다

면, 그저 그런 역사적인 이벤트는 될 수 있어도 의미 있는 역사적 흔적으로 기록될 수는 없었을 것입니다. 그런 점에서 반드시 살펴봐야 할 부분은 백제의 심플한 토기들이 얻고 있는 미적 성취입니다.

장식 하나 없이 심플한 이 세 발 달린 토기를 보면 시선에 방해받는 것 없이 한눈에 시원하게 들어오는 것이 있습니다. 바로 둥근 뚜껑과 비대칭적인 삼각 다리로 구성된 토기의 구조입니다.

대체로 단순하게 디자인된 형태들의 아름다움은 구조에 의해서 결정됩니다. 미인의 아름다움이 눈, 코, 입 등으로 구성된 얼굴 구조에서 결정되는 것과 같습니다.

그런데 현대 디자인 중에서 이 백제의 토기와 조형적으로 매우 유사한 것이 하나 있습니다. 프랑스의 디자이너 필립 스탁Philippe Patrick Starck, 1949~이 디자인한 오렌지 즙을 짜는 도구 '주시 살리프Juicy Salif'입니다. 이것은 1990년대 세계 디자인을 대표하는 아이콘으로 부를 유명한 디자인입니다. 별다른 장식이 있는 것도 아니고 알루미늄으로 만들어진 레몬 즙을 짜는 기능을 가진 도구일 뿐인데, 어떻게 시대를 대표하는 아이콘이 되었을까요? 그것은 바로 이 디자인의 구조가 가진 아름다움 덕분이었습니다.

이 디자인은 아무런 장식 없이 유려한 곡면으로만 구성되어 있습니다. 구조도 아주 단순합니다. 중심에 짧고 둥그런 원추 모양이 있고, 거기에 세 개의 긴 다리가 비대칭적으로 결합된 것이 전부입니다. 그런데 이렇게 단순하기 때문에 그만큼 형태의 이미지와 아름다움이 시·지각적으로 더 강렬하게 파악됩니다.

우선 이 디자인을 구성하는 부분들을 좀 더 살펴보면, 요소들 간에 대비가 심하게 디자인되어 있습니다. 둥근 구형과 선적인 형태의

입체적
짧은 길이
대칭적

대
비

선적 긴 길이
비대칭적

위아래 대칭 곡면

입체적 곡면
수평적

대
비

평면적 직선
수직적

주시 살리프와 세 발 달린 토기

대비, 짧은 길이와 긴 길이의 대비 등 형태 이미지와 비례의 대비가 강합니다. 그래서 디자인이 주는 인상도 강하고 아름다움도 배가됩니다. 90년대를 대표하는 디자인이 될 수 있었던 데는 이런 미적 성취가 있었습니다.

백제의 세 발 달린 토기도 이와 마찬가지로 가운데에 둥근 몸체가 있고, 그 아래쪽에 세 개의 짧은 다리가 비대칭적으로 결합되어 있습니다. 전체적으로 둥글고 수평적인 몸체와 짧지만 세로로 비스듬하게 결합된 세 개의 다리가 조형적으로 매우 강한 대비를 이루고 있습니다. 한쪽은 매스감이 강하고, 한쪽은 선적인 느낌이 강하고, 한쪽은 유려한 곡면이고, 한쪽은 직선성이 강합니다. 이런 강력한 조형적 대비감은 이 그릇의 인상에 강한 힘을 불어넣고, 형태를 더욱 아름답게 만듭니다.

이처럼 재료만 다를 뿐 백제의 세 발 달린 토기와 필립 스탁이 만든 주시 살리프의 조형원리는 유사합니다. 백제 시대의 유물과 현대 디자인이 그렇다는 것은 놀라운 일인데, 역시 명작은 시대를 넘어 상통하는 것 같습니다. 그런데 이게 다가 아닙니다. 단순하고 유려하게 흐르는 곡면으로만 아름다움을 표현한 점에서도 유사한 면모를 보입니다.

필립 스탁은 프랑스 사람답게 화려하고 장식적인 프랑스의 전통적인 미적 감수성을 특유의 유려하게 흐르는 곡면으로 현대화했습니다. 백제의 세 발 달린 토기에서도 거의 유사한 조형적 솜씨를 볼 수 있습니다. 특히 이 토기의 뚜껑 부분을 구성하는 유려한 곡면을 보면, 백제라는 시간적 제약이 오히려 이 토기의 현대성을 가려버리는 것 같아서 안타까울 정도입니다.

이 부분을 순전히 조형적으로만 보면, 아무런 장식 없이 순수한 곡면으로만 디자인된 루이지 꼴라니Luigi Colani, 1928~2019나 카림 라시드Karim Rashid, 1960~같은 세계적인 디자이너들의 심플하면서도 세련된 디자인들의 조형성과 일치합니다. 이런 조형은 현대 디자인에 와서나 일반화되는데, 그 옛날 백제 시대에 이런 아름다움을 이해했고 추구했다는 것은 놀라운 일입니다. 무엇보다 넓은 여백에 대해 백지 공포를 전혀 느끼지 않았다는 것이 놀랍습니다.

이렇게 면을 넓게 비우려면 그것을 견딜 수 있는 어떤 조형적, 미학적 논리가 있어야 합니다. 막연한 감각만으로는 대중화되지 않습니다. 그래서 서양에서도 기능주의 미학관이나 현대 조형원리체계가 갖추어진 20세기에 접어들어서야 미니멀한 양식의 디자인이 일반화됩니다. 그런 측면에서 백제의 세 발 달린 토기의 미니멀한 양식 뒤에는 분명 조형적 이념이 있었을 것으로 추정되는데, 그렇다 하더라도 그 옛날에 이런 수준의 곡면 디자인이 나타났다는 것은 믿기 어려운 사실입니다.

거울에 비친 듯이 그릇 아래쪽에도 비슷한 곡률의 곡면으로 마무리하며 이 토기의 형태를 세련되게 완성한 솜씨는 보는 이로 하여금 감탄사를 불러일으킵니다.

곡면으로만 이루어진 루이지 꼴라니의 주전자와
카림 라시드의 물뿌리개 디자인

백제 시대에 나타난
현대적인 조형성

이 세 발 달린 토기 중에 뚜껑에 손잡이 꼭지가 있는 유형이 있습니다. 이 디자인도 탁월합니다. 뚜껑의 넓은 곡면의 정점에 아주 작고 단순한 형태의 꼭지를 만들어 강력한 면적 대비를 이루어 놓았습니다. 그래서 꼭지가 없는 유형에 비해서 조형적으로 좀 더 강한 인상을 줍니다. 뿐만 아니라 아래쪽에 있는 세 개의 다리와도 조형적인 균형을 이룹니다. 말하자면 다리와 손잡이 꼭지가 삼각형의 구조를 이루어서, 이 토기의 조형적 견고함을 아주 단단하게 만들고 있습니다.

조그마한 조형요소 하나를 더해서 이렇게 강한 시각적 효과를 얻기는 쉽지 않은데, 그런 역할을 수행하는 부분을 매우 단순한 모양으로 처리한 것이 인상적입니다. 일반적으로 토기의 형태가 전체적으로 미니멀하다면, 이 부분에 꽃 모양이나 기타 장식적인 형태를 넣어서 시각적인 화려함을 더 강화할 만도 한데, 위쪽으로 갈수록 넓

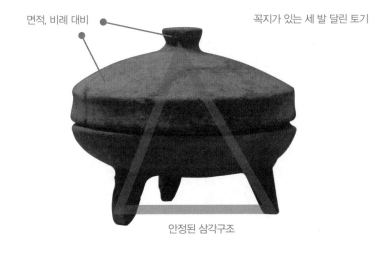

면적, 비례 대비

꼭지가 있는 세 발 달린 토기

안정된 삼각구조

어지게 해서 손으로 잡기에 편하도록 한 기능적인 배려 말고는 일체의 다른 표현을 하지 않았습니다. 토기 전체의 모양이 심플하니 이 부분도 보조를 맞추어 심플한 형태로 디자인한 결과라고 할 수 있습니다.

이는 현대의 기능주의적 디자인에서나 볼 수 있는 조형적 처리입니다. 백제 시대의 유물에서 이런 방식으로 처리한 디테일을 볼 수 있다는 것이 참으로 놀랍습니다. 백제 시대의 조형적 수준이 매우 섬세했고 지적인 수준에 도달해 있었음을 다시 한번 느끼게 됩니다.

백제 시대의 다른 토기들을 살펴봐도, 이 당시에는 거의가 장식 없이 심플하게 만들어졌다는 것을 알 수 있습니다. 대부분의 토기들이 단순한 곡면에 대비감이 강하게 디자인되어 있습니다. 모든 토기들이 매우 우아하고 세련되며 조형적인 인상이 강합니다. 이런 스타일이 당시에는 매우 일반적이었다는 것을 알 수 있습니다.

양식적인 측면에서 백제의 토기들은 매우 일관되어 있으며, 고도의 양식적 완성도를 지닙니다. 그런데 이런 양식적 특징은 백제 문화

전체의 조형적 특징은 아니었고, 그 반대편으로 금동대향로처럼 화려하고 장식적인 유형의 양식이 또 하나의 흐름을 형성하고 있었습니다. 이것은 백제 문화가 조형성에서 편협되지 않고 다양한 유형의 조형성을 폭넓게 받아들일 만큼 개방적인 문화였다는 근거가 되기도 합니다. 그리고 단지 개방적이었던 것만이 아니라, 상반되는 양식을 모두 대단한 수준으로 구현했다는 점에서 백제 문화의 수준을 읽을 수가 있습니다.

그중에서도 미니멀한 양식의 유물들에서 볼 수 있는, 거의 현대적인 수준의 조형성은 앞으로 백제 문화를 바라보는 시각을 확 바꿔놓을 만합니다. 그러니 이제부터는 백제의 문화를 소박하다거나 막연히 뛰어나고 우수하다는 식으로 설명하고 바라보는 인상 기술적인 접근은 지양해야 하지 않을까 싶습니다. 그보다는 현대적인 관점에서 사회적으로 합의된 미적 취향이나 이념에 입각해서 만들어진 것으로 백제 문화를 재해석해야 할 것 같습니다.

심플한 형태의 백제 토기들

275

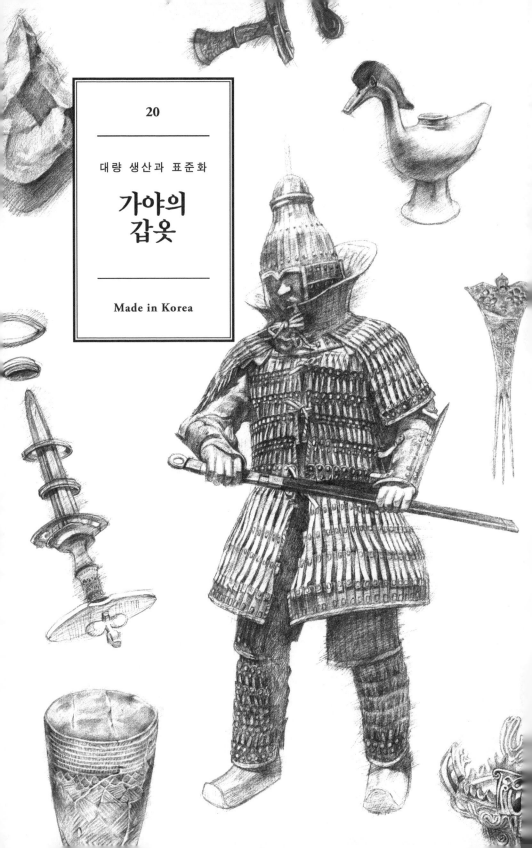

대량 생산과 표준화

가야의
갑옷

Made in Korea

박물관에 가서 가야의 갑옷을 처음 보았을 때의 기억이 아직도 생생합니다. 철판 조각을 얼기설기 가죽끈으로 이어붙인 모양이 일단 볼품이 없어서 너무 놀랐던 기억이 납니다. 드라마나 영화에서 보던 모습과는 완전히 달라, 서늘한 실망감이 만주벌판의 바람처럼 불어왔습니다. 허술해 보이는 만듦새는 갑옷으로서 최소한의 도리나 할 수 있었을지 의심을 불러일으켰습니다. 고구려, 백제, 신라에서도 이와 유사한 갑옷을 사용했다는데, 머릿속에 자연스럽게 고대에 멸망했던 왕조들이 안개처럼 피어올랐습니다.

역사책에서 봐왔던 우리 역사에서 고대는 중국을 비롯한 주변의 거대한 세력들과 격돌하면서 빼어난 용맹과 뛰어난 무력으로 싸워온 자랑스러운 모습이었습니다. 고조선 시대부터 정비된 군대로 외부의 침략 막아왔던 우리 역사는 뛰어난 무기로 무장하고 멋지게 싸우는 군인의 모습을 상상하게끔 했습니다.

을지문덕 장군, 강감찬 장군, 양만춘 장군 등 이름난 장군들의 모습들도 영화에서 본 중세 서양 기사들의 멋진 갑옷이나 판타지 영화에서 보았던 전사들의 이미지들과 겹치면서 머릿속에 아주 멋지게 그려졌지요. 그러나 박물관에서 만난 가야 군인의 모습은 그런 상상을 무참하게 만들었습니다.

세련되고 견고해 보이는 서양의 갑옷과 화려한 디테일

대량 생산으로 군대의 무장을
가능케 한 가야의 갑옷

　　　　　　　　일단 다른 나라의 갑옷들에 비해서 가
야의 갑옷은 전혀 세련되어 보이지 않습니다. 서양의 갑옷, 가까운
일본의 갑옷만 해도 전투도 벌이기 전에 이미 압도적인 시각적 카리
스마로 적을 무장 해제시킵니다. 하지만 가야의 갑옷은 적에게 위
협감을 줄 수 있는 모양이 아닙니다. 만듦새도 그다지 섬세하거나
견고해 보이지 않는 것은 물론, 적의 칼이나 창 등의 공격을 제대로
막을 수 있을지 의문이 들 정도입니다. 이런 무장으로 어떻게 전쟁
을 치렀을지 걱정이 될 정도이니, 우리 고대문명에 대한 자부심을
가지기가 쉽지 않습니다. 아마 많은 사람들이 저처럼 가야의 갑옷
앞에서 비슷한 실망감을 느꼈을 것입니다.

그런데 디자인 공부가 깊어지면서부터 이 갑옷이 전혀 다른 모습으
로 다가왔습니다. 디자인이란 사람들이 사용하는 것과 밀접하게 관
련된 분야입니다. 대체로 필요한 것을 가능한 기술과 자원으로 가
장 경제적으로, 가장 아름답게 얻는 것이 디자인의 주된 목적입니
다. 그래서 디자인 공부를 하다 보면 세상의 모든 것들을 어떻게 만
들었는지, 왜 만들었는지를 중심으로 살피게 됩니다.

그런 관점을 우리의 갑옷에 그대로 투사해 보면, 이전에 보았던 그
런 초라한 모습이 아니라 매우 합리적인 모습으로 다가옵니다. 서
양의 멋진 갑옷에 비해 가야의 갑옷 형태가 그리 인상적이지 않은
것은 사실입니다. 하지만 생산의 효용성이란 측면에서 우리 갑옷을
보면 해석이 전혀 달라집니다. 서양의 갑옷이 멋있기는 하지만 갑
옷 하나를 그렇게 만들려면 대단히 많은 비용이 들어가므로, 생산

단가의 측면에서 보면 갑옷이라기보다는 호사품에 가깝습니다. 갑옷에 조각된 아름다운 무늬는 사실 전투와는 아무 상관이 없습니다. 아름다운 장식이 들어갔다고 칼이나 활이 피해 가지는 않으니까요. 전투에서 패하면 아무 소용도 없습니다.

서양에서 몸 전체를 갑옷으로 무장한 것은 사실 1400년경부터입니다. 고구려에서 철갑옷이 등장한 것이 기원전 3세기 중엽부터인 것을 생각하면 많은 차이가 있습니다. 그리고 서양의 갑옷을 화려하게 장식한 것에는 총의 등장이라는 배경이 있었습니다. 15세기 초 총이 등장하기 시작하면서부터 보호장구로서 갑옷의 의미가 없어졌기 때문입니다. 15세기 이후로 서양의 갑옷은 장식용으로 만들어졌고, 마상경기에나 사용되었다고 합니다. 그러므로 가야의 갑옷과 서양의 장식용 갑옷은 직접 비교할 대상이 아닙니다.

그렇다고 15세기 이전까지 서양의 실전용 갑옷이 저렴했던 것도 아닙니다. 서양의 봉건사회에서는 기사층들만 전투를 치렀습니다. 사회 규모가 작아서 봉건국가들끼리 전투가 벌어져도 몇 명의 기사들만이 전쟁, 아니 싸움 수준의 전투를 했습니다. 따라서 갑옷 같은 방어 기구나 칼 같은 공격 무기들을 모두 개인 차원에서 장만해야 했고, 장비가 곧 전투력이었기 때문에 비용과 정성을 아끼지 않았습니다.

당시까지만 해도 강철을 만들 수 없었기 때문에 강도가 뛰어난 무기를 얻기 위해서는 뛰어난 장인들의 솜씨에 의존할 수밖에 없었습니다. 수요는 적고 노동은 많이 투여되어야 하니, 제작단가가 하늘을 찌르는 것은 당연한 일이었지요. 국민 국가가 등장하기 전까지 서양에서는 이렇게 비용이 많이 드는 공예적 방식으로 무기를 만들고 무장했습니다.

그런데 군대 수를 천 단위, 만 단위로 운영하는 관료체제의 국가일 때는 문제가 달라집니다. 무장해야 하는 군인의 수가 어마어마하기 때문에 전투 장비를 경제적으로 보급하는 것이 무엇보다 중요했습니다. 고구려만 하더라도 상비군이 30만 명 정도였으니 서양식으로 무장하는 것은 생각할 수 없는 일이었습니다. 이럴 때 무기나 갑옷 같은 전투 장비들은 장식이나 멋진 외형보다는 실질적 전투력과 생산의 경제성에 입각해서 만들어집니다. 이때 선택하게 되는 것이 표준화된 형태의 대량 생산입니다.

제작비용이 가장 적게 드는 모양을 고안해서 대량으로 만들면 같은 자원과 노력을 투여하더라도 엄청난 효과를 얻을 수 있습니다. 산업혁명 이후로 자리 잡은 현대적인 생산방식이 바로 이것인데, 가야의 갑옷이 바로 그런 방식으로 만들어졌습니다.

'모듈' 구조로 활동성과
경제성을 겸비하다

모양은 그리 두드러지지 않지만 가야 시대의 갑옷을 보면 특이한 점이 있습니다. 똑같이 생긴 작은 철판 조각들을 가죽끈으로 이어 붙여서 만들었다는 점입니다.

갑옷은 전투 활동에 지장을 주지 않으면서도 몸을 빈틈없이 보호해야 하기 때문에 서양에서는 사람의 몸에 맞추어 철판을 정교하게 가공했습니다. 그러려면 제작에 엄청난 기술과 노동이 필요합니다. 그런데 가야 시대의 갑옷은 같은 목적을 철판 조각 하나로 너무나 간단하게 해결했습니다.

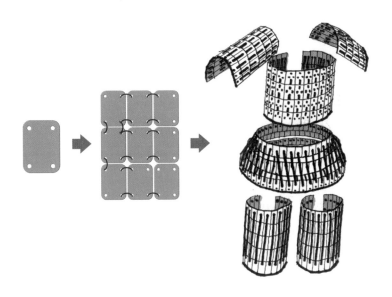

가야 시대 갑옷의 철판 모듈 구조

갑옷을 이루는 기본단위인 철판 조각을 요즘 말로는 '모듈'이라고 합니다. 이렇게 단순한 모양을 기본 모듈로 해서 필요한 구조를 다양하게 만들어서 쓰는 것은 현대에 들어와서나 일반화된 현상입니다. 모듈은 철골을 다양하게 결합하여 만든 에펠탑이나 현대건축의 골조구조나 시스템 가구 등에서 볼 수 있습니다. 이렇게 단순한 모양의 기본단위를 확장하면 필요한 기능적인 구조를 매우 저렴하게 획득할 수 있습니다. 이런 점에서 모듈을 현대적인 대량 생산 방식이 만들어낸 혁명적인 디자인이라고 할 수 있습니다. 그런데 가야의 갑옷이 그런 모듈방식으로 만들어졌습니다.

모듈 방식으로 만든 가야의 갑옷은 제작단가로 치면 서양의 갑옷과 비교할 수 없습니다. 여기에는 기원전부터 확보한 강철제작 기술도

큰 역할을 했을 것입니다. 아무리 얇은 철판이라도 뛰어난 강도로 만들 수 있었던 덕분에 작고 가벼운 철판을 모듈로 비교적 가볍고 저렴한 갑옷을 만들 수 있었겠지요.

기능적인 면에서도 가야 시대의 갑옷은 서양 갑옷보다 뛰어난 점이 많습니다. 철판 조각들로 결합된 유연한 구조여서 몸이 움직이는 대로 변형되기 때문에 전투할 때 매우 편합니다. 그리고 파손되었을 때도 철판만 몇 개 교체하면 다시 원래 모습이 되기 때문에 전력을 금방 회복할 수 있습니다. 반면에 서양의 갑옷은 한 번 찌그러지면 원래 모양을 회복하기가 어렵습니다.

이런 여러 가지 사실들을 살펴볼 때, 가야의 갑옷은 생산의 경제성과 사용의 기능성 등을 매우 치밀하게 고려해서 디자인된 것임이 분명합니다. 이 사실을 알고 나면 가야의 갑옷이 더 이상 초라하거나 성의 없는 유물로 보이지 않고, 가장 합리적으로 도출된 솔루션으로 다가옵니다.

가야를 비롯한 삼국 시대의 모든 나라가 이런 디자인의 갑옷을 선택하여 가장 저렴한 방식으로 강력한 전투력을 확보할 수 있었습니다. 우리 삼국 시대의 역사가 그렇게 오랫동안 유지되면서 뛰어난 문화적 성취를 올릴 수 있었던 데는 이런 배경이 숨어 있습니다.

비록 가야 시대의 산물 혹은 삼국 시대의 유물이긴 하지만, 이 갑옷 안에 담긴 생산방식이나 기능성에 대한 접근방식은 대단히 현대적입니다. 이렇게 시대를 초월해서 현대성이 나타나는 것이 우연일 수는 없습니다. 이는 그만큼 그 시대가 현대와 여러 면에서 유사했다는 것을 말해주기 때문에 당시 국가 시스템이나 생산방식, 문화적 수준 등에서 우리가 새롭게 살펴봐야 할 점이 많을 듯합니다.

19세기 서양의 미술사학자들은 자신들의 근대성이 15세기 르네상스 시대부터 시작되었다고 스토리텔링 했습니다. 우리도 그들처럼 우리 역사의 현대성을 이제는 좀 다른 관점에서 살펴볼 필요가 있을 것 같습니다.

세계의 발자취를 담다

말 머리
장식 뿔잔

Made in Korea

가야의 유물 중에 재미있는 것이 하나 있습니다. 술잔으로 보이는데, 잔의 끝부분에 말 모양이 캐릭터처럼 만들어져 있어서 눈길을 끄는 유물입니다. 가야 시대의 캐릭터 상품이라고 할 만큼 무척 재미있고 인상 깊습니다.

잔의 형태를 보면 넓은 입구에서 아래로 내려갈수록 좁아지면서 휘어졌습니다. 소의 뿔과 구조적으로 유사해서 흔히 뿔잔에서 유래된 디자인으로 봅니다. 아직 흙먼지를 완전히 털어내지 못한 상태이다 보니, 다소 거친 말 머리 모양이나 깔끔하게 마무리되지 못한 잔의 몸통을 보면 이 잔을 그저 옛날에 대충 만든 특이한 유물로만 보고 지나치기 쉽습니다. 그런데 사실 이 작은 잔에 담긴 조형적 가치는 결코 무심하게 지나칠 수준이 아닙니다.

가야 시대에 나타난
20세기의 콜라주 기법

일단 이 뿔잔의 전체 형태를 보면 잔의 끝부분에는 말 머리 모양이 만들어져 있고, 잔의 몸통 부분은 장식 하나 없이 깔끔합니다. 윗부분은 기능성에만 충실하게, 아랫부분은 상징성에만 충실하게 디자인되어 있습니다. 그 결과 윗부분의 심플한 형태와 아랫부분의 복잡한 말 형태가 강한 대비를 이룹니다. 이렇게 상반되는 성질의 형태들이 바로 부딪히면 아름답지는 않더라도 인상이 아주 강해집니다. 마치 현대미술의 '콜라주 기법'을 연상시키지요.

콜라주 기법은 20세기 초 입체파 화가들이 시도한 기법입니다. 어

울리지 않는 형태들이 대비될 때 조형적으로 매우 강한 인상이 만들어진다는 것을 알았던 그들은 다양한 질감이나 형태들을 대비하여 이전에 볼 수 없었던 새로운 이미지의 작품들을 많이 선보였습니다. 마치 음악의 불협화음 효과와 유사한 이 콜라주 기법은 현대미술에서 매우 중요한 조형원리로 자리 잡았습니다.

이 뿔잔은 불협화음까지는 아니지만, 상반되는 이미지들을 콜라주하여 보는 사람들에게 강한 이미지를 불러일으킨다는 점에서 현대미술과 통하는 지점이 있습니다. 비록 깔끔하게 만들어지지는 않았으나 조형원리에서는 상당히 높은 수준을 보여줍니다.

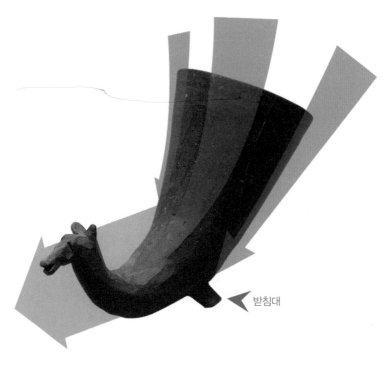

받침대

스스로 서는 뿔잔의 구조와 역동적인 속도감

뿔잔의 치명적인 문제는 바닥에 세울 수가 없다는 것입니다. 그런 이유로 많은 뿔잔들이 전용 받침대를 가지고 있죠. 한데 이 뿔잔은 말의 배쯤 되는 위치에 튀어나온 작은 부분 두 군데로 이 문제를 해결하고 있습니다. 말의 머리를 똑바로 하고 잔의 입구를 하늘로 향하게 해서 바닥에 놓으면, 튀어나온 두 부분이 받침대가 되어서 스스로 아주 멋지게 섭니다.

기능적으로 어려운 문제를 이렇게 간단한 구조로 해결하는 것은 현대의 디자인에서 많이 찾아볼 수 있는 덕목입니다. 이것만으로도 이 유물은 상당한 대접을 받을 만합니다.

잔을 세우는 것이 다가 아닙니다. 이 잔을 바닥에 세워 놓으면 말의 머리가 달리는 포즈를 취하며 그 뒤로 휘어진 원뿔 구조의 잔이 이어져서, 마치 말이 바람과 함께 달려 나가는 것 같은 느낌을 줍니다. 거기다 뒤로 갈수록 위를 향하면서 넓어지는 잔 부분이 시각적 엔진 역할을 합니다.

조금 거칠기는 하지만, 고개를 바짝 세우고 당장이라도 앞으로 달려 나갈 것 같은 기세의 말 모양은 최고급 스포츠카의 엠블럼 장식을 연상케 할 정도로 인상적입니다.

가야의 뿔잔과 디자인 원리가
유사한 하이메 아욘의
테이블 디자인

이처럼 가야의 이 뿔잔은 바닥에 세워놨을 때 조형적인 매력을 가장 강력하게 발산합니다. 술잔이기는 하지만 잔으로 쓰지 않을 때도 하나의 조각 작품으로서 손색이 없습니다.

이 잔처럼 훌륭한 도구인 동시에 훌륭한 조각품 역할을 하는 디자인들이 많습니다. 스페인의 디자이너 하이메 아욘Jaime Hayon, 1974~의 테이블 디자인이 그렇습니다. 재미있게도 테이블 아랫부분의 원숭이 캐릭터가 받침대 역할을 하는데, 테이블로 사용하지 않을 때는 전체가 쟁반을 한 손에 받친 원숭이 캐릭터 조각이 됩니다.

20세기 기능주의 디자인 시대에는 이렇게 재미있는 디자인을 하기가 어려웠습니다. 1980년대에 포스트모더니즘 디자인이 등장한 이후 기능에만 얽매이지 않고 다양한 가치를 추구하는 디자인들이 나타나기 시작했고, 이렇게 물꼬가 트인 다음에야 이 디자인처럼 기호주의적이거나 의미론적인 디자인들이 2000년대 전후로 본격화되었습니다. 가야 시대의 이 뿔잔에서 21세기에나 본격화되는 디자인 경향을 볼 수 있다는 것은 설사 우연이라고 하더라도 참으로 대단한 일입니다.

'추상'의 길을
걸은 말의 형태

이 뿔잔에서 주목해야 할 부분은 말의 형태입니다. 만일 이 말이 사실적이고 화려하게 만들어졌다면 어떨까요? 아마 이 잔은 그저 수많은 고대의 장식품 중 하나에 그쳤을 것입니다. 그러지 않았기 때문에 이 잔은 잔이라는 존재성과 함께 상징성을 잔뜩 품은 오브제로서의 존재성을 동시에 지닙니다.

문학에서 은유는 대상을 직접적으로 표현하지 않고 간접적으로 표현함으로써 예술적인 재미를 자아내고, 그만큼 예술적 가치를 갖게 됩니다. 꼭 문학이 아니더라도 마찬가지입니다. 어떤 대상을 은유적으로 표현하면 대단히 재미있어지고 가치가 높아집니다. 하이메 아욘의 테이블도 원숭이 모양이 직설적이지 않고 은유적으로 표현되어 있기 때문에 재미있고, 그만한 가치를 갖습니다. 가야 시대 뿔잔의 말 모양을 사실적으로 정성 들여 만들지 않은 것도 그런 은유적인 의도에서가 아닌가 하고 의심이 갑니다. 아무튼 결과적으로 그런 은유의 효과를 충분히 얻고 있는 것은 확실합니다.

대부분의 사람들은 이 말의 형태를 보고 조형적 역량이 부족하다고 느낍니다. 그저 일상에서 사용하려고 만든 민속적인 물건이라면 그렇게 볼 수도 있지요. 하지만 이 뿔잔은 가야 시대의 중요한 무덤에서 출토되었습니다. 그것은 이 잔이 당시 사회적으로 특별한 수요에 의해 정성 들여 만들어진 물건이었다는 것을 뜻합니다. 또한 비슷한 디자인의 뿔잔들이 여럿 출토되는 것으로 볼 때 이 뿔잔은 만드는 사람의 개인적인 취향에 따라 만들어진 것이 아니라, 당시의 시대적 양식에 따라 만들어진 것 같습니다. 앞으로 더 살

캐릭터처럼 과장된 형태의 말 머리 뿔잔

펴보겠지만, 뿔잔 끝부분에 동물 모양을 조각한 유물들은 세계 여러 곳에서 나타납니다. 이는 가야의 뿔잔이 단지 가야만의 것이 아니라 시대와 공간을 넘어서서 세계적으로 공유된 양식이었다는 것을 말해줍니다.

그리고 흙을 빚어 말 모양을 만드는 게 그리 어려운 일이 아니라는 것을 감안하면, 이 잔의 말은 미학적인 어떤 목적이나 이유에 따라 이런 모양이 되었을 거라는 합리적 의심을 하지 않을 수 없습니다. 이처럼 이 잔에는 보기와는 달리 심상치 않은 내용들이 많이 담겨 있기 때문에 지금까지와는 좀 다른, 새로운 시각으로 재평가해볼 필요가 있을 것 같습니다.

이 잔의 말 모양이 사실적이지 않아서 좋은 점은 일단 재미있다는 것입니다. 직설적인 표현보다 은유적 표현이 주는 맛을 느낄 수 있지요. 흙을 주무르다 만 것처럼, 혹은 아이들이 만들어 놓은 것처럼 보이는 것도 사실입니다. 그렇지만 이것이 말을 표현했다는 것은 확실하게 알 수 있습니다. 진짜 못 만든 것이라면 무엇을 만들었는

가야 뿔잔들에서 볼 수 있는
말의 추상적 형태들

지 알 수 없어야 합니다.

모양이 정교한 것도 아닌데 말이라는 것을 분명히 알 수 있다는 것은 이 모양이 막 만들어진 게 아니었음을 말해줍니다. 아마도 이것을 만든 사람은 말의 이미지를 정확하게 이해하고, 그것을 자신의 표현방식에 따라 표현한 것으로 보입니다. 좀 더 정확히 말하면, 말을 만든 것이 아니라 말의 이미지를 만들었다고 할 수 있습니다. 플라톤 식으로 표현하자면 말의 형상substance이 아니라 말의 이데아idea를 만들었던 것입니다.

현대미술에서 나타나는 '추상'이 바로 이와 같습니다. 대상을 직설적으로 표현하지 않고 그 본질을 은유적으로 표현하지요. 가야의 이 말 머리 모양 뿔잔은 솜씨의 부족에서 기인한 것이 아니라, 정확하게 추상의 길을 걸었습니다.

그리스와 로마의
영향을 받은 가야의 뿔잔

뿔잔은 원래 소와 같은 동물의 뿔에 술을 따라 마시던 것에서 비롯되었다고 합니다. 동물의 뿔을 잘라 속을 파낸 다음 컵처럼 사용했던 것이 도기나 자기에 그대로 이어져서 뿔잔의 유형으로 남았습니다.

소뿔의 모양을 보면 전체가 3차원의 곡면으로 이루어져 있고, 아름다운 곡률을 이루며 휘어져 있습니다. 사

소뿔을 연상시키는 유기적인 형태로 디자인한 필립 스탁의 조명

실 뿔 모양 그 자체가 이미 빼어난 조형작품입니다. 프랑스의 산업 디자이너 필립 스탁의 디자인은 소뿔 모양을 연상시키는 형태로 유명한데, 우아하게 흐르는 곡면으로 이루어진 그의 디자인을 보면 단순해 보이면서도 변화무쌍한 느낌이 아주 매력적입니다. 의도적인 것인지는 모르겠지만 뿔이 가진 조형적 아름다움과 원리적으로 아주 유사합니다. 바꾸어 말하면, 뿔의 형태를 본뜬 뿔잔들도 필립 스탁의 디자인과 대체로 비슷한 차원의 아름다움을 보여줍니다.

뿔잔은 아래로 내려갈수록 유선형으로 휘어지면서 뾰족해져서 인체공학적으로도 아주 뛰어납니다. 뿔 모양이 손에 쫙 감기는 형태라서 그립감도 좋고, 휘어져 있어서 잘 미끄러지지도 않습니다.

동아시아 문화권에서 동물 모양을 조각한 뿔잔은 신라에서만 몇 점 보일 뿐, 중국이나 일본, 고구려, 백제에서는 찾아보기가 어렵습니다. 신라의 것은 오리가 제 꼬리를 물고 있는 귀여운 모양으로 가야와 똑같지는 않습니다.

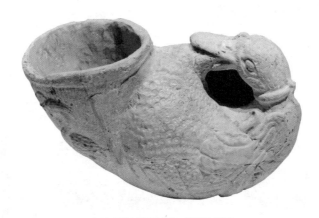

오리 조각이 붙어 있는 신라의 뿔잔

그런데 예전에 이탈리아 로마에 있는 보르게제 미술관에 갔다가 미술관의 계단을 오르면서 깜짝 놀란 적이 있습니다. 난간 위에 가야의 뿔잔과 똑같은 구조의 대리석 조각이 있었기 때문입니다. 말 대신에 뿔 달린 소가 조각되어 있는 것만 달랐습니다. 물론 실제로 쓸 수 있는 뿔잔은 아니었고 뿔잔 모양을 큰 대리석에 조각한 것이었지만, 가야와 로마의 거리를 생각하면 '그저 우연히 비슷한 것을 한번 만들었겠지.'라고 생각할 수밖에 없었습니다.

한데 놀랍게도 거의 똑같은 모양의 조각을 프랑스의 루브르 미술관의 한구석에서도 발견했습니다. 이로써 아무래도 이런 모양의 조각이 유럽에서 한두 개가 만들어졌던 게 아니었다는 것을 알 수 있었지요. 이는 이탈리아를 비롯한 유럽 문화에서 동물

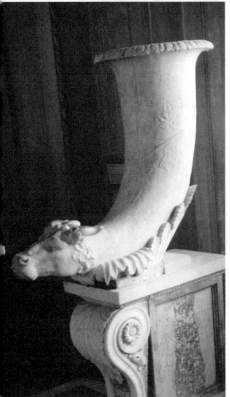

모양을 조각한 뿔잔이 중요한 문화적 아이콘으로 존재했다는 것을 말해줍니다.

도대체 이게 어찌 된 일일까요? 오히려 가까이에 있는 나라에서는 찾아볼 수 없는데, 어떻게 지구 반대편에서 그토록 유사한 형태가 만들어졌던 것일까요? 동물 모양을 조각한 이런 뿔잔은 기원전 3000년경에 크레타 문명에서 처음 만들어진 것으로 알려져 있습니다.

그리스 신화에 따르면 '아말테이아'라는 산양이 제우스를 키웠는데, 나중에 제우스가 그 은혜를 갚기 위해 산양의 뿔을 가진 사람이 원하는 것을 그 뿔 안에 가득 채워주었다고 합니다. 그래서 산양의 뿔이 풍요를 상징하게 되었고 이후 그리스와 로마에서는 뿔잔을 풍요의 상징으로 여겼다고 합니다.

아마도 보르게제 미술관과 루브르 미술관에 있는 조각들은 그리스

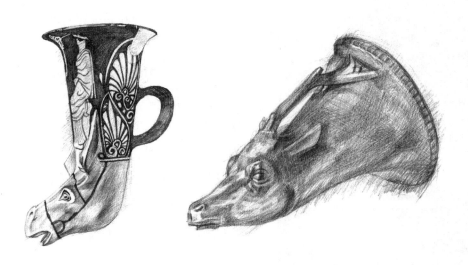

말 머리와 사슴 머리를 조각한 로마와 그리스의 뿔잔들(기원전 4~5세기)

와 로마의 이런 전통이 이어진 흔적이라고 할 수 있을 것 같습니다. 그렇다면 가야의 말 머리 모양 뿔잔은 어찌 된 것일까요? 그리스와 로마의 문화가 그렇게 먼 거리를 뛰어넘어 우리 고대 문화에 영향을 미쳤다는 것은 믿기 어렵습니다. 그렇다면 가야에서는 우연히 그런 뿔잔을 만들었을까요?

그런데 가야나 신라의 유적들을 살펴보면 그리스나 로마와 문화를 교류한 정황을 많이 볼 수 있습니다. 통일신라의 누금귀걸이나 북유럽풍의 칼 등도 그렇습니다. 이런 것들이 동아시아의 한쪽 끝 지역에서 나왔다는 사실은 정말 미스테리한 일이지만 분명한 사실입니다. 거기에 비하면 가야의 뿔잔 정도는 무난한 수준입니다.

독보적 스타일을
자랑하는 가야의 뿔잔

휘어진 뿔잔에 동물을 조각하는 것은 그리스 시대부터 나타났는데, 동물을 조각한 라이탄rhyton이라는 고대 그리스의 뿔잔이 그것이었을 듯합니다. 그런데 이런 잔은 그리스나 로마뿐 아니라 세계 여러 곳에서 발견됩니다. 주로 사산조 페르시아나 스키타이, 이집트 등지에서 볼 수 있습니다.

세계 지도를 놓고 보면 이런 유형의 뿔잔들이 어떻게 전파되었는지 추측해 볼 수 있습니다. 애초에 그리스에서 이런 뿔잔이 시작되어 로마나 이집트로, 이집트를 거쳐 페르시아로, 페르시아에서 스키타이로, 마침내 가야나 신라에까지 이르지 않았나 추정됩니다. 중앙아시아를 호령했던 흉노족과 같은 유목민들이 여기에 큰 역할을 했을 것으

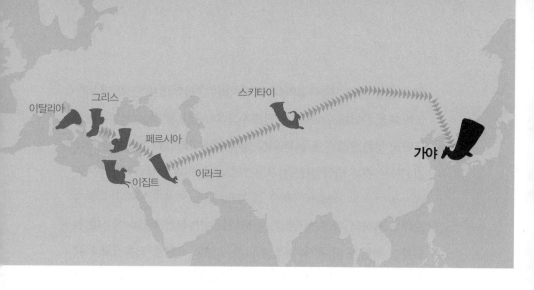

이탈리아　그리스　스키타이

페르시아

이집트　이라크

가야

로 보입니다. 그런데 지금까지 출토된 뿔잔 중에는 스키타이의 것도 오래된 게 많기 때문에, 중앙아시아에서 시작해서 서유럽 쪽과 동아시아 쪽으로 영향을 미쳤다는 견해도 만만치 않습니다.

이들 지역에서 출토된 뿔잔들의 면모를 살펴보면 각각의 디자인들이 아주 재미있습니다. 먼저 이집트에서 출토된 뿔잔에는 가야의 뿔잔처럼 말이 만들어져 있습니다. 정확하게 말하면 말이라기보다는 여러 가지 동물들의 모양을 합친 상상의 동물입니다. 만들어진 상태를 보면, 기원전 300년에서 250년경에 만들어졌다고는 볼 수 없을 정도로 정교하고도 사실적입니다.

이집트에서 출토된
말 모양 뿔잔

페르시아에서 출토된 뿔잔에는 사자 모양이 조각되어 있는데, 2500년 전에 만들어진 것이라고는 믿을

수 없을 정도로 잘 만들어졌고 금빛이 아주
휘황찬란합니다.

자세히 보면 장식이 빈틈없이 새겨져
있는 것을 볼 수 있습니다. 하지만 사자
모양이 딱딱하고, 잔 부분의 모양도
뿔보다는 기하학적인 원뿔과 더 비
슷합니다. 가야의 뿔잔에서 볼 수
있는 아름다운 곡면의 흐름이나 콜
라주적인 대비는 전혀 볼 수 없습니다. 세

사자 모양을 조각한
페르시아의 뿔잔

공은 잘되었지만 조형적 완성도 면에서는 좀 모자랍니다.

스키타이의 뿔잔 중에는 말이 아니라 뿔 달린 양이 달리는 모양으로
만들어진 것들이 있습니다. 다른 지역에서는 동물 모양을 다소 장
식적으로 만드는데, 이 잔에서는 매우 사실적으로 표현했다는 것이
특이합니다. 잔 부분에는 여신인 듯한 형상들 역시 사실적인 모습
으로 조각되어 있어서 특이합니다. 이 부분은 그리스의 영향을 받
은 것으로 보입니다.

이처럼 가야의 말 머리 모양 뿔잔과 유사한 구
조로 만들어진 뿔잔들은 여러 지역
에서 나타나는데, 특징적인
것은 대체로 금이나 은
등으로 많이 만들어졌
다는 것입니다.

양을 사실적으로 조각한
스키타이의 뿔잔

만듦새가 대체로 정교하고 장식성이 강하며 사실적입니다. 그런데 유형은 비슷해도 가야의 뿔잔처럼 토기로 만든 것이나 말 머리를 추상적으로 표현한 것은 흔치 않습니다.

가장 유사한 것은 이라크에서 출토된, 기원전 1000년 후반에 만들어진 것으로 추정되는 뿔잔입니다. 장식이 없고 말 머리가 단순한 추상적 형태로 표현된 점이 아주 비슷합니다. 그렇지만 세우는 받침대가 없고 말 머리의 형태가 분명하지 않습니다. 무엇보다 뿔잔에 비해 크기가 너무 작아서 가야의 뿔잔 같은 조형적 힘은 떨어져 보입니다.

이렇게 보면 가야의 뿔잔은 같은 유형의 유물들 중에서도 독보적인 스타일이라고 할 수 있습니다. 화려함이나 정교함, 사실적인 측면은 뒤떨어진다고 볼 수도 있겠지만, 조형적 목적에 따라서 어떤 경우에는 의도적으로 성실하고 정교한 만듦새를 피하기도 합니다. 그런 기준에서 보면 피카소의 그림과도 공통점이 있습니다.

앞서 살펴본 것처럼 가야의 이 뿔잔은 조형 원리적으로 매우 심오하고 짜임새 있게 구성되어 있습니다. 다른 지역의 뿔잔들에 비해 현대적인 조형성이나 추상성에 더 가까이 가 있습니다. 그런 점에서 가야의 말 머리 모양 뿔잔은 과거보다는 현대에 더 가까운 유물이라고 할 수 있습니다.

이라크에서 출토된, 가야의 말 머리 모양 뿔잔과 가장 유사한 뿔잔

아무튼 가야 시대의 이 뿔잔에서는 고대에서부터 동서가 활발하게 교류한 드라마틱한 역사를 읽을 수 있고, 현대미술에서나 나타나는 추상성도 발견할 수 있습니다. 비록 작은 잔에 불과한 유물이지만 이 잔에 채워진 역사적인 축적은 두텁기 짝이 없고, 무겁기 그지없습니다.

그렇다면 어떻게 이런 것이 가야에서 만들어질 수 있었을까요? 당시의 가야는 어떤 나라였으며, 도대체 어떤 문화를 가지고 있었던 것일까요? 로마로부터 영향을 받은 게 과연 이 뿔잔 하나뿐일까요? 가야의 유물이 많이 남아 있지 않기 때문에 실상이 더 궁금하고 가야라는 나라가 더 신비롭게 다가오는 것 같습니다. 이 뿔잔은 작은 잔에 불과할 뿐이지만, 우리에게 가야에 대해 많은 것을 알려주기 보다는 풀어야 할 엄청난 숙제를 던져 주고 있습니다.

22

금 알갱이에
들어 있는 로마

누금세공
귀걸이

Made in Korea

영화를 보면 타임머신은 항상 어두운 터널 같은 공간을 통해 시간을 여행합니다. 시간을 더듬어 가는 일은 아무래도 밝고 찬란한 느낌보다는 어둡고 은은한 느낌이 맞는 듯합니다. 유물 때문에 그렇겠지만, 가라앉은 조명에 다소 어두운 분위기의 박물관을 관람하는 느낌도 시간을 거슬러 탐험하는 것과 비슷합니다. 그런데 어두컴컴한 박물관을 돌다가 신라 유물들이 있는 곳에 들어서면 갑자기 화려한 번쩍거림에 눈이 밝아집니다.

금으로 만들어진 수많은 유물들이 태양 같은 빛을 발하며 보는 사람들의 눈과 마음을 빼앗습니다. 유물도 큰 볼거리지만 금으로 만들어진 이 아름답고 화려한 장신구들 앞에서 감탄하는 여성들의 모습을 보는 것도 재미있습니다. 요즘은 유물도 관람객의 눈에 맞추어 매우 세련되게 전시합니다. 신라의 장신구들은 마치 명품 귀금속처럼 전시되어 있어서 보는 이로 하여금 당장이라도 갖고 싶은 욕망에 불타오르게 합니다. 금이라는 재료가 가진 가치 때문에도 그렇지만, 요즘 기술로도 만들기 어려운 정교한 세공과 아름다운 모양이 유물을 더 살아 숨 쉬게 만드는 것 같습니다.

문화적 독자성을 지닌
신라의 누금세공

신라 시대에는 유독 금으로 만든 장신구들이 많고 대부분이 뛰어난 솜씨로 만들어졌습니다. 그중에서도 가장 눈에 띄는 것이 귀걸이입니다. 둥글고 묵직한 크기에 화려한 장식으로 가득 찬 모양은 전혀 소박하거나 자연스럽지 않습니다.

로마의 의복 고정용 안전핀(기원전 7세기)

일제 강점기에 형성된 우리 문화의 미적 특징들은 이 귀걸이 앞에서 모두 누렇게 빛이 바래 버립니다. 그만큼 이 귀걸이는 우리 문화가 예로부터 얼마나 화려하고 섬세했는지를 잘 보여주는 동시에 일본의 제국주의적 편견을 고치기에 부족함이 없습니다.

이 귀걸이를 잘 살펴보면 자잘한 금 알갱이들이 번쩍거리며 장식적인 형태들을 이루어서 눈부시게 화려해 보입니다. 이렇게 작은 금 알갱이들을 붙여서 정교하게 장식을 하는 것을 '누금세공'이라고 합니다.

그런데 이 누금세공은 특이하게도 다른 동아시아 문화권에서는 찾아볼 수 없고 신라에서만 볼 수 있습니다. 백제에서는 신라와 관계가 좋았을 시기에 아주 희귀하게 볼 수 있기는 하지만 일반적으로는 거의 볼 수 없고, 고구려나 중국에서는 누금세공을 아예 볼 수 없습니다. 그런데 신라 말고도 이 누금세공 기법을 사용했던 곳이 더 있습니다.

신라에서는 한참이나 먼 그리스와 로마 시대의 유물에서 필리그리 filigree라고 부르는 누금세공이 많이 발견됩니다. 로마의 바티칸 박물관에 있는 금으로 만들어진 의복 고정용 안전핀과 귀걸이를 보면 신라의 귀걸이처럼 작은 금 알갱이들로 장식되어 있습니다. 신라만큼 빽빽하지는 않지만 깨알같이 작은 금 알갱이들이 모여서 장식적인 형태를 이룹니다. 이렇게 누금세공으로 만들어진 유물은 그리스나 로마 시대뿐 아니라 근처 이집트에서도 찾아볼 수 있습니다.

시간적으로나 공간적으로나 엄청난 거리의 지역에서 어떻게 이처럼 같은 기법이 나타날까요? 일단 신라의 누금세공은 그리스, 로마 등으로부터 영향을 받았다고 생각할 수밖에 없습니다. 하지만 그

내몽고 지역에서
출토된, 나뭇잎 같은
금장식이 달린 사슴
모양의 금세공품

옛날에 어떻게 한반도의 최남단에 누금세공이 전파될 수 있었을지 의문입니다. 중간 지역을 뛰어넘어서 말이지요.

그 실마리를 중앙아시아의 유목민들이 남긴 유물에서 찾을 수 있습니다. 내몽고 지역에서 출토된 흉노족 계통의 금세공 유물 중에 사슴 머리 모양을 응용한 것이 있는데, 이 유물에서 누금세공 기법을 찾아볼 수 있습니다. 사슴뿔 부분에 나뭇잎처럼 생긴 부분이 장식되어 있는데, 신라의 금귀걸이 아랫부분의 장식에서도 같은 모양을 볼 수 있습니다. 이것을 보면 아마도 그리스와 로마의 누금세공은 중앙아시아를 호령했던 유목민, 특히 금장식품을 많이 만들었던 흉노족을 통해 신라에 전파된 것으로 추정됩니다. 흉노족의 일부가 신라로 내려와서 정착했다는 정황도 있으므로 고구려나 백제, 중국을 건너뛰어서 신라를 비롯한 한반도 남부에서만 그리스, 로마의 문화가 전파된 이유가 설명됩니다.

세상에는 이유를 알아도 믿을 수 없는 일들이 많은 법이지요. 설사 그리스와 로마의 세공기법이 신라에 전파되었다고 하더라도 그 옛날에 그런 일이 가능했다는 것은 놀랍고도 믿기 어려운 일입니다. 그런데 우리 역사에서는 그런 일들이 종종 일어납니다. 흔히 가까이 있는 중국에서만 문화적 영향을 받았다고 생각하기 쉬운데, 아

주 오래전부터 우리나라는 중국을 넘어서 더 넓은 지역에 걸쳐 문화적으로 교류했습니다.

신라의 금귀걸이에 담긴 문화적 교류의 내력도 중요하지만, 정작 살펴봐야 할 것은 그 안에 담겨 있는 진정한 가치입니다. 그리스와 로마에서 누금세공이라는 제작기법을 도입한 것은 사실입니다. 그렇다고 해서 신라 금귀걸이의 모든 것을 외래에서 온 것으로 보아야 할까요?

로마의 누금세공 이전에 신라의 이 아름다운 금귀걸이와 비슷한 구조를 한 장신구를 다른 문화권에서는 찾을 수 없다는 사실을 먼저 떠올려야 할 것 같습니다. 신라의 다른 금 세공품을 봐도 그렇습니다. 제작기법은 타 문화의 영향을 받은 것이 맞지만, 디자인에서는 거의가 독자적입니다. 요즘 식으로 말하자면 디자인 저작권이 모두 신라에 속합니다. 따라서 우리가 먼저 주목해야 할 것은 타 문화의 영향보다는 문화적인 독자성일 것입니다.

중요한 것은 '기술'이 아니라 '무엇을 만들었느냐'

독창성이라는 측면에서 신라의 이 금귀걸이를 보면 전혀 다른 모습으로 다가옵니다. 우선 이 금귀걸이의 구조를 살펴봅시다. 중심에 둥근 구 모양이 있고, 그 위에 작은 금 알갱이들이 부착되어서 무늬를 만들고 있습니다. 그리고 그 가운데 뚫린 구멍에 링이 끼워져 있습니다. 그 링 아래에는 나뭇잎 모양의 장식들이 결합되는 중심 부분이 있고, 거기에 나뭇잎 모양의 장

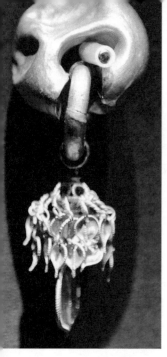

찌그러진 금귀걸이

식들이 결합됩니다. 그리고 맨 아랫부분에는 하트 모양의 장식이 결합됩니다. 이렇게 전체적으로 구조가 매우 복잡하게 디자인되다 보니 화려해 보일 수밖에요. 세계적으로 이런 구조의 귀걸이는 찾아보기가 어렵습니다. 신라만의 독자적인 디자인이라고 할 수 있지요. 다만 귀걸이로 착용하기에는 매우 무거워 보입니다. 10분만 착용해도 귀가 아플 것 같습니다.

그런데 사실 이 금귀걸이는 보기보다 무겁지 않습니다. 이 당시에 만들어진 귀걸이들 중에는 충격을 받아서 찌그러진 것들도 있는데, 이것을 보면 귀걸이 둥근 부분의 속이 꽉 차지 않고 비어 있다는 것을 알 수 있습니다. 금덩어리가 아니라서 실망하는 사람도 있겠지만, 귀걸이의 가장 중심을 이루는 묵직한 둥근 구 모양은 속이 꽉 찬 금덩어리가 아니라 얇은 금판으로 만들어졌습니다. 그러니 이 귀걸이를 무거워서 착용하지 못하는 일은 없었겠지요?

여기서 우리는 이 귀걸이에서 가장 중요한 것은 그리스와 로마의 영향을 받은 누금세공이 아니라, 얇은 금판으로 둥근 모양의 구 형태를 만든 기술이라는 것을 알 수 있습니다. 금판을 이렇게 가공해 착용하기에 불편함이 없는 무게의 덩어리를 만든 경우는 세계적으로 흔하지 않습니다. 신라를 중심으로 백제나 가야에서 조금 볼 수 있는데, 이것은 기술적으로도 결코 쉽지 않은 일입니다. 누금기법이야 다른 문화권에서 배우거나 도입할 수 있지만, 금판을 가공하여

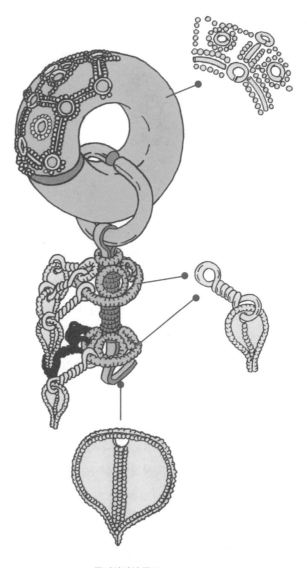

금귀걸이의 구조

금판으로 귀걸이의 둥근 몸체를 만드는 과정

이처럼 덩어리감이 아름다운 형태로 만드는 것은 신라에서 자체적으로 개발해야만 했을 것입니다. 그렇다면 누금 기법보다 더 주목해야 할 것은 금판을 가공하는 기법이어야 할 것입니다.

신라의 금귀걸이를 말할 때 많은 전문가가 누금세공에만 관심을 기울입니다. 그리고 누금세공의 기원만 밝혀지면 거기서 그쳐 버립니다. 그 결과 신라의 이 아름다운 귀걸이가 얼마나 뛰어난 디자인인지, 양식적으로 얼마나 독창적인지, 또 이것을 만들기 위해 어떤 기법들을 창조했는지에 관한 이야기는 그간 어디에서도 찾아볼 수 없었습니다.

예를 들어 한국 아이돌인 방탄소년단이 세계적으로 큰 인기를 얻고 있는데, 아이돌 문화가 미국 대중문화에서 먼저 시작되었다고 해서 방탄소년단을 미국 아이돌을 따라 만든 그룹이라고만 할 수 있을까요? 같은 맥락에서 금판을 둥근 구 모양으로 가공해서 귀걸이의 몸체를 만든 것은 신라의 독창적인 디자인으로 추정됩니다. 아마도 판을 오목한 형틀에 맞추어서 두 쪽을 각각 만든 다음 양쪽을 결합하여 둥근 고리 모양으로 만든 것으로 보입니다.

그런데 그렇게 만든 3차원 곡면의 형태는 누금세공을 하기 전임에도 이미 아름답습니다. 원형을 기본으로 한 둥근 곡면이 너무나 매력적이지요. 누금세공을 생략하고 이 상태에서 완성한 귀걸이들도

아주 많습니다. 통통하고 귀여우면서도 우아한 이 곡면의 표면을 그리스와 로마로부터 들어온 누금세공 기법으로 장식하면 아주 아름다운 귀걸이가 만들어집니다. 누금세공도 그리 쉬운 것이 아니어서 제작기법에 대해 조금 이해하면 이 귀걸이의 묘미를 더 잘 이해할 수 있습니다.

누금세공 과정에서
나타나는 '문화 재해석'

누금세공 과정은 복잡하지 않습니다. 먼저 귀걸이의 둥근 표면에 붙일 누금, 즉 직경이 0.5mm 정도 되는 작은 금 알갱이를 만들어야 합니다. 그런 다음 이것을 귀걸이 몸체의 둥근 표면에 녹여 붙여서 아름다운 장식을 만들면 끝입니다. 간단한 것 같지만, 이 과정 하나하나가 사실은 쉽지 않습니다.

일단 작은 금 알갱이를 만드는 것이 어렵습니다. 신라 귀걸이에 붙어 있는 금 알갱이들을 보면 그렇게 작은 것을 어떻게 일정한 크기로 만들었는지 혀를 내두를 지경입니다. 대단히 정교한 작업이 필

누금으로 이루어진 아름다운 패턴들

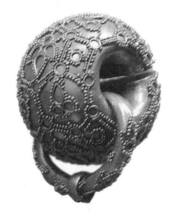

요할 것 같은데, 이것을 만드는 방법에 대한 학설들도 다양합니다. 먼저 녹인 금을 물에 조금씩 떨어뜨려서 만든다는 의견이 있습니다. 금 알갱이를 만들 만큼만 금을 물에 똑 떨어뜨리면 갑자기 식으면서 안으로 움츠러들어 동그란 알갱이가 된다는 원리지요. 금 알갱이가 작은 것은 거의 모래알 크기 정도인 것도 있는데, 이것을 이런 방법으로 일일이 만든다는 것은 생각만 해도 대단히 어려울 것 같습니다.

그다음이 금으로 가느다란 선을 가공하는 것입니다. 원하는 금 알갱이의 직경으로 가느다란 선을 만든 다음에, 그것을 짧게 자른 뒤 열을 가하면 녹으면서 도르르 둥글게 말려서 금 알갱이가 만들어지는 원리입니다. 어떤 방식이든 일리가 있어 고개가 끄덕여집니다.

그렇게 금으로 동그란 알갱이를 만들었다고 해도 금판으로 된 귀걸이 몸체의 표면에 그것들을 붙이는 것도 문제입니다. 그 옛날에 고성능 접착제가 있었을 리 없으니, 그냥 이 작은 금 알갱이나 금귀걸이 표면을 살짝 녹여서 붙이는 수밖에 없었을 것입니다. 금 알갱이 하나 정도는 그렇게 붙일 수 있겠지요. 그다음부터가 문제입니다. 하나를 붙여 놓고 두 번째 금 알갱이를 붙이기 위해 열을 가하면 옆에 붙어 있던 것이 녹아서 떨어질 수 있기 때문입니다. 그러니 금 알갱이가 두세 개가 아니라 수백 개나 화려하게 붙어 있다는 것은 간단히 볼 문제가 아닙니다. 제작 과정의 어려움을 생각하면 금 알갱이들이 모여서 장식적인 형태를 이루는 자체가 기적 같은 일이지요. 그리스와 로마에서 들여온 기법이지만 그것을 다룬 신라인의 솜씨는 원조를 능가하는 수준이라고 할 수 있습니다.

기법과는 별개로 둥근 귀걸이의 몸체 위에 금 알갱이들이 만드는 장식적 패턴에도 주목할 필요가 있습니다. 몸체의 둥근 표면 위에는

육각형을 기본으로 한 아름다운 패턴이 만들어져 있습니다. 약간의 차이는 있지만 거의 모든 금귀걸이에서 유사한 패턴의 장식을 볼 수 있는데, 3차원 곡면에 이렇게 기하학적 형태를 기본으로 패턴 무늬를 잘 짜서 맞춰 넣는 것도 상당한 디자인적 감각이 없으면 어려운 일입니다. 그리스와 로마의 누금세공이 주로 동물이나 식물의 형상을 누금으로 표현하는 것과는 많이 다릅니다. 누금장식 디자인도 신라만의 독자적인 스타일이었음을 알 수 있습니다. 그러니까 누금과 관련해서는 만드는 기법 말고는 외래의 영향이 거의 없었다는 이야기입니다.

귀걸이 아랫부분은 구조적으로 아주 복잡하게 만들어졌습니다. 그림에서처럼 빙 둘러 달려 있는 하트 모양 또는 나뭇잎 모양의 장식들이 2층으로 배열되어 있습니다. 맨 아랫부분에는 넓은 하트 모양의 장식이 하나 달려 있습니다. 구조적으로 복잡하게 만들어진 만큼 장식성이 강해 보입니다.

나뭇잎 모양의 장식은 윗부분에 구멍을 통해 금사로 꼬아서 만든 긴 연결고리에 결합되어 있습니다.

밖에서는 잘 안 보이지만 가운데 있는 축에 금사로 된 연결고리들이 연결되어 있습니다. 덕분에 구조적으로 견고하고, 귀걸이가 움직이면 2층으로 배열된 나뭇잎 모양의 장식들이 쉼 없이 팔랑팔랑 움직이며 화려하고 아름다운 모습을 연출합니다.

귀걸이 아랫부분의
복잡한 구조

311

이런 구조는 중앙아시아의 금 세공품에서 부분적으로 영향을 받은 것으로 보입니다. 그렇지만 이 귀걸이처럼 나뭇잎 모양의 장식들이 빙 둘러 팔랑팔랑 움직이게 디자인된 것은 없습니다.

작은 귀걸이 하나에 이렇게 복잡하고 정교한 장식구조를 만들어 부착했던 신라의 솜씨가 참으로 대단한 것 같습니다. 부분의 구조를 짜임새 있게 제작하는 솜씨는 지금 봐도 대단한 수준입니다.

이 금귀걸이에는 멀리는 그리스와 로마, 가까이는 중앙아시아로부터 영향을 받은 흔적이 뚜렷하게 보입니다. 그런 한편으로 외부에서 기술이나 양식들을 도입하면서 항상 자기 스타일로 번역했던 신라 문화의 태도도 아주 짙게 읽을 수 있습니다. 문화인류학에서는 이런 현상을 문화 재해석cultural reinterpretation이라고 하는데, 신라에서는 그 옛날 귀걸이 하나도 정상적인 문화인류학적 원리를 따랐던 것입니다. 지금 우리에게 절실히 필요한 문화적 태도를 말이지요.

이 금귀걸이를
어떻게 부착했을까?

그런데 제작 기법이 뛰어난 데다 귀한 금으로 만들어졌고, 놀라운 문명 교류가 있다 보니 정작 이 유물을 귀걸이로서는 잘 보지 않는 것 같습니다. 이 귀걸이를 어떻게 부착했는지 물어보면 그것을 금방 알 수 있습니다. 아마 이 귀걸이를 수없이 많이 본 사람도 이런 문제를 그리 깊게 생각해 보지는 않았을 것입니다. 이 귀걸이에서 가장 먼저 살펴봐야 하는 것은 어떻게 사용했는지, 귀에 어떻게 부착했는지 하는 문제입니다. 어떤 학자는

이 귀걸이를 부장품으로 쓰기 위해 만들었을 거라고 매우 조심스럽게 추정하기도 합니다. 그럴 수도 있겠지만 만약 그렇다면 귀걸이의 모양이나 구조는 누워 있는 시신에 맞춰 디자인되었을 것입니다. 하지만 신라의 이 귀걸이는 실제로 사용하는 것을 전제로 디자인되어 있습니다. 그래서 부장품용이라고 하기는 어려울 것 같습니다. 신라 사람들은 이 귀걸이를 어떻게 사용했을까요?

요즘 귀걸이처럼 귀에 바로 붙여서 착용한 것이 아니라, 귀걸이의 둥근 몸체에 뚫린 구멍에 명주실을 관통해서 이은 다음 귓바퀴에 걸어서 사용했던 것 같습니다. 그런데 귀걸이의 크기가 만만치 않기 때문에 귀 바로 밑에 귀걸이가 오게 하기보다는 좀 더 아래쪽, 턱뼈가 끝나는 바로 아래 지점에 귀걸이가 걸리게 했을 것 같습니다. 그래야 귀걸이를 안정적으로 착용할 수 있었을 것입니다.

그렇지만 이 귀걸이는 크기가 크고 무게도 어느 정도 있기 때문에 움직이는 데 부담이 있었을 것입니다. 아마도 행동을 우아하게 절제하기 위해서 일부러 이렇게 디자인하지 않았을까 싶습니다. 이 귀걸이를 착용하고서는 뛰거나 머리를 자유롭게 움직일 수 없으니 자연스럽게 귀족이나 왕족으로서 품격 있는 행동을 할 수밖에 없었겠지요. 그러니 아마 일상적으로 착용했을 것 같지는 않습니다. 아마 왕족 신분인 사람이 행사나 의례를 할 때 장신구로 썼을 것으로 추정됩니다.

여기서 궁금한 것은 귀에 이런 장신구를 부착했을 정도였으면 옷은 어땠을까 하는 점입니다. 그 외의 장신구들이나 물건들은 어땠을까요? 누금세공을 단지 작은 귀걸이 만드는 데만 활용하지는 않았을 텐데 말입니다. 신라의 옷차림이 궁금해집니다.

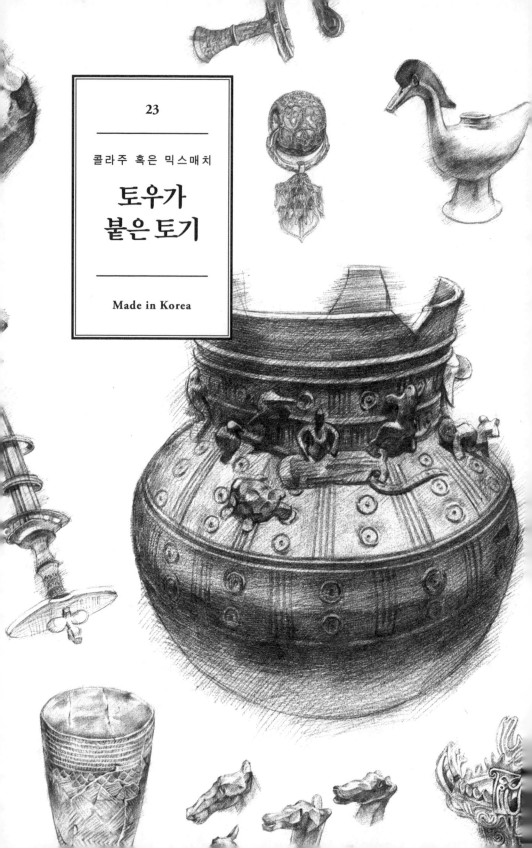

23

콜라주 혹은 믹스매치

토우가
붙은 토기

Made in Korea

신라의 토기 중 매우 특이한 것이 하나 있습니다. 멀쩡하게 생겼는데, 토기 표면에 흙으로 대충 만든 듯한 사람 모양과 동물 모양 등이 붙어 있습니다. 이 토기가 특이한 것은 만듦새는 매우 정형적이고 정성 들인 형태인데,, 그 위에 붙은 형상들의 만듦새는 토기와는 사뭇 다른 데서 나옵니다.

이 토기는 멀리서 보면 비례나 좌우 대칭이 아주 잘 잡힌 전형적인 신라의 토기입니다. 아마도 물레로 만든 것으로 보입니다. 토기의 세로로 세워진 부분의 표면에 나타난 입체적이고도 장식적인 선들이나 둥근 몸통에 세로로 새겨진 선들과 동그라미와 점으로 이루어진 장식들을 보면, 이 토기가 대단히 정교한 솜씨로 만들어졌다는 것을 알 수 있습니다.

비례도 뛰어납니다. 둥근 몸통의 볼륨감에 비해 토기 입구 부분의 수직적 원기둥 구조가 가진 높이와 폭의 비례가 조형적으로 아주 뛰어나게 조절되어 있습니다. 비록 유약을 더한 자기에 이르지는 못한 토기임에도 비례미에서는 이후에 나타날 청자나 백자들에 비해 전혀 모자람이 없습니다. 기술의 발전과 심미성의 발전은 전혀 일치하지 않습니다. 아무튼 이 토기가 매우 수준 높은 안목과 섬세한 손에 의해 만들어졌다는 것은 분명해 보입니다.

토기 위에 있는 토우들

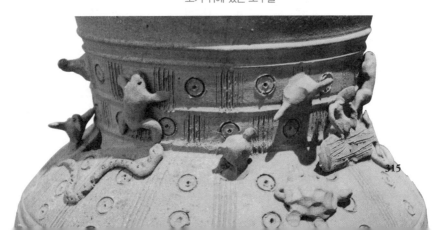

315

잘 만든 토기와 대비되는
어설픈 만듦새의 토우

그런데 그렇게 잘 만든 토기 위에 붙은 장식 같은 것들을 자세히 들여다보면 뭔가 이상하다는 것을 알게 됩니다. 흡사 아이들이 만들다 만 것 같은 흙 조각, 즉 토우들이 붙어 있기 때문입니다. 토기에서 볼 수 있는 뛰어난 안목이나 섬세한 솜씨는 온데간데없고 거칠고 어설픈 솜씨만 느껴지는 이상한 모양의 토우들입니다.

토기는 기술적으로나 심미적으로나 매우 잘 만들어져 있는데 토우들은 전혀 그렇지 않게 생겼습니다. 조형적으로만 본다면 토기와 토우는 전혀 서로 어울리지 않는, 조형적으로는 아주 상반되는 특징을 가진 형태들이 대비되는 조형으로 볼 수 있습니다. 조형적 콜라주라고 할 수 있지요.

그러나 어설픈 부분을 대비시킨다고 해서 무조건 콜라주가 되는 것은 아닙니다. 잘 만든 것에 못 만든 것이 결합된 것을 대비라고 하지는 않습니다. 잘못 만든 불순물이 들어가 있는 꼴이라 그냥 질이 떨어지는 조형물로 평가됩니다.

처음 이 유물을 봤을 때의 느낌이 그랬습니다. 아직 문화가 안정되지 못한 시대다 보니 매너리즘적으로 만들어진, 조형적인 질이 떨어지는 유물로 생각했습니다. 대체로 조형적 실력이 부족할 때 표현방식이 이렇게 중구난방으로 일관되지 않게 되는 만들어지는 경우가 많기 때문입니다.

아무튼 토기 위에 붙어 있는 토우들이 그렇게 밉상은 아닌지라, 그저 신라 시대에 만들어진 소박한 민속품 정도로 생각하고 지나친 기

억이 있습니다. 그런데 언제부터인가 토기는 그렇게 잘 만들어놓고 왜 그 위에 아이가 만들다 만 듯한 토우를 붙였는지 궁금해졌습니다. 그릇의 만듦새가 너무 뛰어나기 때문에 단순히 매너리즘적인 형태로 보기에는 아무래도 꺼림칙했습니다.

토기에 붙어 있는 토우들을 살펴보면 어린아이가 만들었거나 아무나 대충 만들어놓은 것이 분명해 보입니다. 자세히 보면 토우들이 어울려 있는 모습이 너무나 천진난만해서 그런 생각을 더욱 굳히게 됩니다. 사람이나 동물을 이런 식으로 만들어 놓은 토우들은 꼭 이 토기가 아니더라도 신라 시대에 유독 많이 나타납니다. 모두 아이들이 만든 것 같아서 그렇게 긴장되는 관심을 불러일으키지 않고, 예의 그 천진난만한 모습으로 보는 사람들의 마음을 편안하게 만들어줍니다. 그래서 많은 사람들은 토우들을 두고 신라 시대 사람들의 천진난만한 심성을 말하는 경우가 많습니다.

그런데 자세히 보면 그 모습이 절대 천진난만하지만은 않습니다. 신라 시대의 토우들 중에는 동물 모양을 동심 어린 모습으로 만들어 놓은 것이 많은데, 사람을 만든 것을 보면 죽은 사람을 두고 슬퍼하는 사람의 모습도 있고 무엇보다 19금이 많습니다. 애들이 만들어놓은 것 같다고 해서 진짜 어린아이들을 데리고 같이 보았다가는 크게 민망해질 수 있으니 주의해야 합니다. 우스꽝스러운 모습이지만 그 표현이 정말 적나라합니다. 천진난만해 보이는 만큼 사람의 행동이 과장되어 있습니다. 그러니 신라 시대의 토우들이 적어도 어린아이들이 장난으로 만든 게 아닌 것은 분명합니다. 이 토기에 붙은 토우들도 그렇습니다. 막 만든 것 같아도 자세히 보면 악기를 연주하는 사람도 있고 메기나 여러 동물들도 있습니다.

그런데 이 토기의 토우에서도 느낄 수 있는 것은 못 만든 것 같은데 이상하게도 무엇을 만들었는지 정확하게 알 수 있다는 것입니다. 사실 작품은 잘 만들고 못 만들고를 떠나서 무엇을 만들었는지를 정확하게 전달하는 것이 중요합니다. 어떤 작품이든 결국 받아들이는 사람에게 의도를 전달하는 기호입니다. 작품을 그런 기호라고 한다면 중요한 것은 의미를 정확하게 전달하는 일일 것입니다. 그런 점에서 이 토기의 토우들을 보면 하나의 기호로서 전혀 손색없는 역할을 하는 것을 알 수 있습니다.

이 토기의 토우들은 대체로 점토를 손으로 그냥 꾹꾹 누르거나 주물러서 간단하게 만든 것처럼 보입니다. 그런데 그런 단순한 작업으로 거북이나 두꺼비, 가야금 같은 악기를 연주하는 사람 등을 표현한 것을 보면 형태가 거칠기는 하지만 이미지는 정확하게 표현하고 있습니다. 필요 없는 군더더기를 다 제거하고 핵심적인 것만 추려서 이미지만을 추려 단순하게 표현하는 것을 추상이라고 하는데, 이 토우들을 보면 그런 추상적 표현방식을 정확하게 따르고 있습니다. 추상은 만든 솜씨에 의해 평가되는 것이 아니라 만들어진 이미지에 따라 평가됩니다. 그런 점에서 이 토기에 붙어 있는 토우들은 하나의 추상작품으로 봐도 그리 큰 문제가 되지는 않을 것 같습니다.

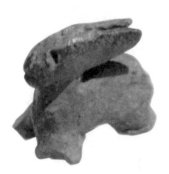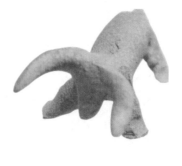

동물의 이미지를 정확하게 표현한 신라의 토우들

신라 시대의 다른 토우들을 봐도 대체로 그렇습니다. 동물들을 만들어 놓은 것에서 특히 그런 추상성이 두드러집니다. 못 만든 것 같은데 무엇을 만들었는지는 정확하게 표현하고 있습니다. 예를 들어 지금은 중국에서만 볼 수 있는 뿔이 긴 물소나 연속되는 둥근 무늬를 가진 표범, 반갑게 짖는 개, 귀가 특징적인 토끼, 물개같이 흔히 볼 수 없는 동물까지도 잘 표현되어있습니다. 얼굴에 점 네 개를 찍어 메기를 표현한 것은 정말 인상적입니다. 어느 하나쯤은 실수로 정교하게 만들어졌을 만도 한데 모두가 만들어진 스타일이나 완성도의 수준이 거의 일치합니다. 이것은 신라의 많은 토우들이 아무 생각 없이 만들어진 것이 아니라 특정한 미학적 경향을 따랐다는 것을 말해줍니다.

그래서 신라의 토우들을 소박하거나 천진난만한 민속적 유물이 아니라, 당시에 존재했던 하나의 예술장르로 봐야 하지 않을까 심각하게 고민됩니다. 계속 보다 보면 그런 경향이 더욱 강하게 느껴집니다.

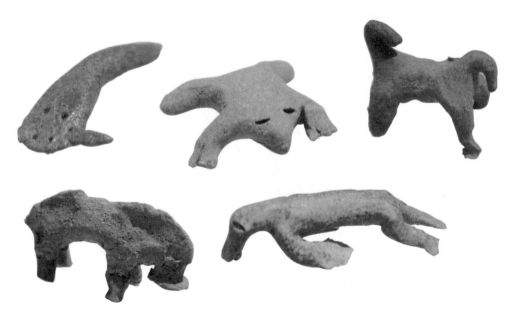

토우에 나타난
'콜라주'와 '믹스매치'

　　　　　　신라의 이 토우는 누금세공처럼 외부로
부터 전파된 흔적이 전혀 보이지 않아서 더 미스테리합니다. 아마
도 신라에만 있었던 독특한 장르로 보입니다. 그런데 앞에서 본 토
기처럼 정성 들여 잘 만든 그릇에 토우가 들어갈 정도라면, 당대에
도 상당한 예술품으로 취급받지 않았을까요? 상식적으로 생각해 봐
도 잘 만든 토기에 아무렇게나 만든 토우를 붙여 놓았을 리 없겠지
요. 당시 이 토우들을 잘 만든 것으로 생각했기 때문에 멀쩡한 그릇
에 붙였을 것입니다.

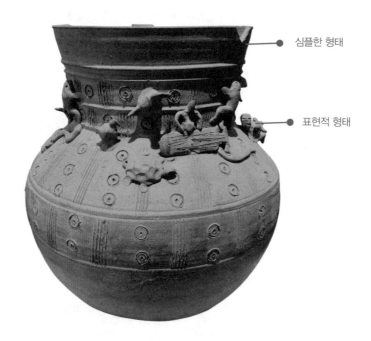

심플한 형태

표현적 형태

심플한 형태의 그릇과 표현주의적인 토우들의 강한 대비

피카소의 그림에 나타난 콜라주 기법과 장 폴 고티에의 패션에 나타난 믹스매치

심플하고 기하학적인 모양의 토기와 자유롭게 생긴 토우는 조형적
으로 전혀 어울리지 않습니다. 그렇다면 당시에는 왜 이렇게 어울
리지 않는 형태들을 같이 붙여 놓았을까요?

앞에 나온 가야 토기에서 잠시 살펴보았지만 보통 이렇게 어울리지
않는 형태들을 막 붙여놓는 형태 구성방법을 현대미술에서는 콜라
주collage 기법이라고 합니다. 패션디자인 분야에서는 믹스매치mixmatch
라고 하기도 합니다.

피카소의 그림에서는 전혀 어울리지 않는 신문지 조각이 유화 물감
들과 어울려 강한 인상을 자아내고, 장 폴 고티에Jean Paul Gaultier, 1952~
의 옷에서는 현대적인 양장에 고전 패션에서 볼 수 있었던 장식술
들이 대비를 이루며 강한 이미지를 자아냅니다. 이처럼 조형적으로
어울리지 않는 재료나 형태들을 나란히 붙여놓으면 서로 반발하는
힘이 강해져서 아주 강렬한 이미지가 생성됩니다. 그런데 이런 격
한 대비는 보통 프로페셔널이 아니면 조화시키기가 아주 어렵습니

다. 자칫 잘못하면 이도 저도 아닌 형태로 추하게 해체되기 일쑤입니다.

옛날 시골의 오락실 같은 이미지가 바로 잘못된 콜라주 사례라고 할 수 있습니다. 어떤 면에서는 아주 위험한 조형방법입니다. 그래서 이런 조형적 기법들은 현대미술에 와서나 본격화됩니다. 더 이상 전통적인 아름다움을 지향하지 않아도 되고, 오히려 추함이 미학적으로 정당화되면서부터 이런 조형적 기법들이 이상하지 않게 되었던 것입니다.

사실 그럴듯하게 보이고, 적당히 아름답게 보이려면 속성이 유사한 형태들을 모아서 조화하는 것이 안전하고 일반적입니다. 그런데 일부러 서로 어울리지 않은 것들을 결합하여 하나의 조형물로 만든다는 것은 어떤 목적이 없으면 하기 어려운 일입니다. 그런데 그런 고난도의 조형적 접근이 신라 시대에 나타난다는 것은 참으로 놀라운 일입니다.

지금으로서는 이런 현상을 조잡한 토속적 표현으로밖에는 해석할 수 없지만, 이런 토기가 만드는 사람 마음대로 만들 수 있는 게 아니라는 것을 생각하면 이 뒤에는 추상성에 대한 사회적인 어떤 의지나 논리가 반드시 있었을 것으로 추측됩니다. 순전히 토기에 나타나는 조형적 특징만 분석해 본다면 그렇게 생각하지 않을 수 없습니다. 삼국을 통일한 저력을 생각하면 당시 신라가 이런 수준의 조형성을 추구했다는 것도 그렇게 이상한 일이 아닙니다.

신라에서는 삼한이나 백제, 가야, 중국 등 여러 문화권과 서로 영향을 주고받으면서 그릇 형태를 발전시켜 나갔습니다. 그런데 토우는 신라에서만 나타나는 매우 독특한 현상이었습니다. 그런 점에서 보

면 신라 시대의 토우가 들어 있는 이 토기는 신라가 외래문화에 자
국의 독자적인 문화를 결합하여 만들어낸 문화접변acculturation의 아주
훌륭한 결과라고 할 수 있습니다. 외래에서 유입한 문화를 고유한
우리 문화와 조화하여 새로운 문화를 만들어야 하는 오늘날 우리에
게 큰 교훈을 주는 유물이라고 할 수 있겠습니다.

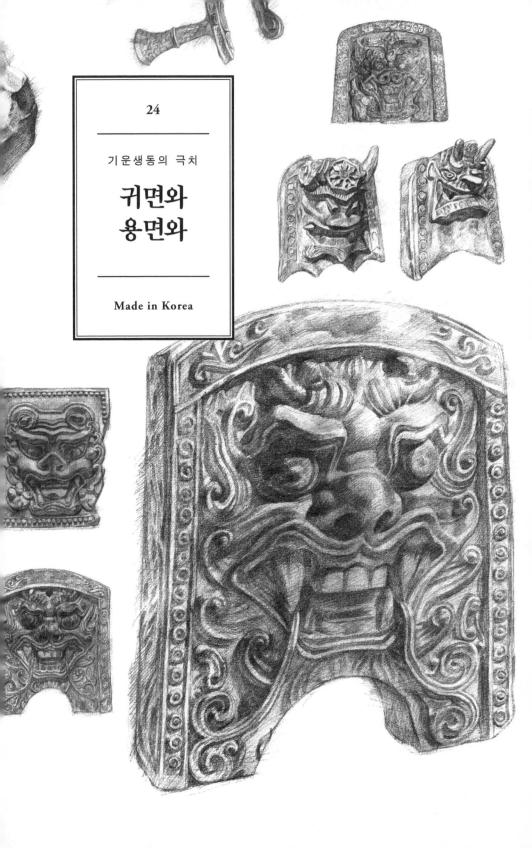

24

기운생동의 극치

귀면와
용면와

Made in Korea

개인적으로 통일신라의 조형성을 대표하는 유물을 꼽으라고 한다면 주저 없이 이 귀면와를 택할 것 같습니다. 찬란했던 통일신라의 웅대한 유물들에 비하면 작고 보잘것없는 기와장식일 뿐이지만, 이 안에 담긴 조형적 완성도나 세련된 스타일, 힘찬 인상 등은 당대 통일신라가 성취한 문화적 가치들을 압축하고 있기 때문입니다. 그래서 통일신라의 문화적 성취에 대해 이해하려면 무엇보다 이 귀면와를 먼저 살펴보는 게 좋습니다.

통일신라의 귀면와는 저에게 어릴 때부터 매력적으로 다가왔습니다. 지금 생각해 보면 제 눈에 무척 세련된 캐릭터로 보였던 것 같습니다. 당시 우리나라에서는 아직 좋은 캐릭터가 나타나지 않았고, 일본 만화영화의 매력적인 캐릭터들이 어린 감수성을 마구 희롱할 때였습니다. 어릴 때라 남의 나라 것이라고 생각하지 못하고 열광적으로 좋아하면서도, 마음 한구석에서는 왠지 모르게 안타까운 공백이 있었습니다. 그럴 때 교과서에 아주 작게 인쇄되어 있던 통일신라 시대의 귀면와가 눈에 들어왔던 듯싶습니다.

그때는 뭔지도 몰랐지만 귀면와의 괴물 같은 모양이 일본 만화영화와 겹쳐 보였습니다. 그러니까 일본의 애니메이션 캐릭터에 대한 일종의 대체재로 보였던 것이겠지요. 우리에게도 일본의 캐릭터만한 게 있다는 위안이 필요했고, 귀면와는 그런 마음의 공백을 충분히 채워 주었습니다. 어린 눈에도 귀면와는 고리타분해 보였던 우리 문화 중에서도 왠지 조형적으로 밸런스가 잘 맞아 보였고, 가장 세련되어 보였습니다. 그리고 형태가 가지는 어떤 기운, 주변의 나쁜 공기를 모두 빨아들이는 듯한 힘이 있으면서도 마치 저를 보호해 줄 것 같은 푸근한 느낌이 아주 매력적이었습니다.

시간이 지날수록 통일신라 귀면와의 매력은 점점 더 크게 다가왔습니다. 옛날처럼 캐릭터 수준이 아니라 통일신라의 뛰어난 문화적 성취를 대표하는 유물로서 그 진면목이 드러나면서 더욱 매료되었지요. 귀면와에서 이루어진 통일신라의 문화적 성취는 통일신라를 가뿐히 넘어서서 당시 동아시아의 국제적인 불교문화 속에서도 단연 눈에 띄는 수준입니다. 문화에 대해서, 예술에 대해서, 디자인에 대해서 알면 알수록 그 진가가 새롭게 더해지는 유물입니다. 이 귀면와 안에는 어떤 가치들이 구현되어 있을까요?

걸작은 '디테일'에서 결정된다

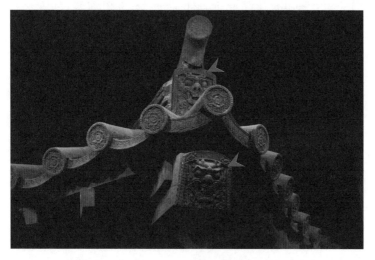

지붕을 덮는 기와들 사이에서 눈에 띄는 부분을 장식한 귀면와

일단 이 귀면와는 건물의 지붕을 장식하는 기와 중 하나입니다. 주로 건물을 보는 사람의 눈에 정면으로 잘 보이는 부분에 부착되어 있었지요. 만일 통일신라 시대로 가서 거대한 건물을 본다면 지붕에서 귀면와가 가장 눈에 많이 띌 것입니다. 귀면와는 액운을 상징하는 악귀를 막기 위한 기원으로 지붕에 붙였다고도 하지만, 근본적으로는 건물을 장식하기 위해서 만들어 붙인 것입니다. 이 귀면와를 건물에 붙여서 통일신라 당시의 모습을 재현한 모형을 보면, 이 귀면와로 장식한 통일신라의 건물들이 실제로 어마어마하게 화려하고 장엄했음을 알 수 있습니다.

이 귀면와는 대단한 문화적 성취를 이룬 유물이지만, 일단 건물의 지붕을 장식하는 용도로 쓰였다는 것을 먼저 짚고 넘어가겠습니다. 용도를 건너뛰고 유물에 담긴 가치를 말하다 보면 당시 삶의 모습을 배제하고 유물만을 보게 되기 쉽기 때문입니다.

이 귀면와에 담겨 있는 가치들은 한둘이 아니며, 그중에서도 가장 중요하고 뛰어난 것은 조형성입니다. 통일신라의 귀면와는 그 형태의 완성도가 정말 뛰어납니다. 보통 유물이든 조형작품이든 조형적인 완성도라는 것은 각 부분이 세밀하게 만들어진 세공과는 전혀 다른 차원의 가치입니다. 걸작은 디테일에 있다는 말도 있지만, 그것은 전체를 보지 않고 부분만 깨알같이 다듬으라는 말이 아닙니다. 현미경 같은 눈으로 부분의 디테일에만 신경 쓰면 전체를 놓치기가 쉽습니다. 옛날 유물들 중에는 디테일이 주체할 수 없을 정도로 뛰어나서 오히려 전체가 어색해지는 경우가 참으로 많습니다. 그래서 어느 시대인지, 어떤 조형인지를 막론하고 부분과 전체의 균형이 중요합니다.

그런데 통일신라 시대의 문화에 이르면 디테일한 부분도 대단히 뛰어나지만 결코 전체를 놓치지 않습니다. 엄청나게 장식적이면서도 전체적인 비례나 구조의 조화가 대단히 뛰어나지요. 통일신라 시대의 문화를 보면 다른 시대에 비해 시각적으로도 즐겁고, 정신적으로도 즐거워집니다. 문화적 완성도가 매우 뛰어났던 시대였던 것 같은데, 동시대 당나라나 일본의 문화를 보면 디테일에 지나치게 집착해서 전체를 놓치는 경우가 많습니다. 그런 통일신라 시대의 조형성을 압축적으로 잘 보여주는 것이 바로 이 귀면와입니다. 통일신라 시대의 귀면와를 보면 악귀를 쫓는 캐릭터의 모양이 매우 세련되어 보입니다. 세련되어 보인다는 것은 조금 전문적으로 말하면, 전체적인 비례나 구조적 짜임새가 뛰어나다고 할 수 있습니다. 사람의 얼굴을 생각하면 이해하기 쉽습니다. 사람은 누구나 눈, 코, 입을 가지고 있지만 모든 사람이 아름다워 보이지는 않습니다. 그렇다고 미남, 미녀의 얼굴이 일반 사람들과 특별히 다르게 생긴 것도 아닙니다. 그런데도 전체적으로 아름다운 얼굴과 그렇지 않은 얼굴은 판이하게 구별됩니다. 눈에 잘 보이지 않는 미세한 비례의 차이가 그런 결과를 만들지요. 성형을 조형적으로 보면 결국 눈, 코, 입의 비례를 미세하게 조정하는 작업이라고 할 수 있습니다. 그러니까 형태에서 비례나 구조는 아름다움을 푸는 열쇠인 것입니다. 통일신라 시대의 귀면와는 사람으로 비유하자면 미남이라고 할 수 있습니다. 그냥 봤을 때 어느 부분도 어색하거나 하자가 있어 보이지 않습니다. 악귀를 쫓기 위해 화를 내는 표정인데도 무섭다기보다는 조형적으로 완성도가 높아서 아름답게 보입니다. 중국이나 일본의 귀면와들과 비교해 보면 그 차이를 알 수 있습니다.

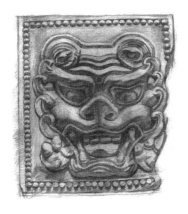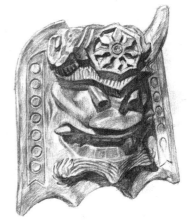

중국과 일본의 귀면와

중국이나 일본의 것보다 월등한
통일신라의 귀면와

중국 당나라의 귀면와를 보면 통일신라
의 귀면와와 구조적으로는 비슷합니다. 통일신라에 영향을 미친 흔
적이 보입니다. 그런데 귀면의 짜임새, 즉 구조적인 완성도가 좀 떨
어집니다. 부분적인 묘사에는 문제가 없지만 어쩐지 전체적인 표정
이나 생김새가 미남형은 아닙니다. 통일신라 시대의 귀면을 여기에
비교하면 거의 탤런트급입니다. 일본의 귀면와는 좀 더 두서가 없
습니다. 섬세한 솜씨로 유명한 일본이 무색하게 할 만큼 만듦새가
어설프며, 귀면의 디자인 자체가 정리되어 있지 않고 중구난방입니
다. 이런 것을 두고 매너리즘이라고 합니다. 시대양식이 없을 때 이
런 현상이 나타납니다.

일본 호류사에 가면 그나마 안정적으로 디자인된 귀면와를 볼 수 있
습니다. 전체적으로 조형적 완성도나 비례의 안정감은 있습니다. 하

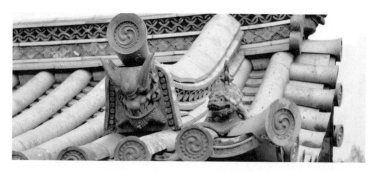
호류사의 여러 건물을 장식한 귀면와

지만 문화적 가치를 품고 있는 유물로 보기에는 너무나 캐주얼합니다. 악귀를 쫓기에는 너무 악귀같이 생겼고, 악귀의 사악함을 제압할 만큼 품격 있고, 웅혼한 조형적 에너지가 느껴지지 않습니다. 통일신라의 귀면와와 비교해 보면 너무 날카로워서 금방이라도 부서질 것 같습니다.

이런 귀면와들에 비해 우리의 귀면와는 일단 구조적으로 매우 견고하게 짜여 있습니다. 통일신라 시대에는 많은 귀면와들이 만들어졌는데, 크게 보면 두 가지 종류로 구분할 수 있습니다. 하나는 좀 세련되고 날렵한 이미지를 가지고 있고, 하나는 둥글고 힘찬 이미지를 가지고 있습니다. 굳이 비교하자면 삼국지의 조자룡과 장비 같다고나 할까요. 이 두 종류의 귀면을 중심으로 여러 형태의 변주가 이루어집니다.

그런데 이 대표적인 두 종류의 귀면와를 구조적으로 살펴보면 둘 다 뛰어난 짜임새를 가지고 있습니다. 부분과 전체가 막 만들어진 게 아니라 서로 치밀하게 구조적 관계를 이루면서 매우 고전주의적으로 체계화되어 있음을 알 수 있지요. 이런 구조체계 덕분에 통일신라의 귀면와는 잘생겨 보이고 탄탄한 느낌을 줍니다.

비례의 짜임새도 보통이 아닙니다. 일반적으로 사람이 볼 때 1:1 비례는 매우 안정된 느낌을 줍니다. 2:3이나 3:4 등의 비례는 이른바 황금비례Golden ratio로, 변화와 통일감을 동시에 주기 때문에 가장 보기 좋은 비례로 알려져 있습니다. 그런데 이 귀면와에는 안정된 1:1 비례와 2:3, 3:4 등의 비례들이 매우 복잡하게 구현되어 있습니다. 명작의 디테일이란 이런 것이라고 할 수 있겠지요. 표면적인 솜씨

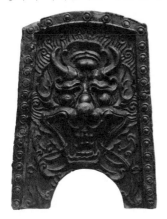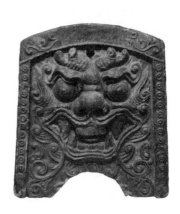

통일신라 귀면와의 두 유형

통일신라 귀면와의 탄탄한 구조

보다는 정교한 조형적 계획이 더 눈에 띈다고 할 수 있겠네요.

통일신라의 조형미가 왜 뛰어난지는 이 귀면와를 살펴보면 잘 알 수 있습니다. 하나의 형태에도 이처럼 많은 논리와 가치들이 녹아 있어서 다른 어떤 귀면와보다도 완성도가 높아 보입니다. 꼭 지붕을 장식하지 않더라도 그냥 하나의 조각으로 손색이 없습니다.

기운생동이 넘치는
귀면와

조형예술 작품에서 중요한 것 중 하나가 생동감의 표현입니다. 이것은 나중에 동아시아에서는 기운생동氣韻生動이라는 미학적 논리로 발전하고, 서양에서는 표현주의 경향으로 나타납니다. 동서양을 막론하고 조형예술이 궁극적으로 도달하고자 했던 것은 자연이었습니다. 자연이 가지고 있는 그 살아있는 생명감을 조형예술이 확보할 수만 있다면, 그만큼 사람들과 깊이 교감할 수 있고 예술품 그 자체가 하나의 생명이 됩니다. 예술가라면 누구나 욕심을 낼 만한 일입니다. 하지만 그게 말처럼 쉬운 일은 아니지요. 프랑켄슈타인같이 원하지 않은 결과를 얻기가 더 쉽습니다.

귀면와를 비롯해서 통일신라 시대의 조형작품들을 보면, 이것들이 단지 표면적으로 아름다운 게 아니라 살아있는 듯한 생동감으로 충만하다는 것을 많이 느끼게 됩니다. 그런 생동감이 잭슨 폴록Jackson Pollock, 1912~1956의 작품이나 고흐의 그림에서 느낄 수 있는 과도한 에너지로 다가오는 것이 아니라, 망망대해의 조용하면서도 거대한 에너지로 다가옵니다.

기운생동이 넘치는
통일신라 시대의 귀면와들

전자가 개인의 기운에서 그치는 반면에 후자는 대자연으로 기운이 승화됩니다. 이것이 동아시아 미학의 핵심적인 가치라고 할 수 있는데, 동아시아 내에서도 그런 경지를 획득한 문명은 찾아보기가 어렵습니다. 통일신라가 대단한 문명국가였다는 것을 확신할 수 있는 것은 이 때문입니다. 거의 모든 조형작품들이 일관되게 웅혼한 기운을 머금고 있습니다. 이것은 개인 차원이 아니라 사회적 문화 수준이 만드는 것이어서 알면 알수록 놀랍습니다.

일단 통일신라 시대의 귀면와들은 단지 악귀만을 쫓는 그런 낮은 수준의 것이 아닌, 대자연에서 느낄 수 있는 웅대한 기운을 가지고 있습니다. 표정은 화가 나 있고 악귀를 향해 고함을 지르고 있지만, 그 표정이나 태도에서 나오는 힘은 칼 같기보다는 마치 바위 같고 바다 같습니다. 악귀를 파괴하기보다는 그 웅대한 힘으로 악귀를 무릎 꿇려 자연으로 돌려보낼 것만 같습니다.

그래서 통일신라 시대의 귀면와는 아무리 작더라도 작아 보이지 않습니다. 그 안에 담고 있는 힘이 거대한 지붕을 넘어서서 은은하게 천지로 나아갈 기세를 지니고 있기 때문입니다.

일본 덴리대학에 있는
통일신라 시대의
귀면와와 그 이름

여기서 귀면와라는 이름에 대해서 살펴보고 넘어가볼까요? 한번은 일본의 덴리대학 박물관에 간 적이 있는데, 거기서 통일신라 시대의 귀면와를 보다가 문득 한자로 귀면와鬼面瓦라고 쓰인 이름표를 보게 되었습니다. 그런데 그 순간 그 이름이 너무나 낯설고 이상하게 다가왔습니다. 일본의 귀신들이 가진 날카롭고 저주스러운 이미지 때문이었습니다. 이 웅대한 기운을 가진 존재를 일본의 그 사악한 귀신과 동급으로 본다는 것이 부당하게 느껴졌습니다.

일본 문화에서는 선하든 악하든 초현실적인 캐릭터들이 좀 사악한 모습을 가지고 있으며, 이들을 그냥 귀신이라고 흔히 부르기 때문에 문제가 없습니다. 그러나 우리 입장에서 보면 이 이름에 좀 문제가 있습니다. 우리 문화에서 귀신은 죽음과 관련되고 원한을 품은 존재여서 잡귀를 쫓는 캐릭터가 새겨진 통일신라의 기와 이름을 귀면와라고 하는 것은 격이 맞지 않기 때문입니다. 아마도 귀면와라는 이름은 일본 식민지 시대에 일본인들이 처음 만들어낸 것이 아닐

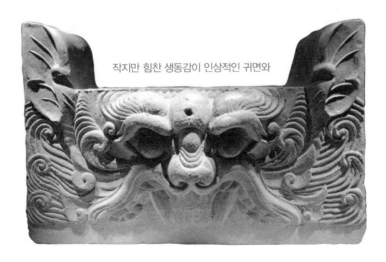

작지만 힘찬 생동감이 인상적인 귀면와

까 싶습니다.

그래서 어떤 학자는 이 귀면와의 캐릭터가 사실 용을 앞에서 본 모습을 본떠 만든 거라고 해석하면서 '용면와'라고 불러야 한다고 주장하기도 합니다. 지붕을 불교나 도교의 캐릭터인 용으로 장식하여 악귀를 물리치려 했을 것이라는 이 주장은 매우 설득력이 있습니다. 그런데 이번에는 형태가 문제입니다. 대체로 중국이나 우리나라에서 상상의 존재를 표현할 때는 머리에 뿔을 달고, 눈을 크게 부릅뜨게 하고, 입을 크게 벌려 날카로운 이빨이 드러나게 합니다. 귀면와의 형태는 딱히 용이라기보다는 상상의 수호신이나 영험한 동물을 표현한 것이라고 해도 크게 틀리지 않습니다.

이 귀면을 용의 얼굴이라고 하기에는 몇 가지 문제점이 있습니다. 일단 용은 주둥이가 깁니다. 용의 얼굴을 정면에서 그린 그림을 보면 눈과 눈 사이에 주름이 여러 개이고 코와 입 부분이 길쭉합니다.

주름의 수

이빨의 위치

상원사의 용 얼굴 그림과 통일신라 시대 귀면와의 구조적 차이

용 입의 윗부분은 곧게 뻗어 있고 아랫부분이 턱관절로 되어 있어서 턱 부분에서 각도가 한 번 꺾입니다. 그런데 귀면와의 캐릭터는 눈과 눈 사이에 주름 덩어리가 많지 않고, 코와 입이 길어 보이지 않습니다. 아래턱이 꺾여 있지 않고 입의 모양도 육각형입니다. 결정적으로 이빨이 다릅니다. 용에서는 어금니를 가장 크게 강조합니다.

그런데 이 귀면와의 캐릭터에서는 앞쪽의 이빨이 강조되어 있고, 어금니 쪽에는 이빨이 아예 없습니다. 용과는 완전히 다른 구조입니다.

따라서 이 귀면와의 캐릭터는 귀신이라고 하기에도 적합하지 않고, 용이라고 할 수도 없습니다. 일단 귀면와라는 이름을 사용하기는 하지만 이 유물의 이름은 두고두고 좀 더 생각해 봐야 할 숙제인 것 같습니다. 아무튼 귀면와가 되었든 용면와가 되었든 이 유물의 뛰어난 가치가 사라지는 것은 아닙니다. 작은 기와장식에 이처럼 뛰어난 조형적 가치들을 구현한 당시의 문화적 수준에는 어찌 됐든 고개를 숙이지 않을 수 없으니까요.

이 귀면와는 훌륭한 조각으로서도 손색이 없지만, 그 이전에 이것이 지붕을 덮었던 기왓장, 즉 건축자재였다는 사실을 잊어서는 안 됩니다. 차원 높은 조형적 가치가 예술 작품이 아니라 일상생활 속에 구현되었다는 것이 중요합니다. 그 옛날에 이런 수준 높은 예술성을 삶의 한가운데에서 성취했는데, 지금 우리의 삶은 어떤지 되돌아볼 필요가 있습니다. 어떻게 살아야 할 것인지, 삶 속에서 성취해야 할 가치가 어떤 것인지에 대해 이 귀면와는 우리로 하여금 많은 반성을 하게 만듭니다.

25

압축된 기운생동

세 발
항아리

Made in Korea

우리나라의 여러 유물들 중에서도 통일신라 시대의 유물들은 형태도 화려하고 솜씨도 뛰어나며 크기도 작지 않아서 유독 두드러져 보입니다. 그래서 볼거리로서 많은 사랑을 받고 있습니다.

그런데 통일신라 시대의 유물들 중에는 다른 유명한 유물들의 그늘에 가려져서 잘 알려지지 않은 것들도 많습니다. 뛰어난 문화적 성취를 이루었던 통일신라 시대의 유물인 만큼 시대의 명성에 누를 끼치지 않을 정도로 만만치 않은 수준을 가진 것들이 많지요. 세 발 달린 이 작은 항아리도 그렇습니다.

크기도 작거니와 멀리서 보면 그다지 두드러지는 부분이 없다 보니 그간 이 유물에 주목하는 사람이 별로 없었습니다. 같은 시대에 만들어진 더 유명하고 인상적인 유물들이 많다 보니 이 유물에까지 보일 관심이 없었다고나 할까요. 통일신라 시대의 유물들 중에서도 이 항아리는 항상 가시권 바깥에 있었습니다. 그래서인지 저도 박물관을 그렇게 많이 들락거리면서 통일신라 시대에 이런 유물이 있는지 한참 동안 몰랐습니다.

그러던 어느 날 박물관 한 귀퉁이에 놓인 이 항아리가 강렬하게 시선을 끌면서 제게 다가왔습니다. 마치 바닷속에서 솟아올라온 보물 같았습니다.

저는 개인적으로 많은 박물관들을 찾아다니는 편입니다. 그러다 보니 아무리 작고 허름한 박물관이라도 하나 이상의 독특하고 의미 있는 유물들을 가지고 있다는 사실을 알게 되었습니다. 대개 그런 유물들은 국보나 보물과는 거리가 있지만 디자인적인 관점에서 매우 뛰어난 것들이 많아서 많은 감동과 가르침을 받곤 하지요.

대부분은 처음 보는 것들이어서 흡사 역사 속에서 보물찾기를 하는

것 같은 즐거움을 얻을 때도 많습니다. 그럴 때마다 좋은 유물이 작은 규모의 박물관에서 빛을 발하는 것도 행복하겠다는 생각을 하곤 합니다.

그런데 이 세 발 항아리는 정확하게 그 반대지점에 놓여 있었습니다. 빛이 강하면 어둠도 그만큼 깊듯, 큰 박물관의 국보급 유물들 사이에 끼어 제대로 주목을 받지 못했던 것이지요. 하지만 그렇기 때문에 좋은 점도 있습니다. 남들이 알아보기 전에 이런 유물을 보물 찾듯이 찾는 즐거움 말입니다.

사실 우리에게 남은 유물들은 어느 하나도 가치 없는 것이 없습니다. 다만 우리가 알아보지 못할 뿐이지요. 그래서 안목이 있는 사람은 유물에 담긴 사연과 진면목들을 끄집어내면서 자기 마음속에 국보를 만듭니다. 이것이 바로 일반 예술품 감상과는 다른, 유물에서 얻을 수 있는 문화적 즐거움입니다.

제게 보물처럼 다가온 세 발 항아리는 원래 없던 것을 발견한 게 아닙니다. 박물관에 늘 있었지만 국보나 보물 혹은 낯익은 것에만 눈길이 쏠렸기에 그동안 알아보지 못했을 뿐입니다. 이 항아리가 눈에 들어온 것은 미니멀한 구조와 장식적인 조각이 가진 아름다움을 볼 수 있는 안목이 생기면서부터였습니다.

바우하우스의 미니멀하고 기하학적인 디자인을 비판하게 되면서부터, 프랭크 게리나 자하 하디드의 유기적인 형태들의 묘미를 설명할 수 있게 되면서부터 이 세 발 항아리는 제게 완전히 새로운 디자인으로 다가왔습니다. 보편적인 조형적 가치, 현대적 디자인 감각을 통해 감기듯 눈에 들어와 마음으로 스며들어왔습니다.

독특한 구조를 지닌
작은 항아리

　　　　　　　　이 항아리는 여느 통일신라 시대의 유물들과는 달리 미니멀한 형태입니다. 상대적으로 섬세하게 기교를 다해 만든 것 같아 보이지 않아서 통일신라 시대의 유물들 중에서는 시선을 그다지 강하게 끌지 못했을 수도 있을 것입니다. 그렇지만 자세히 살펴보면 통일신라의 명성에 금이 가지 않을 만큼 뛰어난 면모를 가지고 있습니다.

일단 디자인이 어디에서도 볼 수 없을 만큼 매우 독특합니다. 통일신라뿐 아니라 어느 시대의 토기를 봐도 이렇게 디자인된 것은 찾아보기 힘듭니다. 그 희소한 모양만으로도 이 토기의 가치는 높다고 볼 수 있습니다. 구조를 보면, 입구가 둥근 동그란 구형의 항아리에 특이하게도 세 개의 다리가 몸통의 바깥 면에 붙어 있습니다.

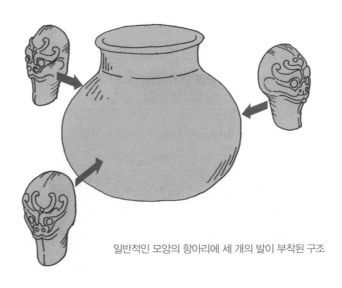

일반적인 모양의 항아리에 세 개의 발이 부착된 구조

그런데 가운데 있는 둥근 항아리 부분만 보면 삼한 시대나 삼국 시대에 흔히 볼 수 있는 일반적인 토기의 모양과 같습니다. 그러니까 기존의 토기 형태에 세 개의 다리가 붙어 완전히 새롭고 멋있는 항아리가 만들어졌습니다. 최소의 노력으로 최대의 효과를 얻는다는 점에서 상당히 뛰어난 디자인 솜씨를 엿볼 수 있습니다.

조형적 아름다움에서는 크기도 중요한 역할을 합니다. 같은 디자인이라도 크기에 따라 느낌이 완전히 달라지는데, 이 항아리는 미니어처 같은 느낌을 살짝 줄 정도로 작게 만들어져서, 일반 토기에 비해 귀여운 느낌이 더해져 훨씬 더 매력적으로 다가옵니다.

이 항아리를 돋보이게 하는 것 중 하나는 항아리의 몸통과 다리의 대비입니다. 몸통은 둥글고 상대적으로 큰데, 세 개의 다리는 아주 작달막합니다. 조형적으로 서로 대비가 아주 강해서 심플한 형태에도 불구하고 단조롭지 않아 보이고, 조형미가 뛰어납니다. 그리고

항아리의 조형적 대비 관계

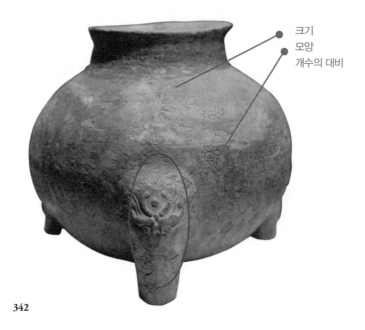

크기
모양
개수의 대비

짧은 다리들이 항아리의 밑 부분을 바닥에 바짝 붙이고 있어서 시각적으로 대단히 안정되어 보입니다. 그런 안정감 위에서 세 개의 다리가 비대칭적인 변화를 구현하여 시각적 역동성을 강화한 것도 특징적입니다.

이처럼 이 항아리의 형태는 단순하지만 대단히 복잡하고 정교한 조형논리로 다듬어져 있습니다. 원리적으로만 보면 상당히 현대적입니다. 여기서 통일신라 시대의 조형감각이 상당한 수준에 올라 있었음을 엿볼 수 있습니다.

'중용'의 미학을 지닌
통일신라의 조각들

그런데 이 작고 귀여운 항아리의 뛰어난 조형성을 마무리 짓는 부분은 따로 있습니다. 바로 짧은 다리의 윗부분에 새겨진 수호신 같은 얼굴의 조각입니다. '화룡점정'이라는 말은 이런 조형적 처리를 두고 하는 말일 것입니다.

앞서 살펴본 것처럼 이 항아리는 독특한 구조와 대비를 중심으로 조형화되어 전체적으로 심플하고 다소 기하학적인 구성을 보여줍니다. 가운데에는 괴수의 얼굴이 조각되어 있는데, 마치 요즘 그릇들에 마크나 심벌을 새기거나 프린트하는 것과 유사합니다. 그런데 이 작은 괴수의 얼굴이 좀 심상치 않습니다. 이 항아리의 크기가 작다 보니 다리에 새겨진 괴수 얼굴의 크기를 실제로 보면 매우 작습니다. 주의를 기울여 보지 않으면 무슨 장식 무늬가 새겨진 것으로 착각하고 지나치기 쉬울 정도입니다.

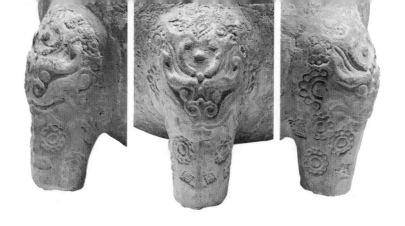

기운생동하는 괴수의 얼굴

그런데 크기와는 반대로 이 작은 조각이 뿜어내는 조형적 에너지를 보면 대단합니다. 귀면와에서 느끼는 기운과 매우 비슷합니다. 귀면와의 미니어처 버전이라고 할 만할 정도입니다.

이 다리의 조각들은 구조적으로도 귀면와에 있는 조각들과 유사한 부분이 많습니다. 눈 위로 왕관처럼 생긴 네 개의 구조가 이 조각을 화려하면서도 권위적으로 만들어주는데, 귀면와의 상이 가진 두꺼운 눈썹과 뿔의 구조와 비슷하게 생겼습니다. 부릅뜬 눈과 힘찬 느낌의 들창코, 지긋이 아래로 꾹 다문 입도 귀면와와 이미지가 겹치고 그만큼 대단한 조형적 품격과 카리스마를 보여줍니다. 귀면와와 비교해도 전혀 밀리지 않는 기운입니다.

반면에 이 괴수의 얼굴은 그렇게 세밀하게 만들어지지 않았습니다. 그럼에

형태의 생동감이 두드러지는
로댕의 조각

역시 형태의 생동감이 두드러지는
자코메티의 조각

도 불구하고 투박하거나 거칠게 보이지 않는 것
은 이 얼굴 조각이 가진 기운 때문입니다. 은은
하면서도 바윗덩어리 같은 힘, 눈에 보이지 않
는 그 힘이 눈에 보이는 거친 형태를 아름답
게 다듬어줍니다.

이것은 흡사 로댕Auguste Rodin, 1840~1917이나 자
코메티Alberto Giacometti, 1901~1966의 작품들
이 거친 표면을 통해 내면의 강렬한 에
너지를 표현하는 것과 유사합니다. 서양
에서는 현대에 이르러서야 조각에서 생동
감을 적극적으로 표현하기 시작합니다. 이전의 고전주의
조각들이 인체의 실감 나는 표현을 주된 목적으로 하던 것과는 달
리, 현대의 인상주의 조각이나 표현주의 조각부터는 내면의 폭발하
는 힘이나 강한 생동감을 더 중요시하게 됩니다. 그러면서 형태가
거칠어지고 추상화되지요.

표면의 만듦새보다는 조형적 에너지를 추구했다는 점에서 이 항아
리의 괴수 조각이나, 나아가 통일신라 시대의 다른 조각들이 현대
의 조각에 더 가깝다고 할 수 있습니다. 반대로 말하면, 고전주의적
조각보다는 현대적인 조각에 입각할 때 통일신라 시대의 조형이 지
닌 가치를 더 잘 이해하고 파악할 수 있습니다.

이 항아리 다리 세 개에는 모두 괴수의 얼굴이 조각되어 있는데, 각
각의 조각들이 조금씩 다른 인상이어서 하나씩 살펴보는 것도 아주

재미있습니다. 모두가 세련되고 힘찬 모습으로 이 항아리를 보호하고 있습니다.

만일 이 항아리의 괴수 조각의 크기가 컸다면 조형적인 매력이나 가치는 훨씬 후퇴했을 것입니다. 독특한 구조에 귀여운 이미지를 가진 항아리의 모양만으로도 이미 뛰어나지만, 이 작은 조각이 지닌 기운생동하는 힘은 이 항아리의 가치를 대단한 수준으로 올려놓습니다.

조각에 내면의 기운을 표현하는 것은 중국이나 일본도 마찬가지입니다.

그런데 이들 나라의 조각들은 대체로 공격적이고, 바깥으로 돌출하는 기운을 가지고 있습니다. 시각적 자극도가 강해서 눈에는 잘 띄고 권위적인 느낌을 주는 데는 성공적이지만 그만큼 내면에 깊은 생

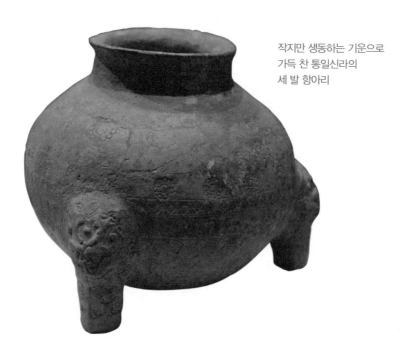

작지만 생동하는 기운으로
가득 찬 통일신라의
세 발 항아리

명감을 축적하는 데는 미흡합니다.

반면에 은은하면서도 깊게 우러나오는 생동감을 가진 통일신라 시대의 조각들은 동아시아가 줄곧 지향해 온 중용의 미학에 더 가깝고, 내면의 생명감을 구축하고 있다는 점에서 좀 더 성숙한 완성도를 이루고 있다고 볼 수 있습니다.

아울러 기념비적인 큰 작품이 아니라 이렇게 작은 생활용품에도 이런 수준의 표현이 가능했다는 것은 통일신라의 조형적 수준이 매우 뛰어났었다는 것은 물론이고, 이런 수준이 당대에 보편화되었다는 사실을 말해 줍니다. 그리고 이것이 현대미술에 육박하는 조형성을 가지고 있다는 것도 놀라운 일입니다. 이 항아리의 디자인은 오히려 현대적인 감각에 더 어필하는 측면이 있습니다. 통일신라 시대에 만들어진 그야말로 현대적인 예술품 또는 디자인이라고 할 수 있을 것입니다.

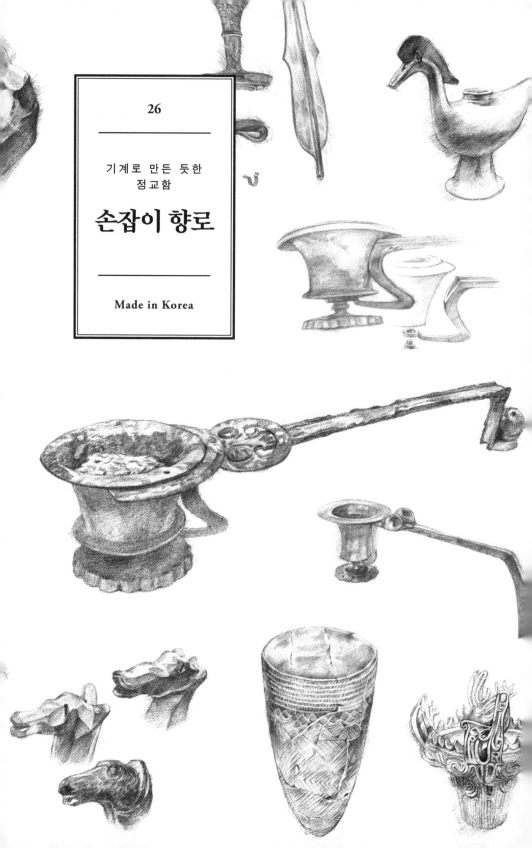

26

기계로 만든 듯한
정교함

손잡이 향로

Made in Korea

부식도 많이 되고 파손까지 되다 보니 무엇에 쓰는 물건인지조차 알기 어려운 유물을 하나 소개합니다. 작은 향로인데, 저는 이 유물을 자세히 들여다보는 사람을 거의 본 적이 없습니다. 앞의 세 발 항아리보다도 더 사람들의 눈길을 끌지 못하는 것 같습니다. 향로라고는 하지만, 우리가 생각하는 향로하고는 너무 다르게 생긴 데다 당장 어떻게 사용하는지도 알 수 없다 보니 더 관심을 갖지 않는 듯합니다.

그렇지만 이 유물이 가지는 의미가 가볍지 않습니다. 통일신라 시대의 유물들 중 종교와 관련하여 상징성이 강한 것들은 많은데 실제 생활에서 사용한 것은 별로 없기 때문입니다. 손잡이가 달린 이 작은 향로는 일단 사람이 실제로 사용한 도구입니다. 손잡이같이 생긴 부분이 달렸다는 것은 손으로 잡고 옮겼다는 것을 의미하니까, 여기서 이미 손으로 잡는다는 행위와 옮기면서 사용하는 생활방식이 개입됩니다. 이렇게 다른 유물들이 알려주지 못하는 통일신라 시대의 삶을 알려준다는 점에서 이 유물은 의미가 남다르고, 별로 특별나 보이지 않더라도 관심을 가지고 살펴볼 필요가 있습니다.

향로의 구조

삶 속에서 요구되는
기능성

이 유물의 경우 부식이 많이 되다 보니 먼저 완전한 형태를 재구성해야 합니다. 크게 보면 앞부분에 둥근 그릇처럼 향을 피울 수 있는 부분이 있고 거기에 기다랗게 막대기 같은 부분이 결합되어 있습니다. 손으로 잡는 부분인 것 같은데, 길이가 아주 길어서 앞부분의 둥근 향로 형태와 조형적으로 대비됩니다.

기능적인 측면에서는 손으로 쥐는 부분이 이렇게 막대기 모양인 것보다는 인체공학적으로 되어 있는 것이 좋습니다. 그런데 이 향로의 손잡이는 그냥 긴 막대기 모양으로 붙어 있습니다. 인체공학적인 고려가 부족합니다. 인체공학적으로 잘 만든 손잡이가 달린 향로와 이렇게 긴 막대형 손잡이가 달린 향로를 스님이 각각 손에 들고 있다고 생각해 봅시다. 어떻게 다를까요?

절이라는 공간의 특징과 스님이라는 존재성 그리고 스님이 입고 있는 옷 등을 생각한다면 긴 막대기 모양의 향로가 훨씬 더 적합하다는 것을 알 수 있습니다. 둥근 향로 부분과 긴 막대형 손잡이가 강한 대비를 이루어서 향로 자체가 매우 긴장되고 품위 있는 조형성을 자아내기 때문입니다. 손에 들었을 때의 모양새도 긴 손잡이를 든 쪽이 더 우아해 보입니다. 이 향로는 직접 사용하는 물건의 기능성을 어떻게 이해해야 할지에 대해서 많은 생각을 하게 해줍니다. 현대 디자인에서 기능성은 아직도 도구가 제공하는 물리적인 서비스의 수준을 넘지 못하고 있습니다. 그저 물리적인 편리함에 문제만 없으면 기능에 관한 것은 모두 확보되는 것으로 생각하는데, 우리 삶이 어디 그렇게 간단한가요. 삶 속에서 요구되는 기능성이란 그렇

향로의 추정 조립도

게 물리적인 편리함으로만 단순하게 판단할 수 없습니다.

이 향로의 디자인은 절이라는 공간에서 쓰이는 도구에 필요한 기능성에 대해 많은 것을 알려줍니다. 나아가 기능성이 상황에 따라 다양할 수 있다는 것도 느끼게 해줍니다. 기능성이란 단순히 물리적인 것뿐만 아니라 정신적인 것까지 충족해야 합니다.

이 향로는 금속으로만 만들어져 있습니다. 보통 금속으로 무엇을 만들 때는 형틀로 주조하는 것이 일반적입니다. 아니면 금속을 두드려서 세공하거나요. 어떻게 만들든 하나의 구조로 하나의 형태를 만드는 것이 일반적입니다. 그런데 이 향로는 여러 부품들로 조립되어 있습니다. 그런 점에서는 요즘 만들어지는 제품과 다르지 않습니다. 요즘이야 기계로 부품들을 정교하게 각각 만들어서 조립하는 것이 일반적이지만, 옛날에는 그게 쉽지 않았습니다. 손으로 부품들을 만드는 것은 어렵지 않아도 그것들을 조립했을 때 완벽하게 맞아 들어가도록 정교하게 만들기가 만만치 않기 때문입니다. 그런데 이 향로는 정말 기계로 만든 것처럼 각 부분들이 정확하게 맞춰

조립되어 있습니다. 그것까지 고려하면 이 작은 향로에 구현된 솜씨가 얼마나 뛰어난지를 새삼 느끼게 됩니다.

현대 기능주의 디자인에
견줄 만한 솜씨

조형성도 무척 뛰어납니다. 앞서 살펴본 것처럼 향을 피우는 둥근 몸체 부분의 입체적 형태와 손잡이 부분의 직선적 형태가 먼저 강한 조형적 대비를 이룹니다. 그리고 둥근 향로에 손잡이 부분이 결합되는 중간 부분에 둥근 장식이 들어가 있어서 자칫 단조로워 보일 수 있는 형태에 품위와 장식성을 더해줍니다. 단순하지만 원과 곡선이 어울린 장식적 모양에서 통일신라 시대의 화려하면서도 절제된 스타일을 읽을 수 있습니다.

이 향로를 옆에서 보면 향이 담기는 부분이 매우 아름다운 곡선들로 디자인되어 있는 것을 볼 수 있습니다. 향로의 몸체와 손잡이를 연결하는 부분의 구조가 특히 눈에 띕니다. 향로의 바닥 부분에서 손잡이 부분까지 이르는 곡선의 형태가 이 향로 전체의 우아한 조형성을 주도합니다.

향로의 몸체와 손잡이를 부착하는 부분은 곡선의 웨이브가 매우 아름답기도 하지만 손잡이를 단단하게 연결하는 역할도 뛰어납니다. 손잡이가 향이 담기는 그릇 부분에 바로 연결되었다면 결합 면이 무게 때문에 찌그러질 수도 있고, 향이 탈 때 열이 손잡이에 바로 전도될 수도 있는데, 중간에 이런 완충 부분이 있어서 모든 문제를 해결하고 있습니다. 그리고 향을 피우는 몸체의 아래쪽 연결 부분

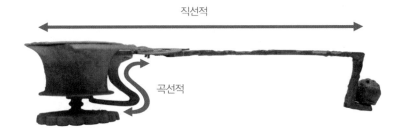

직선적

곡선적

옆에서 본 향로의 조형성

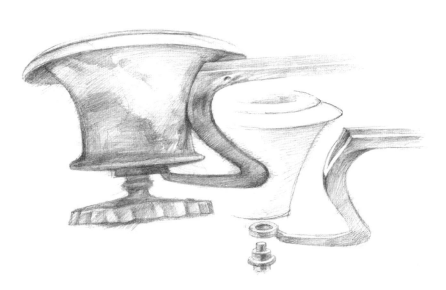

향로의 몸체와 손잡이를
부착하는 부분의 구조

을 보면 받침대 같은 구조물이 연결되어 있습니다. 무게가 어느 정도 있어 보여서 향로를 세웠을 때 안정감이 있을 것 같은데, 어떻게 보면 향을 피울 때 발생하는 열 때문에 만들어 놓은 것 같기도 합니다. 이 구조물은 연꽃 모양으로 디자인되어 장식적인 역할도 합니다. 이 받침대 덕분에 이 유물이 부수적으로 얻는 효과는 불교 의식용 기구에 걸맞은 격식입니다. 받침대가 붙어 있으면 물건이 훨씬 더 권위 있고 품격 있어 보입니다. 그런 시각적 효과까지 치면, 이 받침대 하나로 세 마리 이상 토끼를 잡은 셈입니다. 이처럼 하나의 구조로 다양한 목적과 효과를 얻는 것을 볼 때, 이 향로가 현대의 제품처럼 매우 합리적으로 디자인되어 있다는 것을 알 수 있습니다.

이 향로의 합리적인 부분은 더 있습니다. 향을 피우는 부분은 향을 담아 태울 수 있도록 그릇처럼 생겼는데, 아름다운 곡면으로 디자인되어 있습니다. 향을 담는 용기 모양의 구조는 큰 용기에 작은 용기가 담긴 이중 구조입니다. 향을 넣고 빼기에 편리하도록 만든 구조임을 알 수 있지요. 향을 담는 작은 용기의 테두리에는 구멍이 하나 뚫려 있습니다. 부식된 탓에 잘 안 보여서 그렇지 다른 부분에도

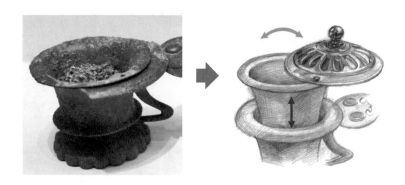

향로의 이중 구조와 뚜껑이 덮여 있었던 것으로 추정되는 구조

구멍이 난 흔적이 몇 개 더 있습니다. 아마도 뚜껑이 부착되어 있었던 흔적 같은데, 이후에 살펴보겠지만 일본의 절에서도 이 향로와 똑같은 구조의 향로를 실제로 사용하고 있습니다. 그 향로에도 향 연기가 나갈 수 있게 구멍이 많이 뚫린 뚜껑이 덮여 있습니다. 통일 신라의 이 향로도 원래는 그렇게 뚜껑이 부착되어 있었던 것 같습니다. 뚜껑이 덮인 모습을 상상하면서 이 향로를 보면 조형적으로 훨씬 더 아름다울 것 같습니다.

특이한 부분은 하나 더 있습니다. 이 향로의 손잡이 끝부분을 보면 받침대의 다리처럼 아래로 꺾여 있는데, 그 부분에 무언가 둥근 게 만들어져 있습니다. 부식이 많이 되어서 무엇인지 확실하게 알 수는 없지만, 마치 금속 덩어리를 붙여놓은 것 같습니다. 왜 그런 것을 만들어 놓았을까요? 이 향로는 앞부분이 무거운 구조입니다. 이렇게 앞쪽이 무겁고 손으로 잡는 부분이 막대기처럼 가늘면 핸들링하기가 무척 어렵습니다. 자칫 앞쪽으로 기울어지거나 손잡이가 손

무게 중심을 맞추기 위한 구조

안에서 돌아가는 바람에 불이 붙은 향이나 향을 피우고 난 재가 쏟아질 위험이 많지요. 목조 건물에서 이런 이동식 향로는 위험한 물건이 될 수도 있습니다. 그런데 향로의 뒤쪽을 무겁게 하면 모든 문제가 해결됩니다. 손잡이 뒷부분에 금속 덩어리 같은 것이 붙어서 무게를 더하면, 향로의 앞뒤로 무게 균형이 잡혀서 손으

로 잡았을 때 적어도 앞으로는 잘 기울어지지 않습니다.

그리고 또 하나 주의 깊게 살펴보아야 할 것은 손잡이 부분의 높이입니다. 옆에서 보면 손으로 잡는 부분의 위치가 가장 높습니다. 그리고 앞의 향로 몸체 부분은 바닥까지 형태가 이어지고, 뒤에 붙어 있는 금속 덩어리는 손잡이보다 낮게 거의 바닥에 붙어 있습니다. 이러면 향로의 무게가 손잡이 아래쪽으로 몰리면서, 손잡이 가운데 부분을 그냥 가볍게 쥐기만 해도 흔들림 없이 안정감 있게 들 수 있습니다. 마치 외줄 타기 서커스를 하는 사람이 드는 긴 장대 같이 그냥 가운데 부분을 들기만 해도 좌우나 위아래로 균형을 이루지요.

비슷한 구조의 향로들이 많은데, 모두 향로 손잡이 뒷부분에 무게 중심을 잡기 위해서 무거운 것들을 붙여 놓은 것을 볼 수 있습니다. 이 부분에 금속으로 사자상을 조각해 놓기도 하고, 추상적인 형태를 붙여 놓기도 합니다. 아무 생각 없이 보면 그냥 장식으로 보이지만, 알고 보면 모두 실용적인 측면에서 무게 중심을 맞추어 놓은 합리적인 구조인 것이지요.

작은 향로에도 이처럼 무게중심까지 고려하는 통일신라의 섬세함과 균형 잡는 문제를 슬기롭게 해결하는 디자인 솜씨는 현대의 기능주의 디자인에 견줘도 전혀 모자라지 않습니다.

일본에서 발견하는
통일신라 시대의 흔적

이 향로와 관련해서 재미있는 사실은 이 향로와 거의 똑같이 생긴 것들이 중국이나 일본에서도 많이 만들

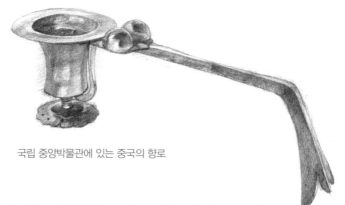
국립 중앙박물관에 있는 중국의 향로

어졌다는 것입니다. 국립 중앙박물관에는 중국에서 만들어진 것이 하나 있는데 손잡이 끝이 제비 꼬리처럼 양 갈래로 나누어져서 세우기 좋게 디자인되어 있습니다. 모양은 좀 달라도 통일신라 시대의 향로와 구조적으로 유사합니다.

일본의 도쿄 박물관의 호류사관에는 통일신라 시대의 향로와 구조적으로 거의 같은 향로들이 몇 개 있습니다. 모양이 조금씩 다르기는 하지만 손으로 들고 다니는 구조의 향로라는 점은 같습니다. 보존 상태가 좋아서 부식이 많이 된 통일신라의 향로가 원래 어떻게 생겼는지 추정하는 데 큰 도움이 됩니다. 심지어 어떤 것은 우리 향로의 목 부분에 붙어 있는 장식과 완전히 똑같은 장식이 있는 것도 있습니다. 통일신라 시대의 것인지 똑같이 만든 것인지는 몰라도, 아무튼 우리 향로의 원래 모습이라고 해도 문제가 없을 정도로 유사합니다. 그렇다면 다른 모양의 향로들은 어떨까요?

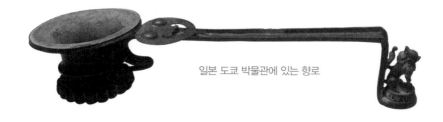
일본 도쿄 박물관에 있는 향로

통일신라 시대의 문화적 수준을 생각해 보면 한 종류의 향로만 만들지는 않았을 것입니다. 그러니 우리가 아직 발견하지 못해서 그렇지, 일본에 있는 향로들이 옛날에 우리나라에도 있었을 거라고 충분히 추정할 수 있습니다.

일본의 고대 유물들이 우리의 고대 유물들과 이렇게 많이 중복된다는 것은, 일본의 고대 유물들을 통해 우리에게 남아 있지 않은 유물들을 제법 많이 되살릴 수 있다는 것을 뜻합니다. 향로만 그럴까요? 일본에 있는 다른 종류의 유물들 중에서 상당수가 통일신라 시대의 디자인일 수도 있습니다. 우리에게 있는 통일신라 시대의 유물들에 나타나는 양식을 어느 정도 정리하고, 그것을 중심으로 일본의 고대 유물들이 가진 양식적 특징을 대조하면 통일신라 시대의 문화를 많이 복원할 수 있을 것입니다. 앞으로 많은 연구가 있어야 하겠지요.

한번은 교토에 있는 도지東寺라는 절에 간 적이 있습니다. 그런데 이 절에 속한 작은 사원이 문을 열고 관람객을 받고 있기에 들어갔다가, 거기서 대단한 모습을 보게 되었습니다. 통일신라 시대의 향로와 똑같은 향로가 법당에 놓여 있었던 것입니다. 그것도 유물로 전시되어 있는 게 아니라 실제로 사용되고 있었습니다.

사실 전시장에 진열된 유물은 사용된 흔적들을 모두 망실한 상태라서 거의 절반 이상의 가치를 상실했다고 봐도 좋습니다. 당대에 어떻게 사용되었는지만 알아도 상당히 많은 것을 복원할 수 있는데, 유물만 봐야 하는 것이 항상 아쉬웠습니다. 통일신라의 향로만 하더라도 누가 어떻게 사용했는지 몰라서 알 수 없는 것이 많았습니다.

그런데 멀리 일본 땅에서 손잡이 달린 향로가 법당에 버젓이 놓여 있는 것을 보니, 그 사원의 아름다운 정원이나 귀한 불상이 하나도

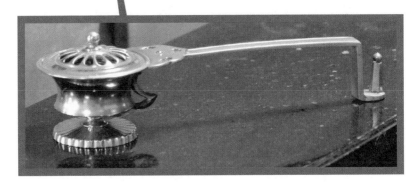

일본 교토의 도지 부속 사원에 있는 법당의 향로

눈에 들어오지 않았습니다. 역사의 미스터리가 이 한 장면에서 모두 해소되면서 통일신라로 수백 걸음을 더 다가간 느낌이 들었습니다. 그 작은 법당에 놓여 있는 향로가 말해주는 것은 적지 않았습니다. 일단 불상이 앉아 있는 제단 바로 앞에 좌석이 있고, 그 좌우로 받침 대 같은 것들이 놓여 있었는데 향로는 그 왼쪽에 비스듬히 놓여 있었습니다. 여기서 알 수 있는 것은 우선 불상 앞의 좌석에 뛰어난 스님이 앉아서 설법한다는 것. 그때 설법하는 스님 옆에 향로를 놓고 향을 피운다는 것입니다. 그리고 향로의 방향을 보면, 설법하는 스님이 이 향로를 직접 손에 들고 법당으로 들어가서 법석에 앉을 때 옆에 놓았던 것으로 보입니다. 아마 경주의 황룡사나 불국사에서도 그랬겠지요. 아울러 이 향로를 통해 옛날 통일신라 시대의 법당 구조도 알 수 있습니다. 아마도 불상 앞에는 고승들이 설법할 수 있는 법석이 마련되어 있었을 것입니다.

그리고 향로를 자세히 보면 뚜껑이 덮여 있습니다. 앞서 살펴본 것처럼 통일신라 시대의 향로에도 그 흔적이 남아 있었는데, 일본의 이 향로를 보면 당시 우리나라의 향로가 어떤 구조였는지 명확하게 추측할 수 있습니다.

이 법당을 보고 박물관에서 보았던 우리나라의 향로에 대한 의문들이 대부분 풀렸습니다. 이렇게 일본에 통일신라의 방식이 그대로 남아 있다는 것이 신기하기도 하고 고맙기도 했습니다. 그와 동시에 그렇다면 통일신라 시대의 다른 유물들에 대한 의문도 이런 식으로 풀 수 있지 않을까 하는 기대감도 들었습니다.

일본의 고대문화는 전부 우리에게서 넘어간 것이라는 혼자만의 정신승리는 아무런 도움이 되지 않습니다. 이제 일본의 고대문화를

이 땅에서 사라진 우리 문화가 차곡차곡 저장된 문화적 저장소로 볼 필요가 있을 것 같습니다. 우리에게 남아 있는 유물들을 최대한 양식적으로 살피고, 일본에 남아 있는 고대 유물들을 잘 해석해서 그 틈새를 채워 넣어 우리의 고대문화를 제대로 재건하는 것이 지금 우리가 해야 할 일일 것입니다.

아무도 관심을 두지 않는 작은 향로이지만 이 속에 담긴 비밀은 이처럼 한둘이 아닙니다. '아는 만큼 보인다'는 말보다는 '알아야 하는 만큼 보인다'고 하는 게 맞을 것 같습니다. 아주 작은 향로 하나라고 하더라도 그것을 통해 옛날의 모습, 잃어버린 우리 문화의 가치를 이끌어내기 위한 의지를 가지고 대할 때 그 유물은 우리에게 많은 이야기를 들려줍니다. 아무튼 하나의 실용품으로서도 이 향로는 많은 가치들을 품고 있고, 이를 통해 문화적인 측면과 생활방식의 측면에서 의미 있는 사실들을 많이 유추하고 확인할 수 있습니다. 그러니 아무리 작고 보잘것없는 유물이라도 이제는 그냥 지나치지 말고, 한 번이라도 더 눈길을 주고 그 안에서 의미를 끄집어내는 게 어떨까요?

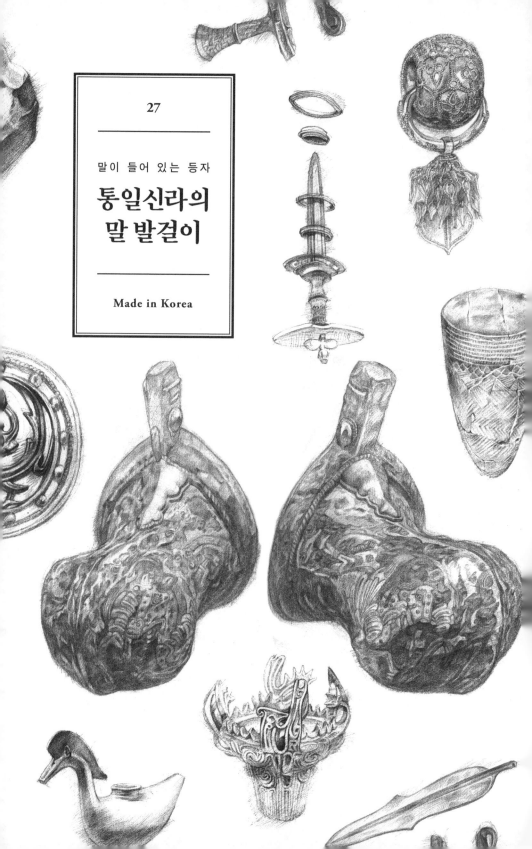

27

말이 들어 있는 등자

통일신라의
말 발걸이

Made in Korea

통일신라 시대에 만들어진 등자 중에서 매우 특이한 것이 있습니다. 이 등자는 발을 거는 게 아니라 발을 넣게 되어 있다는 점에서 다른 등자들과 다릅니다. 발을 감싸는 부분의 형태가 인체공학적 모양인 것도 특이한데, 그 위에 장식된 상태가 보통 수준이 아닙니다. 오래되어서 많이 부식되고 떨어져 나간 부분이 많아서 원래 모습을 추정하기는 어렵지만, 당시 아주 대단한 모양이었을 거라는 사실은 충분히 짐작할 수 있습니다. 일반적인 등자에 비해 말할 수 없이 럭셔리했던 것으로 보입니다.

그러고 보니 등자가 뭔지 모르는 사람이 많을 것 같네요. 등자는 말에 올라탈 때 발을 거는 장치를 말합니다. 사극을 보면 장수나 선비가 말을 탈 때 안장에 연결된 발걸이에 발을 끼우고 말 등에 훌쩍 올라타는 것을 많이 볼 수 있지요. 여기서 발을 거는 부분이 등자입니다.

등자는 말을 탈 때뿐 아니라 말을 탄 뒤에도 사람이 말 등 위에서 안정적으로 자세를 잡을 수 있게 해줍니다. 양발을 등자에 걸치고 자세를 잡으면 하체가 자연스럽게 말 등에 밀착되는데, 그 덕분에 말을 타고 달릴 수 있습니다. 등자는 기마, 즉 말 등에 올라타고 움직일 수 있게 해주는 핵심장치입니다. 만일 이 조그마한 등자가 없었다면 인류 역사에서 사람이 말 등

가야 시대 등자의 단순한 형태

에 타고 이동하거나 전투하는 모습은 볼 수 없었을 것입니다.

'등자'에 숨은
역사의 소용돌이

이렇듯 뛰어난 기능을 하는 등자의 기본 형태는 아주 단순합니다. 둥근 철 테두리 모양으로 되어 있어서 발을 쉽게 걸 수 있고 안장의 아랫부분에 연결되어 있습니다. 보기에는 무척 단순해서 이게 뭐 별건가 싶지만 알고 보면 단순하지 않습니다.

사극의 영향 때문인지 우리는 이 땅에 살았던 선조들이 태곳적부터 말 등에 올라타고 전쟁을 치르고, 먼 길을 이동하기도 한 것으로 생각하는 경향이 있습니다. 말 위에 올라타고 넓은 만주 벌판을 내달렸던 수많은 군사나 유목민이 우리 뇌리에 깊이 저장되어 있기도 합니다. 그런데 이 모든 것은 사실 등자가 만들어진 뒤의 일이었습니다. 등자가 세상에 나타난 것은 생각보다 오래되지 않았습니다.

등자를 개발한 것은 기원전 4~2세기경 중앙아시아의 유목민으로 알려져 있습니다. 중국에서는 2~3세기경에 만들어졌고, 우리나라에서도 비슷한 시기에 만들어진 듯합니다. 유럽에서는 8세기경이나 되어야 등자가 등장합니다. 동아시아에 비해 많이 늦지요.

그런데 인류가 말에 올라타기 시작한 것이 기원전 4500년경으로 추정되는데, 그에 비하면 등자가 개발된 시기가 늦어도 너무나 늦습니다. 말에 발걸이 하나 만들어서 다는 게 무슨 첨단 기술이라고 그렇게 늦게 만들어졌을까요? 그 뒤에는 단지 기술적인 문제만 있는 게 아니라 여러 가지 이유가 있었습니다.

일단 말의 문제가 컸습니다. 옛날에는 사람이 올라탈 만큼 큰 말이 없었다고 합니다. 지금 우리가 타는 말은 훗날 많은 교배를 거쳐 개발된 품종입니다. 초기에는 말을 수레를 끄는 용도로 활용했습니다. 수레를 단 말의 기동성이 뛰어나다 보니 나중에는 전쟁에도 투입되었습니다. 말에 수레가 아니라 전차를 연결해서 요즘의 탱크처럼 전투에 적극 활용했는데, 메소포타미아의 유물에서 그런 흔적들을 매우 많이 발견할 수 있습니다. 이것이 인도나 중국까지 전파되면서 고대에는 세계적으로 전투에서 전차로 싸우는 것이 일반화되었습니다.

어릴 때 학교에서 〈벤허〉라는 영화를 단체로 관람했던 기억이 납니다. 로마 시대를 배경으로 한 영화인데 전차 경주가 나오는 장면은 지금까지 회자될 정도로 유명하지요. 전투용 전차로 살벌하게 경주하는 모습이 지금도 인상 깊게 남아 있습니다. 그런데 이 영화 때문에 서양에서는 옛날부터 전차를 타고 전쟁했을 거라는 선입견이 만들어졌습니다. 그와 반대로 우리나라나 중국에서는 기병을 중심으로 전쟁하는 것이 일반적이었을 거라는 선입견도 만들어졌지요. 그 때문에 말이 끄는 전차로 싸운 것은 서양이었고, 우리나라를 비롯한 동아시아에서는 말 위에 올라탄 기병으로 싸웠다는 생각이 굳어진 것 같습니다. 지금도 우리나라의 많은 사극들에서는 기병들이 주로 등장하는데, 실제로는 등자가 만들어지고 난 뒤에 볼 수 있는 장면입니다.

중국이나 우리나라의 전투도 원래는 말에 전차를 달아서 싸우는 전차전이 중심이었다고 합니다. 중국에서는 춘추전국 시대까지도 전차전이 주된 전투 방식이었고, 고조선의 청동기 유물들 중에서 마

차나 전차의 부속품들이 꽤 발굴된 것을 보면 우리나라도 다르지 않았던 것 같습니다. 큰 말이 없어서 그랬는지 꽤 오랜 시간 인류는 말의 힘을 이용할 생각만 했지 말 등에 올라탈 생각은 하지 못했습니다. 사람이 등에 올라탈 수 있을 만큼 커다란 말이 본격적으로 등장한 것은 기원전 1000년경이라고 합니다. 중앙아시아의 유목민들이 많은 품종 개량을 통해 만든 것으로 추정됩니다. 중앙아시아의 유목민들은 등자가 없을 때부터 말 등에 올라타서 전투를 했는데, 기동성 면에서는 전차와 비교가 안 될 정도로 빨랐습니다. 그런 실질적 효과 덕분에 등에 올라탈 수 있는 말을 힘들여 개발한 것으로 보입니다.

초기에는 그런 말들이 그나마 중앙아시아 지역에서만 흔했고 다른 지역, 특히 유럽 쪽에는 거의 없었습니다. 말 위에 올라타서 전투하는 방식도 중앙아시아의 유목민들을 중심으로 발전했는데, 그때까지도 등자는 등장하지 않았다고 합니다. 유목민들의 기마술이 뛰어나서 등자 없이도 말을 타고 전투를 치르는 데에는 문제가 없었기 때문입니다.

그런데 중앙아시아의 유목민들과 전투를 많이 치렀던 지역이나 나라에서는 전차의 전투력이 지니는 한계를 뼈저리게 느꼈습니다. 전력 강화를 위해서는 큰 말 위에 올라타서 기동성 있게 싸울 수 있는 기병의 발전이 시급했지요. 하지만 말 위에 올라탄다고 해서 무조건 전투력이 확보되는 건 아니었습니다. 말 위에 안정적으로 앉지 못하면 아무것도 할 수 없으니까요. 그런데 그런 기마술은 하루아침에 개발되는 게 아니었습니다. 그런 문제를 해소하기 위해서, 즉 기마술에 능숙하지 않은 사람들도 말 위에 안정적으로 앉아서 싸울

수 있게 하려고 개발된 것이 바로 등자였습니다.

등자 덕분에 유목민 수준의 기마술을 익히지 않아도 쉽게 기마병이 될 수 있었고, 덕분에 중국 같은 농경 국가들도 중앙아시아 유목민들에게 뒤지지 않는 기병을 키울 수 있었습니다. 별것 아닌 것처럼 보이는 둥근 쇳덩어리인 등자의 뒤에 이처럼 엄청난 역사의 소용돌이가 굽이치고 있다니, 생각해 보면 참 신기합니다.

발의 모양을 고려한
인체공학적 형태

우리나라에서도 간단하게 생긴 등자들이 시대마다 발굴되는 것으로 보아, 유목민에게서 시작된 기마의 전통이 우리 민족에게도 일반화되었던 것 같습니다. 말 등에 올라타는 문화가 일반화되면서 등자도 점차 안장에 부착되는 기본 아이템으로 일반화되었습니다. 그에 따라 점차 발을 거는 장치도 기능적으로 발전하고, 말을 꾸미는 액세서리로서의 아름다움도 강화되었습니다.

등자의 폭이 좁으면 발을 등자 위에 오랫동안 올려놓기가 어렵습니다. 그래서 등자의 바닥을 넓혀 발을 훨씬 편하게 올릴 수 있는 디자인이 나타났습니다. 통일신라 시대의 등자 중에서 이런 기능적인 측

기능성과 장식성이 공존하는
통일신라 시대 등자의 디자인

면들을 보완한 것들을 찾을 수 있으며, 모양을 좀 더 아름답게 만들기도 했습니다. 여기에 더 발전된 것이 발 앞부분 전체를 감싸는 형태의 디자인입니다. 호등壺鐙이라고도 하는데, 발을 감싸는 면이 넓어져서 발도 훨씬 편하고 여기를 화려하게 장식하면 훌륭한 말 장식을 겸할 수도 있습니다.

호등은 통일신라 시대에 많이 만들어진 듯한데 청동으로 주조한 것은 형태도 아주 아름답고 표면의 장식도 뛰어납니다. 아마도 형틀을 사용해 대량 생산했을 것 같습니다. 곡선적이면서도 아름다운 무늬들이 들어간 통일신라 시대의 스타일을 잘 보여주는 유물입니다. 이 위에 옻칠을 했다고 하니 그 화려함이 더했을 것입니다.

일본의 나라에 있는 덴리대학의 등자도 호등 스타일과 디자인이 비슷합니다. 발의 앞부분을 완전히 감싸는 모양을 보면 한반도의 영향이 느껴지는데, 철로 주조한 것으로 보입니다. 아마도 대량으로 생산했을 가능성이 큽니다.

우리가 살펴보아야 할 통일신라 시대의 등자는 그중 가장 발전된 디자인으로 보입니다. 일단 발의 앞부분이 다 들어가는 호등 스타일이라서 발이 편한 형태입니다. 그런데 외형이 매우 유기적으로 되어 있어 덴리대학의 것보다 곡면의 흐름이 변화무쌍합니다. 멋지게 보이려고 이렇게 만든 것이 아니라, 발의 모양을 고려한 인체공학적 형태로 만들었음을 알 수 있습니다.

이 등자에서 진정 놀랍고 중요한 부분은 외형의 화려한 그래픽 처리입니다. 처음 이 등자를 보았을 때는 등자의 표면이 많이 훼손된 탓에 보고도 뭔지 몰라서 그냥 지나쳤던 기억이 있습니다. 그런데 어느 날 우연히 이 등자의 거친 표면을 자세히 보았더니, 가느다란 선들이 많이 새겨져 있는데 그것들이 어떤 형태를 그리고 있다는 것을 알게 되었습니다. 하지만 워낙 훼손이 많이 되어서 이 가는 선들이 어떤 모양인지 알아보기도 어려웠고, 그에 대한 정보도 별로 없어서 무엇을 그린 것인지 이해하는 데 번번이 실패하곤 했습니다. 하지만 아무래도 이상해서 볼 때마다 이리저리 방향을 바꾸어서도 보고, 가까이서도 보고, 멀리서 보고도 하면서 무엇을 그린 것인지 실마리를 풀려고 안간힘을 썼습니다. 그러다가 어떤 방향에서 보니 말의 머리와 비슷한 형태가 그려져 있다는 것을 발견하게 되었습니다. 그때부터 이 등자에 말의 모양이 어떻게 그려져 있는지를 골똘히 관찰하게 되었습니다.

일단 말을 그렸다는 것을 알고 나니, 이 등자의 원래 그림을 추적하는 일에 탄력을 받기 시작했습니다. 관찰한 결과 등자의 양쪽 면에 각

등자의 표면에 있는 그림의 흔적들

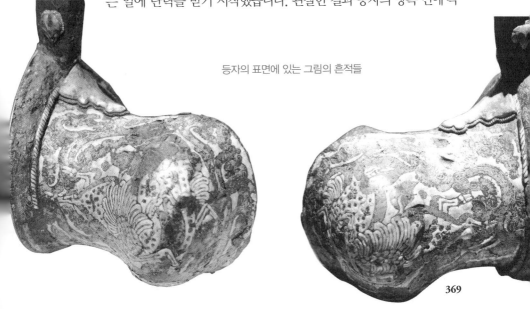

각 하나씩, 양쪽에 4개의 말을 그렸다는 것을 알 수 있었습니다. 말은 앞으로 달리는 모양으로 모두 비슷했던 것 같습니다. 그렇게 하나씩 파악해 나가다 보니 말의 모양을 어느 정도 그릴 수 있었습니다.

명품 '에르메스'가
부럽지 않은 디자인

그런데 이 등자에 그려진 말의 모양을 복원한 뒤 깜짝 놀랄 수밖에 없었습니다. 통일신라 시대의 그림으로 보기에는, 그간 그 시대의 스타일로 알아왔던 것과 너무나 달랐기 때문입니다. 그림을 보면 알 수 있겠지만, 불교 조형물에서 볼 수 있는 것처럼 말의 모양을 어느 정도 사실적으로 힘차게 그린 것이 아니라 평면적으로 매우 추상화해서 그렸습니다. 요즘 캐릭터처럼 말의 특징이 과장되어 있고 단순한 형태로 조형화되어 있지요. 하나의 평면 패턴처럼, 요즘 그래픽 디자인처럼 그린 점이 대단히 특이합니다.

게다가 말의 모양이 통일신라 시대의 그 어떤 동물 모양과도 비슷하지 않고 생소합니다. 좀 딱딱한 느낌도 있고, 양식화된 모양이 통일신라 시대의 유물에서는 도통 본 적이 없습니다. 일단 말의 외곽선이 분명하며, 머리와 목을 비롯한 상체가 크고, 뒷다리를 비롯한 하체는 매우 작습니다. 형태가 아주 과장되어 있는 것을 알 수 있습니다. 말의 형태를 상당히 해부학적으로 이해하고 과장해서 표현한 것으로 보입니다.

그런데 통일신라의 조형물 중에서 이런 식으로 대상을 과장한 경우는 거의 없습니다. 이렇게 힘차게 달리는 인상을 그대로 유지하면

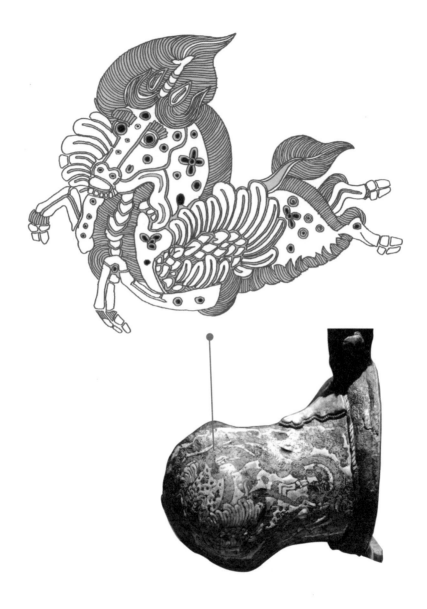

등자에 그려진 말의 모양

서도 다리가 긴 말을 어색하지 않게 짧은 다리로 디자인한 것은 현대의 캐릭터 디자인에 오히려 가까워 보입니다.

지금까지 남아 있는 통일신라 시대의 유물들은 주로 입체적인 것들이고, 불교적 이미지를 가진 것들이 많습니다. 반면에 당시 일반적으로 사용했던 물건들이나 평면 그래픽적인 유물들은 거의 없지요. 그래서 일반적인 옷감의 패턴이나 색깔이 어떠했는지, 가구를 어떻게 장식했는지, 이런 말의 디자인처럼 당시 캐릭터적인 것들은 또한 어떻게 그렸을지 도통 알 수가 없습니다.

이 등자에 새겨져 있는 말의 모양은 대단히 평면적입니다. 아마 당시의 입체적인 스타일이 지금 우리가 박물관에서 볼 수 있는 유물에 그대로 반영되어 있다고 한다면, 당시의 그래픽적인 스타일은 이 말의 모양 같은 스타일이었을 공산이 큽니다. 그렇다면 우리는 이 말의 이미지 같은 스타일을 통일신라 시대의 일반적인 그래픽적 이미지로 새롭게 확립해야 할 것입니다.

아마도 통일신라 시대의 그래픽적인 이미지들은 이처럼 우아하고 장식적인 형태들을 바탕으로 하여, 귀엽고 기품 있는 형태 속에서 상당히 과장된 디자인을 지향했을 것으로 보입니다. 지금 남아있는 유물들 중에서 이와 연결되는 형태들과 일본의 고대 유물들 속에 남아 있는 비슷한 스타일의 형태들을 종합해 살펴본다면, 통일신라 시대의 스타일은 아마도 지금 우리가 상상하지 못하는 모습 그리고 전혀 다른 인상으로 우리에게 다가올 것입니다. 과연 통일신라는 앞으로 우리 앞에 어떤 새로운 모습으로 나타날까요?

이즈음에서 정리하고 넘어갈 것이 한 가지 있습니다. 그래픽적인 말의 모양이 이 럭셔리한 등자의 양옆에 온전하게 만들어졌던 최초

의 모습은 어땠을까요? 말의 모양을 등자에 물감으로 그렸다면 모르겠지만, 이 유물에서는 입사기법으로 만들었다는 것이 중요합니다. 입사入絲란 금속이나 나무로 된 바탕에 그림 모양을 따라 홈을 파고, 그 안에다 철사처럼 가느다랗게 만든 금이나 은을 채워 넣어서 그림을 완성하는 금속기법입니다.

일단 금속으로 만들어진 등자의 표면에 가느다랗게 홈을 파서 그림을 그리는 일부터가 어렵습니다. 금속을 파낸다는 것은 나무에 홈을 내는 일과는 차원이 다릅니다. 그렇게 파낸 홈 안에다 금사와 은사를 하나하나 망치질을 해 넣어 그림을 완성합니다. 물감으로 그림을 그리는 것과는 비교할 수 없을 만큼 힘들지요. 게다가 이 등자에는 입사로 그림만 그린 게 아니라 입사로 구성된 면 안에 칠도 했습니다.

금색과 은색으로 선을 예쁘게 그리고, 흰색이나 검은색을 추가해서 칠까지 했으니 당시에 이 등자는 얼마나 화려하고 아름다웠을까요? 아마도 말과 관련된 용품으로 유명한 프랑스의 명품 브랜드 에르메스가 부럽지 않았을 것입니다. 등자 하나를 이렇게 아름답고 귀하게 만들어 냈던 통일신라는 도대체 어떤 나라였을까요?

이 등자가 가진 가치는 한둘이 아니지만, 오랜 세월 동안 많이 훼손된 이 등자의 본 모습을 상상으로 복원하여, 이 등자 자체의 가치를 이해하는 것도 빼놓을 수 없을 만큼 중요한 일일 것입니다. 제작에 들어간 솜씨나 아름다운 형태는 당대 최고 수준이라고 할 수 있으며, 지금 시각에서 봐도 위대한 경지로 보입니다. 이런 수준의 문화적 역량이라면 우리는 세상의 그 어떤 문명도 부러워할 필요가 없습니다. 아울러 지금 우리가 해야 할 일은 선조들이 이룬 이런 뛰어난 문화적 역량을 다시 되살리는 것이 아닐까 싶습니다.

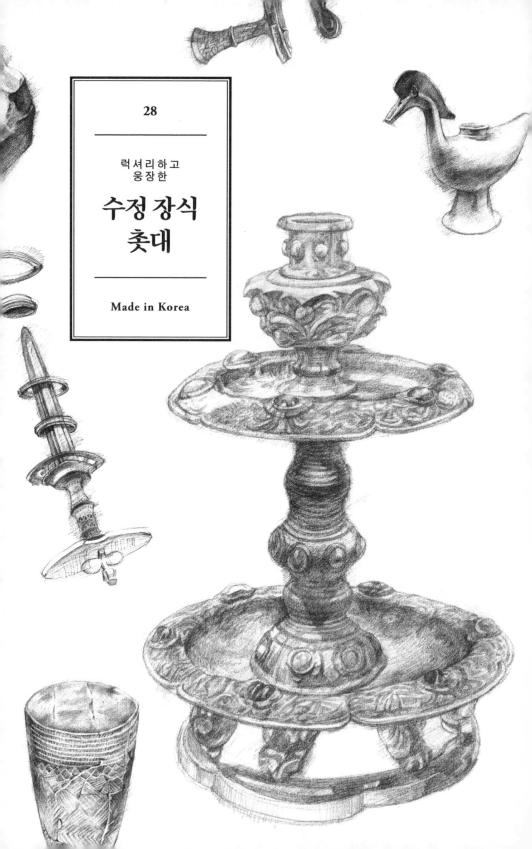

28

럭셔리하고
웅장한

수정 장식
촛대

Made in Korea

통일신라 시대의 화려하고 웅장한 문화적 면모를 잘 보여주는 유물 중에 촛대가 한 쌍 있습니다. 우리가 익히 봐왔던 흔한 촛대와는 차원이 다른 모양새입니다. 일단 높이가 약 37cm 정도여서 크기가 상당합니다. 이런 촛대가 놓여 있던 건물은 얼마나 거대했을까요. 촛대의 모양도 대단합니다. 동으로 만들어졌는데, 아름다운 모양으로 조각되어 있어서 촛대가 아니라 마치 조형 예술작품 같습니다. 촛대의 구조도 층으로 이루어져 있어서 마치 탑 같은 느낌을 주기도 합니다. 각각의 층이 모두 아름다운 모양으로 디자인된 데다 그 위에 금도금이 되어 있었으니, 이 촛대 하나만으로도 건물 안은 불을 밝히지 않아도 밝고 화려하기 그지없었을 것입니다.

이 촛대를 조금 더 가까이 다가가서 살펴보면, 각각의 부분들을 따로 만들어서 조립했음을 알 수 있습니다. 앞에서 살펴본 손잡이 향로처럼 각각의 부품들을 따로 정교하게 만든 다음 최종적으로 모두 조립해서 큰 촛대를 완성했습니다. 이렇게 크고 장식적인 촛대를 일체형으로 만들려고 했다면, 제작도 어렵고 정교하게 만들기는 더 어려웠을 것입니다. 무엇보다 부분을 따로 만들면 같은 모양의 제품을 대량으로 생산하기가 쉬워집니다. 물론 이때 각 부분들을 한 치의 어긋남 없이 정확하게 만들어야 하는 것이 관건입니다. 그러니까 형태를 정교하게 만들 수 있는 기술이 있어야만 이런 조립식 구조를 대량으로 생산할 수 있습니다. 그런데 우리는 이미 청동기 시대 때부터 정교하게 금속을 주조할 수 있는 기술을 지니고 있었기 때문에 통일신라 시대에는 더 뛰어난 기술로 얼마든지 조립식 구조를 만들 수 있었을 것입니다. 아무튼 이 촛대를 보면 통일신라 시대의 제작 기술이 상당한 수준에 도달해 있었던 것은 의심할 여지가 없습니다.

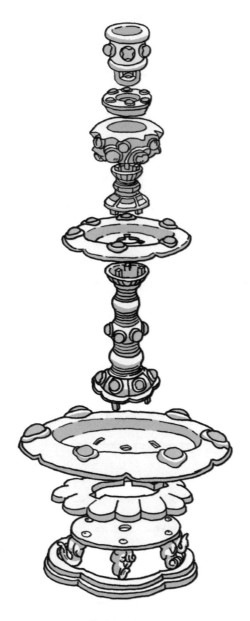

촛대의 조립 구조

정교한 기술력과
뛰어난 예술성의 조화

이 촛대의 부분들을 하나씩 살펴보면 통일신라 시대의 정교한 기술력과 뛰어난 예술성을 제대로 알 수 있습니다. 초를 꽂는 부분이 마치 연꽃 봉오리처럼 만들어져 있는데, 이 부분을 조립한 것을 보면 별로 특별나 보이지 않지만 이것을 분해해 보면 상당히 복잡하다는 것을 알 수 있습니다.

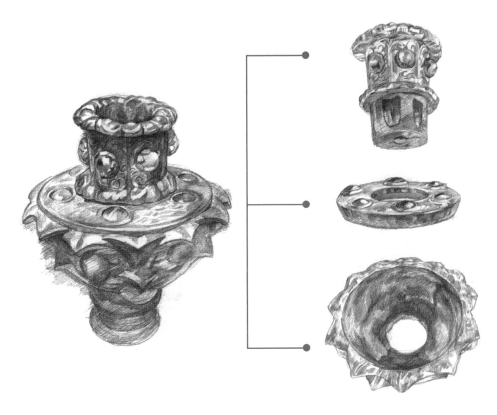

촛대 윗부분의 구조

크게 세 부분으로 이루어져 있으며 모두 주조로 제작한 것으로 보입니다. 특히 연꽃 봉오리 부분을 속이 빈 형태로 만들고, 그 위에 뚜껑처럼 부품을 만들어서 덮은 점은 요즘 제품의 구조와 유사합니다. 연꽃 봉오리 덩어리 부분의 속이 차 있으면 재료도 많이 들고, 특히 무게가 무거워서 촛대가 중심을 잃고 넘어지기 쉽습니다. 목조건물에서 촛대가 넘어지는 것만큼 위험한 일도 없을 것입니다. 촛대의 윗부분을 다소 복잡하게 만든 데는 이런 배려가 숨어 있습니다. 촛대를 꽂는 부분과 뚜껑 그리고 연꽃 봉오리같이 생긴 부분을 조립하면 촛대의 윗부분이 완성됩니다.

촛대의 중간 부분은 기둥과 촛농을 받을 수 있는 넓은 받침대로 이루어져 있습니다. 구조를 보면 위의 기둥 부분은 촛대 상부의 초를 끼우는 부분과 연결되게 되어 있습니다. 접시처럼 넓은 받침대 부

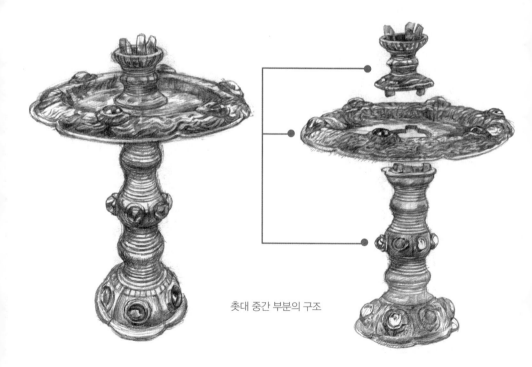

촛대 중간 부분의 구조

분에는 화려한 장식이 있는데, 여기서 주목해야 할 부분은 가운데
에 뚫려 있는 구멍입니다. 그냥 둥글게만 뚫려 있는 게 아니라 둥근
구멍 바깥으로 세 개의 사각형 구멍이 더 나 있습니다. 이 부분을 끼
우는 기둥의 아랫부분에는 튀어나온 부분이 세 군데 있는데, 이 부
분을 끼우는 구조입니다. 그러면 아래에 결합하는 접시 모양의 받
침대가 돌아가지 않게 단단하게 결합할 수 있습니다. 상당히 구조
적인 디자인입니다. 이렇게 기둥과 접시 같은 받침대를 결합하면
촛대의 중간 부분이 완성됩니다.

촛대의 맨 아랫부분은 긴 기둥이 연결되는 받침대의 위판과 그 아래
에 결합된 여러 개의 다리들 그리고 다리들을 끼운 둥근 받침대로
이루어져 있습니다. 각 부분들을 모두 조립하는 구조로 되어 있기
때문에 각 부분을 정확하게 만들지 않으면 느슨해져서 삐걱거리며 고

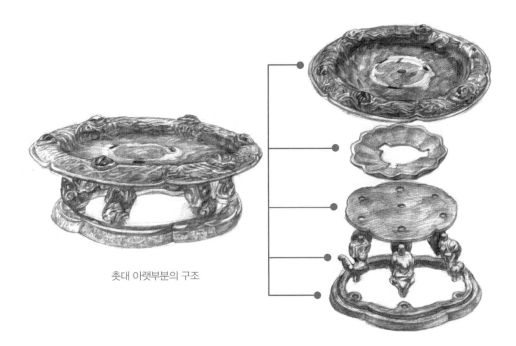

촛대 아랫부분의 구조

장 나기가 쉽습니다. 아마 당시에는 이 촛대의 부분들을 매우 정교하게 만들어서 단단하게 조립했던 것 같습니다. 아무튼 이렇게 긴 기둥을 아래의 넓은 접시 모양의 판에 고정하여 촛대의 키를 한껏 높였습니다.

아래쪽 받침대의 위판은 이중 구조로 되어 있는데, 여러 부분들을 결합하는 판이 아래에 있고 그 위에 큰 접시 모양의 판을 고정하게 되어 있습니다. 그리고 이 위판 아래에는 여러 개의 다리들을 연결했습니다. 그런데 다리들만 연결하면 구조적으로 약하니까 이 여러 개의 다리들을 다시 고정하는 둥근 테두리 모양의 받침대를 결합해 놓았습니다.

이렇게 해서 복잡한 촛대의 각 부분들이 하나로 단단하게 결합되어서 완전한 촛대를 구성하고 있습니다. 이 촛대는 일개 촛대로만 보기에는 구조적 짜임새가 아주 뛰어납니다. 마치 현대의 구조공학을 적용해서 디자인한 것 같습니다. 요즘의 촛대와는 아예 비교할 수 없고, 오늘날 복잡한 제품들에 비교해도 손색이 없는 디자인입니다.

견고한 삼각형 구조 속에
구축한 비례체계

이 촛대의 놀라운 구조만 살펴보다 보니, 이 촛대의 조형적인 아름다움에 대해서는 언급하지 않은 것 같습니다. 안타까운 부분을 먼저 말해야겠네요. 이 촛대의 구조적인 면은 지금까지 살펴보았듯 충분히 알 수 있으나, 이 촛대에 빼곡하게 만들어졌던 아름다운 모양이나 무늬들은 심하게 부식되어 아주 자세하게 살펴보기는 힘듭니다. 하지만 그렇다고 하더라도 대략적

인 윤곽이나 윤곽을 알아볼 수 있는 부분들을 통해 이 촛대의 원래 모습을 짐작해 볼 수 있습니다. 역시 통일신라 시대의 유물답게 만듦새가 정말 대단했던 것 같습니다.

촛대를 전반적으로 아주 화려하게 장식했던 것 같고 통일신라의 스타일을 아주 잘 표현했을 듯합니다. 불교적인 화려한 장식미를 마음껏 뽐내면서도 전체적인 비례나 구조의 아름다움을 빼놓지 않은 것을 보면요.

장식에 가려져서 그렇지 이 촛대의 전체 구조가 이루는 비례의 아름다움은 정말 눈이 부실 정도입니다. 전체 구조를 보면 초가 꽂히는 윗부분과 긴 기둥과 아래쪽의 둥근 판 부분 그리고 받침대 부분으로 나눌 수 있습니다.

그런데 이 세 부분이 이루는 비례감이 매우 뛰어납니다. 위에서부터 아래에 이르기까지 약 3:4:2 정도의 비례를 이루고 있는데, 위의 3:4 비례는 일반적으로 시각적으로 안정감을 유지하면서 변화를 주는 황금비례로 알려져 있습니다. 반면에 아랫부분은 중간 부분과 2:4 정도로 대비가 심한 비례를 이룹니다.

이럴 경우 형태의 이미지는 강해 보이지만 안정감이 떨어져 보일 수 있는데, 아랫부분의 둥근 판이 가로로 넓어서 매우 안정되어 보이기 때문에 그런 문제는 상쇄되고 강한 이미지만 남기고 있습니다.

뿐만 아닙니다. 이 촛대의 중심에는 접시 모양의 판들이 위아래로 만들어져 있는데, 이들의 지름은 서로 약 3:4의 황금비례를 이룹니다. 촛대의 중심에 이런 황금비례가 구축되어 있으니 촛대가 아름답게 보일 수밖에요. 장식적인 화려함도 뛰어나지만 이 촛대에 구현된 치밀한 비례체계는 비례만으로 이루어진 미니멀한 현대 미술

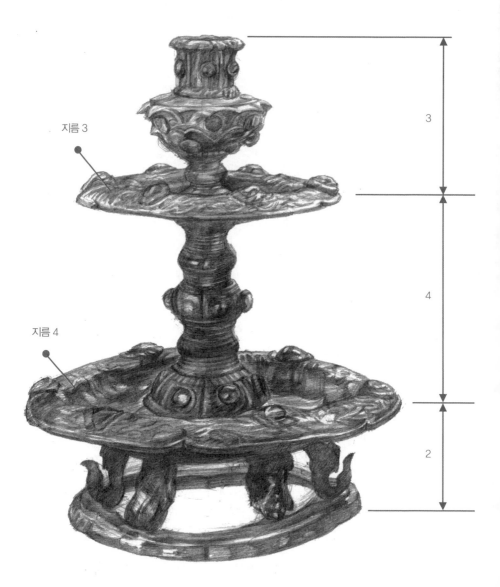

지름 3

지름 4

3

4

2

촛대의 아름다운 비례미

이나 현대 디자인에 비해 전혀 손색이 없습니다.

비례도 뛰어나지만 이 촛대의 전체적인 안정감도 매우 뛰어납니다. 비례가 복잡하면 형태가 구조적으로 이렇게 단순하고 안정되어 보이기 어렵습니다.

그 비밀은 이 촛대의 구조에 있습니다. 촛대의 꼭대기에서부터 맨 아래의 접시 모양의 받침대까지를 선으로 이어보면 삼각형의

촛대의 단순하면서도 안정적인 삼각구조

구조를 이루고 있는 것을 알 수 있습니다. 조형에서 가장 안정감을 주는 구도가 삼각형 구도인데, 이 촛대는 견고한 삼각형의 구조 속에 복잡한 비례체계를 구축해 놓았던 것입니다.

이처럼 이 촛대는 그냥 장식적인 형태로 만들어진 것이 아니라 비례나 구조와 같은 고차원의 조형 논리에 의해 만들어졌습니다. 단순한 감각에 의한 것이 아닌, 매우 지적으로 다듬어진 디자인인 것이지요. 빈틈없이 장식을 넣으면서도 이런 비례체계와 구조를 구사한 조형능력은 참으로 존경심을 불러일으킬 정도입니다. 당장 현역 디자인으로 소환해도 전혀 꿀리지 않을 수준이니, 이런 유물을 고대 문화로만 보는 것이 굉장히 불합리해 보입니다.

통일신라 시대에 만들어진 비슷한 크기의 다른 촛대도 흥미를 끕니다. 이 촛대는 구조가 다소 단조롭지만, 보존 상태가 양호해서 통일신라 시대의 촛대 문화를 살펴보는 데 큰 도움이 됩니다. 물론 상대

적으로 단조로울 뿐이지 이 촛대도 역시 디테일의 장식성이 뛰어납니다. 전체적으로 초를 꽂는 부분과 접시 모양의 받침대가 윗부분을 형성하고, 긴 기둥 모양의 중심부분이 다소 단순한 형태로 자리잡고 있으며, 맨 밑에는 넓은 받침대가 네개의 특이한 모양의 다리를 갖추고 서 있습니다.

이 촛대 역시 통일신라 시대 불교문화의 격조를 한껏 표현하고 있습니다. 맨 위의 초를 꽂는 부분은 다소 굵은 연꽃 모양인데, 앞의 촛대보다 직경이 넓어 보여서 좀 더 커다란 초를 꽂았던 것으로 보입니다. 초를 감싸는 부분의 연꽃 조각이 아주 화려합니다. 전체적으로 원기둥 구조를 이루면서도 완만하게 곡면을 이루는 느낌이 아주 세련되어 보입니다. 바로 아래에 받침대가 있어서 수직의 동세와 대비되면서 촛대의 조형성을 두드러지게 표현하고 있습니다. 그 아래에 높이 세워진 기둥은 얼핏 보면 단순해 보지만, 둥글게 내려오는 마디마디마다 그어진 가로선들을 장식적으로 활용하며 차분하면서도 화려한 이미지를 자아냅니다. 다리 모양이 두드러져 보이는 맨 아래의 받침대에는 통일신라 시대의 조형적

통일신라 시대의 다른 촛대

아름다움이 잘 표현되어 있습니다. 3차원 곡면으로 이루어진 다이내믹한 구조는 작지만 눈길을 끌기에 부족함이 없을 정도로 화려하고 세련된 모습을 자랑합니다. 통일신라 시대의 불교나 일상 물건들의 디자인이 얼마나 높은 수준의 조형성을 이루었는지를 잘 보여주는 유물입니다.

이처럼 통일신라 시대에 사용했던 촛대가 그나마 남아 있는 덕분에 우리는 이것으로부터 앞으로 많은 이야기를 들을 수 있을 것 같습니다. 현재 상황에서 읽어낼 수 있는 것만 해도 보통이 아니며, 이를 통해서 우리는 고대의 삶에 대해서 많은 것을 이해하고 느낄 수 있을 것입니다. 아울러 여태껏 알지 못했고, 느낄 수 없었던 통일신라 시대의 문화에 대해서도 많은 영감을 얻게 될 것입니다.

아울러 하나 궁금해지는 것이 있습니다. 통일신라 시대에 이런 크기의 화려한 촛대가 사용되었다면, 이 촛대가 놓여 있던 건물의 공간은 어떤 모양이었고 어떤 색으로 장식되어 있었을까요? 유물을 보다 보면 항상 지금 우리가 지금 상상하는 것과는 상당한 거리가 있지는 않을까 하는 생각이 듭니다.

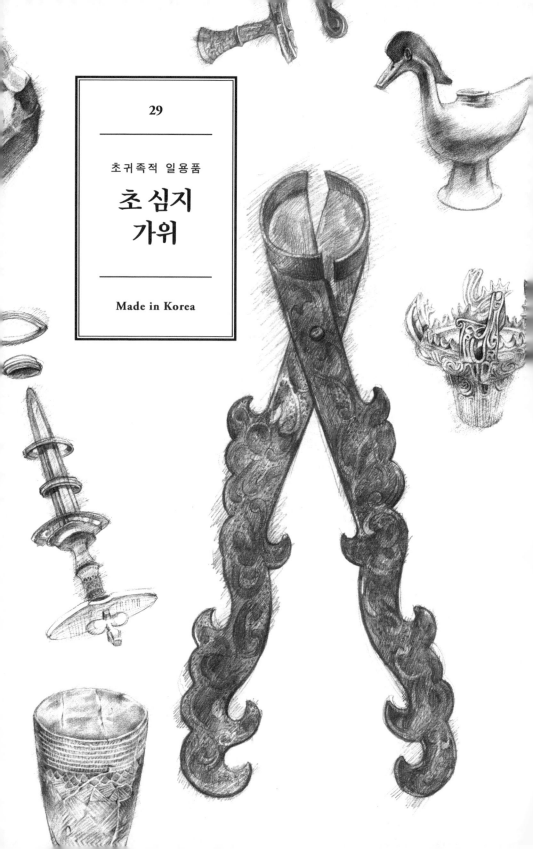

29

초귀족적 일용품

초 심지
가위

Made in Korea

앞서 일상생활에 사용했던 통일신라 시대의 유물이 별로 남아 있지 않다고 했는데, 사실 이것은 당대의 불교 유물들이 다른 유물들을 가려 버릴 정도로 많아서 느껴지는 상대적인 인상이라고 하는 게 맞을 듯싶습니다. 당시의 생활을 훤히 알 수 있을 정도는 아니지만 더듬어볼 수는 있을 정도로 당대 생활용품들이 남아 있긴 합니다.

그중에서 용도와 형태가 특이한 것이 하나 있습니다. 바로 초 심지 가위인데 용도에 비해 형태가 무난하지 않고 아주 아름답습니다. 재료는 동판이고 화려한 모양과 아름다운 장식들이 기능성을 한참이나 넘어선 유물입니다.

경주 안압지에서 발견된 것으로 보아, 아주 신분이 높은 사람이 살았던 궁궐 같은 곳에서 사용했던 것으로 보입니다. 어쩌면 앞의 촛대와 세트로 사용되었을지도 모르겠네요.

후백제의 견훤이
선물한 안압지의 보물

우선 이 가위가 안압지에서 출토되었다는 점에 대해서 좀 살펴보겠습니다. 안압지에서는 이 가위뿐 아니라 대단히 많은 통일신라 시대의 생활용품들이 나왔습니다. 보통 우리가 보는 그릇들이나 장신구 같은 유물들은 무덤에 부장품으로 넣었던 것이 대부분입니다. 일상생활에서 사용했던 것이 아니기 때문에 이런 유물들을 통해 당대의 삶의 모습을 재현하거나 추측하는 데는 많은 한계가 있습니다.

시대를 거슬러 올라갈수록 그런 경우가 많아서 실제로 고대에 사람

들이 어떻게 살았는지 알기란 거의 불가능합니다. 겨우 당대의 조형적 스타일이나 세공 솜씨 정도를 추측할 수 있을 뿐이지요.

통일신라만 해도 지금으로부터 몇 년 전인가요? 불교 관련 석조나 건축 유적, 금속으로 된 불상이나 불구 등이 오랜 세월 부식되지 않고 많이 남아 있어서 불교와 관련된 문화에 대해서만 알 수 있을 뿐, 생활에 직접 사용된 유물들을 기대하는 것은 그야말로 기대에 그쳤습니다.

그런데 1970년대부터 경주의 안압지에서 통일신라 시대에 사용된 생활용품들이 대거 출토되기 시작했습니다. 지금이야 안압지가 통일신라 시대의 동궁, 즉 태자가 거주했던 궁이라는 사실이 밝혀졌지만, 통일신라가 망한 이후부터 이곳은 완전히 황폐해져서 발굴되기 전까지는 안압지雁鴨池, 즉 기러기나 오리가 몰려오는 연못으로만 알려져 있었습니다.

그러나 이곳이 발굴되면서 문무왕 때 만들어진 동궁 터라는 것이 밝혀졌고, 오리와 기러기가 놀던 연못 속에서 1500여 년이 넘는 긴 시

간 동안 잠자던 유물들이 대거 세상에 모습을 드러냈습니다. 연못이 아무리 크다고 해도 유물이 약 3만여 점이나 나왔다는 것은 대단한 일이었습니다. 물속 개흙에 잠겨 있던 덕분에 부식이 되지 않아 유물들의 상태도 좋았습니다. 1500년 동안이나 버려졌던 연못이 실은 통일신라 시대의 보물창고였던 것입니다.

무덤이 아니었기 때문에 대부분의 유물들이 당시 궁에서 실제 사용했던 것들이었습니다. 나무로 된 건물 난간도 나왔고, 심지어는 당시에 놀이용으로 썼던 주사위도 나와서 큰 화제를 불러일으켰습니다. 정말 기적 같은 일이었습니다. 그러다 보니 아예 길 건너편 국립경주 박물관 안에 월지관을 따로 만들어서 이곳에서 나온 유물들을 전시하기에 이릅니다.

저는 이곳에 갈 때마다 항상 통일신라 시대 사람들을 만나는 것 같아 심장이 두근거리고, 그 오랜 시간을 살아남아 눈앞에 놓인 유물들이 정말 눈물 나도록 고맙게 느껴집니다. 만일 안압지가 없었다면 우리는 통일신라 시대에 대해 완전히 까막눈이 되었을 테니, 생각만 해

안압지 전경

도 끔찍하고 가슴을 쓸어내릴 일입니다. 이 얼마나 대단한 역사의 선물이고, 이 유물들을 볼 수 있다는 것 또한 얼마나 큰 행운인지!

그런데 안압지에서 나온 이 소중한 보물들이 모두 후백제의 견훤이 선물한 셈이란 것을 알면 더 놀라게 됩니다. 사실 3만여 점의 유물들, 그것도 궁궐에서 사용했던 중요한 물건들이 이 큰 연못에 빠져 있었다는 것은 상식적으로 이해할 수 없는 일입니다. 아마도 이것들을 급하게 물에 넣어야만 했던 어떤 상황이 있었음이 틀림없습니다. 가장 유력한 사건은 927년 후백제 견훤의 경주 침공입니다.

당시 고려의 공격을 받던 견훤은 반격의 카드로 신라의 수도 경주를 침공합니다. 내부적으로는 호족 세력의 동요를 막고, 외부적으로는 신라를 손에 넣어 함께 고려를 공격하려는 의도였습니다. 이때 견훤은 신라의 왕에게 사치하고 방만하다는 굴레를 씌워 자결하게 한 뒤 왕을 바꾸어 버립니다. 그리고 신라의 사치함을 단죄하는 의미에서 군사를 동원해 경주의 많은 궁궐들을 훼손합니다. 월지와 동궁도 그때 완전히 파괴된 것 같습니다. 동궁에 있던 각종 사치스러운 것들을 바로 앞의 연못에 모두 버리고 건물들을 전부 불태웠던 것이지요. 그 이후로 통일신라의 영화를 함께했던 동궁과 안압지는 폐허가 되어서 이후 발굴될 때까지 버려졌는데, 그런 역사적 비극이 오늘날 우리에게는 당시의 생활을 그대로 엿볼 수 있는 엄청난 선물로 돌아온 것입니다. 신라를 그렇게 파괴한 죄 때문인지 이후 견훤은 왕건에게 무릎을 꿇고 역사의 뒤안길로 사라졌습니다.

역사적으로는 비운의 인물에 실패한 영웅으로 기록되었지만, 월지관 앞에서 그를 생각할 때면 항상 고마움의 묵념을 하게 됩니다. 비록 후삼국을 통일하지는 못했어도 안압지에 이런 훌륭한 유물들을

보관해 준 것은 그보다 더 훌륭한 일이었습니다. 저 혼자만이라도 그 업적을 길이길이 칭송해야 할 것 같습니다.

기발한 아이디어를 담은
초 심지 가위

초 심지를 자르는 이 가위도 견훤 덕택에 안압지 연못 주변에서 오랜 세월 잠자다가 다시 세상에 나온 유물입니다. 비록 금도금이 많이 손상되기는 했어도 1500년 이상을 겪어온 시간을 생각하면 마치 지금 바로 만들어진 것과 같은 신선함을 가지고 있다고 해도 과언이 아닙니다. 표면에 새겨진 장식 그림들도 선명하고, 가위의 윤곽도 바로 만든 것처럼 선명하고 물리적으로 손상된 부분도 거의 없습니다. 그래서 이것을 사용했던 당시의 공기까지도 그대로 가지고 있는 것처럼 보입니다.

이 가위의 용도는 초의 심지를 자르는 것인데, 심지를 자르고 나면 잘린 심지가 그대로 가위에 안전하게 담길 수 있도록 둥근 벽을 세워 놓은 구조적 아이디어가 아주 뛰어납니다. 가위를 오므리면 가위 날 위에 원통형의 그릇이 만들어지는 아주 재미있는 구조이자 기발한 아이디어를 엿볼 수 있습니다.

이 초 심지 가위의 구조는 조선 시대

심지를 자르는 부분의 독특한 구조

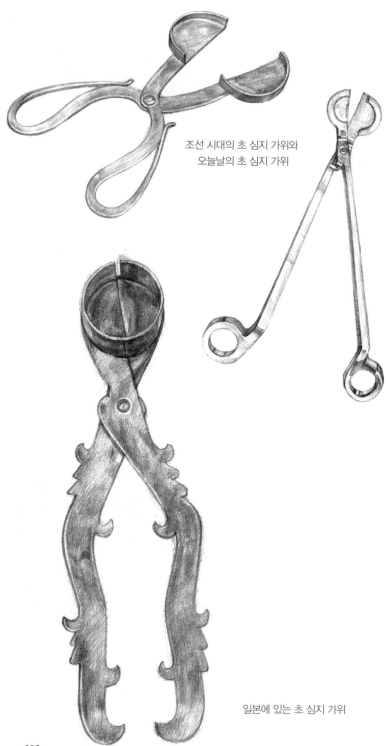

조선 시대의 초 심지 가위와
오늘날의 초 심지 가위

일본에 있는 초 심지 가위

392

에도 그대로 이어집니다. 조선 시대 종묘제례에 사용된 도구들 중에서 초 심지 자르는 가위를 보면 심지 자르는 부분이 통일신라 시대의 것과 구조적으로 같습니다. 거기서 그치지 않고 오늘날 향초의 심지 자르는 가위도 구조가 유사합니다. 모두 둥근 테두리가 있어서 자른 심지를 안전하게 가위의 윗부분에 담을 수 있게 되어 있습니다.

모두 동일한 구조로 동일한 기능을 수행했던 것 같은데, 디자인 저작권은 가장 먼저 만들어진 통일신라 시대의 초 심지 가위에 귀속된다고 할 수 있겠습니다. 오늘날까지 구조가 살아남은 것을 보면, 이 가위는 실용성 측면에서도 매우 뛰어났다는 것을 알 수 있습니다.

이 초 심지 가위와 완전히 유사한 것이 일본에도 있습니다. 일본 천황가의 보물 창고인 쇼쇼인正倉院에 보관된 초 심지 가위를 보면 손잡이의 화려한 장식적 모양이나 심지 자르는 부분의 날이 모두 통일신라의 것과 유사합니다. 쇼쇼인은 일본의 천황가가 가지고 있었던 보물들을 모아 놓은 창고인데, 그중에는 외국에서 선물 받은 것이나 수입한 귀중한 물건들도 많습니다. 우리나라나 중국 고대문화의 흔적들을 살펴볼 수 있는 너무나 중요한 곳이지요. 그런데 왜 전용 박물관을 만들지 않고 1년에 한 번씩 찔끔찔끔 전시를 하는지 모르겠습니다. 아무튼 쇼쇼인에 있는 이 가위는 통일신라에서 수입한 것일 공산이 큽니다. 원래 이 가위의 날 부분에는 둥근 벽이 흔적만 남아 있고 훼손되어 없었다고 합니다. 원형을 모르니까 손을 대지 못하고 그대로 둔 것 같은데, 나중에 안압지에서 나온 초 심지 가위를 보고는 원형을 복원했다고 합니다. 지금은 안압지에서 출토된 초 심지 가위와 함께 마치 형제처럼 보관되어 있습니다.

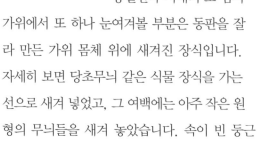

일본 유물에서 엿보는
통일신라의 모습

통일신라 시대의 초 심지 가위에서 또 하나 눈여겨볼 부분은 동판을 잘라 만든 가위 몸체 위에 새겨진 장식입니다. 자세히 보면 당초무늬 같은 식물 장식을 가는 선으로 새겨 넣었고, 그 여백에는 아주 작은 원형의 무늬들을 새겨 놓았습니다. 속이 빈 둥근 정으로 망치질을 해서 만든 것으로 보입니다. 세밀히 살펴보면 아주 정교하고 공이 많이 들어갔는데, 전체적으로 보면 그 모양과 질감이 매우 귀족적인 아름다움을 보여줍니다. 동판으로 만든 통일신라 시대의 생활용품들이나 불교용품들에는 이런 금속장식 기법들이 대단히 많이 나타납니다.

역시 안압지에서 나온 옷걸이를 보면 구조는 옛날에 집 벽에 붙어 있던 옷걸이와 거의 같은데, 바탕의 금속 면에 들어간 장식을 보면 통일신라의 초 심지 가위 장식과 같은 방식으로 만들어졌습니다. 멀리서 보면 아주 럭셔리해 보입니다.

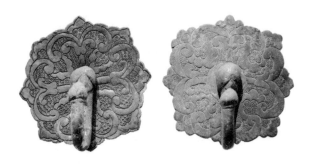

초 심지 가위와 같은 기법으로 장식된 통일신라 시대의 옷걸이

투조로 장식된 뚜껑이 있는 일본의 금동제 용기

그런데 이런 기법으로 만들어진 유물들을 일본에서도 많이 볼 수 있습니다. 용기를 비롯하여 다양한 도구들에서 이런 식으로 만들어진 장식들을 많이 찾아볼 수 있는데, 통일신라 시대의 유물처럼 식물 무늬가 들어가 있는 것도 많고 사슴이나 새 같은 동물들이 같이 만들어진 것들도 많습니다.

지금 남아있는 통일신라 시대의 유물에서는 볼 수 없는 것들을 이처럼 많이 담고 있는 일본의 고대 유물들은 통일신라 시대의 모습을 비춰주는 거울 역할을 합니다. 문화가 훨씬 발달했던 통일신라에서는 일본보다 양적으로나 질적으로나 훨씬 양질의 유물들이 만들어졌을 것입니다.

동판을 뚫어서 장식한 뚜껑이 있는 일본의 금동 용기를 예로 들어보겠습니다. 용기의 아랫부분을 보면 우리나라의 초 심지 가위의 것과 유사한 장식을 볼 수 있습니다. 양식적인 측면에서는 거의 통일신라와 차이를 느낄 수 없을 정도입니다. 그렇다면 이 유물은 통일신라 시대의 수입품일 수도 있고, 적어도 통일신라에 영향을 받아 만들어진 것이라고 볼 수 있습니다. 유물의 뚜껑 부분을 보면 그것을 확신하게 됩니다. 동판을 뚫어서 아름답고 복잡한 장식을 한 뚜

껑 모양은 거의 국보급의 솜씨를 보여줍니다. 그런데 이렇게 동판을 아름다운 꽃 모양 장식으로 뚫어서 일상생활용품을 장식한 흔적은 통일신라에서도 흔하게 발견됩니다.

서까래와 같은 건축 부자재의 노출된 끝부분을 마감하고 장식했던 금동제 장식품들이 대표적입니다. 정교함은 조금 떨어지나 식물무늬로 장식한 디자인은 일본의 금속용기와 일맥상통합니다. 앞서 살펴본 백제의 금동신발에서도 볼 수 있었던 기법인데, 통일신라를 거쳐 일본에도 그대로 전파되었던 것 같습니다.

아름다운 투조로 장식된
통일신라의 생활용품들

그렇다면 우리에게 남아 있지는 않지만 통일신라에서도 일본의 금동제 용기처럼 화려하고 섬세한 금동제 물건들이 많이 만들어졌을 것으로 충분히 추측할 수 있습니다. 통일신라인의 솜씨라면 그보다 더한 것들도 많이 만들었을 것입니다. 우리가 지금 보는 통일신라의 유물은 빙산의 일각이 아닐까요? 일본에 남아 있는 유물들을 통해 빙산의 일각을 그나마 더 캐 들어갈 수 있으니 얼마나 다행인지 모릅니다.

초 심지 가위에서 시작하여 많은 이야기를 더듬어왔습니다. 지금까지 살펴본 것처럼 하나의 유물에는 수많은 내력과 그것을 둘러싼 대단한 문화적 가치들과 생활방식 등이 녹아들어 있습니다. 단순한 초 심지 가위에서 우리는 역사적 배경을 훑어보았고, 만들어진 솜씨와 기법 그리고 그런 것들을 바탕으로 당시에 만들어졌을 수많은 물건들을 일본의 유물들을 거울삼아 풍성하게 추측할 수 있었습니

다. 실제로는 아마도 우리가 상상하는 것보다 훨씬 더 풍부하고 대단했을 것입니다.

그런 것을 생각하면, 수많은 역사적 환란을 거치면서도 우리 앞에 건강한 모습으로 놓여 있는 통일신라 시대의 유물들이 얼마나 고마운지 모르겠습니다. 이런 유물들을 우리가 단지 박물관을 채우고 있는 전시품으로만 대하는 것은 예의가 아닌 것 같습니다. 이런 유물들을 통해 우리는 당시를 살아간 선조들과 끊임없는 대화를 시도하고, 그들의 삶으로 계속 다가가야 합니다. 아무래도 그 속에 우리가 앞으로 살아가야 할 방향이 있을 것 같은 느낌이 듭니다.

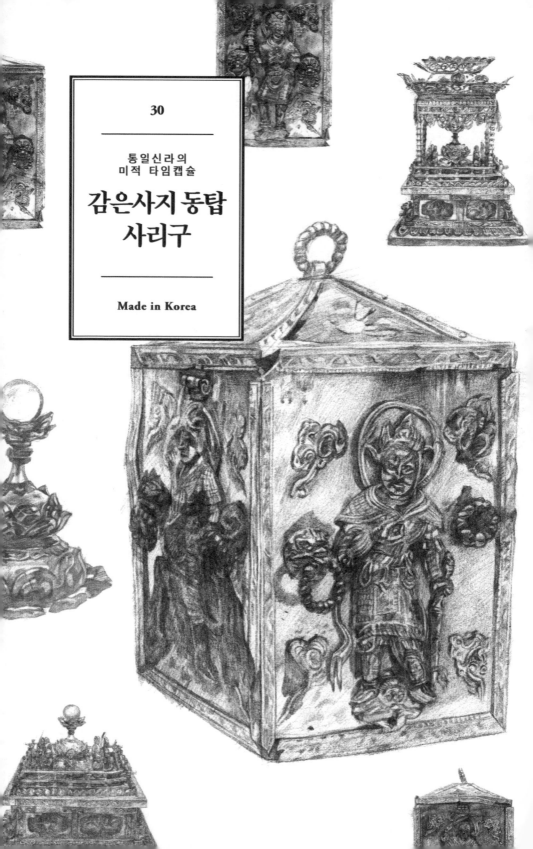

통일신라의
미적 타임캡슐

감은사지 동탑
사리구

Made in Korea

감은사지 동탑에서 나온 사리구는 통일신라 시대의 문화적 성취가 모두 압축되어 있다고 해도 과언이 아닌 유물입니다. 일단 금도금한 동판으로 된 사리 상자부터 대단한 솜씨를 보여줍니다. 상자의 각 면에 붙은 사천왕상의 조각들은 정교하고 화려하기가 이를 데 없습니다. 보통 이렇게 외형이 두드러지면 심오한 내적인 가치를 챙기기가 어려워집니다. 미학적인 지향점이 반대이기 때문입니다. 그런데 이 사리 상자의 조각들은 놀랍게도 종교적인 숭고함이라는 내적인 가치도 빼놓지 않고 챙기고 있습니다. 보기에는 쉽지만 이렇게 미학적으로 모순된 가치를 모두 취한다는 것은 매우 어려운 일입니다. 이 사리 상자뿐 아니라 통일신라 시대의 불교 조각들을 보면 대체로 뛰어난 외형과 심오한 내적 가치라는 두 마리의 토끼를 모두 다 잡고 있습니다.

불교 조각의 정교함과 화려함의 극치 '사리기'

이 사리 상자의 조각들에는 인도를 시작으로 중앙아시아를 거쳐 중국을 넘어 신라로 전파된 불교 조각의 유구한 양식적 변화들이 모두 녹아들어 있습니다. 불상에 대한 전문적인 안목이 있는 사람이라면 이 불상들이 중국보다는 불교의 원조 지역에 더 가까이 다가가 있었음을 알 수 있습니다. 이것은 통일신라가 중국을 통하지 않고도 이미 단독으로 국제화 시대의 맨 앞줄에 서 있었다는 사실을 말해줍니다.

그런데 진짜는 이 사리 상자 안에 들어 있습니다. 바로 정교함과 화려함의 극치를 보여주는 사리기입니다. 우리 문화를 소박하다거나 자연스럽다고 하는 말들이 이 사리기 앞에서는 설 자리를 잃습니다. 이 사리기의 진면목은 그 정도에서 그치지 않습니다.

이 사리기의 모양을 보면 법당을 그대로 축소해 미니어처로 만들어 놓은 모양입니다. 지금의 사찰 법당과는 많이 다른 구조인데, 이를 통해 우리는 통일

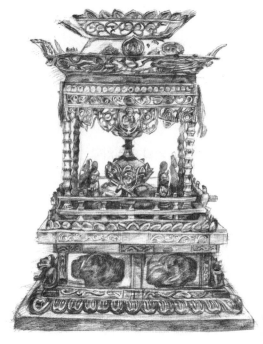

사리 상자 안에 들어 있는 사리기

신라 시대의 법당 모습을 상당히 정확하게 복원할 수 있습니다. 지금은 완전히 사라져 버린 1500여 년 전의 건축을 도대체 어디에서 볼 수 있을까요? 이것 하나만으로도 이 사리기의 가치는 헤아릴 수 있는 차원을 넘어선다고 할 수 있습니다.

멀리서 본 감은사 터의 모습

이 사리함은 경주 감포에 있는 감은사 터의 두 탑 중 동탑에 1500년 이상을 잠들어 있었습니다. 그러다가 1996년 동탑을 해체, 수리하는 과정에서 모습을 드러냈습니다. 이 사리함의 가치를 제대로 이해하기 위해서는 일단 감은사라는 절에 대해서 먼저 살펴볼 필요가 있습니다.

왜구로부터 동해를
지키는 감은사

감은사는 문무왕 때 만들기 시작해서 682년 아들 신문왕 대에 완성된 절입니다. 신문왕은 아버지 문무왕의 업적을 기리기 위해 절의 이름을 '은혜에 감사한다'는 뜻으로 감은사感恩寺라고 지었습니다. 아들이 절을 지어 기릴 정도로 아버지 문무왕이 생전에 이룬 업적은 대단한 것이었습니다. 그것은 바로 삼국의 통일이었습니다.

문무왕은 아버지 태종무열왕 때부터 시작된 한반도의 거대한 격동기의 한가운데에서 신라의 위기와 기회를 모두 겪었습니다. 우리

는 신라가 삼국을 통일한 결과만 봐서 그렇지, 당시 신라는 통일 아니면 멸망이라는 살벌한 상황에 처해 있었습니다. 그만큼 삼국 통일은 신라에 절체절명의 목표였습니다. 문무왕은 그런 상황 속에서 산전수전을 다 겪으며 아버지가 못다 이룬 통일과업을 물려받아 마침내 한반도를 하나의 이름으로 안정시켰습니다. 676년 기벌포에서 설인귀가 이끄는 당나라 수군을 완전히 섬멸하면서 그는 평생의 과업인 통일을 마무리 지었습니다.

그러나 국토를 통일했다고 해서 세상이 바로 안정되는 것은 아니었습니다. 통일 후의 문제는 일본이었지요. 문무왕은 일본 왜구의 침략을 물리치면서 신라의 안정을 위해 끊임없이 노력했습니다. 그러다가 681년 파란만장했던 삶을 마감했습니다. 문무왕은 죽어서도 용이 되어 왜구로부터 신라를 계속 지키겠노라는 유언을 남겨 후세에 깊은 감동을 전해주었습니다.

감은사는 용으로 환생한 문무왕이 왜구로부터 동해를 지키면서 머물도록 하기 위해 지은 절입니다. 동해안 감포 앞바다에 가까이 붙어 있어서 동해안을 감시하는 초소로서 손색이 없습니다. 창건 당시에는 절 바로 앞까지 바닷물이 들어왔다고 하니, 감은사는 수도 경주를 방어하는 동해안의 요새 역할을 톡톡히 했던 것으로 보입니다.

안타깝게도 지금은 절터만 남아 있지만, 낮은 산자락을 뒤로하고 언덕 위에 우뚝 솟은 두 개의 탑은 여전히 동해의 왜구를 감시하는 용의 이빨처럼 웅장하면서도 서릿발 같은 기상을 은은하게 발산하고 있습니다.

지켜야 할 통일신라가 역사의 뒤안길로 사라진 지 이미 오래되었음

에도 두 탑의 기상이 여전한 것은 아마도 동해안을 노리는 왜구들의 침입이 아직도 그치지 않았기 때문일 것입니다. 그래서 감은사를 방문할 때마다 수천 년 동안 이곳에서 동해를 지켜온 탑들과 문무왕에게 감사하는 마음이 애절해집니다. 이 감은사의 탑이 우리를 든든하게 지켜주는 이상 어떠한 신종 왜구도 동해와 우리나라를 넘볼 수 없을 것입니다.

미학적 목적에 충실히
디자인된 탑과 사리구

감은사의 탑들을 가까이 다가가서 보면 대단히 압도적입니다. 그런데 그 압도적인 느낌이 권위적이거나 폭력적이지 않습니다. 지리산 같은 웅장한 산이나 드넓은 대지에서 느껴지는 그런 무한함 혹은 영원함에 가깝습니다. 두 탑은 보는 사람을 억압하지 않고 종내에는 감동으로 이끕니다. 그래서 이 탑 앞에 서면

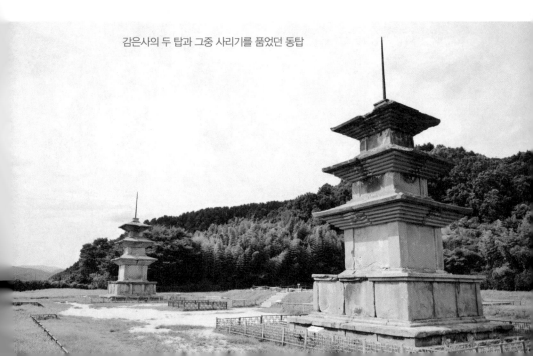

감은사의 두 탑과 그중 사리기를 품었던 동탑

위축되기보다는 말이 없어지고 진중한 생각에 잠기게 됩니다.

탑의 모양을 보면 아무런 장식도 없고, 그냥 하늘을 향해 서 있는 거대한 돌덩어리일 뿐입니다. 그런 탑이 무한한 감동을 불러일으킨다는 것은 미학적으로 참 대단한 일입니다. 이렇게 장식도 하나 없이, 순전히 돌덩어리의 비례만으로 이루어진 3층 석탑은 통일신라 시대에 완성된 탑 양식입니다. 왜 장식도 없는 이런 심플한 탑이 통일신라 시대의 석탑 양식으로 자리 잡았는지에 대해서는 별다른 설명이 없습니다.

서양의 조형예술 역사에서 감은사 탑처럼 장식이 없는 순수한 형태로 무한한 조형적 감동을 불러일으키려 한 것은 르 코르뷔지에^{Le Corbusier, 1887~1965}의 현대 건축, 혹은 자코메티의 현대 조각에나 이르러서였습니다. 지적인 조형이 발달한 현대에 와서나 가능했던 것이지요. 만드는 사람도 사람이지만, 그 가치를 알아볼 수 있는 사회 분

순수한 형태로 숭고한 미학적 감동을 표현한
르 코르뷔지에의 롱샹 성당

위기가 형성되어야 했던 것입니다.

그런 측면에서 그 옛날 통일신라 시대에 이토록 현대적인 순수조형이 나타났다는 것은 상당히 놀라운 일입니다. 순전히 묵직한 돌덩어리의 비례와 질감만으로 수많은 장식을 능가하는 심미적 감동을 이끌어내는 것을 보면, 이런 탑이 우연히 만들어진 게 아니란 것을 알 수 있습니다. 두 개의 탑을 거의 똑같은 모양으로 만들어서 돌의 순수한 형태가 자아내는 웅장한 힘을 강화한 모습에서, 모든 것이 정확한 미학적 목적과 그것을 획득할 수 있는 뛰어난 실력에 의해 만들어졌다는 것을 확인하게 됩니다.

그런데 탑은 이렇게 심플한 형태로 만들어 놓고는, 그 안에 들어 있는 사리구는 아주 화려하고 정교하게 만들었습니다. 사리를 보관하고 장식하는 역할을 하기 때문에 탑과 동일한 디자인으로 만들지 않았던 것이지요. 이처럼 사안에 따라 각기 다른 조형적 논리로 디자인한 것을 보면, 탑과 사리구 모두 그냥 형식적으로 만든 것이 아니라 미학적 목적에 따라 치밀하게 디자인하고 제작했다는 것을 짐작할 수 있습니다.

이 감은사의 탑들 중 왼쪽에 있는 탑이 동탑인데 이 안에 화려하고 정교하기 짝이 없는 사리기가 들어 있었습니다. 반대편의 서탑에서도 뛰어난 사리구가 나오는 등 이 감은사지는 통일신라 문화에서 상당히 중요한 위치를 차지하고 있습니다.

앞서 살펴본 것처럼, 이 절과 탑이 세워진 것은 신라가 막 삼국을 통일했던 신문왕 때였습니다. 그렇다면 이 탑에서 나온 사리구는 통일신라 시대의 것이라기보다는 신라의 마지막 시기의 것에 더 가깝다고 할 수 있습니다. 즉, 앞서 대략 살펴보았던 사리 상자나 사리기

의 화려하고 숭고한 이미지는 통일신라의 전성기 스타일이 아니라 신라 후기의 스타일로 보는 게 합리적일 것 같습니다. 통일신라의 뛰어난 문화 수준이 갑자기 만들어진 것이 아니라 신라 시대 후기에 이미 준비되어 있었다고 볼 수 있겠지요.

디오르 · 아르마니와 공통점을 지닌 광목천상

만화 캐릭터 같은
서방 광목천이 조각된 면

이 정도면 이 사리구를 이해하기 위한 초석은 다졌으니, 이제부터 본격적으로 살펴봅시다. 이 사리구에서 가장 먼저 보이는 것은 사리 상자입니다. 이 사리 상자의 4면에는 사천왕상이 조각되어 있는데, 사리함의 격조와 뛰어난 예술성을 잘 보여줍니다.

먼저 서방 광목천상이 있는 면을 살펴볼까요? 이 면의 조각을 살펴보면 헤어스타일이 매우 인상적입니다. 머리에는 상투를 틀고 있는데 흡사 불꽃처럼 위쪽으로 솟아올라 있고, 머리 양쪽으로도 머리카락이 뾰족하게 솟아올라 있습니다. 마치 〈드래곤 볼〉 같은 만화에 나오는 캐릭터처럼 보입니다. 얼굴 모양도 만화에서 많이 보았던 인상 같습니다.

불교에는 사천왕을 비롯하여 재미있고 매력적인 캐릭터들이 많이 있습니다. 이런 캐릭터들은 옛날부터 사찰에서 주로 비롯되어 대중에게 많은 사랑을 받아왔습니다. 지금이야 대중문화에 존재하는 수많은 캐릭터들이 꿈과 희망을 주면서 우리를 즐겁게 해주지만, 대중매체나 대중문화가 존재하지 않았던 옛날에는 사찰에 있는 종교적인 캐릭터들이 그런 역할을 했습니다. 거대한 사찰 안에 촛불 조명을 받으며 초현실적인 모습과 표정으로 악귀들을 향해 고함치는 사천왕상의 모습은 요즘의 피규어와 하나도 다르지 않습니다. 숭고한 종교적인 존재라는 것만 빼면, 요즘의 슈퍼맨이나 어벤져스와 같은 정의의 수호신 캐릭터를 그대로 본떠 과장되어 있고 그만큼 매력적입니다.

일본의 불상들이 대개 그런 식으로 많이 만들어졌으며, 현대에 들어와서는 애니메이션이나 만화에 영향을 많이 미쳤습니다. 일본의

만화나 애니메이션에 나온 사나운 빌런이나 각종 로봇의 디자인을 잘 살펴보면 일본 불교의 흔적들을 아주 많이 찾을 수 있습니다. 우리의 경우에는 조선 시대에 들어오면서 불교의 캐릭터들이 전부 온화하고 추상적인 형태로 바뀌어서 만화 캐릭터 같은 흔적을 찾아 보기가 어렵습니다. 그렇지만 통일신라 시대의 이 광목천상에 캐릭 터적인 특징들이 많이 남아 있는 것으로 보아, 통일신라 시대의 불 상이 일본의 불상에 많은 영향을 미쳤음을 추측할 수 있습니다. 그 런데 정작 일본에서는 통일신라보다는 당나라의 불교로부터 많은 영향을 받았다고 주장합니다. 이는 당시의 해상교통 사정을 생각하 면 전혀 현실성 없는 주장으로 보입니다.

어쨌든 이 광목천상에서 두드러지는 점은 악귀를 쫓는 사천왕임에 도 불구하고 허리가 잘록해서 매우 우아해 보인다는 것입니다. 해 부학적으로 볼 때 허리가 잘록한 것은 여성의 특징입니다. 서양의 고전주의 패션에서는 코르셋으로 여성의 허리를 과도하게 졸라매 어 여성성을 과장했습니다. 현대 패션에서는 그런 여성성을 재킷의 허리 부분을 잘록하게 하거나, 상의의 어깨와 치마 하단을 넓게 해 서 표현하기도 합니다. 그런 식으로 옷을 디자인한 대표적인 디자 이너가 바로 프랑스의 크리스티앙 디오르Christian Dior, 1905~1957입니다. 그런데 여성의 이런 인체해부학적 특징을 남성에게 적용하면 의외 의 효과가 생깁니다. 강한 남성의 이미지가 매우 부드럽고 우아하 게 바뀌지요. 그런 효과를 남성복에 적용한 디자이너가 바로 이탈 리아의 패션 디자이너 조르조 아르마니였습니다. 그는 남성복에 잘 록한 허리를 만들어 여성적인 우아함을 불어넣었는데, 그것으로 세 계적인 명성을 얻었습니다. 2002년 월드컵 때 히딩크 감독이 애인

의 권유로 아르마니의 정장을 입고 경기장에 나와 자신의 거친 이미지를 부드럽고 품격 있게 끌어올린 일은 유명합니다. 이 사리 상자의 사천왕상들에도 그런 해부학적 여성성이 표현되어 있습니다. 허리 부분이 약간 파손된 탓도 있지만, 이 광목천의 허리는 상당히 가느다랗습니다. 그런 잘록한 허리를 통해 여성스러운 S라인 몸매를 강조한 덕분에, 이 조각상은 마귀를 쫓는 무서운 존재임에도 불구하고 사납기보다는 우아하고 세련되어 보입니다. 이것은 인도나 중앙아시아, 동남아시아 불상들의 특징이기도 합니다. 이들 지역의 불상들은 허리가 잘록해서 여성적인 몸매를 하고 있습니다. 그래서 종교적인 캐릭터임에도 불구하고 다소 요염한 느낌과 여성적인 우아함이 강합니다. 중국의 불상들은 이것과 느낌이 많이 다릅니다. 예를 들어 당나라의 십일면 관음보살상을 보면 전체적으로는 여성의 모습

허리를 가늘게 만든 광목천상과 크리스티앙 디오르, 조르조 아르마니의 패션 디자인

허리의 관능성이 돋보이는 인도와 중앙아시아, 동남아시아 불상과
허리선이 완만한 중국 불상

이지만 허리선이 밋밋한 편이어서 엄숙한 느낌이 더 강합니다.
그런 점에서 감은사의 광목천상은 중국보다는 불교의 발생지 쪽에
더 가까운 모습을 하고 있습니다. 이후에 나타나는 통일신라 시대
의 불교 조각들은 더욱더 우아하고 고상한 분위기를 띠는데, 이를
통해 통일신라 시대에 접어들면서 문화의 교류 창구가 중국을 넘어
서서 더 국제화되었음을 알 수 있습니다. 그 과정에서 통일신라는
당나라와는 다른 독자적인 불교문화를 이루게 됩니다.

당대 최고 수준의 만듦새를
지닌 광목천상

 이 광목천상의 만듦새도 대단히 뛰어
납니다. 약간 파손된 부분을 살펴보면 이 조각상이 신라의 금귀걸
이 몸체처럼 아주 얇은 금속판으로 만들어졌다는 것을 알 수 있습니

다. 얇은 금속판을 두드려서 이 복잡한 모양의 조각을 만들었는데, 헤어스타일이나 얼굴 표정, 갑옷의 무늬 등을 보면 도대체 어떻게 만들었는지 불가사의할 정도로 정교합니다. 실제로 이 유물을 보면 맨눈에는 디테일이 거의 보이지 않을 정도로 세밀합니다. 뛰어난 조각적 감각이나 섬세한 세공 수준은 그야말로 당대 세계 최고의 수

동방 지국천상이 조각된 면

준을 보여줍니다.

동방 지국천상은 광목천상과 조형적으로 아주 유사합니다. 헤어스타일이나 얼굴 표정이 만화나 애니메이션 캐릭터를 연상케 할 정도로 과장되고 양식화되어 있습니다. 그리고 잘록한 허리를 중심으로 우아한 곡선을 이루며 흐르는 몸매는 악귀를 혼내고 있는 이 사천왕상을 매우 기품 있게 만들고 있습니다.

동방 지국천상이 있는 면은 파손된 부분 없이 깨끗하고 온전해서 통일신라 시대의 조각 수준을 제대로 살펴볼 수 있다는 것도 큰 장점입니다. 그리스나 로마의 인체 조각상처럼 사실적으로 표현되지는 않았지만 전체적으로 자세가 안정되어 있고, 자연스러우며 생동감 있는 동세를 잘 표현했습니다. 작지만 조각으로서 상당히 뛰어난 수준을 보여주지요. 특히 이 조각상의 철갑옷 부분을 확대해 보면 철편의 가죽 구멍까지 표현되어 있는데, 이렇게 잘 보이지 않는 부분까지 표현한 통일신라문화의 세밀함에는 혀를 내두르지 않을 수

동방 지국천상의
뛰어난 디테일 표현

없습니다. 거의 현미경 급의 세공 솜씨입니다.

북방 다문천상도 앞의 조각상과 유사한 조형적 특징을 보여줍니다. 잘록한 허리나 디테일한 표현 등이 무척 뛰어납니다. 이 조각에서 특히 눈에 띄는 것은 얼굴 표정입니다. 통일신라 시대의 조각이긴 한데 신라 사람의 얼굴이 아닙니다. 부리부리한 눈과 날 선

북방 다문천상이 조각된 면

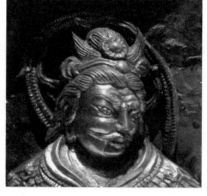

서역인의 얼굴을 한
다문천상

콧대, 그 아래에 있는 콧수염 등을 보면 서역인을 묘사한 것으로 보입니다. 서역인의 얼굴을 사실적으로 표현한 것을 보면, 중앙아시아나 동남아의 불상 조각으로부터 영향을 받았다고는 볼 수 없습니다. 이들 지역의 불상들은 사실적이기보다는 양식적으로 만들어졌기 때문입니다. 그렇다면 한반도 동쪽 땅에서 멀리 떨어져 있는 서역인을 어떻게 그리 사실적으로 조각할 수 있었을까요? 그 지역의 사람들을 직접 만나지 않았다면 만들 수 없는 얼굴 모양인 것으로 보아, 통일신라가 당시 서역인들과 직접 교류했다는 것을 추측할수 있습니다.

이 다문천상이 있는 면은 파손된 부분이 있어서 완전하지는 않은데, 다른 면의 상태를 잘 참고해 보면 온전한 모습을 어느 정도 복원할 수 있습니다.

남방 중장천상은 다른 방향에 있는 천왕상들보다는 좀 평면적입니다. 자세가 약간 어중간하고 동세가 약한 편이라서 조각적인 면에서는 좀 떨어지는 것으로 보아, 아마도 한 사람이 사천왕상을 모두 만들지는 않았던 것으로 보입니다. 도금도 많이 떨어져 나가서 상

태가 그다지 좋지 않습니다.

남방 중장천상 좌우로는 문고리가 있고, 그 위로 구름 모양이 장식되어 있는데 보존 상태가 너무 나빠서 형태를 제대로 알아보기가 어렵습니다. 그렇지만 다른 면들과 거의 비슷하게 만들어졌을 것이므로 원래의 모습을 충분히 추측할 수 있습니다.

이처럼 사리 상자만 해도 살펴봐야 할 가치들이 대단히 많습니다. 그런데 이 상자 안에 보관된 사리기 또한 보통 솜씨로 만들어진 게 아닙니다.

캐릭터성이 강하고 세공이 뛰어난
남방 중장천상이 조각된 면

통일신라 시대의 법당 모습을
반영하는 사리기

　　　　　　일단 사리기는 사리 상자와는 비교할
수 없을 정도로 복잡하고 화려하게 만들어졌습니다. 사리병을 본존
불처럼 중심에 놓고, 그 주변으로 스님과 사천왕상 등의 다양한 불
교 캐릭터들이 호위하고 있습니다. 그 밖으로는 법당처럼 건축적
구조물들이 미니어처처럼 만들어져 있고 그 아래로는 단상 같은 장
식 받침대 같은 요소들이 자리 잡고 있습니다. 법당 구조 위로 건물

복잡하고 화려한
사리기와 그 구조

천개 부분의 이중 구조와
아름다운 장식

의 지붕처럼 천개가 씌워져 있어서 전체적으로 건축물처럼 안정된
구조를 이룹니다. 이런 구조를 바탕으로 다양한 장식요소들이 화
려하고 세밀하게 만들어져 있어서 통일신라 시대의 빼어난 조형미
와 세공 솜씨를 빛내는 유물입니다.

먼저 이 사리기 맨 위의 천개 부분부터 살펴보면, 가운데에 덮개
모양의 구조물이 있고 그 위에 화려한 장식이 투조된 얇은 금속판
이 이중으로 붙어 있습니다. 위에 있는 판은 비교적 단순하고도 장
식적인 형태로 뚫려 있고, 아래쪽에 있는 판은 좀 더 복잡한 장식
적 형태로 뚫려 있습니다. 윗부분의 판 장식에는 연꽃잎 같은 모양
이 맨 위를 장식하고 있는데, 새끼손톱만 한 크기의 꽃잎 모양을 입

체적으로 만들어 놓은 정교함에는 감탄을 금할 수 없습니다. 아래쪽에는 둥글게 돌아가면서 이어지는 당초무늬 모양으로 뚫려 있는데, 역시 정교함과 화려함이 보통 수준이 아닙니다. 아랫부분의 판 장식에는 정교하게 조각된 아주 작은 크기의 부처상들이 맨 윗부분을 장식하고 있습니다. 그리고 바로 아래쪽의 본 판에는 하늘을 나는 비천상들이 구름무늬들과 어지럽게 어울린 모양으로 뚫려 있습니다. 높이가 2cm도 되지 않는 작은 크기에 복잡한 장식적 형태들이 믿을 수 없을 정도로 정교하게 만들어져 있지요. 이처럼 사리기의 천개 부분에서부터 만든 솜씨가 예사롭지 않습니다.

그리고 모든 장식들이 단지 화려하고 아름답기만 한 게 아니라, 종교적인 숭고함을 바탕에 깔고 있기 때문에 통일신라의 수준 높은 조형성을 한껏 느낄 수 있습니다. 이 모든 것들이 눈에도 잘 보이지 않을 정도로 작게 만들어져 있으니, 기술로만 보면 오늘날의 반도체 기술에 비교될 정도로 뛰어납니다.

천개가 끝나는 아랫부분에도 당초무늬와 불상들로 이루어진 장식들이 수평으로 붙어 있습니다. 위층에는 아름다운 곡선미를 자랑하는 당초무늬로 장식되어 있고, 그 바로 밑에는 작은 보주와 화불化佛, 즉 부처가 여러 형태의 불상들로 변화한 모습이 장식되어 있습니다. 그런데 이 부분을 주목할 필요가 있습니다.

이 사리기는 통일신라 시대의 법당 모습을 미니어처로 만들어 놓은 것이기도 합니다. 그래서 이 사리기의 모든 부분들은 그저 장식으로만 만들어진 것이 아니라 통일신라 시대의 법당 모습이 반영되어 있다고 할 수 있습니다. 그런 측면에서 이 사리기는 단지 화려하고 정교하게 만들어진 유물일 뿐만 아니라, 통일신라 시대의 건축물을

보여주는 매우 중요한 역사적 자료입니다.

천개 아랫부분을 장식하는 이 보주와 화불을 좀 다른 시각에서 살펴볼 필요가 있습니다. 이 부분은 단지 이 사리기를 장식하기 위한 것이 아니라 통일신라 시대의 법당 모습을 반영한 것일 수도 있기 때문입니다. 실제로 당대에는 법당에 화불상이나 보주 모양을 장식했을 가능성이 큽니다. 그 근거는 일본 교토에 있는 절 뵤도인平等院에서 찾을 수 있습니다.

사리기에서 발견하는
우리나라 절의 원형

뵤도인은 교토 남쪽, 녹차로 유명한 우지宇治라는 곳에 있는 천 년 고찰입니다. 이 절은 나무로 된 52개의 공양 보살상으로 아주 유명합니다. 각각 1m 전후 크기로 만들어졌으며 모두 구름 위에 올라타 날아가는 형상입니다. 부처님을 공양하는 보살상인데, 일본의 불교 조각 중에서도 아주 뛰어난 편에 속합니다. 이 공중 공양 보살상들은 원래 이 절의 법당인 봉황당 벽에 걸려 있었습니다. 옛날부터 이 절에서는 공중을 부양하는 52개의 조각상들을 불상 근처의 넓은 벽에 붙여서 법당 안을 장식했던 것으로 보입니다.

감은사 사리기의 천개 처마에 붙어 있는 화불이나 보주를 보면, 옛날 통일신라 시대의 사찰에서도 뵤도인의 봉황당처럼 법당 벽면 높은 곳에 불상을 비롯해서 각종 불교 캐릭터들로 장식했을 거라고 추측할 수 있습니다. 사리기의 형태 때문에 법당 안쪽 벽을 장식했던

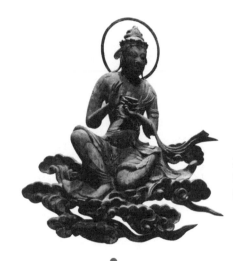

교토에 있는 사찰
뵤도인의
운중 공양보살

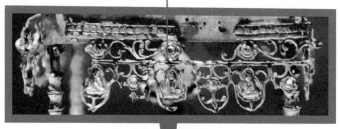

천개 아랫부분의
당초무늬와
화불장식

420

보주나 화불을 천개의 처마 바로 아래쪽으로 옮겨 놓은 것으로 보입니다.

묘도인과 공중 공양 보살상이 만들어진 것이 11세기경이었고 보살상들의 조각풍이 통일신라 시대의 불상과 많이 닮은 것을 보면, 묘도인은 통일신라 말이나 고려 전기의 불교문화에 많은 영향을 받았을 것으로 추정됩니다. 공중 공양보살의 조각들로 봉황당 내부를 장식한 것은 통일신라 시대의 영향으로 볼 수 있습니다. 그렇게 보면 통일신라 시대의 절 안쪽도 묘도인과 유사하게 장식했을 가능성이 많으며, 사리기를 장식한 조그마한 보주와 화불은 그것을 입증하는 중요한 증거라고 할 수 있습니다.

천개 부분과 이것을 떠받친 네 개의 기둥을 분리하면 불단처럼 만들어진 이 사리기의 본체 부분을 제대로 볼 수 있습니다. 난간 부분을 보면 실제 건축물과 똑같아서 통일신라 시대의 불단 모양을 매우 사실적으로 만들어 놓았다는 것을 짐작할 수 있습니다. 일단 정사각

많은 불상들을 함께 모신 호류사의 법당

형 바닥 구조 가운데에 사리기가 자리 잡고 있는데, 통일신라 시대에는 불상의 불단 한가운데에 놓여 있었을 것입니다. 사리기를 중심으로 사방에 사천왕상들이 호위무사처럼 서 있고, 네 모서리 부분을 향해서는 스님 모양의 조각이 조각되어 있습니다.

지금 우리나라에 남아있는 사찰에는 불전에 주로 부처님만 앉아 있는데, 통일신라 당시에는 부처님과 더불어 많은 불교 캐릭터들이 함께 있었던 것 같습니다. 일본의 호류사나 동사 등에는 이 사리기의 불단처럼 부처님을 비롯한 다양한 불교 캐릭터들이 함께 있어서 좋은 참고가 됩니다.

그런데 우리나라의 절에서는 후대로 내려오면서 큰 변화가 생깁니다. 불교의 여러 캐릭터들이 한 지붕 여러 가족 상태를 벗어나 독립적인 전각들로 나뉘어서 자리 잡게 된 것입니다. 즉, 관세음보살은 관음전에, 약사불은 약사전에, 사천왕은 천왕문 등에 자리 잡으면서 통일신라 시대와는 사찰 구조가 달라지게 되었습니다. 여기서 두드러지는 것이 사천왕의 변화입니다. 우리나라의 절에서는 이때부터 사천왕이 절에 들어오는 문에 자리 잡았습니다. 그러면서 부처님을 호위하는 역할보다는 부처님이 계시는 곳을 보호하는 역할에 더 충실하게 되었습니다.

아무튼 그렇게 해서 지금의 우리 절은 통일신라 시대와는 완전히 달라졌고, 오랜 세월과 많은 전란으로 인해 원형에 대한 기억과 근거를 완전히 잃은 상태였습니다. 그런데 그렇게 바뀐 절의 원형을 지금 감은사지 동탑 사리기에서 발견하게 된 것입니다. 그러니 이 사리 상자가 얼마나 소중하고, 얼마나 눈물 나게 감사한 유물인지 잘 알 수 있겠지요?

정교하고도
사실적인 묘사

이 사리기의 불단 부분에서 주목해야 할 부분 중 하나가 난간 부분입니다. 이 부분의 실제 크기는 몇 mm 수준인데, 그렇게 작은 부분을 진짜 건물의 난간과 똑같은 구조로 정교하게 만들어 놓은 것을 보면 감탄을 금할 수 없습니다. 심지어는 난간 사이에 출입구 문은 물론이고 문의 손잡이까지 만들어 놓았습니다. 이런 부분의 사실적인 묘사를 보고서 이 사리기가 통일신라 시대의 절의 모습을 미니어처로 만든 것이라고 추정할 수 있습니다.

법당 안에 만들어진 사천왕상들도 볼 만합니다. 채 2cm도 되지 않

실감 나게 만들어진 난간 부분

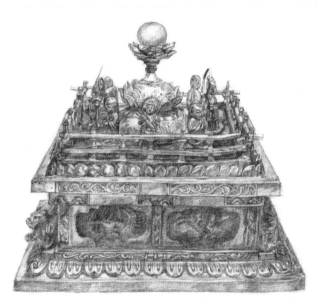

불단 부분의 구조

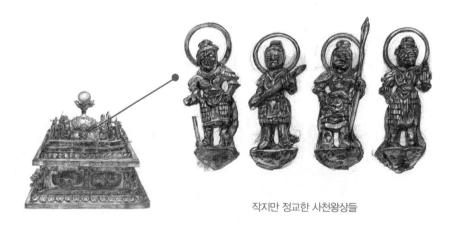

작지만 정교한 사천왕상들

는 크기인데 표정이 실감 나고 갑옷의 표현도 매우 정교합니다. 발밑이 둥근 구 형태로 되어 있는데, 법당 바닥에 이 부분을 끼울 수 있는 구조가 있는 덕분에 서 있을 수 있는 것으로 보입니다. 모양이나 구조가 요즘 피규어와 유사합니다.

사리병이 담긴 사리병 덮개는 미니 법당의 중심에 자리 잡고 있습니다. 위치로 보나 형태로 보나 사리기 전체에서 가장 중요한 부분이라고 할 수 있으며, 그런 존재감에 걸맞게 아주 화려하고도 뛰어난 조형적 감각으로 만들어졌습니다.

맨 위에는 투명한 수정구가 연꽃 모양의 받침대 위에 더없이 아름답게 자리 잡고 있습니다. 마치 연꽃 위에 핀 이슬 꽃처럼 보입니다. 그 아래로는 볼륨감 있는 두 개의 연꽃 봉오리 모양이 크기를 달리하며 층을 이루고 있습니다. 이렇게 이 사리병 덮개는 윗부분과 아랫부분이 강한 조형적 대비를 이루면서도 전체적으로는 투명한 수정구를 정점으로 한 삼각형 구도를 이룹니다. 조형적으로 두드러져 보이면서도 더없이 안정된 조형성을 얻고 있지요. 이렇게 서로 상반되는 조형 원리들을 하나로 융합하면서 조화와 대비 효과를 동시에 얻는다는 것은 보기에는 쉽지만 쉬운 일이 아닙니다. 통일신라 시대의 조형적 감각이 대단히 뛰어났다는 것을 다시 한번 알 수 있는 대목입니다. 그런 뛰어난 조형성 위에 각각의 부분들이 뛰어난

세공 솜씨로 정교하게 만들어져 있습니다.

이렇게 만들어진 사리병 덮개를 보면 마치 하나의 교향곡을 보는 것 같습니다. 형태는 단순해 보여도 사실은 수많은 조형요소들이 복잡하게 얽혀서 기승전결의 드라마틱한 조형성을 보여주기 때문입니다. 여기서 주목할 것은 그런 조형적 드라마가 불과 5cm도 되지 않는 크기 안에서 펼쳐지고 있다는 것입니다. 순전히 조형적인 측면에서만 따지면 이 사리병 덮개를 마치 콜라병처럼 큰 용기로 생각하기 쉽지만, 실제 크기는 엄지손가락보다 작습니다. 크기를 생각하면 소우주라는 말이 절로 머리에 떠오를 만큼, 사리병이 들어 있는 이 사리병 덮개는 이 사리구의 중심이 될 만큼 뛰어난 솜씨로 만들어졌습니다.

이 사리병 덮개 안에는 수정으로 만들어진 깔끔한 사리병이 들어 있는데, 겨우 3.5cm 정도 크기에 금으로 만들어진 이 병의 뚜껑은 정말 세공의 극치를 보여줍니다. 위에서 보면 폭이 1.2cm 밖에 안 되는 육각형 모양의 이 작은 뚜껑은 앞서 신라의 금귀걸이에서 볼 수 있었던 누금세공으로 정교하게 장식되어 있습니다. 0.3mm밖에 안 되는 금알갱이들을 땜해서 만들었는데 확대경을 대고 봐야 겨우 보일 정도입니다. 아름다움은 둘째로

깔끔한 형태의 사리병과 정교한 뚜껑

치고, 세공 수준이 거의 엽기적입니다. 그만큼 통일신라의 뛰어난 세공 솜씨를 유감없이 보여줍니다.

맨 아래 사리기의 기단 부분은 화려하고 정교한 사리기의 전체 디자인을 마무리하는 역할을 합니다. 기단부의 구조를 보면 육면체 모양을 기본으로 하고 있어서 윗부분들과는 달리 단단하고 짜임새 있어 보입니다. 그리고 맨 아랫부분이 넓어서 전체적으로 안정된 느낌을 구축하고 있습니다. 기단부의 화려한 장식들은 사리기 윗부분의 복잡하고 두드러져 보이는 장식들과는 달리 구조적인 안정감 위에 빈틈없이 일정한 형태로 질서정연하게 들어가 있습니다. 그래서 눈을 자극하기는 하지만 시각적인 안정감을 더 강화해 줍니다.

이 기단 부분에서는 화려한 장식 속에서 시각적 안정감을 조성하는 통일신라 시대의 조형적 솜씨를 살펴보는 것이 핵심입니다. 사실 장식으로 시각을 강렬하게 자극하기보다는 이렇게 안정감을 꾀하는 것이 진짜 고수의 솜씨입니다. 우리가 통일신라의 문화를 매력적이고 차원이 높다고 느끼는 것은 이처럼 상반되는 조형적 가치들을 너무나 자연스럽게 융합해 놓은 유물들을 볼 때입니다. 이 사리

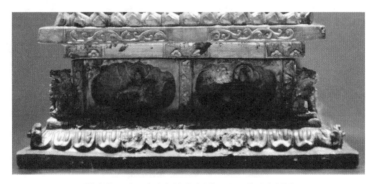

화려하고 정교하지만 안정감 있는 구조의 기단 부분

기에서도 예외 없이 통일신라 시대의 차원 높은 솜씨를 볼 수 있습니다.

시각적인 안정감을 중심으로 하는 기단부의 깊숙한 안쪽에는 공양보살상이나 사자상들이 깨알같이 만들어져 있어서 시각적인 활력을 더합니다. 워낙 작고 구석에 가려져 있어서 잘 보이지는 않지만 만든 솜씨가 역시 만만치 않습니다.

특히 사자상들이 주목할 만한데, 정말 깨알같이 작은 크기임에도 불구하고 각각의 표정이나 포즈가 놀라울 정도로 정교합니다. 그리고 요즘의 귀여운 캐릭터 상품에 전혀 밀리지 않을 정도로 귀엽습니다. 윗부분의 조형적인 인상들과는 완전히 다른 이미지로 디자인된 것도 특이합니다. 이 사자상의 귀여운 이미지는 이 사리기의 형태를 최종적으로 마무리하는 역할에 아주 적합해 보입니다.

그런데 양식적인 측면에서 이 사자상들의 가치를 따로 말할 부분이

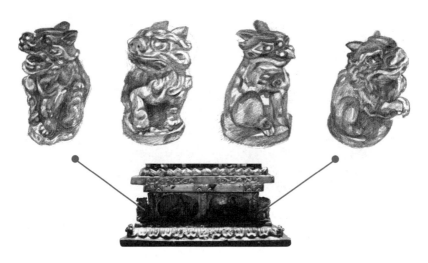

기단 부분의 아름다움을 마무리 짓는 사자상들

428

조금 있습니다. 작고 귀여운 이 사자상들에서 특징적으로 나타나는 것은 조형적인 기운입니다. 은은하면서도 바위 같은 기운은 이후 등장할 불국사 다보탑의 사자상과도 유사하며, 통일신라의 다른 조각상들에서 느껴지는 기운과도 이어집니다. 기단부의 이 작은 사자상들은 통일신라 시대의 기운생동하는 조각의 양식적인 원조라고 할 수 있습니다. 작지만 내재된 문화적 가치는 결코 작지 않습니다. 이렇게 기단부의 안정적이면서도 깨알 같은 조각들로 사리기를 비롯한 사리구 전체 형태가 최종적으로 마무리됩니다.

통일신라 시대의 문화를
저장한 마이크로 칩

시간상 위치로 보면 이 사리구는 삼국 시대의 후반기와 통일신라 시대의 전반기에 걸쳐 있어서 문화적으로 매우 복합적인 위상을 가지고 있습니다. 대개 이런 시간적 공간에 있는 유물은 앞 시대를 정리하고 이후 시대를 예견하는 특징이 있지요. 이 사리구를 통해 우리는 삼국 시대 후반부의 문화적 성취가 이미 통일신라의 수준에 육박할 정도로 뛰어났다는 사실을 알 수 있었습니다. 통일신라 시대 전성기의 문화로 자연스럽게 이어지는 것도 알 수 있었습니다.

그리고 장식적인 표현부터 조각적인 표현, 아름다운 비례나 수준 높은 조형원리의 표현 등을 이 사리구 하나에서 모두 볼 수 있었습니다. 가히 통일신라 시대 조형예술의 종합선물세트라고 할 만합니다. 무엇보다 이 안에 표현된 모든 조형적인 가치들은 이후 찬란하

게 빛나는 통일신라 시대 여러 장르의 문화와 그대로 연결되어서 문화적 예언서로서 가지는 의미가 크다고 할 수 있습니다.

이 사리구 자체의 예술성도 빼놓을 수 없습니다. 사리 상자에 나타난 당시의 국제적인 조각 감각과 인체를 표현하는 방식에서 나타난 조형논리 그리고 그런 것들을 정확하게 표현하는 빼어난 세공 솜씨는 수준 높은 예술작품의 격조를 잘 보여줍니다. 또한 그 안에 보관된 사리기의 화려한 장식성과 장식성에만 몰입되지 않는 논리적인 조형적 구성은 오늘날의 관점에서도 큰 교훈으로 다가옵니다. 특히 개성 가득한 수많은 조형 요소들을 교통정리 해내는 뛰어난 조화능력은 감탄사를 절로 불러일으킵니다. 그렇게 뛰어난 논리와 솜씨로 만든 덕분에 우리는 이 사리기를 마치 하나의 교향곡처럼 볼 수 있습니다.

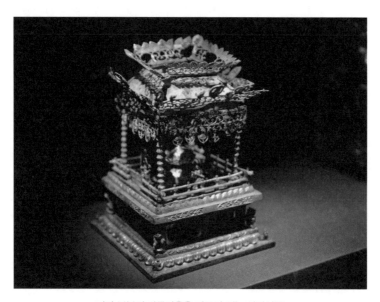

기단 부분의 아름다움을 마무리 짓는 사자상들

이 사리기에 표현된 미니어처 같은 형태들을 통해 그 옛날 통일신라 시대 절의 모습을 복원할 수 있다는 사실은 이 사리기가 우리에게 주는 가장 위대한 선물일 것입니다. 이 아름다운 유물을 통해 통일 신라 시대의 절 안으로 들어가 볼 수 있으니 타임머신이 부럽지 않습니다. 이 사리기는 우리가 유물을 왜 살펴봐야 하는지를 가장 잘 보여주는 유물이라고 해도 지나치지 않습니다.

하나의 유물에서 이처럼 많은 것들을 느끼고 알 수 있는 경우는 드뭅니다. 그런데 지금까지 세밀하게 살펴본 이 사리구의 바깥 상자 높이가 겨우 25cm이고, 안쪽의 사리기가 겨우 18cm밖에 안 된다는 것을 생각하면 다시 한번 놀라지 않을 수 없습니다. 그러니 이것은 단지 유물이 아니라 통일신라 시대의 문화를 모두 저장해 놓은 마이크로 칩이라고 해야 맞을 것입니다. 삼국 시대와 통일신라 시대 문화의 정수가 이 사리구 하나에 모두 압축되어 있다고 해도 과언이 아닐 듯합니다.

에필로그

과학적이고 현대적인 관점에서 보면
우리 유물들의 진면목을 발견할 수 있다

디자인이라는 시각으로 우리 유물의 가치에 대해서 글을 써야겠다고 결심한 것은 대단히 오래전이었습니다. 그런데 이제야 겨우 세상에 내보내게 되었습니다. 그동안 수많은 유물, 유적으로부터 얻은 어마어마한 통찰과 가르침을 생각하면, 지금에 와서 겨우 책 한 권을 내놓은 게으름이 부끄러워집니다. 세계적인 한류의 붐과 우리나라의 국제적 위상이 높아지고 있는 시점에 이 책을 내놓게 되어서 그나마 천만다행인 것 같습니다.

이제껏처럼 우리의 유물들은 알려진 것보다 훨씬 많은 가치들을 가지고 있습니다. 이를 통해 우리는 우리 조상들의 문화적 축적이 얼마나 대단했는지를 이해할 수 있고, 우리가 앞으로 어떻게 살아야 할지에 관한 지혜를 얻을 수 있습니다. 역사나 전통이 중요한 것은 오늘날 우리에게 이렇듯 큰 지혜와 가치를 주기 때문일 것입니다.

그런데 그러기 위해서는 우리 유물들을 반드시 오늘날의 거울에 비춰봐야 합니다.

이 책에서 유물이 만들어졌을 당시의 논리나 언어를 가급적 피하고 문화 보편성에 입각하여 오늘날의 이론과 현상에 비추어 설명한 것은 그 때문입니다. 복잡한 상형문자로 이루어진 옛 문헌이나 메주 냄새나는 미학용어들이 거의 등장하지 않기 때문에 다소 낯설게 느껴질 수도 있고, 어쩌면 신선하게 느껴질 수도 있을 것입니다. 다만, 어느 쪽이든 당혹스러운 느낌을 받게 되는 것은 다르지 않을 것 같습니다.

여기에는 현재까지 가장 발전된 이론으로 설명해야 한다는 과학적인 이유도 있었습니다. 가령 옛 채색화를 이야기할 때 많은 사람들은 오방색을 운운합니다. 그게 우리 문화의 가치를 제대로 드러낸다고 생각하는 경우가 대부분인 것 같습니다. 그러나 색은 눈의 시신경 작용과 관련이 큽니다. 이것을 빼고 색을 설명하는 이론은 의미가 없습니다. 지금까지 만들어진 색채이론 중에서는 3원색을 기본으로 색상, 명도, 채도의 범주로 설명하는 현대 색채이론이 가장 과학적입니다. 그러니 우리 전통문화가 소중할수록 이런 가장 과학적인 논리로 살펴보는 것이 당연하지 않을까요. 형태의 경우에도 '구도'나 '비례', '대비'와 같은 기준을 가진 현대적 조형이론으로 살펴보는 것이 훨씬 더 효과적입니다. 옛 유물을 접하고 보는 사람들이 모두 현대인이기 때문에 더욱 이런 과학적이고 현대적인 관점이 필요하다고 할 수 있습니다. 이 책에서는 바로 그런 생각으로 우리 유물을 바라보고 설명하며 질문합니다.

이 책에서는 저자인 제가 직접 그리고 디자인한 이미지들을 중심으

로 유물을 설명합니다. 여기에는 잘 찍은 유물 사진들이 주는 익숙하고 진부한 이미지를 버리고 독자들이 우리 유물을 새로운 관점으로 보도록 하려는 의도가 컸습니다. 이는 사진이나 어두운 조명 아래에서는 볼 수 없는 유물의 뛰어난 디테일을 쉽게 설명하기 위한 어쩔 수 없는 선택이기도 했습니다.

긴 역사와 뛰어난 문화적 축적을 해놓은 선조들 덕분에 30점의 유물만으로도 책 한 권이 가득 차 버렸습니다. 모래를 쥐면 쥘수록 손가락 사이로 빠져나가는 게 많은 것처럼, 우리 유물을 정리하면 할수록 빠져나가는 이야기가 훨씬 많았습니다. 그럼에도 불구하고 구석기 시대에서부터 통일신라 시대에 이르기까지 우리 선조들의 문화적 성취를 손에 잡히는 만큼만 책에 꾹꾹 눌러 담아도 금방 차고 넘쳐버렸습니다. 그래서 통일신라 시대 이후의 유물들은 어쩔 수 없이 다음 책으로 미룰 수밖에 없었습니다.

바로 뒤에 이어질 책에서는 고려 시대를 다룰 것입니다. 고려는 우리 역사에서 중추에 해당하지만 식민지 시대의 수탈과 현대사의 문제 때문에 지금까지는 역사의 등잔 밑이었습니다. 당연히 문화적인 성취에 대한 연구나 설명도 다른 시대에 비해 충분하지 못했습니다. 그러나 고려 시대 문화는 귀족적으로 가장 찬란했습니다. 우리나라 문화가 소박하고 자연스럽다는 식민지 시대의 선입견은 이 찬란한 고려 문화 앞에서는 어떤 정당성도 얻을 수 없습니다. 그렇기 때문에 지금 우리에게는 도리어 낯설 수도 있을 것 같습니다.

고려 다음은 당연히 조선이 될 것입니다. 조선에 대해서는 조선 전체와 19세기 조선 말기로 나누어서 각각 집필할 예정입니다. 많은 사람들이 조선을 전기와 후기로 나누어 보는 데 익숙합니다. 하지

만 주자학이 주도했던 조선 전체의 문화와 서양 문화의 영향이 본격화된 19세기 조선말의 문화는 근본적인 궤를 달리합니다.

조선 시대가 문화적으로 이전 시대보다 낙후되었다고 보는 시각이 있는 듯한데, 이것이야말로 일본 제국주의의 시각입니다. 단지 제작솜씨의 정교함만 보고 조선의 문화가 이전의 통일신라나 고려보다도 훨씬 뒤떨어졌다고 보는 것은 기교에 대해서만 현미경을 갖다 대는 전형적인 일본적 미학관입니다. 그런 식으로 본다면 피카소의 그림도 아마추어들의 낙서로 낮추어 봐야 할 것입니다.

나라를 주자학 이념으로 만들었다면 문화는 어땠을까요? 조선 문화 전체는 이념으로 만들어진 '추상', 이 한마디로 요약됩니다. 칸트 식으로 말하자면 내용을 형식으로 표현한 문화인 것이지요. 그렇다면 조선의 모든 문화현상은 형식을 통해 표현되는 내용 즉, 개념, 콘텐츠를 중심으로 설명되어야 합니다. 그것이 저에게는 엄청난 기회이자 도전으로 다가옵니다. 흥미롭고 도전해볼 만하기는 하지만 업보를 등에 지는 일이기도 합니다.

19세기 조선 말을 흔히들 근대화나 식민지라는 필터로 보면서 비극적이고 부정적으로 보는 경향이 많은 것 같습니다. 그러나 이 시대는 서학에 대응해 동학이 탄생했고, 추사가 활동했고, 최한기 같은 동서를 아우르는 철학자들이 활약하던 대중의 시대, 서양 문명과 조선의 문명이 만나서 문화접변을 이루던 시대였습니다. 문화가 융합되는 이런 시기에는 개성이 뚜렷하게 정리되면서도, 내면적으로는 이전의 문명적 성취와 외래문화의 가치를 모두 하나로 녹여내는 보편적 성격 또한 풍성해집니다. 독일의 양식 사학자 하인리히 뵐플린이 말한 예술품의 4가지 양식 즉, 민족양식, 시대양식, 지역양

식, 개인양식이 하나의 작품에 집대성되는 경향이 나타납니다. 이 당시에 만들어진 병풍 그림이나 청화백자, 추사체, 강화도의 성공회성당 등을 보면 정말로 그렇습니다.

그런데 지금까지도 우리는 이 당시를 문화적으로 고양된 시기보다는 조선이 전체적으로 몰락해 갔던 비극적인 시기로만 보는 경향이 있습니다. 근대화 시기라고도 하지만, 지금 우리가 서양을 압도할 정도로 산업화와 현대화가 성취된 마당에 그런 낙후된 시각으로 19세기를 바라보는 것은 맞지 않습니다. 지금 우리나라의 성공적인 모습은 1960년대 이후로 열심히 일만 한 결과로 얻은 것이라고 볼 수 없습니다. 세계적으로 열심히 일한 나라는 우리나라뿐만이 아닙니다. 지금 우리가 독보적인 위치에 올라선 것은 19세기 때부터 준비한 것들이 있었기 때문입니다. 그게 아니라면 지금의 우리나라를 설명할 수가 없으니까요. 다행히 19세기에 우리 선조들이 이루어 놓은 문화적 흔적들이 적지 않은 덕분에 이들을 통해 충분히 당시에 어떤 문화적인 성취들이 이루어졌는지를 더듬어 볼 수 있을 듯합니다.

다음으로는 20세기에서 현대까지를 다룰 예정입니다. 조선 이후로도 역사적으로, 문화적으로 뛰어난 유물들이 많이 만들어졌는데, 이전 시대의 역사적 흐름 속에서 그 의미를 살펴볼 것입니다. 그런 점에서 대단한 모험인 동시에 우리 역사의 새로운 가치를 되살려내는 의미 있는 일이 될 것 같습니다. 기대도 되지만 그만큼 두려운 것도 사실입니다. 아마도 조상님들이 뒤에서 도와주시지 않을까요.

이렇게 보니 이제 겨우 한고비만 넘었을 뿐입니다. 남은 과정들을 생각하니 앞이 캄캄하기도 합니다. 너무나 거대한 산과 계곡이 버티고 있으니 말입니다.

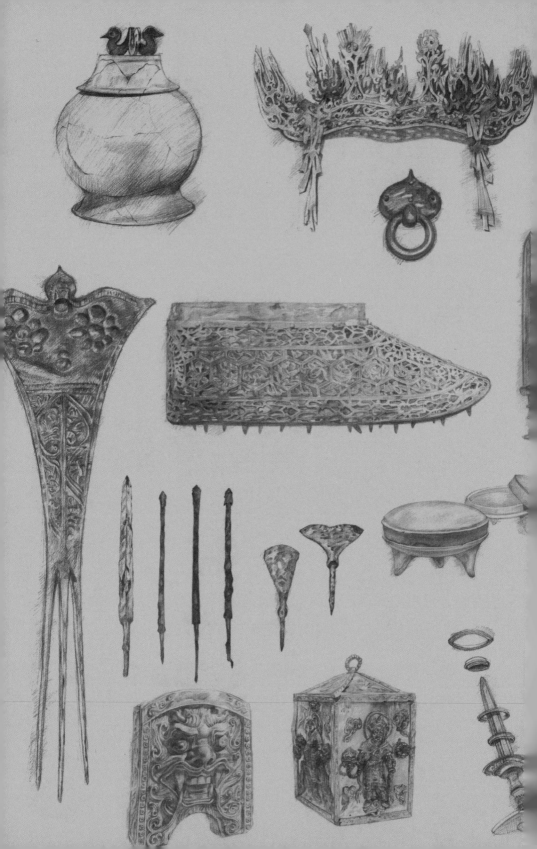